난생 처음 한번 공부하는
미술 이야기
7

난생 처음 한번 공부하는 미술 이야기 7
— 르네상스의 완성과 종교개혁

2022년 5월 20일 초판 1쇄 펴냄
2023년 1월 16일 초판 4쇄 펴냄

지은이 양정무

대표 권현준
책임편집 석현혜
편집 장윤혁 이희원
제작 나연희 주광근
마케팅 최민규 정하연 조수환 김현주
지도·일러스트레이션 김지희
디자인 디자인서가

펴낸이 윤철호
펴낸곳 ㈜사회평론

등록번호 제10-876호(1993년 10월 6일)
전화 02-326-1182(마케팅), 02-326-1543(편집)
주소 서울시 마포구 월드컵북로6길 56 사평빌딩
이메일 editor@sapyoung.com

ISBN 979-11-6273-227-4 03600
책값은 뒤표지에 있습니다.

난생 처음 한번 공부하는

미술 이야기

7 르네상스의 완성과 종교개혁
미술의 시대가 열리다

양정무 지음

사회평론

미술을 만나면
세상은 이야기가 된다

미술은 원초적이고 친숙합니다. 누구나 배우지 않아도 그림을 그리고, 지식이 없어도 미술 작품을 보고 느낄 수 있는 것처럼 미술은 우리에게 본능처럼 존재합니다. 하지만 미술의 역사는 그 자체가 인류의 역사라고 할 만큼 길고도 복잡한 길을 걸어왔기에 어렵게 느껴지기도 합니다. 단순해 보이는 미술에도 역사의 무게가 담겨 있고, 새롭다는 미술에도 역사적 맥락이 존재합니다. 그래서 미술을 본다는 것은 그것을 낳은 시대와 정면으로 마주한다는 말이며, 그 시대의 영광뿐 아니라 고민과 도전까지도 목격한다는 뜻입니다. 미술비평가 존 러스킨은 "위대한 국가는 자서전을 세 권으로 나눠 쓴다. 한 권은 행동, 한 권은 글, 나머지 한 권은 미술이다. 어느 한 권도 나머지 두 권을 먼저 읽지 않고서는 이해할 수 없지만, 그래도 그중 미술이 가장 믿을 만하다"고 했습니다. 지나간 사건은 재현될 수 없고, 그것을 기록한 글은 왜곡될 수 있습니다. 그러나 미술은

과거가 남긴 움직일 수 없는 증거입니다. 선진국들이 박물관과 미술관에 적극적으로 투자하는 이유가 여기에 있습니다. 그들은 박물관과 미술관을 통해 세계와 인류에 대한 자신의 이해의 깊이와 폭을 보여주며, 인류의 업적에 대한 존중까지도 담아냅니다. 그들에게 미술은 세계를 이끌어가는 리더십의 원천인 셈입니다.

하루 살기에도 바쁜 것이 우리네 삶이지만 미술 속에 담긴 인류의 지혜를 끄집어낼 수 있다면 내일의 삶은 다소나마 풍요로워질 것입니다. 이 책은 그러한 믿음으로 쓰였습니다. 미술에 담긴 원초적 힘을 살려내는 것, 미술에서 감동뿐 아니라 교훈을 읽어내고 세계를 보는 우리의 눈높이를 높이는 것, 그것이 이 책의 소명입니다.

초등학교 5학년이 되던 해 초봄, 서울로 막 전학을 와서 친구도 없던 때 다락방에 올라가 책을 뒤적거리다가 우연히 학생백과사전을 펼쳐보게 됐습니다. 난생처음 보는 동굴벽화와 고대 신전 등이 호기심 많은 초등학생에게는 요지경으로 다가왔습니다. 이때부터 미술은 나의 삶에 한 발 한 발 다가왔고 어느새 삶의 전부가 되었습니다. 그간 많은 미술품을 보아왔지만 나의 질문은 언제나 '인간에게 미술은 무엇일까'였습니다. 이 질문에 대해 제가 찾은 대답이 바로 이 책이라고 할 수 있습니다. 나의 미술 이야기가 여러분의 눈과 생각을 열어주는 작은 계기가 된다면 너무나 행복하겠습니다.

책을 만들면서 편집 방향, 원고 구성과 정리에 있어서 사회평론 편집팀의 많은 도움을 받았습니다. 고마운 마음을 기록해둡니다.

2016년 두물머리에서
양정무

7권에 부쳐 – 미술에 대한 신화가 만들어진 때

미술이 가장 번성했을 때가 언제였을까요? 기나긴 인류 역사 속에 현대인들이 드라마나 스포츠에 대해 열광하듯 미술에 대한 관심이 뜨겁게 달아올랐던 때가 한 번쯤은 있지 않았을까요?

만약 그런 시기가 있었다면 바로 16세기 유럽이었을 겁니다. 1504년 이탈리아 피렌체에서 레오나르도 다 빈치와 미켈란젤로가 예술적 결투를 벌일 때 미술은 당시 사람들의 최고 관심사 중 하나였습니다. 그리고 이 같은 화가들의 라이벌 열전이 로마로 그 무대를 옮긴 후 미켈란젤로와 라파엘로의 대결로 이어지면서 미술에 대한 세상의 관심은 더욱더 뜨거워집니다.

미술의 황금기는 레오나르도 다 빈치에서 시작해서 미켈란젤로와 라파엘로의 손에 의해 완성되지만, 1520년 라파엘로의 때 이른 죽음과 함께 일찍 마감됩니다. 길어야 30년 정도 지속된 '미술의 시대'는 짧은 시간 속에도 놀라운 대작들을 낳으며 동시에 강렬한 미술에 대한 신화까지 만들어냅니다. 약간 과장하자면 이때 구축된 미술의 영광이 오늘날까지 미술의 존재 이유를 뒷받침하고 있다고 말할 수도 있습니다.

이 책은 미술이 빛나는 역사를 써 내려가던 16세기 유럽의 미술을 다룹니다. 르네상스라는 서양 근대 문명의 서막이 미켈란젤로와 라파엘로라는 천부적 재능을 가진 작가들에 의해 우아한 시각 세계로 탈바꿈하는 영광의 순간을 최대한 생생하게 재구성하고자 합니다. 그러나 이 책은 16세기 유럽 미술이 이룬 위대한 성과뿐만 아니라 곧바로 불어닥친 미술의 위기에도 귀 기울입니다.

사실 16세기 유럽 미술은 대단히 2중적인 색채를 지닙니다. 위대한 미술의 역사는 새로운 장을 쓰자마자 곧바로 부정되는 절체절명의 도전을 맞이하기 때문입니다.

1517년 독일의 작은 마을에서 시작한 종교개혁의 불길은 알프스 이북의 북부 유럽 전역으로 번져 나갑니다. 항의하는 자, 저항하는 자라는 의미에서 프로테스탄트라고 불리는 이 새로운 종교운동의 지도자들은 교회 안에 미술의 기능을 정면으로 부정하거나 재조정했습니다. 이들이 내린 미술에 대한 평가는 너무나 냉정해서 종교개혁의 불길에서 한 걸음 떨어져 있던 이탈리아에서조차 미술이 무엇인지 되물을 수밖에 없게 됩니다. 이렇게 16세기 미술은 위대한 영웅적 미술부터 종교개혁기의 도전적 미술과 함께 '매너리즘'이라고 불리는 극심한 혼돈기 미술까지 포함합니다.

때론 너무나 뜨겁고, 때론 너무나 차가운 16세기 미술로의 여정에서 이 책은 베네치아를 마지막 종착역으로 삼습니다.

지중해의 섬 베네치아는 지리적 거리감만큼 유럽 대륙의 역동적 역사에서 한 걸음 떨어져 있었습니다. 16세기 유럽을 휩쓴 대위기 속에도 베네치아는 자신만의 역사를 굳건히 써 내려갈 수 있었고 이 때문에 바로 베네치아에서 르네상스 미술은 또 다른 영광의 순간을 맞이합니다.

16세기 베네치아 미술은 이 책의 마지막 장이면서 5권부터 시작한 르네상스 미술 이야기의 결론이 됩니다. 길었던 르네상스 미술로의 여정을 종합할 만큼 베네치아 미술이 독자들에게 인상적으로 다가 갔으면 하는 바람입니다.

난생 처음 한번 공부하는 미술 이야기 7 — 차례

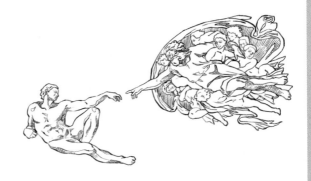

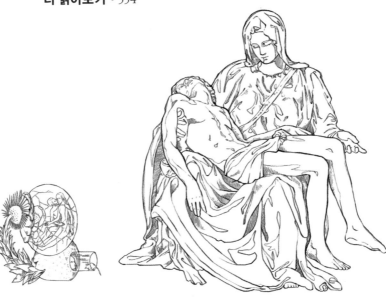

일러두기

1. 본문에는 내용 이해를 돕기 위한 가상의 청자가 등장합니다. 청자의 대사는 강의자와 구분하기 위해 색 글씨로 표시했습니다.

2. 미술 작품의 캡션은 작가명, 작품명, 연대, 소장처 순으로 표기했으며, 유적의 경우 현재 소재지를 밝혀놓았습니다. 독서의 편의를 위해 본문에서는 별도의 부호로 표시하지 않았습니다.

3. 미술 작품 외에 본문에 등장하는 자료는 단행본은 『 』, 논문과 영화는 「 」로 표기했습니다. 기타 구체적인 정보는 부록에 실었습니다.

4. 외국의 인명, 지명은 국립국어원 어문 규정의 외래어 표기법을 따랐습니다. 다만 관용적으로 굳어진 일부 용어는 예외를 두었습니다.

5. 성경 구절은 『우리말 성경』(두란노)에서 발췌했습니다.

6. 별도의 온라인 참고 자료가 있는 경우 QR코드를 넣어두었습니다. QR코드를 스캔하면 해당 자료 페이지로 연결됩니다.

I

영광의 도시를 꿈꾸다

로마 르네상스

로마의 도심과 바티칸을 잇는 산탄젤로 다리에는
예전에는 순례객들이, 오늘날에는 관광객들의 발길로 가득하다.
르네상스 시대 교황은 미술의 힘을 빌어 로마의 영광을 되살리려 했고
미술가들은 고대 로마제국의 유산에서
하늘까지 닿는 이성의 날개를 발견했다.
위대한 로마를 더 위대하게 만들려던 로마의 꿈은
일몰 전의 석양처럼 붉게 타오른다.
— 산탄젤로 다리, 이탈리아 로마

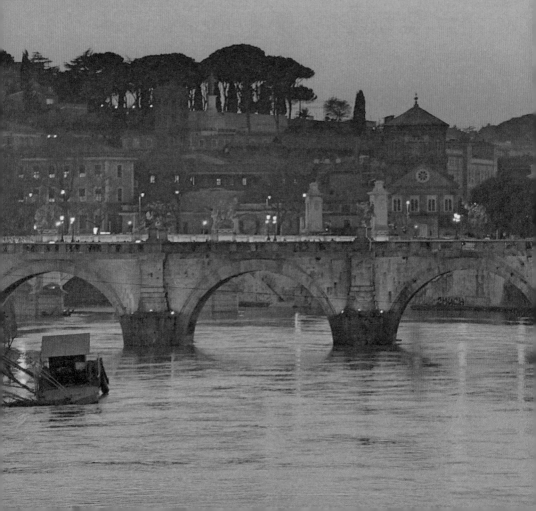

모든 사람은 언젠가 로마를 오게 되어 있다.

ㅡ 로버트 브라우닝

OI 두 대의
우주선이 있는 도시

#로마 #콜로세움 #판테온 #로마의 몰락 #로마 재건축
#교황 #성 베드로 대성당

이번 강의는 로마에서부터 시작하려고 합니다. 로마 하면 떠오르는 말이 참 많죠. 예를 들어 모든 길은 로마로 통한다라든가 로마는 하루아침에 이루어지지 않았다 같은 말이요.

아, 로마에 가면 로마의 법을 따르라는 말도 있지요.

맞아요. 이 말은 로마가 거대한 제국을 법률을 이용해 효과적으로 다스렸기에 나온 말입니다. 로마의 법은 근·현대를 통틀어 큰 영향을 끼쳤습니다. 19세기 나폴레옹 법전도 로마의 법에 영향을 받았으니까요.

모든 길은 로마로 통한다는 말도 로마제국에서 나온 말입니다. 당시 로마제국의 모든 길은 로마를 중심으로 방사형으로 이탈리아 전역으로 뻗어 있었죠. 도로부터 법체계까지 문자 그대로 로마는 하

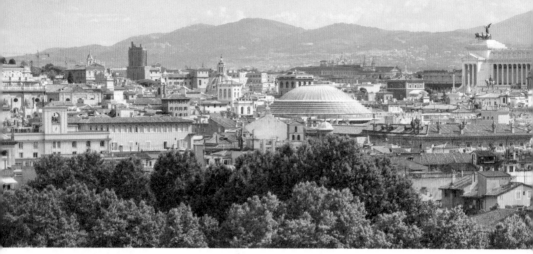

로마 시내 전경 이탈리아반도 중부에 위치한 로마는 서양 문명을 대표하는 도시다. 로마제국의 수도이자 기독교 세계의 심장으로 오랜 시간 유럽의 중심 역할을 해왔다.

루아침에 만들어지지 않았습니다. 로마는 실로 오랜 시간에 걸쳐 차근차근 나라의 틀을 갖춰 나갔고 그것을 기반으로 광대한 지역을 긴 시간 동안 통치했기에 이런 표현이 과장은 아닙니다.

그러니까 로마에 대한 말들은 로마의 역사 속에서 나온 것이군요. 그만큼 역사가 화려했고요.

그렇죠. 로마가 세계사에 끼친 영향이 대단하기 때문에 로마를 지칭하는 말도 다양합니다. 일례로 로마를 카푸트 문디Caput Mundi 라고도 부릅니다. 라틴어로 세계의 머리, 세계의 수도란 뜻이지요. 지금은 파리나 런던, 워싱턴 같이 이런 표현을 쓸 수 있는 도시가 많습니다만, 여전히 세계 수도의 원조는 로마일 것입니다. 오늘날 이탈리아 수도인 로마는 고대 로마제국의 수도였고, 로마제국 멸망 후에는 기독교 세계의 중심지로 그 수도의 역사가 계속 이어졌습니다. 어떻게 보면 로마라는 도시는 역사에 등장한 다음부터 지금까

지 세계사의 무대에서 한 번도 내려온 적이 없습니다. 과거에도 위대했고, 지금도 위대하고, 앞으로도 위대할 도시를 손꼽으라면 그중 하나가 바로 로마일 것입니다. 이런 맥락에서 이터널 시티eternal city, 즉 영원한 도시라는 별칭도 충분히 설득력이 있지요.

| 로마, 두 대의 우주선이 있는 도시 |

세계의 수도와 영원한 도시라, 로마는 별명도 참 많네요.

로마는 과거부터 지금까지 방문객들이 늘 넘치는 도시입니다. 각각의 방문객마다 자기가 받는 인상에 따라 저마다 로마의 별명 하나씩은 가슴에 품고 돌아가겠죠.

그럼 교수님께 로마는 어떤 도시인가요?

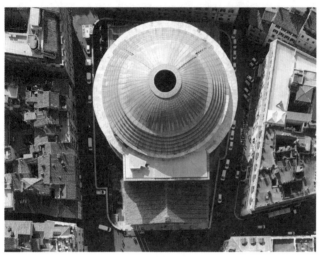

판테온, 118~128년, 로마 모든 신을 위한 신전으로 로마제국 시기 지어졌다.
위에서 내려다본 모습이 언뜻 우주 비행물체처럼 보인다.

저도 이 인상적인 도시를 어떻게 정의할지 나름대로 이런저런 생각을 오랫동안 해왔습니다. 그러고 나서 좀 색다른 결론을 내렸죠. 좀 엉뚱하게 들릴지 모르겠으나 저에게 로마는 '두 대의 우주선'이 있는 도시입니다.

두 대의 우주선이 있는 도시라고요?

그렇습니다. 믿기지 않을 수 있겠지만 실제로 로마에 가면 진짜로 도시 한복판에 SF에 나올 만한 비행접시, 즉 UFO가 두 대나 있습니다.

로마와 UFO라니, 상상하기 어려운데요?

위의 사진을 한번 보세요. 사진 한가운데 있는 건물이 바로 고대 로

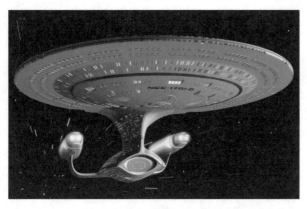

영화 「스타트렉」에 등장하는 USS 엔터프라이즈호(왼쪽) 판테온의 평면도(오른쪽)

마 시기에 건설된 판테온입니다.

건물 지붕은 둥근 원형이지만 바로 앞쪽으로 사각형의 신전이 붙어 있어서 전체적으로는 열쇠 구멍처럼 보입니다. 제가 UFO 같다고 했는데, 위의 오른쪽 도면을 보시면 원형 몸체가 정사각형으로 이어지면서 SF 영화 「스타트렉」에 나오는 USS 엔터프라이즈호와 정말 비슷하게 보여요. 왼쪽 페이지 판테온과 위쪽의 USS 엔터프라이즈호 모습을 비교해보면 우주 비행선 같다는 주장이 더 수긍이 갈 거예요.

참고로 원래 판테온 원형 지붕 위에는 금으로 도금된 청동판이 얹혀 있었기에 마치 번쩍이는 금속체같이 보였겠죠. 다시 말해 판테온의 원래 모습은 지금보다 훨씬 더 우주선에 가까웠을 겁니다.

설명을 듣고 보니 정말 우주선이 도시 한가운데 내려앉은 모습 같아 보이네요.

판테온의 모습이 SF 공상과학영화의 우주 비행선과 굉장히 비슷한

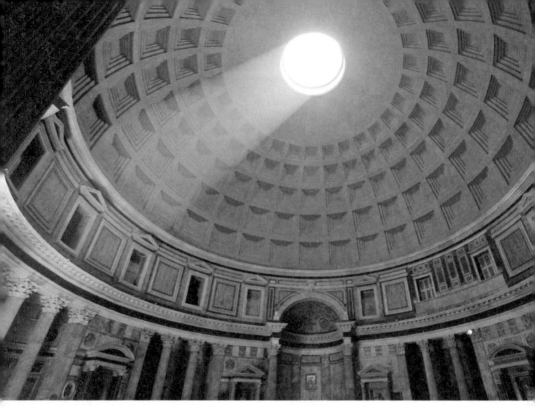

판테온 내부 천장 가운데 지름 9미터의 구멍이 뚫려 있어, 구멍을 통해 들어오는 빛이 판테온 내부를 신비로운 분위기로 만든다.

것은 우연이라기보다는 이 건물이 완벽한 기하학적 규칙성을 갖췄기 때문입니다. 앞 페이지에 있는 판테온의 평면도를 보면 정확히 지름 43미터의 원을 기초로 설계되어 있습니다. 그리고 이 원에 내접하는 정사각형과 같은 크기의 신전을 앞쪽에 배치했습니다. 이처럼 전체적으로 완벽한 원과 정사각형 형태로 구성되어 있어서, 2000년 전에 만들어진 건물이지만 현대인의 눈으로 봐도 새롭고 신비로워요.

판테온의 내부로 들어가면 이런 혁신적이고 급진적인 미감을 훨씬 잘 느낄 수 있습니다. 위의 사진을 보세요. 천장 중앙에 있는 오큘러스Oculus, 즉 거대한 원형 창을 통해서 들어오는 빛이나 천장 구

조가 규칙적으로 질서정연하게 배치되어 있습니다. 이 모든 것이 너무나 신비로워서 SF 영화 속의 UFO 비행선 내부라고 해도 부족함이 없어 보여요.

| 콜로세움이라는 우주 항공모함 |

아까 로마가 두 대의 우주선이 있는 도시라고 하셨잖아요. 한 대가 판테온이면 또 다른 우주선은 무엇인가요?

다른 하나는 바로 콜로세움입니다. 현재까지 잘 남아 있는 부분들만 보면 아래 사진과 같습니다. 이 중 오른쪽 사진은 다른 각도에서 찍은 사진인데 약간 파괴된 UFO 같죠.
앞서 본 판테온이 우주 비행선이라고 한다면, 이건 우주 항공모함

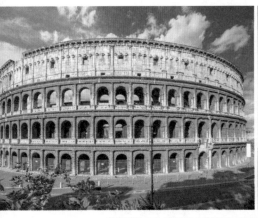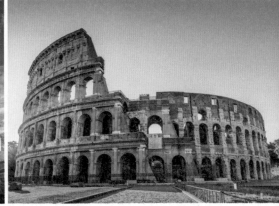

콜로세움, 70~80년경, 로마(왼쪽) 콜로세움의 측면(오른쪽) 각종 볼거리가 펼쳐졌던 원형 극장으로 최대 5만 명의 관중을 수용할 수 있다.

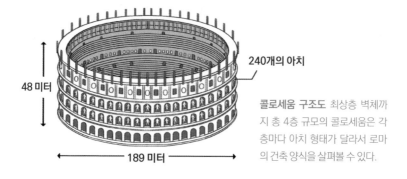

240개의 아치

48 미터

189 미터

콜로세움 구조도 최상층 벽체까지 총 4층 규모의 콜로세움은 각 층마다 아치 형태가 달라서 로마의 건축 양식을 살펴볼 수 있다.

이라고 할 만큼 거대한 건축물입니다. 너무나 웅장해서 할 말을 잃게 하죠.

콜로세움은 위의 구조도처럼 타원형의 모양으로, 긴 쪽 지름은 189미터에 이르는데 국제 규격의 축구장 두 개를 합친 길이와 같습니다. 높이도 48미터에 달하는데요. 4층으로 보이지만 최상층은 벽체이고 몸통 부분은 3개 층으로 되어 있습니다. 각층에 아치가 80개씩 들어가 있으니까 3층이면 총 240개의 아치가 빙 둘러서 쌓여 있는 건물이지요. 건물의 규모도 크고 웅장하며 건축을 구성하는 기하학적 논리도 명쾌해 보입니다. 이 때문에 콜로세움 또한 초현대적인 혹은 미래적인 건축 미감을 보여주고 있다고 해도 과언이 아닙니다.

지금 다시 콜로세움을 만들라고 해도 대규모 공사일 것 같아요. 콜로세움은 언제 만들어졌나요?

콜로세움은 대략 기원후 70년에 지어졌습니다. 앞서 본 판테온은 기원후 120년에 건립됐으니, 두 건축물 모두 2000년 가까이 로마

한가운데 자리하고 있는 것이죠.

| 로마라는 압도적 거인 |

이처럼 로마에는 웅장한 데다, 공상과학영화 속 우주선과 같은 전위적 미감까지 갖춘 두 개의 건물이 도시 중심부에 자리하고 있습니다. 이런 도시를 직접 마주한 느낌은 남다를 수밖에 없지요.

교수님은 어떠셨나요?

제 경우 단순히 '감동하였다'라는 말로는 부족하고 오히려 '압도당한다'고 느꼈습니다. 그냥 하는 소리가 결코 아닙니다. 로마라는 도시는 보는 이를 압도할 만큼 매우 크고 웅장합니다.
그런데 막상 이런 로마를 보고 난 후에는 무척 혼란스러운 느낌도 들어요. 일반적으로 과거란 지난 세계라서 현재보다는 덜 발전된 세계로 생각하잖아요. 그런데 로마 앞에 서면 과거를 바라보는 시선이 완전히 바뀌어버려요.

왜 그럴까요?

정말 여기서 과거가 무엇인지, 역사가 무엇인지 새롭게 인식할 수밖에 없거든요. 그렇기에 로마를 보고 나면 압도되면서 한편으로 인류 역사에 대해 경외감까지 든다고 할 수 있는데 이런 느낌은 저

만 받은 것이 아니었나 봅니다. 아래 그림을 한번 보죠.

이 그림은 1778년에 스위스 태생의 화가 하인리히 퓌슬리Johann Heinrich Füssli가 고대 로마유적을 접하고 난 느낌을 그린 겁니다. 이 작품을 보면 거대한 고대 로마의 조각상 발밑에서 고민에 빠진 미술가의 모습이 보입니다. 한 손은 조각상 발 위에 올리고 다른 손으로 머리를 싸매고 깊은 생각에 잠긴 모습입니다.

뭘 저렇게 고민하는 걸까요?

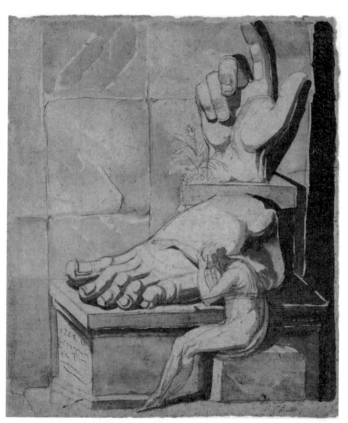

하인리히 퓌슬리, 고대 잔해의 위대함 앞에서 절망하는 예술가, 1778~ 1779년, 취리히 미술관

사람마다 로마에서 받은 인상은 각자 다르겠지만 미술가들의 경우 이런 엄청난 미술이 천 년도 더 된 까마득한 과거에 이미 가능했다는 것을 목격하고 나면 많이 당황스러웠을 겁니다. 제 경우에도 이런 고대 로마의 미술을 어떻게 설명할 수 있을까 하면서 퓌슬리의 그림 속 인물처럼 고민에 빠지곤 했거든요. 오랜 역사를 증명하는 유적과 유물이 촘촘히 자리하기 때문에 정말 설명하기 쉽지 않은 곳이죠.

그런데 이 그림에 있는 조각상은 실제로 존재하나요?

네, 사진 속 손과 발 조각은 지금 로마의 카피톨리노 박물관Musei Capitolini에 있는 콘스탄티누스 황제의 초대형 조각상 중 전해 오는 일부분입니다. 이 상은 원래는 앉아 있는 모습이었다고 전해지는데 전체 크기가 12미터였다고 합니다. 퓌슬리의 그림 속에도 이

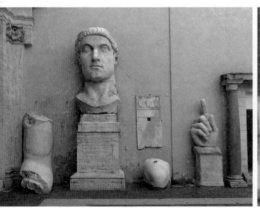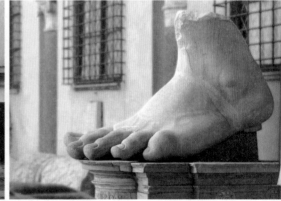

콘스탄티누스 거상, 313년, 카피톨리노 박물관 거상의 머리 높이가 2.6미터, 발 길이는 2미터다. 콘스탄티누스 황제의 거상은 세계에서 가장 오래된 박물관 중 하나인 카피톨리노 박물관에 놓여 있다.

조각상의 거대한 규모가 잘 느껴집니다.

이런 엄청난 대작을 마주하며, 수천 년 전에 이 정도로 위대한 세계가 이미 있었다는 것을 목격한 작가의 심정은 어떠할까요?

감탄도 나오겠지만 한편으로는 좀 좌절할 수도 있을 것 같아요. 아마 앞으로 더 나가기 힘든 거대한 벽을 마주한 느낌이 아닐까요?

그렇죠. 이렇게 장대한 스케일의 작품이 이미 있는데 자신은 앞으로 무엇을 해야 할지 고민하며 좌절감에 빠질 만하죠. 앞서 퓌슬리의 그림은 당대 작가들이 로마의 거대한 조각상을 마주하고 느낀 좌절감과 일종의 창작 스트레스를 잘 표현했다고 볼 수 있지요.

| 몰락한 로마 |

이야기를 듣다 보니 저도 로마에 꼭 한번 가 보고 싶어졌어요.

직접 가서 보면 이런 이야기들이 더욱 실감 날 거예요. 그런데 여기서 하나 짚고 넘어가야 할 점은 로마제국의 유산이 항상 위대하게 추앙받지는 않았다는 점입니다. 예를 들어 중세에는 로마제국의 미술을 그다지 존중하지 않았던 것으로 보여요.

왜 그랬을까요? 우리가 지금 고대 로마 미술에서 받는 압도감을 중세 사람들은 느끼지 않은 것일까요?

사람들의 생각이 달랐던 것 같습니다. 중세 기독교인들은 고대 로마의 유산을 이교도들이 남긴 독특한 문화라고 생각하면서 금기시했습니다. 게다가 로마의 건축은 너무나 거대하여 그들의 세계와 완전히 달랐기에, 어느 순간에는 흔히 우리가 큰 산이나 웅장한 강을 보듯 그냥 하나의 자연 현상처럼 여기기도 했죠. 그저 원래 있었던 것으로 생각했지 우리와 달리 과거의 미술로 보고 감탄한다거나 흥미를 느끼지 않았던 것이죠.

익숙해져서 그랬을까요? 저는 아무리 봐도 놀라울 것 같은데 말이죠.

로마제국과 중세의 종교가 달랐다는 점도 이유일 것입니다. 로마제국이 국교를 기독교로 전환하면서 기존 신전은 철저히 방치되고 폐기되었어요. 4세기 공동 황제였던 그라티아누스와 테오도시우스는 철저한 기독교 중심 정책을 펼치고 로마 신전을 배척했습니다. 이교도의 신전을 교회로 바꾸거나 그게 어려우면 파괴하기도 했으니까요. 그렇게 천 년이 흐르면서 여러 약탈과 자연재해까지 겪었으니 로마의 유산이 제대로 남아 있기 어려웠겠지요?

사실 14세기는 로마의 긴 역사상 가장 초라한 시기예요. 마치 동트기 직전 깊은 어둠에 잠겨있는 것처럼 로마는 침체돼 있었습니다. 그렇기 때문에 고대 문명의 부활을 알리는 르네상스가 실질적으로 로마가 아니라 여기서 한발 떨어진 피렌체에서 먼저 시작된 거겠죠. 로마에게 14세기는 지우고 싶은 역사였을 것입니다.

지우고 싶은 역사라면 이때 로마가 망하
기라도 했나요?

14세기에 로마는 종교적 수도의 기능을
잃고 맙니다. 교황청이 프랑스 아비뇽으
로 옮겨 가 버렸죠. 이 시기를 아비뇽 유
수라고 부릅니다. 프랑스 왕의 주도권에
의해서 로마 교황의 권위가 크게 실추된
시기였습니다. 엎친 데 덮친 격으로 이때
더 큰 일도 벌어졌습니다. 교황청이 다시
로마로 돌아오는 과정에서 이른바 교회
대분열이라고 하는, 교황이 난립하는 시
기가 온 것입니다.

로마 전경 삽화, 「일 디타몬도」, 1447년, 프랑스
국립도서관 교황이 떠난 로마를 검은 옷을 입은
과부로 묘사했다.

교황은 교회의 수장 아닌가요? 그런 교황이 난립했다면 교황이 여
러 명 있었다는 건가요?

맞습니다. 당시에는 교황이 두 명, 심지어 세 명씩 존재하게 됩니
다. 교황들은 저마다 정통성을 주장하며 서로를 탄핵하고 파문했습
니다. 로마에서 자체적으로 교황을 선출하고 다른 교황을 인정하지
않아서 교황청이 한동안 로마로 돌아오지 못하고 피렌체에 머물던
시기도 있습니다. 그것이 14세기부터 15세기 전반까지 거의 150년
동안 일어난 일입니다. 로마가 체면을 크게 구기던 시기였죠.

'내가 진짜 교황이다'라는 쿠데타가 동시다발적으로 일어난 셈이 네요.

그렇죠. 이렇게 교황청이 우왕좌왕하다 보니 유럽의 교회 전체가 뒤숭숭했고, 로마 역시 이 분란에 휩싸여서 교황령의 수도로서의 기능을 상실한 채 방치되다시피 했습니다.

실제로 당시 로마를 방문한 사람들이 남긴 스케치를 보면 로마는 지금으로선 상상하기 어려운 모습입니다. 이를테면 알프스산맥 너머 북유럽에서 활동했던 마르텐 반 햄스케르크Maarten van Heemskerck는 1530년경에 로마를 방문하여 도시의 모습을 여러 점 그림으로 남겼습니다.

다음 페이지의 작품은 그가 로마를 방문한 후에 고향으로 돌아가서 그린 그림으로 당시 로마의 모습을 잘 보여줘요. 콜로세움을 배경으로 하는데 흥미롭게도 이 건축물의 위대한 면을 보여주는 것이 아니라 다 허물어진 모습을 강조하고 있습니다. 특히 콜로세움 안쪽을 보면 잡풀이 우거지고 폐허처럼 보입니다.

그림 속 콜로세움에서는 앞서 본 거대한 우주 항공모함의 위용은 찾아볼 수 없네요.

당시의 로마는 이처럼 양면적 모습을 가지고 있습니다. 한편에서 보면 웅장하고 위대한 도시이지만 다른 측면에서 보면 문명의 몰락을 보여주는 폐허의 모습이죠. 아마 햄스케르크에게 로마는 후자처럼 보였나 봅니다.

마르텐 반 햄스케르크, 콜로세움과의 자화상, 1553년, 피츠윌리엄 박물관 햄스케르크는 이탈리아 르네상스를 북부 유럽에 소개한 화가로 잘 알려져 있다.

햄스케르크는 로마의 모습을 여러 점 그렸는데, 다른 그림에서도 당시 로마의 모습은 정말 볼품없습니다. 기록에 의하면 로마는 목초지나 폐허라고 불릴 만큼 쓰레기와 시체 같은 것들이 나뒹구는 황량한 곳이어서 그야말로 도시라고 할 수 없을 정도였다고 합니다. 로마의 인구도 2만 명을 넘지 않았습니다. 고대 로마의 인구수가 백만이었던 것을 생각해보면 당시 로마는 도시의 기능이 거의 멈췄다고 볼 수 있지요.

비슷한 시기에 피렌체 인구수는 10만 정도였고, 베네치아는 20만, 그리고 중세 파리나 런던도 이미 30만에 달했으니, 이에 비하면 로마는 굉장히 쇠락한 도시였죠. 하지만 로마는 1500년을 기점으로 탈바꿈합니다.

| 성 베드로 대성당을 다시 짓다 |

로마는 15세기 후반부터 변화가 시작돼서 16세기에는 점차 최첨단의 도시로 탈바꿈합니다. 예를 들어 성 베드로 대성당이 자리한 바티칸을 볼까요. 원래 옛 베드로 대성당은 4세기에 로마제국의 콘스탄티누스 황제가 건설한 대성당인데요. 15세기 초까지 교황이 로마를 비우면서 관리가 소홀해졌어요. 옛 베드로 대성당은 본당의 벽이 기울거나 허물어져 내부가 다 드러날 지경이었다고 합니다.

교황 율리오 2세는 이런 옛 성당을 허물고 완전히 새로운 성당을 짓기 시작했죠. 결코 쉬운 일은 아니었습니다. 비록 낡고 허물어졌을지라도 베드로 성인의 유해가 있는 성 베드로 대성당은 그 자체로 순례객들의 발길이 끊이지 않는 성지였거든요. 그만큼 성 베드로 대성당이 기독교 세계에서 갖는 상징성과 의미는 막중했습니다.

비록 낡았다 할지라도 처음 모습 그대로 보존하는 것이 의미 있는 일 아닌가요? 자칫 잘못 보수하면 성지의 의미가 훼손될 수도 있잖아요.

당시 교회 내부에서도 같은 고민을 했습니다. 천 년 넘게 내려오는 이 유서 깊은 성당을 보수할 것인가, 다시 지을 것인가 갈림길에 섰죠. 여기서 교황 율리오 2세는 다시 짓는 쪽을 선택하고 옛 성당을 허물라고 지시합니다.

교황이 큰 결심을 했네요. 율리오 2세가 재건축을 지시한 이유는 무엇인가요?

율리오 2세는 로마를 기독교
의 심장이자 동시에 강력한
정치권력의 중심지로 만들고
싶어 했죠. 건축은 교황의 막
강한 권위를 보여주기에 더
없이 적절한 수단이었고 성
베드로 대성당을 새롭게 짓
는 일은 로마를 다시 위대하
게 만드는 프로젝트에 정점
을 찍을 만한 일이었습니다.

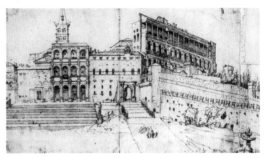

마르텐 반 햄스케르크, 옛 성 베드로 대성당과 바티칸 궁전,
1532~1534년, 알베르티나 미술관 16세기 중반 바티칸의
모습은 지금과는 상상할 수 없을 정도로 어수선한 모습이다.
특히 당시 공사 중이던 성 베드로 대성당과 그 주변 모습은 여
러 양식의 건물이 들어서 혼란스럽게 보인다.

물론 성 베드로 대성당의 신축은 단기간에 끝나는 공사가 아니었
습니다. 본당만 해도 1506년에 시작해 1626년까지 120년이 걸렸고
대성당 앞쪽의 광장을 정비하는 데만 또다시 50년이 걸렸습니다.

건축과 광장 정비까지 더하면 170년이잖아요. 요즘 아파트들은
2, 3년이면 뚝딱 짓는데 비교가 안 되게 긴 시간이군요.

긴 시간만큼 여러 대가들이 건축에 참여했습니다. 성 베드로 대성
당은 16세기 건축 중 가장 중요한 프로젝트라 앞으로 수차례 더 언
급할 거예요. 일단 여기서는 완성 전과 후를 살펴보죠. 16세기 초의
모습을 담은 위의 드로잉을 오른쪽에 있는 오늘날의 모습과 비교하
면 그 변화가 엄청나지요? 이렇게 달라진 바티칸 광장에 서게 되면
위대한 고대 로마의 부활을 문자 그대로 눈앞에서 실감할 수 있지
요. 산더미 같이 웅장한 대성당과 그 좌우를 장엄하게 에워싸는 열

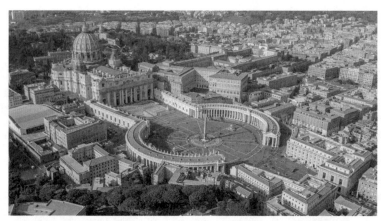

성 베드로 대성당, 1506~1626년, 바티칸 시국 1506년에 시작한 대성당의 재건축은 120년이 걸렸다. 지금 우리가 아는 성 베드로 대성당과 바티칸의 모습은 1667년 베르니니가 성 베드로 대성당에 이어진 광장을 만들면서 완성되었다.

주들의 행렬에 압도당하게 됩니다.

전후 모습을 비교해 보니 당시 로마가 얼마나 많이 바뀌었는지 실감나네요.

| 교황의 로마 재생 프로젝트 |

당시 로마에서 일어난 변화는 성 베드로 대성당만이 아닙니다. 이제 로마 시내를 살펴볼까요? 15세기 로마의 상황을 잘 보여주는 것이 바로 1493년 출판된 『뉘른베르크 연대기』입니다. 독일의 뉘른베르크에서 제작된 세계사 책으로 판화 제작에 뒤러도 참여했다고 하죠. 이 책에는 많은 삽화가 실려 있는데 당시 로마의 전경도 다음 페이지의 삽화처럼 담겨 있습니다.

콜로세움 판테온 옛 베드로 대성당

미하엘 볼게무트, 로마 풍경, 『뉘른베르크 연대기』, 1493년 독일 역사가 하르트만 쉐델이 뉘른베르크에서 펴낸 중세 관점의 세계사 책으로 미하엘 볼게무트가 목판으로 새긴 31개 도시 파노라마가 실려 있다.

무척 어수선하고 복잡해서 난개발된 도시처럼 보여요.

맞아요. 위의 삽화 속 로마는 여러 기념물이 얽히고설켜 있어서 일종의 달동네처럼 혼란스러워 보입니다. 중세 건물과 고대 건물들이 정신없이 들어서 있는데요. 자세히 보면 테베레강이 중간을 가로지르고 위로는 바티칸이 자리합니다. 왼쪽으로 판테온도 보이고 콜로세움도 있어요. 거의 폐허가 된 로마 건축들 사이에 얼기설기 주택들이 자리하고 구불구불 길이 꼬여 있습니다.
개축되기 전의 옛 베드로 대성당도 보입니다. 당시 로마에는 수많은 순례객이 몰려들었는데 쇠락한 모습의 로마를 보고 실망하기도 하고 얽히고설킨 길을 다니기도 험난했겠지요.

기대를 한아름 안고 순례길을 떠났을 텐데, 막상 로마가 이렇게 어

산타 마리아 마조레 성당 라테라노 대성당

식스토 5세의 도시계획과 로마 풍경 프레스코화, 1588년, 바티칸 살로네 시스티노 방사형으로
정비된 도로는 도시의 미관을 높이고 도시 중심부로의 접근을 용이하게 한다.

수선하니 순례자들의 실망이 이만저만 아니었겠어요.

이런 로마가 100년 후에 위의 모습처럼 바뀌게 됩니다. 1588년 로
마 모습으로, 신작로新作路가 시원시원하게 뚫리고 곳곳에 반듯한
광장들이 들어서 있습니다. 광장마다 우뚝 솟은 오벨리스크가 보이
나요? 다만 이 지도는 바티칸에서 바라본 로마의 모습이기에 바티
칸은 여기 안 보이네요.

산타 마리아 마조레 성당도 보이고 신작로들이 쫙 펼쳐지고 있는데
요. 모든 중심지가 신작로를 통해서 연결되는 계획도시로 거듭나고
있는 모습입니다.

성 베드로 대성당의 탈바꿈 이상으로 놀라운 변신이네요!

오늘날 교황청 하면 바티칸을 생각하지만 당시에는 성 요한을 모시는 라테라노 대성당에도 교황의 중요한 궁전이 자리하고 있었습니다. 앞 페이지의 지도에서 오른쪽 맨 위에 보이는 곳입니다. 라테라노 대성당과 성 베드로 대성당을 오가는 교황의 행진은 당시 로마에 사는 시민들뿐만 아니라 로마를 찾은 순례객에게 가장 중요한 볼거리였습니다. 로마가 재정비되기 전에는 이 행렬이 구불구불한 길을 따라 이어졌다면 이제 교황은 신축한 성 베드로 대성당부터 라테라노 대성당까지 쭉 뻗은 멋진 길에서 행진할 수 있게 됩니다.

로마가 완전히 천지개벽해서 오늘날의 현대적 도시와 비교해도 뒤지지 않을 만큼 잘 정비된 시기가 바로 이 무렵입니다.

교황 입장에서도 쫙 뚫린 길 위에서 행진하니 훨씬 권위가 넘쳤을 것 같아요. 레드카펫 위를 걷듯 기분도 당당해지고 말이죠.

아무래도 그랬겠죠? 로마라는 도시가 곧 교황의 얼굴인 셈이니까요. 이처럼 로마의 거대한 변화는 15세기 초반 교황 마르티노 5세가 아비뇽에서 로마로 다시 돌아오면서 시작됐습니다. 이때부터 교황들은 도시를 재건축하는 것이 로마의 권위를 세우고 교회의 권위를 세우는 방법이라고 생각했고, 로마를 업그레이드하기 위해 모든 노력을 다했습니다.

교황들이 자신의 치세 기간에 로마를 끊임없이 꾸미면서, 로마는 한발 한발 더 지금과 가까운 모습으로 바뀌게 됩니다. 다음 장에서는 이런 변화를 가능케 한 원동력이 무엇인지, 로마를 둘러싼 당시 국제 정세와 시대 분위기를 좀 더 살펴보겠습니다.

로마는 고대 로마제국의 수도이자 기독교 세계의 중심지로 세계사에 큰 영향을 끼친 도시이다. 하지만 중세 유럽인들은 고대 로마의 유적들을 방치했고, 14세기부터 교황이 로마를 비우면서 로마는 수도 기능을 잃고 황폐해진다. 15세기 초반 로마로 다시 돌아온 교황은 자신의 권위를 세우기 위해 로마를 최첨단 도시로 재건축한다.

로마제국의 위대한 유산	**판테온** 기원후 120년에 지어진 신전. 완벽한 기하학적 규칙성을 자랑함.
	콜로세움 기원후 약 70년에 지어진 원형 극장. 웅장한 규모와 기하학적 논리를 갖추고 있음.
	⇒ 후대를 압도하는 로마제국의 유산들.

참고 하인리히 퓌슬리, 고대 잔해의 위대함 앞에서 절망하는 예술가, 1778~1779년

몰락한 로마	로마 유산을 이교도 문화로 취급한 중세 기독교인들.
	→ 14세기 종교적 수도의 기능을 잃은 로마.
	아비뇽 유수 14세기 교황청이 프랑스 아비뇽으로 이전. → 교황청이 로마로 되돌아오는 과정에서도 교황이 난립하며 혼란이 이어짐.
	⇒ 양면적 모습의 고대 로마. 위대한 도시 vs 폐허가 된 모습.

교황의 로마 재건축	• **성 베드로 대성당** 교황 율리오 2세의 주도하에 시작된 재건축 프로젝트. 로마를 다시 기독교의 중심지로 만들기 위한 노력.
	• 로마 시내 도로를 재정비하여 현대적인 계획도시의 모습으로 변신함.
	참고 식스토 5세의 도시계획과 로마 풍경 프레스코화, 1588년

내가 발견한 로마는 진흙으로 되어 있었지만
내가 남기는 로마는 대리석으로 되어 있으리라
— 아우구스투스

O2 교황과 황제

교황 # 황제 # 카를 5세 # 인문주의자 # 인쇄 혁명
사색하는 인간 # 신플라톤주의

로마를 이야기할 때 교황을 결코 빼놓을 수 없습니다. 영원한 도시라고 불리는 로마를 교황은 천 년 넘도록 다스려 왔으니까요.

19세기에 이탈리아가 통일된 이후 교황의 지배력은 축소됐지만 교황의 권위는 여전히 대단합니다. 예를 들어 누군가에게 로마에 갔을 때 교황을 만날지, 이탈리아 대통령을 만날지를 묻는다면 교황을 선택하는 사람이 더 많을 겁니다. 교황은 꼭 가톨릭 신자가 아니더라도 대중적 인지도가 높죠.

우리나라에 교황이 방문했을 때 광화문 광장이 인파로 빼곡히 다들어찼던 기억이 나요. 마치 아이돌 스타를 보는 것 같았습니다.

2014년 교황방문을 기억하는군요. 우리나라뿐만 아니라 어느 나라든 교황이 방문하면 큰 화제가 되지요. 그만큼 교황이 지닌 위상과

아고스티노 베네치아노, 교황 바오로 3세의 초상 판화, 1536년, 영국박물관(왼쪽) 교황의 상징 삼중관(오른쪽) 교황이 쓴 삼중관은 교황의 영지, 교회, 천국을 다스리는 세 가지 직권을 상징한다.

권위가 세계적으로 인정받아서 그럴 텐데요. 이런 교황의 권위를 잘 보여주는 상징 중 하나가 바로 위에 있는 삼중관입니다. 지금은 공식적으로 삼중관을 쓰지 않지만 삼중관에 겹쳐 있는 세 개의 관은 모두 권한을 뜻합니다. 하나는 한 지역을 다스리는 군주로서의 세속권, 또 하나는 교회의 수장, 세 번째는 천국의 권리를 나타내는 천상권을 상징합니다.

땅과 교회, 하늘까지 다 다스리는 셈이군요?

맞아요. 이처럼 세속적인 왕과 비교할 수 없는 어마어마한 권한을 가지고 있기에 교황은 왕 중의 왕이라고 할 수 있지요. 한자문화권에서 쓰는 '교황'이라는 말 자체가 '교회의 황제'란 뜻으로 그만한 권위를 나타내죠.

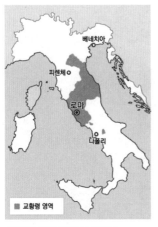

16세기 이탈리아반도 교황령

교황을 교회의 수장 정도로 알고 있었는데 실질적인 군주 역할까지 하는 줄은 몰랐네요.

지금은 교황령이 바티칸이라는 작은 도시에 한정됐지만 16세기에 교황은 왼쪽 지도에서 볼 수 있듯이 로마와 로마 주변, 우리나라로 치면 경기도와 강원도를 합친 크기의 땅을 지배했습니다. 교황령의 역사는 중세부터입니다. 754년 프랑크 왕국의 피핀 왕이 이탈리아 북부 지방을 정복하여 교황에게 이 지역을 헌상했고, 교황이 그 땅을 직접 다스린 거죠.

무엇보다도 교황은 가톨릭교회의 최고 권위자예요. 물론 16세기에 신교와 분열되었지만, 지금도 13억이 넘는 가톨릭 신자의 수장으로서 가톨릭의 최정점으로 인정받습니다.

르네상스 시기에 교황은 서방교회에 있어 최고 지도자였고 교황령의 군주 역할도 맡은 막강한 권력자였죠.

| 하늘로부터 받은 교황의 열쇠 |

교황도 결국 인간으로 태어났을 텐데 어떻게 이런 권력을 누릴 수 있죠?

산타 마리아 델 포폴로 성당 정문
에 있는 교황 식스토 4세의 문장
방패에 나무 한 그루가 보이는데
떡갈나무이다. 식스토 4세의 가문
이름 로베레rovere는 떡갈나무
를 뜻한다.

가톨릭 교리문답에 따르면 하늘에서 그 권한을 받았기 때문입니다.
교황이 어떤 권한을 받았는지를 위 사진을 보며 알아보죠. 식스토
4세의 교황 문장紋章입니다. 삼중관이 위에 자리하고 바로 아래 두
개의 열쇠가 교차되어 보이죠. 오른쪽 페이지의 그림을 보면 그림
속에서 이 열쇠를 누가 주고 있죠?

예수가 제자에게 열쇠를 주는 것 같은데, 열쇠를 받는 사람이 누구
인가요?

베드로입니다. 예수가 제자들에게 "너희는 나를 누구라고 하느냐?"
라고 묻자, 베드로가 "스승님은 살아계신 하느님의 아드님 그리스
도이십니다"라고 대답합니다. 그러자 예수는 베드로를 반석이라 명
했고 그 반석 위에 교회를 세웠습니다. 또 베드로에게 땅에서 열면
하늘에서 열리고 하늘에서 열면 땅에서도 열리는 열쇠를 줍니다.
베드로가 이른바 그리스도의 대리자로서 죄를 사할 수 있는 사죄

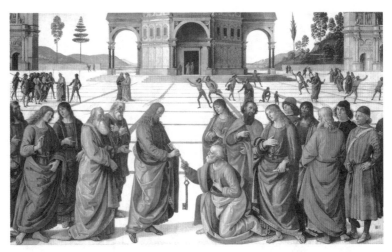

피에트로 페루지노, 성 베드로에게 열쇠를 건네주는 그리스도, 1481~1482년, 시스티나 예배당
예수 그리스도가 베드로에게 천국의 열쇠를 건네주고 있다. 그리스도 주변으로 12제자의 모습이 보인다. 베드로는 예수가 지어준 이름으로 반석이라는 뜻이다.

권을 받는 순간입니다. 이 사죄권을 받은 베드로가 초대 교황이 되었고, 베드로의 후계자인 지금의 교황까지 그 권한이 전해집니다. 그래서 교황의 문장에 사죄권을 상징하는 열쇠가 꼭 들어가는 것이죠.

예수가 베드로에게 넘겨준 열쇠는 하늘의 문, 다시 말해 천국의 문을 여는 열쇠란 뜻이죠?

맞습니다. 교황의 열쇠는 우리를 천국으로 들여보낼 수 있는 권한을 상징하죠. 이 열쇠가 바로 교황의 권위입니다.
앞서 본 식스토 4세의 문장처럼 교황을 상징하는 고유한 문장을 보면 보통 천국의 열쇠와 지상의 열쇠가 교차해 있고 여기에 교황의

상징인 삼중관이 들어갑니다. 문장 속 방패 안에는 교황의 출신 가문을 상징하는 문장이 들어가지요.

교황의 출신 가문이 그렇게 중요한가요?

교황은 실제로 어마어마한 권위를 누리니까 충분히 그럴 만하죠. 하지만 이렇게 막강한 교황권에도 한계가 있습니다. 바로 교황 직위가 세습이 안 된다는 것입니다.

교황도 사제이니까 결혼하여 자식을 가질 수 없으니 당연히 후계자가 없겠죠.

맞습니다. 교황권은 종신제라서 교황으로 즉위하면 당대에만 권위를 누립니다. 지금까지 역대 교황의 평균 재위 기간은 대략 8년이라고 해요. 교황이 된 나이가 원체 고령이다 보니 재위 기간이 비교적 짧은 편입니다.

교황 문장 왼쪽부터 레오 10세, 율리오 2세, 하드리아노 6세의 문장으로 방패 안에는 교황의 출신 가문의 문장이 그려져 있다.

8년이라도 짧지 않은 시간인데요. 그런데 누가 어떻게 교황이 되나요?

교황이 되려면 먼저 추기경이 돼야 합니다. 교황이 황제라면 추기경은 그 바로 아래의 왕, 또는 왕자라고 이야기할 만큼 높은 지위이죠. 이 추기경단이 교황을 선출하는 선거권과 피선거권을 갖고 있으니 추기경단 중 한 명이 차기 교황이 되는 겁니다.

추기경은 교황을 직접 뽑을 권한도 있고, 잘하면 자기 자신이 교황도 될 수도 있으니 막강한 권력을 가지고 있었겠군요.

네. 15세기까지 추기경 수는 20~30명 정도로 많지 않아서 교회에서 추기경의 권위는 어마어마했죠. 16세기에 들어서면서 그 수가 70명으로 늘어났고, 지금은 전 세계적으로 200명이 넘는 것으로 알려졌습니다. 숫자가 늘었다 해도 한 나라의 추기경이라고 하면 웬만한 정치 지도자만큼 무게감이 있죠.
여기서 잠깐 역대 교황을 살펴보면 초기에는 로마 출신 추기경들이 교황 선출에 많이 참여했기에 로마 출신 교황이 가장 많았고, 그다음에 이탈리아인, 프랑스인 순으로 교황이 많이 배출됐습니다.

| 족벌정치와 재건축 붐 |

이제 르네상스 시기에 교황을 배출한 가문들을 살펴보도록 합시다.

교황도 결국 가문의 일원이었기에 교황을 배출하는 가문은 그야말로 엄청난 명예를 얻게 되죠.

예를 들어 이 시기 연거푸 교황을 배출한 가문 중 가장 유명한 가문은 아마 메디치 가문일 겁니다. 이 가문은 원래 일개 피렌체 상인 집안이지만 16세기에 교황을 세 명씩 배출하게 되면서 당당히 유럽의 명문가로 자리 잡게 되죠.

그야말로 자수성가한 집안이네요. 우리나라로 치면 한 집안에서 대통령이 세 명이나 나온 셈이니까요.

그렇죠. 여기서 로마의 유력한 가문도 살펴볼까요? 이들은 교황을 배출할 뿐만 아니라 로마 정치계에 언제나 영향력을 끼칩니다. 이때 로마 지역에 기반을 둔 대표적인 명문 가문으로는 콜론나 가문과 오르시니 가문이 있습니다. 15세기 초 콜론나 가문은 마르티노 5세를 배출했고, 오르시니 가문도 교황을 다섯 명이나 배출했어요. 그런데 이 두 가문은 마치 로미오와 줄리엣의 가문처럼 서로 적대적이었습니다.

두 가문은 왜 그렇게 서로 원수가 된 거죠?

두 가문은 각각 로마 정치계의 두 계파를 대표했습니다. 중세부터 이탈리아반도에서는 황제 세력과 교황 세력 사이에 끊임없는 정치적 갈등이 있었어요. 오르시니 가문은 교황파 집안이라 자연스레 황제파였던 콜론나 가문과 불구대천의 사이일 수밖에 없었죠. 이

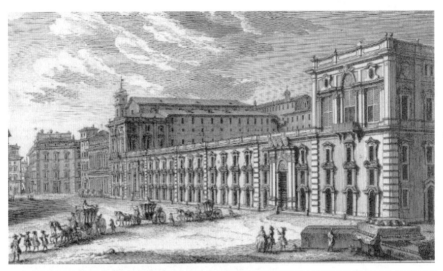

주세페 바시, 팔라초 콜론나 전경, 1748년, 메트로폴리탄 미술관 로마에 있는 콜론나 가문의 저택을 그린 판화. 오늘날에도 건축물은 건재하며 일부는 공개하고 있다.

두 가문은 항상 한쪽이 다른 한쪽을 공격하는 관계였습니다. 이들이 로마의 실질적인 지배자들이었기에, 교황도 이들의 눈치를 보며 무시할 수 없었죠.

지금도 로마에는 콜론나 가문의 저택인 팔라초 콜론나가 있어요. 위의 판화 속 건물 규모를 보면 이들의 위세가 대단하다는 게 실감 나죠. 근거지를 산탄젤로성에서부터 몇 번 옮겨 다니면서 대표적인 저택을 남기지 않은 오르시니와도 대조됩니다.

저렇게 큰 건물이 자기 집이라고요? 제가 집을 본 건지 대형 박물관을 본 건지 헷갈리네요.

그야말로 로마를 쥐락펴락한 가문이니까요. 이렇게 교황 가문을 설

명한 이유는 르네상스 시대에 활발했던 교황의 족벌정치 때문입니다. 교황은 일단 즉위하면 추기경단을 자기가 잘 아는 측근으로 많이 채웁니다. 자식이 없어서 후계자가 없다 보니 조카들을 자신을 지지할 추기경으로 만들어 자신의 권력을 안정시키기 위해서요. 이렇게 해서 교황은 주변에 우호적인 추기경을 많이 만들었죠. 여기에서 나온 말이 바로 네포티즘nepotism, 즉 친족주의입니다. 조카를 뜻하는 영어 네퓨nephew와 어원이 같습니다.

오른쪽 그림도 교황의 족벌정치를 잘 보여줍니다. 가운데 인물은 메디치 가문 출신의 교황 레오 10세입니다. 그는 자기 사촌을 추기경으로 임명하죠. 그가 바로 그림 왼쪽에 서 있는 줄리오 데 메디치인데 그는 훗날 교황 클레멘스 7세가 됩니다.

이렇게 추기경이 돼야 교황이 되기 때문에 일단 한 가문에서 추기경을 많이 배출하면 다음 대의 교황이 그 가문에서 나올 가능성이 커지죠.

교황을 만들기 위한 눈치

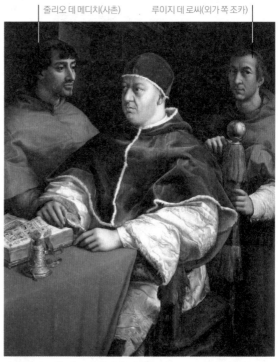

줄리오 데 메디치(사촌)　　　루이지 데 로씨(외가쪽 조카)

라파엘로, 교황 레오 10세와 추기경들, 1518~1519년, 우피치 미술관 레오 10세는 즉위 후 사촌인 줄리오 데 메디치를 포함해 집안의 남자 5명을 추기경으로 임명했다. 초상화 속 왼쪽에 서 있는 인물이 줄리오 데 메디치이며 그는 후에 교황 클레멘스 7세가 된다.

싸움이 치열했겠는데요?

맞아요. 가문의 운명이 걸릴 만큼 치열한 암투가 있었겠죠. 다음 표에서 교황 배출 가문을 보면 델라 로베레 가문은 식스토 4세와 율리오 2세를 교황으로 만들었죠. 메디치 가문도 16세기에 교황을 세번 배출했습니다. 레오 10세, 클레멘스 7세, 비오 4세까지죠. 피콜로미니 가문도 두 명이 있네요. 이렇게 한 번 교황을 배출한 가문은 다시 교황을 배출하는 데 좀 유리하지요.

실제로 델라 로베레 가문이나 파르네세 가문, 이후에 보르자, 메디치, 델 몬테 같은 가문들은 계속 교황을 배출하면서 명문가로 자리

교황	가문	출신지	재위 기간
마르티노 5세	콜론나	로마	1417~1431
에우제니오 4세	콘둘메르	베네치아	1431~1447
니콜라오 5세	파렌투첼리	사르차나	1447~1455
갈리스토 3세	보르자	발렌시아	1455~1458
비오 2세	피콜로미니	시에나	1458~1464
바오로 2세	바르보	베네치아	1464~1471
식스토 4세	델라 로베레	사보나	1471~1484
인노첸시오 8세	치보	제노바	1484~1492
알렉산데르 6세	보르자	발렌시아	1492~1503
비오 3세	피콜로미니	시에나	1503
율리오 2세	델라 로베레	사보나	1503~1513
레오 10세	메디치	피렌체	1513~1521
하드리아노 6세	데달	위트레흐트	1522~1523
클레멘스 7세	메디치	피렌체	1523~1534
바오로 3세	파르네세	카니노	1534~1549
율리오 3세	델 몬테	로마	1550~1555
마르첼로 2세	체르비니	몬테풀치아노	1555
바오로 4세	카라파	나폴리	1555~1559
비오 4세	메디치	밀라노	1560~1565
성 비오 5세	지슬리에리	보스코	1566~1572

15, 16세기 교황의 가문과 출신지

잡게 됩니다. 이런 가문들은 로마에 항구적으로 머물 자기 저택을 짓게 되죠.

명문가로 거듭났다고 해서 로마에 새로 집을 지을 필요까진 없지 않나요?

거듭 강조하지만 교황도 기본적으로는 성직자이지만 동시에 자기 가문의 수장이기도 합니다. 교황이 배출되면 해당 가문은 가문의 영광을 기리기 위해 로마 시내에 거대한 저택을 지어요. 그게 바로 팔라초로, 유력 가문이 소유한 도심의 저택입니다. 이미 로마에 어마어마하게 많은 성당과 교회가 자리하고 있지만, 교황과 추기경을 배출한 집안은 높아진 가문의 권위에 맞는 거대한 건축 프로젝트를 로마 안에 새로 추진하는 거지요. 자기 저택만이 아니라, 자신과 관계된 성당들도 짓거나 더 확장하기도 합니다. 그리고 도시 주변에 별장, 이른바 빌라도 짓게 되지요.

앞서 교황의 평균 재위 연도가 8년이라고 했지요? 8년마다 권력이 교체되기 때문에 이런 건축 프로젝트는 로마에서 더 활발하게 흘러갑니다. 교황이 등극할 때마다 로마에는 엄청난 건축 붐이 부는 것이죠.

한마디로 8년 주기로 재개발, 재건축 붐이 일어난 거로군요.

맞아요. 이렇듯 로마가 다시 교황의 무대로 재인식되는 15세기 후반부터 로마는 끊임없이 건축 붐이 불어 완벽히 새로운 도시로 거

듭납니다. 이런 신축 건축물들은 고대 로마의 건축에 뒤지지 않게 거대하게 지어져서 그 건축적 위엄을 이어가죠.

| 개성 있는 교황의 등장 |

교황이 선종하면 추기경들이 모여서 콘클라베를 진행합니다. 콘클라베는 '열쇠로 잠근 방'이라는 뜻으로, 추기경만 모여 새로운 교황을 선출하는 의례인데요. 이때 선출 장소인 시스티나 예배당의 문을 걸어 잠그고, 추기경들은 차기 교황을 선출할 때까지 밖으로 못 나오게 됩니다.

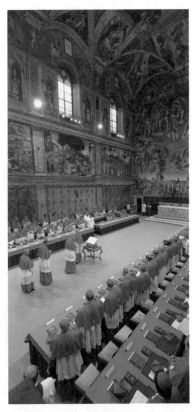

마치 시험 출제위원이 시험이 끝날 때까지 건물 밖으로 못 나가는 경우와 비슷하네요.

그렇습니다. 르네상스 시기에는 교황을 선출하는 추기경단이 서른 명이 넘지 않았기에 3분의 2, 즉 20명만 뜻이 일치

추기경들이 모여 새로운 교황을 선출하는 콘클라베의 한 장면 콘클라베는 교황 서거 혹은 사임 후 15~20일 이내에 추기경들에 의해 진행된다.

하면 원하는 교황을 선출할 수 있었어요. 그러니까 몇몇 추기경들
이 마음만 먹으면 매우 개성 있는 교황을 선출할 수 있었죠.

20명 정도만 모으는 거라면 선거가 그렇게 어렵지 않겠는데요. 그
렇게 뽑힌 개성적인 교황이 누가 있나요?

논란의 대상이 되는 교황으로 보르자 가문 출신인 알렉산데르 6세
를 빼놓기 어렵습니다. 교회법상 교황은 결혼이 금지되었지만 이를
무시하고, 여러 정부를 거느렸고 자식도 낳았죠. 심지어 그 자식들
에게 직접 교황청의 고위직 자리까지 내줍니다.

설마 남의 눈도 있는데 교황이 그렇게 했다고요?

존 콜리어, 와인을 따르는 체사레 보르자, 1893년, 입스위치 박물관

황당한 일이지만 실제로 벌어졌죠. 교황청 군대를 이끌던 체사레 보르자는 알렉산데르 6세의 아들로 알려졌는데, 용맹했지만 정적을 처단하는 음모를 꾸미는 데도 뛰어나서 니콜로 마키아벨리가 쓴 『군주론』의 모델이 되기도 했지요.

『군주론』이 뭔가요?

『군주론』은 군주가 권력을 유지하려면 어떻게 해야 하는지 설명한 책입니다. 군주는 자애롭고 도덕적이기보다 체사레처럼 냉혹하고 잔인해야 하며 권모술수에도 능해야 한다고 말합니다. "군주는 사나운 사자이면서 동시에 교활한 여우가 되어야 한다"는 유명한 말도 『군주론』에서 나왔지요. 당시 이탈리아는 강력한 군주가 다스리던 프랑스와 스페인 사이에서 전쟁에 휩싸여 있었기에 마키아벨리는 이런 냉정하지만 현실적인 제안을 한 겁니다.

이 『군주론』이 체사레를 모델로 쓰인 책이라고요?

그렇게 알려져 있죠. 체사레는 이탈리아 통일을 꿈꾸는 영웅이었지만 정적을 처단할 때 잔인하면서 권모술수에도 능해, 정치나 외교적 수완이 뛰어났다고 평가받는 아버지 알렉산데르 6세와 닮은꼴이었어요.
옆의 그림을 보면 왼쪽에 있는 체사레 보르자가 오른편의 젊은 남자에게 와인을 권하고 있고, 그것을 여동생인 루크레치아와 아버지인 교황 알렉산데르 6세가 의미심장하게 지켜보고 있죠. 당시에 정

적을 암살하던 보르자 가문의 독이 유명했는데 이를 그림에서 상징적으로 보여주는 겁니다.

함부로 받아 마셨다가는 큰일 날 와인이네요. 체사레 보르자는 그래서 어떻게 되나요? 이탈리아를 통일했나요?

체사레 보르자는 이탈리아 통일을 꿈꾸었지만, 강력한 지지자였던 알렉산데르 6세가 죽자 급속히 몰락하게 됩니다. 로마를 떠나 나폴리와 스페인을 떠돌다 아내의 나라인 나바라 왕국의 전장에서 최후를 맞거든요.

아무리 아버지가 교황이었어도 교황이 바뀌면 소용없었나 보군요.

교황은 권력이 세습되지 않으니까요. 그래서 교황이 바뀔 때마다 교황의 권좌를 둘러싼 정쟁은 치열하게 지속됩니다. 앞서 교황의 평균 재위 기간이 보통 8년이라고 했는데 이렇게 8년 주기로 로마의 주인이 계속 바뀌면서 정치적으로나 예술적으로 역동적인 흐름을 보이게 되지요.

| 하늘 아래 두 태양, 황제와 교황 |

16세기 유럽의 판도를 좌지우지한 또 다른 주인공을 소개해볼까 합니다. 바로 황제입니다. 정확히는 신성로마제국 황제라고 불러야겠

죠. 교황이 교회의 황제라면 신성로마제국 황제는 지상 세계의 황제라고 할 수 있습니다. 중세 이후 이 둘은 서로 물고 물리는 강 대 강 대결을 펼쳤기에 진정한 의미에서 라이벌이었지요.

교황과 황제가 맞붙으면 어떻게 되는 건가요? 누가 더 강했나요?

군사력으로 놓고 보면 신성로마제국 황제가 훨씬 강력했지만, 교황은 이에 뒤지지 않는 권위를 가지고 있었죠. 일단 신성로마제국의 정식 황제가 되려면 교황이 대관식을 해줘야 했습니다. 이는 황제

에두아르트 슈보이저, 카노사의 하인리히, 1862년, 막시밀리아네움 신성로마제국 황제인 하인리히 4세가 자신을 파문한 교황에게 용서를 청하기 위해 맨발로 성문 앞에 서 있다. 뒤쪽 성 안에서 교황이 이를 내려다보고 있다. 황제권이 교황권에 패배했음을 상징하는 이 사건은 카노사의 굴욕이라 불린다.

의 힘이 아무리 막강할지라도 자신의 권력을 최종적으로 인정해주는 교황의 권위를 결코 무시할 수 없다는 것을 의미하죠. 이 같은 황제 대관식의 기원은 샤를마뉴대제가 서로마제국 멸망 이후 유럽에서 최초의 황제로 등극한 서기 800년까지 거슬러 올라갑니다. 교황이 로마를 위기에서 구한 샤를마뉴대제를 기독교 세계의 수호자이자 로마의 정통성을 잇는 황제로 인정하며 대관식을 치러주거든요. 이때부터 로마 교황의 축복이 있지 않으면 황제의 정통성이 인정되기 어려워지다 보니 역대 신성로마제국 황제들은 교황과 우호적인 관계를 유지해야 했어요. 그러나 '서임권' 문제 때문에 교황과 황제 사이에 갈등은 늘 계속됐죠.

서임권이 무슨 뜻인가요?

교회의 주요 자리를 임명할 권리를 말합니다. 교회의 인사권이니까 당연히 교황이 행사할 것 같지만, 황제로서는 자기 영토에서 대주교나 주교같이 막강한 권력을 가진 사람들의 인사를 로마 교회에 맡겨놓을 수 없었습니다.

성직자들의 인사권을 누가 쥐냐의 싸움이로군요. 황제든 교황이든 당연히 자기 측근을 세우고 싶었을 테니 예민한 문제였을 만하네요.

그래서 이 서임권을 놓고 양측은 계속해서 갈등을 빚게 됩니다. 프랑스의 경우 왕권이 강력해서 교회 인사권을 프랑스 국왕이 행사했지만, 오늘날 독일 지역은 왕권이 상대적으로 약했기에 교회의 인

사권을 황제와 교황이 서로 나누어 가졌습니다. 이런 이유로 서임권 투쟁이 독일 지역을 중심으로 벌어지게 됩니다. 황제가 힘으로 밀어붙이려고 하면 교황은 파문으로 맞섰죠.

황제의 권력이 막강한데, 파문했다고 겁을 먹었을까요?

파문은 당시 가톨릭 세계에서 죽음보다 더 무서운 의미였습니다. 파문이란 교회에서 내쫓긴다는 것을 의미하기에 파문을 당하면 교회의 은총도 중단되고 죽은 뒤 구원받지도 못합니다. 게다가 파문은 기독교 사회에서 사회적 죽음을 의미합니다. 파문 당한 황제는 신하들의 지지를 받지 못해서 황제 반대파들에겐 반란의 명분까지도 제공하죠.

황제가 아무리 힘이 세도 파문이 무서워서 교황에게는 힘이 통하지 않았겠네요.

그런 셈이죠. 황제와 교황, 두 권력의 속성을 들여다보면 대조가 되는데요. 보통 황제는 교황보다는 나이가 어린 경우가 많았습니다. 젊은 황제와 나이 많은 교황 사이에 일어나는 심리적 대결도 흥미롭지요.
또 하나 재밌는 사실은 이 당시 황제나 교황 모두 선출제로 즉위했다는 겁니다. 교황이 앞서 이야기했듯이 추기경단에서 선출되었다면 당시 황제도 투표로 선출되었습니다.

교황 율리오 2세 성모 황제 막시밀리안 1세

알브레히트 뒤러, 장미 화관의 축제, 1506년, 프라하 국립미술관 베네치아에 있던 독일 상인이 의뢰한 그림으로, 그림 왼편에는 교황 율리오 2세가 있고, 오른쪽에는 황제 막시밀리안 1세가 있다. 가운데 성모가 황제에게 관을 씌어 주고 아기 예수가 교황에게 관을 주고 있어서, 이 두 사람의 화합을 기원하는 그림으로 볼 수 있다. 황제권과 교황권의 갈등은 독일 상인도 원하지 않은 듯 하다.

황제를 투표로 뽑는다고요?

제후들이 강력했기 때문에 황제 자리에 바로 오르는 것이 아니라, 제후들의 투표를 거쳐 황제가 되는 시스템을 만들게 됩니다. 특히 독일 지역의 제후나 고위 성직자 중 7명이 황제를 선출할 권리를 가지고 있었어요. 이 때문에 신성로마 황제들은 이들의 눈치를 볼 수밖에 없었지요. 이들을 황제 선거권이 있는 제후라고 해서 '선제

후'라고 불렀습니다. 그러니까 당시 교황은 30여명의 추기경단이 투표로 뽑았다면 황제는 7명의 선제후들이 투표로 뽑았던 겁니다.

교황이나 황제 같은 막강한 인물들도 투표로 선출된다는 것이 흥미롭네요.

그렇지요. 그런데 교황과 황제는 이렇게 투표로 선출되지만 서로 다른 점도 있었습니다. 말하자면 교황은 권력을 세습할 수 없지만 황제의 권력은 세습이 가능하다는 겁니다.

황제도 투표로 뽑는데 어떻게 권력이 세습 가능하지요?

선제후의 선거를 거쳐야 하지만 한 집안에서 계속 황제로 선출되면 가능하죠. 황제 자리에서 선제후들을 구슬릴 막강한 자본과 세력을 갖추게 되니까요. 선거는 분명 까다로운 절차이지만 이를 통과하면 황제권을 세습할 수 있습니다. 바로 이런 방식을 통해 유럽 최강의 가문으로 자리잡은 집안이 합스부르크입니다.

| 강력한 세습 군주 카를 5세 |

합스부르크 가문은 15세기부터 300년 넘게 신성로마제국의 황제 자리를 독점하면서 16세기 유럽 최강의 가문으로 부상합니다. 합스부르크 가문의 막시밀리안 1세가 1519년 사망하는데, 그의 아들은

북아메리카

남아메리카

영국

신성로마제국

프랑스

스페인

■ 카를 5세의 지배영토

16세기 카를 5세가 지배했던 세계 영토

이미 사망한 상태였습니다. 이 때문에 그의 손자 카를 5세가 선제후들의 투표 과정을 거쳐서 황제로 선출되지요. 그때 그의 나이는 19살이었습니다.

19살에 투표를 거쳐 황제의 자리에 오르다니 능력이 대단했나 보네요. 그런데 이 선거에 후보가 카를 5세 혼자였나요?

아니요. 당시 선거에서 황제 후보로 나선 사람은 카를 5세뿐만 아니라 프랑스 왕 프랑수아 1세와 영국 왕 헨리 8세, 작센 공작 프리드리히 이렇게 총 4명으로 알려져 있습니다. 이렇게 치열했던 황제 선거는 카를 5세의 승리로 끝나는데 이 과정에서 그는 친가만이 아니라 외가로부터도 엄청난 영토를 상속받습니다.

카를 5세는 태어날 때부터 금수저를 입에 물고 태어난 사람이었군요?

그런 표현을 쓰자면 카를 5세는 아마 역사상 최고의 금수저라고 불려도 될 것 같습니다. 카를 5세가 친가만이 아니라 외가 쪽으로부터 상속받은 영지만 대략 70개가 넘으니까요. 이렇게 그는 고대 로마를 능가하는 대제국을 지배하게 됩니다. 게다가 콜럼버스가 스페인 왕실의 지원으로 아메리카의 신대륙을 발견한 후, 스페인 왕실이 이 땅을 지배했으니 그야말로 전 지구적 규모의 제국을 지배했다고 해도 과언이 아니지요.

어마어마한 제국을 지배했군요.

19세기 빅토리아 치세 때의 영국을 '해가 지지 않는 나라'라고 말하는데, 카를 5세는 16세기 전반에 이미 그런 제국을 다스렸죠. 그의 모토인 '저 너머 더 멀리Plus Ulter'는 빈말이 아니었습니다. 이게 다 카를 5세의 혈통 덕분이죠.
아래에 있는 카를 5세의 가계도를 한번 보세요. 우선 카를 5세는 그의 친할아버지와 친할머니를 통해 각각 합스부르크 왕가와 부르고

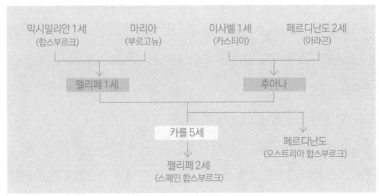

카를 5세의 가계도

뉴 왕가가 지배하고 있던 지역을 물려받습니다. 그의 아버지 펠리페 1세는 합스부르크의 막시밀리안 1세와 부르고뉴의 마리아 사이에서 태어났거든요. 카를 5세 어머니 후아나는 아라곤의 페르디난도 2세와 카스티야의 이사벨 1세 사이에서 태어납니다.

지금의 스페인은 아라곤과 카스티야, 두 왕국의 혼인을 통해 만들어진 것이죠. 정확하게는 아라곤의 페르디난도 2세와 카스티야의 이사벨 1세가 결혼하면서 두 국가가 통일하게 됩니다. 그런데 둘 사이에 딸밖에 없어서 이중 맏딸 후아나가 신성로마황제 막시밀리안의 아

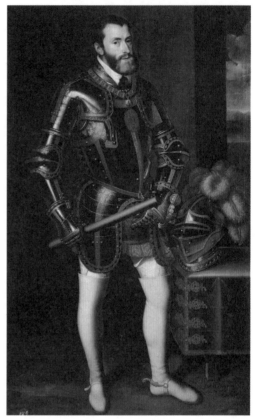

후안 판토하 데 라 크루즈, 바통을 든 카를 5세 황제, 1605년경, 프라도 미술관 카를 5세는 신성로마제국 황제와 오스트리아 대공, 에스파냐와 나폴리의 국왕, 부르고뉴 공작 등 수십 개의 지위를 겸직하며 합스부르크 가문의 최전성기를 이끌었다.

들 펠리페 1세와 결혼합니다. 그리고 카를 5세는 이 둘 사이에 난 맏아들입니다. 이렇게 해서 카를 5세는 친가뿐만 아니라 외가 쪽으로도 엄청난 유산을 물려받게 된 거죠.

정리하자면 카를 5세는 아버지인 펠리페 1세가 일찍 사망하면서 합스부르크 왕가와 부르고뉴를 물려받고, 이후 어머니 쪽으로부터 스페인 땅까지 물려받게 됩니다. 상속을 통해 그는 광대한 영토를 지배하게

되는데 곧바로 선제후 선거를 통해 황제의 타이틀까지 거머쥐지요.

우와, 듣기만 해도 어마어마한 집안이네요. 요즘 같았으면 상속세를 많이 내야 했을 것 같아요.

당시 황제가 그런 상속세를 걱정할 일은 없었겠죠? 다만 황제가 되려면 앞서 말한 대로 선제후들로부터 인정받아야 했고, 이 선거 운동 과정에서 금전적 지출이 막대했으니 나름대로 상속세 같은 대가를 치렀다고 볼 수 있죠.

| 팽팽한 삼각관계 |

한편 카를 5세 같은 강력한 권력자의 탄생을 불편하게 여겼을 사람은 누구보다도 교황이었죠. 그리고 이 당시 유럽 대륙에는 또 한 명의 황제, 정확히 말하자면 황제는 아니지만 황제에 버금가는 권력을 휘두른 사람이 있었습니다. 바로 프랑스 왕인 프랑수아 1세로, 그 역시 교황과 마찬가지로 카를 5세 같은 강력한 황제의 등장을 원하지 않았습니다.

실제로 프랑수아 1세는 샤를마뉴대제의 후손으로서 신성로마제국 황제 자리에 지원할 수 있는 위치였어요. 하지만 선제후들의 인정을 받지 못해 황제는 되지 못했죠.

프랑수아 1세도 황제가 되고 싶었는데 그러지 못해서 더욱 황제를

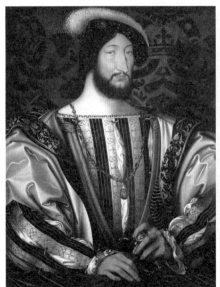

장 클루에, 프랑수아 1세의 초상, 1530년, 루브르 박물관(왼쪽) 티치아노, 앉아 있는 카를 5세의 초상화, 1548년, 알테 피나코테크(오른쪽) 프랑수아 1세는 프랑스 최초의 르네상스형 군주로 그의 치세에 프랑스는 거대한 문화적 진보를 이룩했다. 그는 강력한 맞수인 카를 5세를 견제하며 대립했다.

견제했을 수도 있겠네요.

맞아요. 프랑수아 1세는 황제인 카를 5세보다 나이가 6살 많았고, 엄청난 영토와 막강한 군사력을 갖추고 있었습니다. 1519년 황제 선출 선거에서 프랑수아 1세도 후보로 도전장을 내밀게 되죠. 결과적으로 카를 5세가 독일 거상인 푸거 가문의 막대한 재력에 힘입어서 황제에 오르게 됩니다.

푸거 가문이 황제를 만든 셈인가요?

그렇지요. 13세기부터 권력과 유착하여 부를 축적했던 푸거 가문은 프랑수아 1세와 카를 5세를 저울질한 결과 카를 5세를 선택합니다. 푸거 가문의 재산과 기업 가치는 당시 신성로마제국 국민 소득의 10%가 넘는 정도라 카를 5세를 확실하게 후원해줄 수 있었습니다. 당시 선제후들을 매수할 선거비용에 쓰라고 카를 5세에게 5만 굴덴이 넘는 거액을 빌려줬다고 합니다. 15세기 물가로 작은 집 한 채가 20굴덴 정도였으니 푸거 가문은 카를 5세에게 작은 집 2500채 이상을 살 수 있는 돈을 투자한 것입니다. 그 덕분에 이후 푸거 가문은 황제에게 빚을 갚으라고 독촉할 정도로 위세를 떨쳤습니다.

카를 5세는 황제 자리를 돈으로 산 셈이군요. 프랑수아 1세 입장에서는 퍽이나 분했겠어요.

그것도 어쨌든 능력이니까요. 프랑수아 1세는 카를 5세의 독주를 견제하기 위해 당시 교황이었던 클레멘스 7세와 협력했습니다. 아무래도 황제를 견제해야 하는 서로의 이해관계가 맞아떨어졌으니까요.
프랑수아 1세는 카를 5세를 얼마나 위협적인 존재로 인식했는지, 심지어 오스만 제국의 쉴레이만 1세와 거래를 해서 카를 5세에 맞서려고 했어요.

오스만 제국이라면 이슬람 국가 아닌가요?

프랑수아 1세가 가톨릭 국가의 국왕임에도 이슬람 국가에게 거래를

제안했다는 것은 카를 5세를 견제하기 위해 수단과 방법을 가리지 않았다는 의미입니다.

그럴 만도 한 것이 당시 유럽의 정치 지형을 보면 프랑스는 신성로마제국에 의해 포위되어 있었습니다. 아래 지도를 한번 보세요. 카를 5세가 지배하는 영토가 프랑스를 빙 둘러싸고 있지요? 남쪽으로는 스페인, 북쪽으로는 플랑드르, 동쪽으로는 신성로마제국이 버티고 있으니까요. 이 땅들이 모두 카를 5세의 영토였습니다.

정말 바다 빼고 유럽 대륙 안에서는 카를 5세의 영토로 둘러싸여 있네요.

그래서 프랑스 입장에서는 이 포위망을 벗어나는 게 절체절명의 과제였습니다. 실제로 프랑수아 1세는 카를 5세에 맞서기 위해 오랜 숙적이었던 영국이나 심지어 이슬람 국가인 오스만 제국과도 동맹

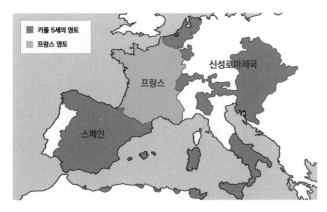

유럽 내에서 카를 5세가 지배했던 영토를 나타낸 지도 카를 5세의 광대한 영토는 프랑수아 1세에게 엄청난 위협이었다. 이탈리아의 경우에는 밀라노 지역을 놓고 프랑수아 1세와 싸운다. 카를 5세는 이탈리아 남부 나폴리 지역을 상속받아서 이탈리아 안에서도 강력한 이해관계를 갖고 있었다.

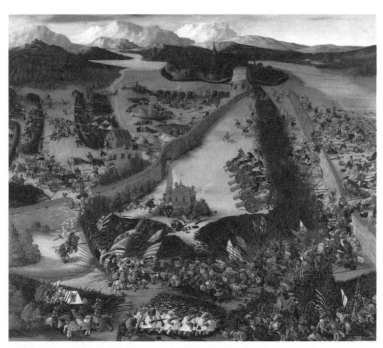

루프레히트 헬러, 파비아 전투, 1529년, 스웨덴 국립미술관 프랑수아 1세가 이끄는 프랑스군과 카를 5세가 이끄는 스페인군이 맞붙은 파비아 전투에서 프랑수아 1세는 패한 뒤 포로로 사로잡혔다.

을 시도할 정도로 절박했던 거죠.

이런 배경하에 프랑수아 1세는 카를 5세와 계속 대립하게 되는데 이 두 사람이 맞붙었던 유명한 전투 중 하나가 바로 1525년 이탈리아 파비아에서 벌어졌던 전투입니다. 결과적으로 보면 프랑스 기사단이 궤멸하고 프랑수아 1세는 포로로 잡히는 굴욕을 겪습니다. 이 전투에서 프랑스 기사는 만 명 이상이 죽었던 반면, 신성로마제국인 스페인 측에서는 몇백 명만 전사했습니다.

프랑스의 완전한 참패네요. 같은 시대 같은 유럽 군대였는데 왜 그런 차이가 생겼을까요?

무기가 달랐기 때문입니다. 당시 프랑스는 전통적으로 중무장한 기사들이 말을 타고 돌진하는 방식이었지만, 스페인의 병사들은 새로운 무기였던 총포로 무장했습니다.

스페인 병사가 쏜 총탄이 기사들의 갑옷을 뚫어버린 것이죠. 이런 기사의 패배는 중세의 몰락을 보여주는 대사건이었지요. 이제 중세를 지탱해온 기사들이 더는 필요하지 않은 세상이 열린 것입니다.

프랑스가 대패했으니 이제 카를 5세와 교황만 남은 건가요?

전쟁 한 번 졌다고 그렇게 되진 않죠. 게다가 로마 교황은 재빨리 카를 5세와 프랑수아 1세의 화해를 중재하며 힘의 균형을 유지합니다.

경쟁자가 한 사람 줄어드는 건데 두 사람의 화해를 중재할 이유가 뭐죠?

당시 기독교 세계가 오스만 제국의 위협을 받고 있었기 때문에 두 사람의 협력이 필요했습니다. 상황이 정말 심각하게 돌아갔거든요. 1529년에는 신성로마제국의 수도였던 오스트리아 빈이 오스만 제국군의 공격을 받아 함락될 지경에 처하기도 했어요. 게다가 오스만 제국의 쉴레이만 1세가 로마를 공격한다는 소문도 파다했고요. 오른쪽에 보이는 그림은 카를 5세와 프랑수아 1세가 손을 맞잡으며 화해하는 장면을 담고 있습니다.
두 사람의 동맹을 끌어낸 교황이 바로 바오로 3세지요. 바오로 3세

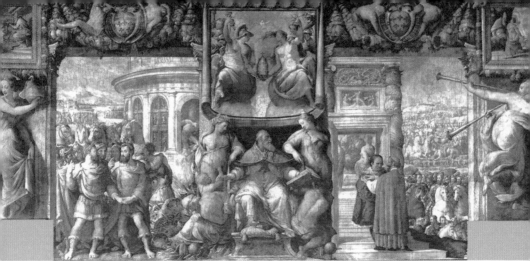

프란체스코 살비아티, 바오로 3세의 역사, 1558년, 팔라초 파르네세 카를 5세(왼쪽)와 프랑수아 1세(오른쪽)는 유럽의 패권을 두고 앙숙이었으나 교황의 중재로 화해한 채 손을 맞잡고 있다.

의 세속 이름은 알레산드로 파르네세인데 그는 자신의 가문을 위한 팔라초를 건립하면서 그 안에 카를 5세와 프랑수아 1세의 동맹을 기념하는 거대한 프레스코화를 남깁니다. 1558년에 완성된 벽화에는 중앙에 교황인 파르네세가 앉아 있고 왼쪽에 카를 5세와 프랑수아 1세가 서로 손을 맞잡고 있습니다. 교황은 유럽의 최고 강자였던 두 사람의 화해를 자신의 업적 중 가장 중요한 치적으로 남기고 싶었던 거지요.

| 휴머니즘과 르네상스 |

지금까지 로마 교황과 그의 라이벌인 신성로마제국 황제, 그리고 프랑스 왕인 프랑수아 1세의 삼각관계가 16세기 유럽의 정세를 좌우했음을 설명했습니다. 그런데 16세기 르네상스 시대를 이해할 때 반드시 고려해야 할 사항이 하나 더 있어요.

교황과 황제 외에도 또 다른 인물이 있나요?

어느 한 인물을 가리키는 것은 아니고, 이 시대 분위기 또는 르네상스의 정신적 세계를 주도한 인물들을 주목해야 합니다.
먼저 이 시대 분위기부터 이야기해보죠. 르네상스라고 하는 15, 16세기 유럽의 정서적 분위기를 논할 때 빼놓을 수 없는 요소가 휴머니즘, 우리말로 인문주의입니다. 우리가 르네상스라고 하면 거의 자동으로 따라 나오는 말이 바로 이 휴머니즘이지요.

휴머니즘, 인문주의요? 자주 듣기는 했지만 정작 무슨 뜻인지는 잘 모르겠어요.

휴머니즘은 흔히 말하기는 쉬운데 막상 정의를 내리려면 무척 까다롭습니다. 15~16세기 무렵, 이르면 14세기부터 고대 문화를 부흥시키는 운동이 일어납니다. 신학과 신 중심 세계인 기존의 기독교 세계관이 지배적이던 때에 인간의 개성과 자유, 솔직한 감정 등을 더 중시하는 움직임이 일기 시작한 겁니다. 다시 말해 인간다운 세계,

인간성의 회복을 꿈꿨던 운동이라고 볼 수 있죠. 그래서 중세가 신과 종교의 세계라면, 르네상스는 인간, 그리고 인간성을 회복하는 현실적인 세계를 꿈꿨다고 할 수 있습니다.

유럽의 중세와 르네상스는 전혀 다른 세계였군요?

글쎄요. 막상 자세히 들여다보면 이 둘은 생각보다 복잡하게 얽혀 있습니다. 우리가 인문주의자라고 말하는 사람들은 대부분 독실한 신앙인이었습니다.

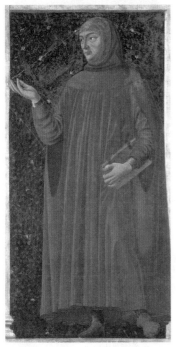

안드레아 델 카스타뇨, 프란체스코 페트라르카 초상, 1450년경, 우피치 미술관 「서정시집」, 「개선」 등 시문집을 집필했으며, 단테와 함께 이탈리아 최고의 시인으로 추앙받는다.

예를 들어 14세기에 인문주의의 시작을 알렸던 이탈리아 시인이자 학자인 페트라르카부터 15세기에 빼놓을 수 없는 이탈리아 건축가이자 학자인 알베르티라든지, 또 앞서 언급했던 16세기 학자 마키아벨리까지 전부 대표적인 인문주의자였습니다. 그런데 이들은 하나같이 모두 신앙심이 깊은 사람이었습니다. 그래서 종교와 인문주의, 이 두 개가 서로 마냥 대립했다고 보긴 어렵습니다.

이런 사실은 이탈리아뿐 아니라 알프스 이북 지역에서도 마찬가지였어요. 북유럽에서 인문주의적 학풍을 앞장서서 이끌었던 네덜란드 출신의 대학자 에라스무스도 실제로 가톨릭 신부였습니다.

그러니까 인문주의자라고 종교에 등 돌린 사람은 아니었군요? 오히려 신앙심과 휴머니즘이 뒤섞인 사람들이었네요.

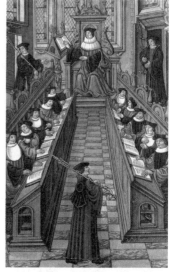

중세 파리 대학교 총장과 소속 박사들의 접견 모습, 『샹 로와유 필사본』, 16세기, 프랑스 국립도서관 중세에 유럽 각지에 성립된 대학은 르네상스를 이끈 인문주의자들을 배출했다.

맞아요. 중세 이후 기독교 신학과 인문주의는 완전히 대립하는 개념이 아니었기에 중세는 신, 르네상스는 인간, 이렇게 단순하게 양분할 수 없습니다. 마찬가지로 인문주의 정신을 따르던 학자들도 크게는 교회의 틀 안에서 학문적 연구를 하며 문화를 이끌었습니다.

한편 우리가 인문주의자라고 부르는 사람들은 공통적으로 라틴어를 능숙하게 다룰 수 있었던 사람들입니다. 심지어 이들 중 일부는 15세기에 들어서 라틴어뿐만 아니라 그리스어까지 구사했지요. 이렇게 글에 능숙하다 보니 이들은 당시에 '서기'같이 글을 다루는 직업을 주로 가졌습니다.

서기라면 회의록을 작성하거나 문서를 정리하는 사람이요?

누구나 글을 쓸 수 있는 요즘에는 서기라는 직업이 그다지 존재감이 없지만, 과거 글을 모르는 사람들이 많던 시대에는 글을 다룰 수 있다는 사실 하나만으로 충분히 전문직이 될 수 있었습니다.

라틴어는 우리 식으로 치자면 한자어라고 생각하면 되는데, 우리는 요즘에 한자를 일상생활에서 잘 사용하지 않지요? 만약 한자를 다

룰 줄 아는 사람이 있다면 그 사람은 충분히 고문헌과 관계된 전문 직종에 종사하는 사람이라고 볼 수 있겠죠.

라틴어는 고대 로마시대에 쓰이던 언어인데 이후 일상어로는 사멸되지만 유럽의 각종 문헌에 사용됩니다. 서로마제국이 멸망한 지 1000년이 다 되는 15~16세기에 라틴어를 쓸 수 있는 사람들은 일찍부터 교육받고 훈련받은 일종의 엘리트 계층이었습니다.

이런 엘리트들은 보통 어디에서 일했나요? 과거에는 지금처럼 일자리가 그렇게 다양하지만은 않았을 것 같은데요?

이들은 주로 글과 문서를 다루는 행정 관료로 활동하게 됩니다. 일례로 알베르티도 교황청에서 일했고, 마키아벨리는 피렌체 정부의 외교관이었습니다. 영국을 대표하는 인문주의자인 토머스 모어 같은 경우도 영국 궁정의 행정 관료로 일했지요. 이렇게 보면 인문주의는 현실 정치와 깊숙하게 연결되어 있었기에 순수한 학문적 운동만으로 보기에는 한계가 있습니다.

레온 바티스타 알베르티가 만든 자신의 청동부조상, 1435년경, 워싱턴 내셔널 갤러리

인문주의자들은 학자라 상아탑에서 공부만 했을 것 같은데, 관료였다니 뜻밖이네요.

물론 대학에서 가르치는 교수들도 있었지요. 이 시기 인문주의자의 등장은 중세 때 설립된 대학과 무관하지 않습니다. 대학의 등장은 중

세시대의 가장 큰 학문적 성과라고 할 수 있어요. 빠르면 11세기, 늦으면 12세기 유럽에 대학이 등장하는데 이탈리아 볼로냐 대학이나 프랑스 파리 대학이 설립되고, 영국에서는 옥스퍼드와 캠브리지 대학이 세워집니다. 그러다가 15~16세기에 들어서면 유럽 내에 광범위하게 수백 개의 대학이 들어서게 되지요. 이때 대학에서 체계적 교육을 받은 지적인 엘리트들이 바로 르네상스 시대를 이끌었죠.

물론 중세 때 설립된 대학들의 교과과정이 너무 고루해서 보다 개방적인 사고를 중시했던 인문주의를 담지 못했다는 비판도 있습니다. 실제로 인문주의는 시나 연극, 역사와 정치철학 같은 분야를 주목했지만 중세 대학은 신학이나 법학, 의학을 중심으로 교육했거든요. 이런 문제로 메디치 가문은 별도의 아카데미를 만들어 인문주의 학자를 양성하기도 합니다. 그러나 크게 보면 대학은 르네상스 시기에 인문주의가 꽃필 수 있는 기본 토양을 마련해 주었기에 그 중요성을 무시할 수 없습니다.

예를 들어 이렇게 인문주의가 대두되는 흐름은 교회 사회에서도 잘 드러납니다. 15세기 추기경단의 절반은 대학 교육을 받은 사람들로 구성됐습니다. 추기경단 안에서 교황이 선출됐기에 당연히 대학을 나온 교황도 많아졌지요.

대학 나온 사람이 많아졌으니 그들끼리도 일종의 인맥이 생겼겠네요.

맞아요. 일례로 저명한 건축가이자 인문학자인 알베르티는 교황 니

콜라오 5세와 볼로냐 대학에서 동문수학했고, 아마 이런 인연 때문에 알베르티는 교황청에서 관리 자리를 맡아 일하게 되었을 겁니다. 어떻게 보면 대학이 고등교육 기관으로 확고히 자리 잡으면서 대학 출신의 지성인이 유럽 사회를 이끌며 사회 지배층으로 자리 잡았다고 할 수 있지요.

| 출판이 세계를 바꾸다 |

여기서 또 하나, 유럽 지성사의 대변혁이 일어납니다. 바로 15세기 중엽 구텐베르크가 금속활자 인쇄술을 발명한 것이지요. 그야말로 전무후무한 사건입니다. 인쇄업이 번영을 누리게 되면서 책의 시대가 열리거든요.

16세기의 가장 혁신적인 사건이 1510년 전후에 집중되어 일어났습

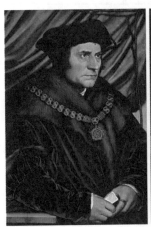

한스 홀바인, 토머스 모어 경, 1527년, 프릭 컬렉션
산티 디 티토, 니콜로 마키아벨리의 초상, 16세기 후반, 팔라초 베키오
한스 홀바인, 에라스무스의 초상, 1523년, 바젤 미술관

VTOPIAE INSVLAE FIGVRA

암브로지우스 홀바인, 유토피아 섬의 지도, 1518년, 토머스 모어 『유토피아』 3판에 실린 목판화 토머스 모어는 가상의 이상향인 유토피아의 정치, 사회제도, 풍습, 종교 등을 묘사하며 현실을 비판했다.

니다. 1510년대는 구텐베르크의 출판 기술이 등장한 지 50~60년이 지난 시기로, 이 시점에서 지식 혁명이 폭발적으로 일어났지요. 이때 등장한 주요 저서는 지금도 널리 읽히고 있어요. 예컨대 교회와 성직자의 타락과 어리석음을 풍자한 에라스무스의 『우신예찬』이 1511년 출판되고, 이 세상에 존재하지 않은 이상적 나라를 꿈꾸었던 토머스 모어의 『유토피아』는 1516년에 출판됩니다. 군주가 갖춰야 할 자질을 도덕성이 아니라 실천적인 능력의 관점에서 논한 마키아벨리의 『군주론』도 대부분 1513년에 집필됩니다. 모두 치열한 현실 비판을 바탕으로 새로운 세계를 탐색하고 있는 저서들로 1510년대에 집중적으로 집필됐다는 공통점이 있지요.

그리고 바로 이 시점에 종교개혁의 불길이 타오르게 됩니다. 1517년 마르틴 루터가 『95개조 반박문』을 발표하게 되거든요. 이때부터 유럽 역사의 바퀴는 한층 더 빠르게 돌게 됩니다.

| 미켈란젤로와 신플라톤주의 |

그렇다면 이 시기 미술에 담긴 인간의 모습은 어땠을까요? 결국 미

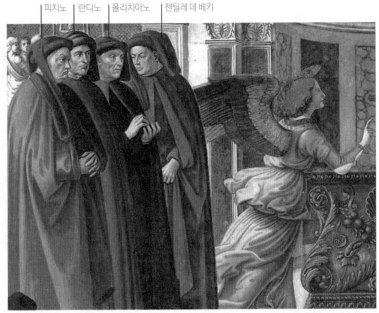

피치노 란디노 폴리치아노 젠틸레 데 베키

도메니코 기를란다요, 자카리아에게 나타난 천사(부분), 1486~1490년, 산타 마리아 노벨라 성당 메디치 가문이 후원한 플라톤 아카데미의 인문학자들. 가장 왼쪽의 피치노는 메디치 가문의 후원을 받아 플라톤 저서를 모두 라틴어로 번역했으며 미켈란젤로의 스승이기도 하다.

술은 이런 시대의 변화를 적극 담아내는데, 그 양상이 매우 흥미롭습니다.

미켈란젤로의 미술을 보면 그 속에서 번민에 빠진 인물들이 자주 등장합니다. 미켈란젤로는 자기 자신도 인문주의자라고 할 만큼 시 문학과 글에 능했습니다. 15세기 후반 피렌체를 지배한 로렌초 메디치는 당대 유명한 인문주의자들을 초빙해 플라톤 아카데미를 열곤 했습니다. 미켈란젤로는 어릴 때부터 이 아카데미에서 우수한 고등 교육을 받은 일종의 메디치 장학생이었어요.

당시 메디치 가문은 플라톤 사상 중 기독교가 등장하는 시기에 유행했던 플라톤 사상을 추종하는데 이를 훗날 네오-플라토니즘, 즉 신플라톤주의 사상이라고 부릅니다. 미켈란젤로는 이러한 사상을

연구하는 학자들과 밀접한 관계를 맺으면서 인간에 대한 의식이 바뀌게 되지요.

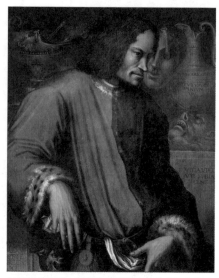

플라톤은 그리스 철학자를 말하죠? 그런데 신플라톤주의는 또 무엇인가요?

신플라톤주의도 기본적으로 플라톤의 가르침을 따릅니다. 플라토닉 러브라고 들어봤나요?

조르조 바사리, 위대한 로렌초 데 메디치의 초상, 1534년, 우피치 미술관 로렌초 데 메디치 사후에 제작된 초상화로 그가 생각에 깊이 잠긴 모습을 그렸다.

네, 들어봤어요. 욕망과는 거리가 먼 순수한 사랑을 뜻하는 것 아닌가요?

맞아요. 플라토닉 러브라고 하면 육체적인 사랑보다는 정신적인 사랑을 이야기하죠? 마찬가지로 육체보다는 정신을 앞세우고, 경험보다는 관념을 앞세우는 것이 플라톤 사상의 기본입니다. 이러한 플라톤주의가 기독교의 영향 때문인지 서기 3~4세기에 들어서는 더욱 신비주의적인 색채를 지닙니다. 이것을 우리는 네오 플라톤주의, 또는 신플라톤주의라고 구분해서 부르죠. 정신과 영혼을 매우 중시한 형이상학적 철학입니다.

메디치 가문에서는 왜 하필 이런 사상에 관심을 가졌을까요?

어쩌면 메디치 가문은 현실보다는 초월을 꿈꾸는 신플라톤주의가 필요했을 수도 있죠. 당시 피렌체는 교황과 강대국 사이에 끼어서 혼란을 겪고 있었습니다. 좀처럼 풀리지 않고 꼬여가는 피렌체의 정치 상황 속에서 괴로워하던 메디치 가문 사람들에게 신플라톤주의는 일종의 현실 도피 수단이었다는 해석도 있지요.

| 형태에 생명의 빛을 담다 |

설명을 들어도 여전히 어려워요.

심오한 신플라톤주의 사상이 무엇인지 한마디로 정리할 수는 없지만, 이 사상을 대표하는 플로티노스의 글을 읽어보면 대략적인 분위기를 느낄 수 있습니다. 3세기에 활동한 그리스 철학자인 플로티노스는 아름다움이 조화로운 비례나 대칭에서 온다는 것을 부정합니다. 그에 따르면 생명의 빛이 비례나 대칭보다 우월적인 것이 됩니다. 다음 내용을 한번 살펴보죠.

"이 세상에 아름다움은 대칭(조화로운 비례), 그 자체보다는 그 대칭 위에서 빛나는 빛에 있다. 이것이 거기에 매력을 부과한다. 사실 살아 있는 얼굴 위에는 아름다움의 광채가 더없이 빛나는 반면, 죽은 얼굴 위에는 비록 살과 그 대칭을 무너뜨리지 않았다 해도 그 광채의 자취밖에 없는 것은 대체 왜인가?"(VI 7, 22)
『플로티노스, 또는 시선의 단순성』, p. 86.

여기서 생명이 형태보다 더 우월하다는 메시지는 곧바로 미술에 적용될 수 있죠. 플로티노스의 글에 따르면 그림이나 조각을 아름답게 하는 것도 형태의 완벽성이 아니라 생명력입니다. 아무리 형태가 균형 잡히고 비례가 완벽해도 그 안에 생명의 빛이 없다면 그 아름다움은 한계가 있다는 것이니까요.

플로티노스의 이야기를 들으니 가상현실 속 캐릭터가 생각나요. 온라인상에서 만든 가상 인물은 완벽한 비율의 미모를 가지고 있지만, 그보다는 다소 비율이 안 맞아도 실제로 살아 움직이는 인간의 생기가 더 아름답게 느껴지거든요.

그렇게 생각해 볼 수도 있겠네요. 마찬가지로 플로티노스의 이야기를 따르자면 이제 화가나 조각가들은 큰일 났습니다. 단순히 비례를 맞추고 균형을 잘 잡은 형상만이 아니라, 영혼이 있는 형상을 꿈꿔야 하니까요. 말하자면 조각가의 경우 죽어있는 차디찬 돌에 생명의 빛을 불어넣는 것이 궁극적인 목표가 된 것이죠.

돌에 생명을 불어넣으라는 것은 말이 쉽지, 실현하기에는 너무 어려운 주문 같아요. 마법사가 되지 않는 이상 불가능하지 않을까요?

그런데 미켈란젤로는 돌에서 생명을 끌어냈습니다. 물론 비유적인 표현이지만요. 플로티노스의 사상을 염두에 두고, 이런 맥락에서 미켈란젤로의 회화나 조각상을 바라볼 수 있어요. 미켈란젤로가 남긴 말 중에 "나는 대리석 안에 천사를 봤고 그 천사가 자유로워질

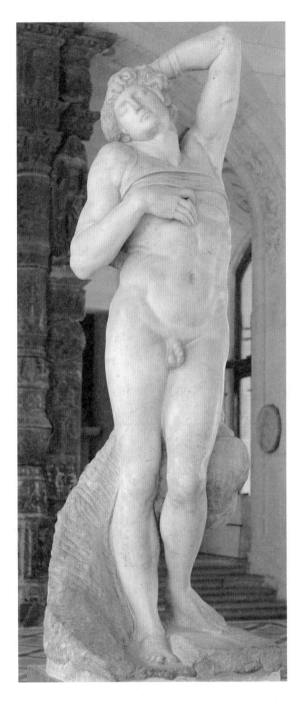

미켈란젤로, 교황
율리오 2세 무덤을
위한 죽어가는 노예,
1513~1515년,
루브르 박물관

때까지 깎아 낸다"라는 말이 유명한데요. 돌 안에 이미 형상이 깃들어 있고, 그 형상을 덮는 돌을 제거하는 작업이 조각이라 생각했습니다.

사실 이러한 그의 주장은 '생각의 눈으로 보면 땅속도 꿰뚫을 수 있다'는 플로티노스의 글에서 영향받은 것으로 보입니다. 이 플로티노스의 문구를 들으면, 조각가가 대리석을 앞에 두고 작품을 상상하는 모습이 떠오르지 않나요? 미켈란젤로 역시 대리석을 보면서 다음과 같은 인체를 상상하기도 합니다.

앞 페이지의 죽어가는 노예상을 보도록 하죠. 이 조각상은 미켈란젤로가 교황 율리오 2세의 무덤을 장식하기 위해서 제작한 상입니다. 죽음 앞에서 인간의 번민과 나약함을 표현했고, 여기서 한발 더 나아가 삶을 영위하는 인간의 갈등을 형상화했다고도 할 수 있습니다. 무엇보다 갈등과 고통에 몸부림치는 모습이 인상적인데 이런 표현을 미켈란젤로가 돌 속에서 발견하고 그것을 해방시켰다고 볼 수 있는 거죠. 게다가 미켈란젤로는 죽어있는 돌을 마치 살아있는 무언가로 보이려고 고심한 것 같습니다.

저 조각상이 몸부림치고 있는 것이었나요? 저는 기지개를 켜고 있는 줄로 알았어요.

보는 사람에 따라 다르게 해석할 여지는 있습니다. 실제로 노예의 표정 자체는 잠든 듯이 평안해서 잠든 노예상으로 불리기도 했으니까요. 저렇게 기지개를 켜듯이 몸을 뒤틀고 있는 형태도 이후 미술에 많은 영향을 끼쳤고요. 물론 이 조각에서 노예상의 몸부림이 무

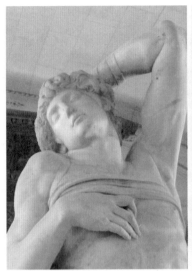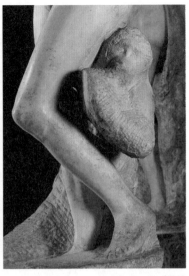

미켈란젤로, 교황 율리오 2세 무덤을 위한 죽어가는 노예(부분), 1513~1515년, 루브르 박물관
죽어가는 노예상 다리 뒤에는 미완성 상태의 원숭이 형상이 자리 잡고 있다.

엇을 의미하는지는 여전히 논쟁의 대상으로 남아 있지만 말이죠.
그런데 이 조각상의 수수께끼가 또 하나 있습니다. 한번 조각상의
발치를 볼까요?

발 뒤쪽에 있는 것은 뭔가요? 단순한 발 받침대인가요?

아니요. 조각의 뒷면을 보면 원숭이의 모습이 있습니다. 원숭이는
흔히 모방을 상징하곤 하지요. 그런 맥락에서 이 조각상은 모방을
고민하는 창작자의 자의식이 담겼다고 볼 수도 있습니다. 작가 자
신의 직업적 정체성에 대한 고민을 조각에 표현한 것이죠.

원숭이가 왜 미켈란젤로의 정체성과 연결되나요?

원숭이는 사람을 흉내 내지만 사람이 아니잖아요. 미켈란젤로도 자신의 예술 역시 진리를 모방할 뿐 진리에 닿지 못하는 원숭이 같은 신세가 아닌가 하는 자괴감 어린 고민을 이렇게 표현한 것 같습니다. 사실 신플라톤주의 사상에 의하면 조각가나 화가는 가장 근원적인 이데아를 흉내 내는 나약한 존재입니다. 순수한 이데아의 세계가 있고 이 세계에서 나온 현상의 세계가 있는데, 미술은 이 현상의 세계를 흉내 내서 모방하는 불완전한 세계인 거죠. 그러니까 미켈란젤로는 원숭이라는 소재를 가져와 현상 세계의 모방에 그치는 미술의 한계를 창작자로서 고민하고 있다고 볼 수 있습니다.

알 듯 모를 듯해요. 이를테면 이런 느낌일까요? 게임 속에서 아름다운 건물을 한참 짓는 데 몰입해 있다가 문득 이 건물이 현실에 없음을 깨닫고 허무했던 느낌이요.

글쎄요. 본질적인 세계는 따로 있고, 허상의 세계와 구분된다는 점에서는 어느 정도 겹치는 지점도 있겠네요. 어떤 해석이든 여기서 분명한 점은 미술은 이제 다양하게 읽힐 여지가 있는 '열린 구조의 텍스트'로 점점 변하고 있다는 점입니다.

그럼 구체적인 예를 들어보죠. 15세기에 만들어진 도나텔로의 성 게오르기우스 조각상과 비교해봅시다. 옆에 있는 사진들을 한번 보세요. 왼쪽 도나텔로의 작품은 확신과 의지가 굉장히 뚜렷이 드러나지만, 오른쪽 미켈란젤로의 조각은 그런 부분에서 좀 주저하는 면이 있습니다. 인간을 확신에 찬 모습보다 불확실성으로 점철된 존재로 그려내고 있지요.

도나텔로, 성 게오르기우스, 1416년, 바르젤로 박물관(왼쪽) 미켈란젤로, 교황 율리오 2세 무덤을 위한 죽어가는 노예, 1513~1515년, 루브르 박물관(오른쪽)

두 조각상이 서로 다른 느낌으로 다가오긴 하나 미켈란젤로의 조각이 무엇을 주저하는지는 잘 모르겠어요. 그저 좀 더 괴로워하고 있다 정도인데요.

정확히 보신 겁니다. 먼저 두 인물의 자세를 비교하자면, 도나텔로의 조각상은 강인한 표정으로 흔들림 없이 서 있지요? 반면 미켈란

젤로의 조각상은 눈을 감고 자신의 내면으로 빠진 듯하고 자세도 뒤틀고 있어서 무언가 주저하는 감정이 고스란히 드러납니다. 굉장히 번민하고 갈등하는 인간의 모습이지요. 물론 여기서 미켈란젤로의 노예상이 무엇을 고민하는지는 확실하지 않은데 그만큼 한 가지로 해석되기보다는 보는 이들이 저마다 상상의 날개를 펼 여지가 많습니다.

예를 들어 다시 도나텔로의 조각상을 보면 이 인물이 어떤 인물인지 대략 성격을 짐작할 수 있어요. 또 이 조각이 용에 맞서는 성 게오르기우스 성인이라는 배경지식이 있던 당시 사람들은 조각이 보여주는 다부진 자세의 의미를 더 쉽게 짚어낼 수 있었을 겁니다. 반면 미켈란젤로의 조각상을 보면 의미가 쉽게 파악되나요?

아니요. 설명을 들은 지금도 무엇을 뜻하는지 좀처럼 감이 잡히지 않아요.

그것이 바로 차이점입니다. 미켈란젤로의 조각상은 대체 이 인물이 누구인지, 왜 이런 자세를 취하고 있고 이런 모습을 통해 작가는 무엇을 전하려고 하는지를 좀처럼 파악하기가 어렵습니다. 앞서 원숭이를 놓고 여러 해석의 가능성을 생각해 본 것처럼 조각이 상당히 철학적인 메시지를 담으면서 해석도 다양하게 읽히는 방식으로 변화한 것이죠. 이것은 15세기 미술에서 보여줬던 확신에 찬 인간상과는 거리가 있어 보입니다. 열린 결말과 철학적인 해석 가능성은 관객에게 조금 부담스러울 수 있지만 이런 특징이 20세기뿐만 아니라 이미 16세기부터 벌어졌다는 점이 흥미롭지요.

현대 미술을 보면 종종 알쏭달쏭한 수수께끼처럼 느껴지곤 하는데, 이 작품 역시 그렇군요?

현대 미술의 난해함과 비교가 되는지는 모르겠지만 적어도 해석을 여러 갈래로 할 수 있다는 점은 비슷하겠지요.

| 책은 사색을 부르고 |

이처럼 철학적이고 사색적인 분위기는 미켈란젤로의 다른 작품에서도 등장하는데요. 예를 들어 시스티나 예배당의 천장화에도 책을 읽거나 사색하는 인물들이 나옵니다. 아래 그림들을 한번 볼까요? 왼쪽 그림은 미켈란젤로가 그린 예언자 예레미아로, 깊은 사색에

미켈란젤로, 시스티나 예배당 천장화(부분), 1508~1512년, 시스티나 예배당(왼쪽)
라파엘로, 아테네 학당(부분), 1509~1511년, 바티칸 박물관(오른쪽)

잠긴 모습으로 묘사됐습니다. 이런 생각하는 인간형은 미켈란젤로와 비슷한 시기에 활동한 라파엘로의 그림에도 등장합니다. 앞 페이지의 오른쪽 그림은 고대 그리스 철학자 헤라클레이토스의 모습입니다. 이 철학자는 염세적인 사람이었기에 이처럼 세상과 고립된 채 홀로 생각하는 모습으로 그려진 것이지요.

혹자는 라파엘로가 미켈란젤로를 염두에 두고 이 철학자를 그렸다고 해석하기도 하지요. 혼자 고독하게 작업하는 미켈란젤로를 빗댄 모습이라고요.

미켈란젤로는 참 생각이 많았나 봐요. 자신의 그림에도 생각하는 사람을 등장시키고, 다른 화가가 그린 그림에서는 자신이 고민하는 모습으로 그려졌으니까요.

알브레히트 뒤러, 멜랑콜리아(부분), 1514년, 메트로폴리탄 미술관

그만큼 창작의 무게가 무거웠던 것이지요. 그런데 이런 생각에 깊이 빠진 사람의 모습은 미켈란젤로나 라파엘로의 작품에서만이 아니라 같은 시기에 북유럽에서 활동한 뒤러의 작품에도 있습니다. 오른쪽 그림은 뒤러가 그린 멜랑콜리아입니다.

여기서 멜랑콜리아, 즉 우울함의 형상화는 미켈란젤로와 상통하는 지점이 있습니다. 멜랑콜리아의 경우도 죽어가는 노예상처럼 창작의 갈등을

보여주는 것으로 해석되면서 뒤러의 직업적 자화상으로 보기도 하죠. 창작의 고통에서 오는 우울함을 보여주는 겁니다. 여기서도 결국 앞 세기와는 다른, 고민하고 사색에 빠진 인간을 만날 수 있습니다.

창작의 고통은 누구나 피할 수 없나 봐요. 저렇게 우울해하는 모습을 보니 저라도 힘내라는 응원을 건네고 싶네요.

함께 응원하도록 하죠. 다만 여기서 하나 짚고 넘어갈 부분이 있는데, 이 시기 작품에서 공통적으로 볼 수 있는 이런 창작에 대한 사색의 원천은 무엇일까요? 여러 해석이 있겠지만 저는 책의 보급도 영향을 끼쳤을 것 같습니다. 이 시기 미술의 가장 큰 특징 중 하나는 책이 그림 속에 자주 등장한다는 점입니다. 책을 읽거나 책을 배경으로 한 그림이 넘쳐나죠.

예를 한번 볼까요? 다음 페이지의 그림 중 가장 왼쪽 그림은 미켈란젤로의 시스티나 예배당 천장화에 나오는 예언자 자카리아인데 책을 읽고 있는 모습입니다. 가운데 그림은 라파엘로의 아테네 학당으로 여기서도 책을 읽거나 쓰는 모습이 즐비합니다. 앞서 본 에라스무스의 초상화에도 책이 등장하지요.

이 책들이 대체 어떤 책이길래 이렇게 열심히 읽고 있을까요?

이 책들은 필사본이 아니라 인쇄된 책일 수도 있습니다. 15세기 중반 구텐베르크의 금속활자 덕분에 책이 많이 유통됐거든요. 예전에

미켈란젤로, 시스티나 예배당 천장화(부분),1508~1512년, 시스티나 예배당(왼쪽) 라파엘로,
아테네 학당(부분), 1509~1511년, 바티칸 박물관(가운데) 한스 홀바인, 에라스무스의 초상,
1523년, 내셔널 갤러리(오른쪽)

는 책이 동네마다 한 권 정도 있었다면, 이젠 가정마다 책이 있을
정도로 널리 보급되지요. 인간은 새로운 세계를 책을 통해 바라보
게 되면서 좀 더 많은 생각과 사색에 빠지게 되지요. 독서가 확산되
면서 미술에도 생각에 빠진 인간의 모습이 나오는데, 이전 미술에
는 보지 못한 새로운 인간형입니다.

책이 사람을 바꾼다더니 이제 미술까지 바꾼 셈이군요.

그리고 이 시기에 미술에 관하여 매우 중요한 저작물이 나옵니다.
바로 조르조 바사리가 집필한 『전기』입니다. 1550년에 출간한 이
책은 왕족이나 귀족 출신의 사람이 아니라 대략 170명이 넘는 미술
가들의 생애를 묶어 놓은 방대한 전기입니다. 엄청난 양으로 디테
일한 일화까지 담고 있습니다. 이탈리아 르네상스의 작가들에 대해
알고 싶어 하는 많은 사람이 이 『전기』에 의지할 정도지요.

조르조 바사리, 『전기』, 1568년판

바사리는 이 책에서 자신의 고향인 피렌체와 이탈리아 중부지역 출신의 작가를 주로 다루는 등 개인의 사적 견해가 많이 들어가 있고 과장도 심해서 사료적 가치가 떨어진다는 비판도 받았습니다. 하지만 전체적으로는 르네상스 시대 이탈리아 작가들의 생애를 거의 망라하고 있기에 이 책을 무시하고 르네상스 미술에 관해 이야기하기 어렵습니다.

170명이 넘는 미술가들의 전기를 다 썼다니 놀랍네요. 사람이 많으니 팔이 안으로 굽는다고 아무래도 인연이 있는 사람들은 더 잘 써 줬을 것 같긴 해요.

어쨌든 중간에 포기할 법도 한데 그 많은 작가의 전기를 다 썼다는 것은 대단한 일이지요. 덕분에 우리도 르네상스 시대 미술가들의 생애와 당대의 평가를 알 수 있게 됐고요. 한편 바사리는 18년 후 이 책의 개정판을 내놓는데 여기서 특히 미켈란젤로에 대한 부분이 크게 확대됩니다.

바사리에게 있어 미켈란젤로는 슈퍼스타이자 살아있는 전설이었죠. 바사리가 미술가의 전기를 쓴 결정적 계기가 미켈란젤로를 향한 흠모였다고 볼 정도니까요. 다시 말해 미켈란젤로에 의해 그 시대 미술가의 지위 자체가 높아졌으니 이제 왕이나 교황 같은 권력자만이 아니라 미술가의 생애도 전기로 써야겠다고 영감을 얻었던 것이죠.

미켈란젤로 하면 지금도 모르는 사람이 없을 만큼 유명한데 예전에도 아주 유명했나 봐요.

그렇습니다. 미켈란젤로는 이미 살아있을 때부터 지금과 같은 전설적인 대우를 받습니다. 다음 장에서 그의 작품 세계를 직접 접해 보면 그가 왜 그만큼 놀라운 명성을 얻었는지 이해할 수 있을 겁니다.

16세기 교황은 가톨릭교회의 최고 권위자로 족벌정치를 기반으로 가문의 세력을 확장했고 교황을 배출한 가문들은 로마 도심에 재건축 사업을 추진한다. 신성로마제국의 황제는 강력한 힘을 기반으로 교황과 라이벌 구도를 형성했다. 한편 16세기 유럽은 인쇄 혁명과 인문주의자들의 활동으로 큰 변화를 맞는다. 미술에서도 사색하는 인간상이 나타나고 신플라톤주의 철학이 반영된 작품이 제작된다.

교황과 족벌정치	교황령을 다스린 실질적인 군주로서의 교황. → 가톨릭 교리를 바탕으로 사죄권을 행사할 수 있는 권위를 가짐.

•족벌정치 선거권이 있는 추기경단을 교황의 측근으로 채워 권력을 안정화함.

•가문에선 교황을 배출한 것을 기념하기 위해 거대한 저택 팔라초를 지음.

→ 16세기 로마의 재건축 붐.

교황과 황제의 대립	교회의 인사권인 서임권 문제를 두고 늘 갈등한 교황과 황제. → 힘으로 제압한 황제 vs 파문으로 맞선 교황.

황제는 교황처럼 투표를 통해 선출되지만 세습이 가능.

•황제 자리를 세습한 합스부르크 가문. 카를 5세의 등장.

•카를 5세의 권력을 견제한 프랑수아 1세.

→ 파비아 전투를 통해 대립. → 교황 바오로 3세에 의해 화해한 두 사람.

참고 프란체스코 살비아티, 바오로 3세의 역사, 1558년

인문주의자의 부상	신 중심의 세계에서 인간성 회복을 꾀한 문화부흥 운동. → 인문주의자들은 종교와 대립하는 게 아닌 교회의 틀 안에서 연구를 진행함. → 학문적 운동과 더불어 현실 정치에도 영향을 끼침.

출판과 지성의 시대	구텐베르크의 인쇄술이 등장한 이후 다양한 혁명적 사상이 책을 통해 확산됨.

신플라톤주의 정신과 영혼을 중시한 형이상학적 철학. 미켈란젤로의 작품에 잘 드러나 있음. → 조각은 곧 돌에 깃들어 있는 형상에서 생명력을 끌어내는 작업으로 인식됨.

예 미켈란젤로, 교황 율리오 2세 무덤을 위한 죽어가는 노예, 1513~1515년

•미술 속 새로운 인간형의 등장. 사색적이고 철학적인 분위기.

예 알브레히트 뒤러, 멜랑콜리아, 1514년

인간의 몸에서 신의 은총을 볼 수 있다.
신은 바로 이 속에 자신의 모습을 비추기 때문이다.
— 미켈란젤로 부오나로티

O3 신이 내린 사람, 미켈란젤로

미켈란젤로 # 시스티나 예배당 천장화 # 피에타
다비드 상 # 교황의 길 # 아담의 창조

로마는 고대 이후부터는 계속 교황의 도시였습니다. 역대 교황들은 이 점을 잘 알고 로마를 위대하게 만드는 것이 교황과 교회의 권위를 드높이는 길이라고 생각했습니다.

이런 교황의 야심을 확실하게 실현시킨 인물 중 한 명이 바로 미켈란젤로입니다. 지금 같은 로마의 모습이 만들어지기까지 미켈란젤로의 역할은 너무나 커서 어떨 땐 로마가 교황의 도시인지 아니면 미켈란젤로의 도시인지 헷갈릴 정도예요.

로마가 미켈란젤로의 도시라는 말은 처음 들어요. 혹시 미켈란젤로도 로마에서 태어났나요?

아니요. 미켈란젤로는 피렌체 출신이지만 작가로 활동하면서부터는 주로 로마에서 지내며 초대형 미술 프로젝트를 연속으로 추진했

습니다. 이 때문에 그의 대표작 중 많은 수가 바로 로마에 있지요. 이번 장에서는 로마 도시 곳곳에 새겨진 미켈란젤로의 자취를 만나러 함께 떠나보겠습니다.

먼저 비아 파팔리스Via Papalis라고 하는 '교황의 길'로 가보도록 하죠. 이 길은 로마를 대표하는 길 중 하나로 로마에서 가장 중요한 성당인 라테라노 대성당부터 바티칸의 성 베드로 대성당을 잇습니다. 교황이 새로 즉위하면 라테라노 대성당에서 시작해서 이 길을 따라 퍼레이드가 이루어지곤 하죠.

| 미켈란젤로와 함께 걷는 '교황의 길' |

라테라노 대성당이라는 이름은 낯선데요. 교황의 길이 왜 이 대성당부터 시작하나요?

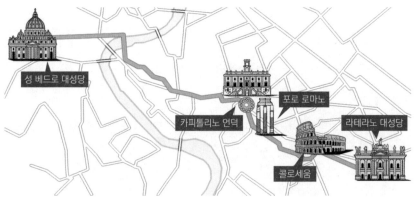

교황의 길Via Papalis 오늘날 코르소 비토리오 엠메누엘레 2세Corso Vittorio Emanuele II, 혹은 코르소 비토리오Corso Vittorio의 길로 불린다. 이 길의 정점에는 미켈란젤로의 거대한 작품이 자리한다.

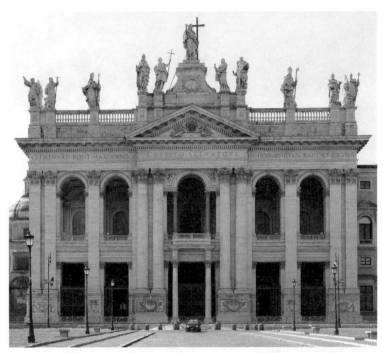

산 조반니 인 라테라노 대성당, 324년 봉헌, 로마 콘스탄티누스 황제가 자신이 소유한 궁전을 가톨릭교회에 헌납하면서 탄생한 세계 최초의 성당이다. 모든 성당의 으뜸임을 나타내고자 중앙 입구에는 라틴어로 '전 세계 모든 성당의 어머니이자 머리인 지극히 거룩한 라테라노 성당'이라는 글귀가 새겨져 있다.

라테라노 대성당은 로마에서 가장 처음 생긴 기독교 성당으로 '모든 성당의 어머니'라고도 불립니다. 1307년 교황 클레멘스 5세가 아비뇽 유수로 인해 프랑스령으로 거처를 옮기기 전까지 역대 교황들은 주로 라테라노 대성당에서 업무를 보았습니다.

1437년에 교황은 다시 로마로 돌아왔지만, 라테라노 대성당의 훼손이 워낙 심해 교황의 거처를 바티칸으로 옮겨야 했어요. 그럼에도 라테라노 대성당은 기독교 세계의 첫 성당으로 중요한 곳이라 새 교황이 선출되면 이 성당에서 로마 주교자리에 올랐습니다. 교황이

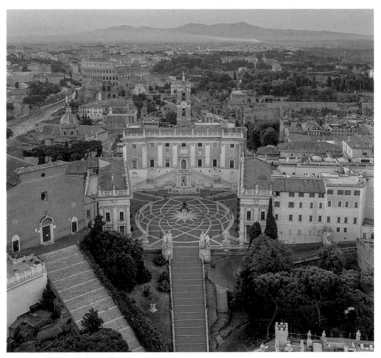

미켈란젤로, 카피톨리노 광장, 1536~1546년, 로마 이 광장의 건물과 화려한 보도블록, 웅장한 계단까지 모두 미켈란젤로의 설계를 따르고 있다.

곧 로마의 주교를 겸하거든요. 그렇기에 라테라노 대성당에서부터 로마의 주인으로서 교황의 공식 행렬을 시작했던 것이죠.

앞 페이지의 지도를 보며 '교황의 길'의 여정을 살펴보도록 하죠. 이 길은 라테라노 대성당에서 콜로세움을 지난 후, 고대 로마의 심장이라고 할 수 있는 포로 로마노를 가로질러 카피톨리노 언덕으로 이어집니다. 카피톨리노 언덕은 고대 로마의 7개 언덕 중 가장 성스러운 곳으로 추앙받았고, 그 지대도 높아서 로마 도심을 한눈에 내려다볼 수 있는 곳입니다. 이 언덕에 서서 로마를 내려다보는 것이 교황 행렬의 클라이맥스라고 할 수 있죠.

이렇게 중요한 장소이다 보니 카피톨리노 언덕에는 아름다운 광장이 있습니다. 왼쪽 사진은 이 광장을 하늘에서 내려다본 모습입니다.

우와, 위에서 보니 광장 바닥에 마치 꽃이 핀 것처럼 예쁘네요.

그렇죠. 카피톨리노 광장 한가운데는 황제의 기마상을 중심으로 보도블록 문양이 타원형 원으로 교차하면서 마치 연꽃처럼 아름다운 무늬가 만들어져 있습니다. 이 우아한 광장을 설계한 건축가가 바로 미켈란젤로입니다. 광장 주변을 둘러싸고 있는 세 개의 건물이 보이는데, 미켈란젤로는 이 건물들 중 일부는 새로 짓고 일부는 옛 중세 건물을 재건축했습니다.

이 건물 모두를 설계한 사람이 미켈란젤로라는 건가요?

맞습니다. 정확히는 이 건물만이 아니라 바닥의 보도블록과 중앙의 청동 기마상 배치까지 모두 미켈란젤로의 작품입니다. 광장 전체가 그의 작품인 셈이지요.

대단한데요. 그는 건축가로도 많이 활동했군요.

미켈란젤로는 거의 90세까지 사는데, 60세부터는 주로 건축 작업에 매달립니다. 특히 70세 이후에는 바티칸의 성 베드로 대성당 건립 작업에 집중하지요.

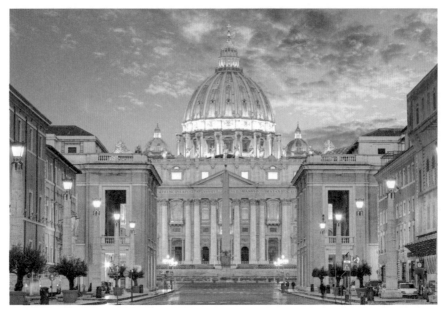

성 베드로 대성당, 1506~1626년, 바티칸 시국

| 위대한 로마를 더욱 위대하게 |

혹시 미켈란젤로가 성 베드로 대성당을 모두 설계했나요?

혼자 했다고는 할 수 없습니다. 성 베드로 대성당은 4세기 때 지은 대성당을 허물고 16세기부터 새로 지은 건물입니다. 100년 넘는 공사 기간 동안 건축가도 여러 번 바뀌어서 정확히 누가 설계했는지를 짚어내기는 어렵습니다. 하지만 돔부터 시작해서 전체적인 완성에 가장 기여를 많이 한 사람은 바로 미켈란젤로입니다.

결국 교황의 길의 정점에는 미켈란젤로가 있는 셈입니다. 카피톨리노 광장에서 성 베드로 대성당까지, 이 길의 정점에 그의 작품이 자

미켈란젤로, **포르타 피아**, 1561~1565년, **로마** 교황 비오 4세의 요청을 받아 미켈란젤로는 고대 로마의 성곽에 자리한 기존의 성문을 웅장하게 재설계하였다.

리하는 거지요. 그야말로 위대한 로마를 더 위대하게 만든 장본인이 바로 미켈란젤로죠.

로마에 가서 교황의 길을 한번 걸어보고 싶네요.

로마에 가면 미켈란젤로가 지은 로마의 관문부터 감상하는 것도 좋을 듯 합니다. 왼쪽의 포르타 피아Porta Pia가 그것인데요. 서울로 치면 동대문이나 남대문 같은 도시의 관문을 미켈란젤로가 직접 설계한 겁니다.

| 고전적 절제의 미감, 피에타 |

로마의 관문까지 설계하다니 미켈란젤로가 로마와의 인연이 이렇게 깊은지는 몰랐어요. 로마에서 미켈란젤로의 자취를 쫓아 도시 곳곳을 여행하다 보면 하루가 금방 갈 것 같아요.

자세히 보려면 하루도 모자라지 않을까요? 그런데 아무리 바쁘더라도 미켈란젤로 작품의 순례길에 결코 빠뜨리지 말아야 할 곳이 있어요.

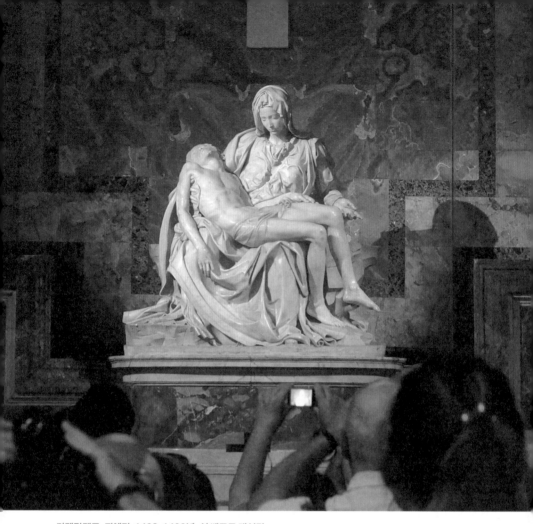

미켈란젤로, 피에타, 1498~1499년, 성 베드로 대성당

공식적으로 미켈란젤로의 데뷔작이라고 할 수 있는 작품이 로마에
있는데요. 미켈란젤로가 한국 나이로 24살에 만든 작품으로 바로
그 유명한 피에타입니다. 위의 사진이 현재 전시된 모습입니다. 당
시엔 재건축 전이었던 성 베드로 대성당의 부속 예배당에 자리했죠.
그러나 현재는 위의 사진처럼 성 베드로 대성당 내부 입구 쪽에 안
치되어 위엄 있는 모습으로 순례객과 관광객을 맞이하고 있습니다.

이 조각은 사진으로 몇 번 봤던 것 같아요. 이런 유명한 작품을 23살에 만들었다고요? 좀처럼 믿어지지 않네요.

미켈란젤로가 만든 이 피에타는 비슷한 시기의 다른 피에타와 비교해 보면 얼마나 혁신적이었는지 실감할 수 있습니다. 당시 통상적으로 제작된 피에타는 아래 조각상과 같은 표현들이 많았어요. 예수의 죽음에 따른 슬픔과 비애, 고통의 감정을 강렬하게 표현하고 있지요.

두 피에타 상에서 예수를 안고 있는 성모의 표정을 한번 유심히 비교해 보세요. 또 예수의 얼굴이나 몸이 어떻게 표현되고 있는지도 살펴보고요.

아래의 예수는 괴로워 보이고 성모도 슬퍼 보여요. 반면 미켈란젤로의 피에타 속 예수는 마치 잠든 것 같아요.

잘 보았습니다. 기존의 피에타가 감정과 고통을 날것 그대로 드러낸 것과 달리 미켈란젤로는 고요하고 절제된 표현의 미감을 보여줬습니다. 다분히 고전적이면서도 철학적인, 감정의 절제가 나타나죠. 성모의 모습을 보세요. 눈을 감고 묵상에 잠겨 있는 듯 하잖아요. 슬픔과 고통을 직접적으로 표현하던 기존

피에타, 14세기 초, 본 라인주립박물관

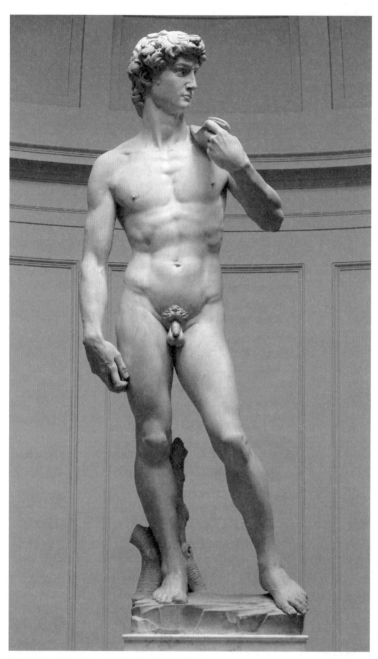

미켈란젤로, 다비드 상, 1504년, 아카데미아 미술관

의 피에타와는 다르죠.

그럼 미켈란젤로는 계속 로마에 머물렀나요?

아니요. 미켈란젤로는 피에타를 제작한 시기에 대략 4, 5년 정도 로마에 머물면서 건축, 조각, 회화를 섭렵했지만 이후 피렌체 정부의 요청을 받아 피렌체로 돌아옵니다. 이때 제작한 작품이 바로 다비드 상입니다.

| 다비드 상이 보여주는 거인의 세계 |

왼쪽 사진은 피렌체에 가면 만날 수 있는 다비드 상입니다. 조각상이 힘이 넘쳐 보이죠?

진짜 사람같이 잘 만들었네요. 크기도 실제 사람만 하나요?

아닙니다. 사진으로 봐서 그렇지 실제 이 조각상의 높이는 5.17미터나 됩니다. 보통 2미터가 되는 농구선수 옆에만 가도 그 큰 덩치에 놀라곤 하는데, 이 다비드 상은 전체 높이가 5.17미터나 되니까 상상을 초월하는 크기죠. 보통 사람 3배 정도의 크기니까요. 왜 당시 사람들이 이 조각을 거인이라고 불렀는지 실감이 납니다.

이 거대한 다비드 상은 젊은 미켈란젤로의 야심만만한 도전 의식이 느껴지는 작품이라 누구나 이 조각상 앞에 서면 경이로움을 느낄

수밖에 없습니다. 대단히 크고 웅장
하면서도 아름다운 몸을 보여주니
까요.

이렇게 큰 조각상을 만들려면 재료
를 구하기도 힘들었겠어요. 팔 따
로, 다리 따로 제작해서 이어 붙였
나요?

다비드 상의 크기 실제 사람의 3배 정
도 되는 크기다.

아니요. 거대한 대리석 하나를 그대
로 조각한 것입니다. 미켈란젤로가
다비드 상을 제작하기 전부터 피렌

체시에서는 이 대리석 원석이 전해 내려왔다고 합니다. 하지만 대
리석 원석이 너무 커서 당시 어느 조각가도 이를 깎아보겠노라고
선뜻 나서지 못했다고 해요. 그런데 미켈란젤로는 이 돌을 깎아 결
국 이렇게 아름다운 남성 누드상을 만들어 낸 것이지요. 이런 거대
한 조각상을 만들려는 도전 의식도 어쩌면 미켈란젤로가 이미 로마
에서 스펙타클한 건축과 거인들의 세계를 접했기에 생겼을 수도 있
어요.

제가 미술가라도 로마에서 매일 콜로세움같이 거대한 건축물을 보다
보면 한 번쯤 저런 초대형 작업을 해보고 싶을 것 같아요.

로마를 접해본 모든 미술가가 미켈란젤로 같은 도전 의식을 가지진

않았을 거예요. 미켈란젤로가 고대 로마의 미술을 깊이 이해하고 자신의 예술세계에 접목했기에 가능한 일이었겠죠.

이렇게 미켈란젤로는 20대에 피에타뿐만 아니라 다비드 상까지 만들면서 미술계의 떠오르는 신성이 되었습니다. 그러다 당시 교황으로 등극한 율리오 2세의 눈에 들었고, 교황의 요청으로 1505년 다시 로마로 되돌아옵니다. 율리오 2세는 미켈란젤로에게 자신의 무덤을 제작해달라고 부탁하지요.

| 이뤄지지 못한 대형 프로젝트 |

교황은 아직 죽지도 않았으면서 본인의 무덤을 제작해 달라고 한 건가요?

미켈란젤로, 율리오 2세의 무덤 스케치, 16세기

역대 교황들은 대부분 성 베드로 대성당에 묻혔기에 생전에 이 성당 안에 자신의 무덤을 미리 제작해놓는 것이 그렇게 유별난 일은 아니었습니다. 오히려 유서 깊은 성 베드로 대성당에 자신의 자취를 남기고 사후에도 교황과 교황 가문의 권위를 보여주는 일이니 무척 신경썼죠.

처음에 미켈란젤로는 율리오 2세의 무덤을 엄청난 규모로 계획합니다. 앞 페이지에 있는 초기 무덤 드로잉을 보면 조각상이 40개 이상 들어가는 초대형 프로젝트였음을 알 수 있습니다. 게다가 미켈란젤로는 그 시대의 다른 화가들처럼 조수를 여러 명 두어서 대량 생산하지 않고 혼자 일하는 것을 원칙으로 삼았어요. 율리오 2세의 무덤 건축은 혼자 하기에는 너무 오랜 시간이 걸리는 대규모 프로젝트였기에 실제로 이 무덤이 처음 계획대로 완성되기는 힘들었을 겁니다. 결국 율리오 2세는 이 프로젝트를 중단시키고 새로운 프로젝트에 돌입합니다. 바로 오래된 성 베드로 대성당을 허물고 그 위에 새로운 성당을 짓는 일이었죠.

미켈란젤로는 졸지에 일자리를 잃었군요. 교황만 믿고 로마로 왔을 텐데, 무덤 프로젝트가 멈춰버렸네요.

일자리뿐이겠어요? 미켈란젤로는 이미 무덤 조각을 만들 대리석까지 산지에서 다 구해놓은 상태였습니다. 이런 대규모 작업이 중단되자 그 대금을 치를 수 없어서 난처한 상황이 되었고 크게 낙담하게 됩니다. 그러나 교황은 미켈란젤로에게 새로운 임무를 맡깁니다. 바로 시스티나 예배당의 천장화를 그리는 일입니다.

| 미켈란젤로의 새로운 도전, 천장화 |

새로 일감이 생겨서 다행이지만 그 일도 교황의 무덤만큼 중요한

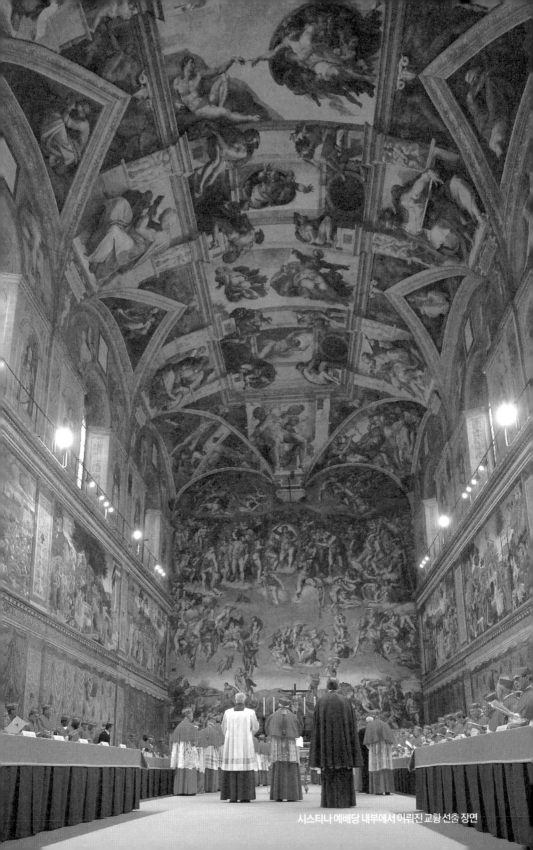

시스티나 예배당 내부에서 이뤄진 교황 선출 장면

시스티나 예배당 천장화 작업 역시 대규모 프로젝트였습니다. 1508년 부터 1512년까지, 미켈란젤로가 33살부터 햇수로 5년 동안 작업했던 초대형 미술 프로젝트니까요.

로마 미술을 이야기할 때는 늘 크기를 언급하는데 이 천장화 역시 실제로 보지 않으면 상상할 수 없을 정도로 압도적인 크기를 자랑합니다. 미켈란젤로가 완성한 이 그림은 그 자체가 영웅들의 세계였습니다. 앞서 보았던 거대한 다비드 상이 회화로 변신해서 시스티나 예배당의 천장에 그대로 들어섰다고 생각하면 됩니다. 앞 페이지의 사진은 시스티나 예배당의 내부 모습입니다.

예배당이라고 해서 작은 곳인 줄 알았는데 사진을 보니 정말 엄청난 크기네요. 그런데 이 시스티나 예배당은 어디에 있나요?

바티칸에 있습니다. 성 베드로 대성당을 바라봤을 때 바로 오른쪽에 위치하지요. 이 예배당은 율리오 2세의 삼촌인 교황 식스토 4세가 1473년 착공해서 1481년에 완공했지요. 성 베드로 대성당 근처의 작은 성당을 헐고 그 자리에 새로운 성당을 지은 겁니다.

다음 사진에서 보다시피 시스티나 예배당은 교황궁과 성 베드로 대성당을 연결하는 가장 중요한 건물이에요. 시스티나 예배당은 창문도 적고 교황청 건물을 통하지 않으면 밖으로 나갈 수 없는 폐쇄적인 구조를 갖추고 있어서, 앞 페이지의 사진과 같이 교황이 선출되는 콘클라베가 이루어지는 중요한 장소이지요. 지금도 교황은 주요

성 베드로 대성당　　　시스티나 예배당

시스티나 예배당, 1473~1481년, 바티칸 시국 길이 40.5미터, 너비 13.2미터, 높이 30미터의 규모로 예루살렘 솔로몬 성전의 크기를 본떠서 만든 것이다. 이 크기는 로마가 곧 예루살렘과 같은 새로운 성지임을 뜻한다.

외교 인사를 이 예배당에서 접견합니다.

이렇게 보면 시스티나 예배당은 일종의 교황 전용 예배당으로 볼수 있습니다. 따라서 화가의 입장에서 이 예배당에 그림을 그린다는 것은 교회 권위의 심장과도 같은 장소에 자신의 작품을 남기는 중요한 일이었죠.

그림이 정말 많네요. 창 아래도 그림이 보여요. 이 모든 벽화를 미켈란젤로가 다 그린 건가요?

아니요. 앞선 식스토 4세 재위 기간에 많은 화가들이 시스티나 예배당 작업에 참여했습니다. 이때 보티첼리나 페루지노 같은 15세기 화가들이 예배당의 좌우 벽에 6점씩 총 12점의 벽화를 남겼지요.

이후 율리오 2세 때 천장 장식이 훼손되는 일이 발생하자 교황은

미켈란젤로에게 이 위치에 새로운 그림을 그려 넣으라고 주문합니다. 율리오 2세와 식스토 4세는 모두 델라 로베레 가문 출신이라 율리오 2세는 자신의 삼촌이 건설한 예배당에 자신도 큰 업적을 남기고 싶었겠죠.

그러나 자신을 조각가라고 생각했던 미켈란젤로에게 천장화를 그리라는 것은 어려운 요구였습니다. 미켈란젤로는 처음에 자신은 화가가 아니라고 몇 번이나 사양합니다. 당시 그가 아버지에게 보낸 편지를 보면 "회화는 정말 제 영역이 아닙니다"라고 하소연을 늘어놓기까지 했어요.

| 벽화 대결, 미켈란젤로 vs 레오나르도 다 빈치 |

아무리 교황이라도 너무하네요. 각자 전공이 있을 텐데 조각가에게 다짜고짜 그림을 그리라니, 폭군이 따로 없군요.

율리오 2세가 무모한 제안을 한 것은 아닙니다. 사실 미켈란젤로는 조각을 시작하기 전 13세 때 이미 기를란다요라는 작가의 공방에서 3~4년 동안 그림을 배웠습니다. 그리고 작가로 활동하면서 카시나 전투나 톤도 도니 같은 회화 작품도 그렸었고요.

톤도 도니, 이름이 특이하네요.

톤도란 당시 유행하던 둥그런 패널 안에 그려진 그림을 뜻하고, 도

니는 사람 이름입니다. 미켈란젤로는 1504년 피렌체에서 지인이자 피렌체 양모직물업자인 아뇰로 도니의 결혼을 축하하기 위해 이 성가족의 그림을 그렸다고 합니다. 바로 아래의 그림입니다.

성 요셉과 성모, 아기 예수를 그린 이 그림에서는 미켈란젤로 특유의 근육질 인물과 역동적으로 비틀린 자세를 볼 수 있죠. 뒤쪽 인물 배경도 근육질의 인물 누드가 채우고 있고요.

이렇게 근육질을 강조하고 세밀하게 묘사하는 것이 미켈란젤로 회화의 특성인데요. 이런 특성은 톤도 도니 이후 그린 카시나 전투에서 더욱 두드러집니다. 카시나 전투는 원래 피렌체 팔라초 베키오의 대회의실에 그리려던 벽화였습니다. 피렌체는 피렌체 시민의 애국심을 고취하기 위해 미켈란젤로에게 벽화를 의뢰했지요. 이때 미켈란젤로는 레오나르도 다 빈치와 회화 실력을 겨루게 됩니다.

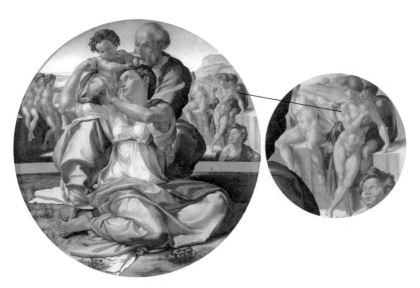

미켈란젤로, 톤도 도니, 1504~1506년, 우피치 미술관 예수의 가족을 그린 이 그림의 배경에 건장한 남성 누드들이 등장한다.

미켈란젤로의 작업 위치 레오나르도 다 빈치의 작업 위치

피렌체 팔라초 베키오의 대회의실 모습 미켈란젤로와 레오나르도 다 빈치가 각각 한쪽 벽을 맡아 벽화를 그렸다. 두 벽화 모두 완성되지 못했고 현재는 후대에 조르조 바사리가 그린 벽화만이 남 아 있다.

레오나르도 다 빈치라면 모나 리자를 그린 작가지요? 조각가인 미 켈란젤로가 레오나르도 다 빈치와 그림 대결을 펼쳤다고요?

맞아요. 1504년 피렌체 정부는 시민의 애국심을 고취하고자 두 화 가에게 팔라초 베키오 대회의실의 벽화를 그려달라고 주문했습니 다. 위의 사진을 보면 알겠지만 어마어마하게 큰 공간이죠? 이곳에 서 사진 왼쪽 벽에는 미켈란젤로가, 오른쪽 벽에는 레오나르도 다 빈치가 벽화를 그리는 세기의 경쟁이 펼쳐진 것이죠.

그래서 누가 이겼나요?

피렌체 시민 모두가 흥미진진하게 지켜봤지만 아쉽게도 이 대결은

무산됐습니다. 벽화의 밑그림 정도만 그린 상태에서 미켈란젤로는 교황의 부름으로 로마로 향했고 레오나르도 다 빈치도 마찬가지로 다른 주문이 들어와 피렌체를 떠났으니까요.

에이, 천재들의 불꽃 튀는 대결을 볼 줄 알았는데 좀 아쉽습니다. 만약 두 천재가 벽화를 다 그렸다면 정말 세기의 걸작이 남았을 것 같은데요.

싱거운 결말이지만 이 당시 미켈란젤로가 벽화를 준비하며 그린 밑그림은 동시대 많은 화가에게 영향을 주었습니다. 현재 이 원본은 사라졌지만, 그의 제자인 상갈로가 이 밑그림을 모사한 스케치를 남긴 덕분에 미켈란젤로가 어떤 그림을 그리려고 했는지 간접적으로 알 수 있습니다. 아래 스케치를 한번 보세요.

미켈란젤로는 1364년 피렌체 군대가 피사의 습격을 당한 후 대대적

바스티아노 다 상갈로, 미켈란젤로의 카시나 전투 밑그림 모사, 1542년경, 호컴 홀

인 반격으로 전과를 올린 장면을 그리려고 했습니다. 그림 속 장면은 목욕 중이던 피렌체 군인들이 피사 군의 습격 소식에 재빨리 전열을 가다듬는 긴박한 상황을 보여줍니다. 미켈란젤로 특유의 건장한 남성 누드로 구사된 다이내믹한 움직임을 엿볼 수 있어요.

| 보고 그리고 움직이다 |

목욕하는 사람 하나하나를 열심히 그렸네요. 어떻게 근육을 이렇게 잘 그릴 수 있었을까요? 그 시절에는 인체 모형도 없었을 텐데요.

그야 실제로 근육의 구조를 봤으니까요. 미켈란젤로가 남긴 드로잉 작업을 보면 그가 시체와 모델의 몸을 연구했다는 것을 알 수 있어요. 레오나르도 다 빈치가 해부를 통해 인간의 몸을 하나하나 연구했다는 것은 유명한 이야기인데, 라이벌인 미켈란젤로 역시 마찬가

미켈란젤로, 리비아무녀를 위한 습작, 1511년경, 메트로폴리탄 미술관(왼쪽)
미켈란젤로, 남성 다리 해부 습작, 1520년경, 영국왕실소장품(오른쪽)

지였습니다.

미켈란젤로도 해부를 했다니 놀랍네요. 그 당시 화가들에게는 해부가 흔한 일이었나 봐요?

당시에 해부는 교회법상 완전히 금지된 일은 아니었어요. 주로 범죄자의 시체를 학술적 목적하에 해부용으로 제공했다고 합니다. 미켈란젤로 역시 비밀리에 해부했다는 기록도 있고요.

해부를 통해 인체를 과학적으로 연구해서 정밀한 표현법을 발전시킨 것이죠. 이처럼 르네상스 시대에는 사물에 관한 객관적 지식의 축적을 바탕으로 회화의 표현이 비약적으로 발전했습니다.

자, 여기서 질문 하나 하죠. 르네상스 시대의 화가들은 형태를 과학적으로 묘사하는 법을 연구해서 원근법을 탄생시켰습니다. 화면 속 대상의 멀고 가까움에 차등을 두어 공간을 마치 눈앞에 보이는 것처럼 그려낸 표현법이죠. 그럼 이 원근법 이후에는 무엇을 해야 할까요?

글쎄요. 형태만 잘 묘사하는 것만도 힘든 일 아닌가요? 거기에 또 무엇을 더해야 하죠?

원근법으로 인해 공간이 사실적으로 변했기 때문에 등장인물을 더 사실적으로 그려야 했습니다. 인물들의 움직임도 훨씬 생생해져야 했고요. 원근법의 등장 이후 그림이나 조각 속 인물들의 신체는 정확하게 표현됐고, 움직임도 점점 커지게 됩니다. 미켈란젤로 역시

미켈란젤로, 카시나 전투를 위한 드로잉 습작,
1505년경, 영국박물관

격정적이고 극적인 움직임을 구현했습니다.

카시나 전투에서 볼 수 있듯이, 사람들이 뱀처럼 온몸을 완전히 비틀거나 꺾는 자세를 이탈리아어로 피구라 세르펜티나타Figura serpentinata라고 합니다. '피구라'는 자세를, '세르펜티나타'는 뱀을 의미하죠. 뱀처럼 몸을 비튼다는 뜻으로 이해하면 됩니다.

이런 역동적인 자세는 16세기 초중반 매너리즘 미술에서 많이 드러나죠. 이제부터 회화나 조각에 비슷한 자세가 많이 나올 테니 눈여겨보세요.

| 고통 속에 피어난 걸작, 시스티나 예배당 천장화 |

율리오 2세가 믿는 구석이 있어서 미켈란젤로에게 그림을 그리라고 했군요. 결국 미켈란젤로는 천장화를 그린 거죠?

미켈란젤로는 몇 번을 사양했지만 끝내 교황의 명을 어길 수 없어서 작업을 시작했습니다. 하지만 시스티나 예배당의 천장화를 그리는 일은 결코 만만한 작업이 아니었죠.

시스티나 예배당의 폭은 13.2미터, 길이는 자그마치 41.2미터에 달

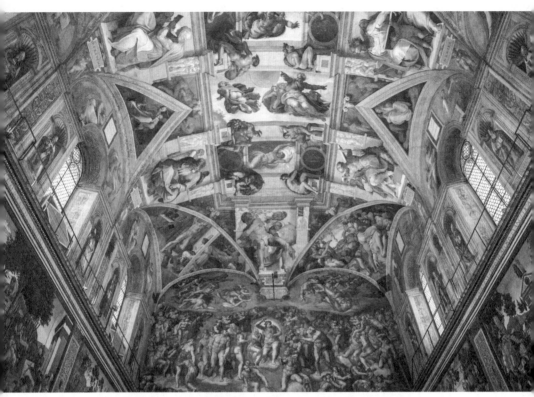

미켈란젤로, 시스티나 예배당 천장화, 1508~1512년, 시스티나 예배당

합니다. 천장 중앙 부분만 따져도 500제곱미터이고 옆 벽면으로 연결되는 주변부까지 합하면 1000제곱미터가 넘어 적게 잡아도 약 300평이 넘습니다. 이렇게 드넓은 천장공간을 전부 그림으로 채워야 한다고 생각해보세요.

저는 흰 종이 하나 놓고도 뭘 그릴지 몰라 머리가 하얗게 되는데 저 큰 벽을 다 그림으로 채워야 한다니 미켈란젤로는 얼마나 막막했을까요?

물론 힘든 일이었겠죠. 게다가 이 천장은 모두 지상으로부터 20미터 이상 떨어져 있습니다. 7층 건물 높이에서 종일 천장을 보면서 그림을 그려야 했으니 육체적으로도 가혹한 작업이었을 거예요. 심지어 천장도 평평한 것이 아니라 옆 벽면과 둥글게 맞닿도록 굽어 있습니다. 이런 환경에서 미켈란젤로는 꼬박 5년을 혼자 그린 겁니다.

혼자서 이 많은 그림을 다 그렸다고요? 다른 조수도 두지 않고요?

처음에는 조수를 몇 명 뒀다고 하지만 그들의 실력이 만족스럽지 않자 작업 초기에 다 내보내고, 물감을 만드는 조수 한 명만 두고 작업했다고 합니다.

그런데 저 높은 천장에 어떻게 그림을 그렸을까요?

함께 보며 설명하지요. 미켈란젤로가 시스티나 천장화를 그리던 자신의 모습을 직접 남긴 스케치가 있습니다. 옆의 두 그림 중 왼쪽 스케치를 보면 고개를 완전히 꺾어서 위의 천장에 그림을 그리고 있지요. 천장의 둥근 부분에 작업할 때는 오른쪽 스케치에서 보듯이 계단처럼 구

미켈란젤로가 직접 그린 시스티나 예배당 작업 드로잉, 1510년, 카사 부오나로티

조물을 쌓고 올라가서 그림을 그렸지요. 이렇게 위를 바라보는 자세로 오랫동안 그리다 보니 미켈란젤로는 목이 꺾이고 내장이 뒤틀려서 늘 통증에 시달렸고, 천장에서 떨어지는 물감이 눈에 들어가 거의 실명할 정도로 힘들었다고 해요.

정말 힘들었겠네요. 다만 조수들을 다 쫓아내고 혼자 했다니 사서 고생이다 싶기도 하고요.

완벽주의자는 고독한 법이지요. 미켈란젤로는 이 벽화를 프레스코 작업 기법으로 그려야 해서 더 어려워했어요. 벽에 석회 반죽을 바르고 스케치를 한 후, 밑그림이 마르기 전에 재빨리 채색해야 했거든요. 프레스코fresco는 이탈리아어로 '신선하다'라는 뜻입니다. 말 그대로 석회 반죽이 마르기 전, 벽이 신선할 때 그려야 하는 일이라 그야말로 시간과의 싸움이지요. 미켈란젤로도 제작 초기에는 프레스코화 기법에 익숙하지 않아 여러 번 시행착오를 거쳤다고 합니다.

5년 만에 저 넓은 천장을 다 채워 넣었다는 게 그저 신기합니다. 평생 그렸다고 해도 믿을 것 같아요.

맞아요. 실제로 가서 보면 그 장대한 스케일과 표현에 어안이 벙벙해집니다. 바닥에서 보면 까마득한 20미터 높이에 저 거대한 그림들이 천장을 빼곡하게 채우고 있으니까요. 어떻게 저런 그림을 그렸을까요? 어떤 신념과 신에 대한 봉사, 이런 내적인 동기가 결합해서 가능하지 않았을까요?

미켈란젤로, 시스티나 예배당 천장화, 1508~1512년, 시스티나 예배당

| 미켈란젤로, 공간을 지배하다 |

단지 권력자인 교황이 시킨다고 할 수 있는 일만은 아닌 것 같아요. 미켈란젤로는 대체 어디서 영감을 받아서 이렇게 많은 사람을 그릴 수 있었을까요?

예배당 천장화이니만큼 성경에서 소재를 찾았지요. 다만 미켈란젤로는 성경에 나오는 인물과 사건을 중심으로 그리면서도, 주변부에 성경에 나오지 않는 무녀들의 존재를 담았어요. 이 무녀들은 그리스 델포이나 리비아 신전의 사제들로 손에 종이 두루마리나 책을

들고 있습니다.

이런 부분에서 미켈란젤로가 그리스·로마의 고전 문화를 연구한 인문주의자들의 영향을 받았음을 알 수 있습니다. 이 무녀들은 유대교 예언자와 함께 그리스도의 탄생을 예지합니다. 들고 있는 책과 종이 두루마리는 지성을 암시하는데 이교도인 무녀들도 예수의 탄생을 예견했다고 강조하는 거죠.

여기서 12명의 예언자와 무녀들의 위치를 한번 보세요. 이들은 모두 창과 창 사이에 있습니다. 앞서 말했듯이 시스티나 예배당의 천장은 그림을 그리기 쉽지 않은 공간입니다. 창들이 아치 형태라 천장과 곡선을 이루면서 만나 들쑥날쑥하죠. 창이 들어간 천장 사진

미켈란젤로, 시스티나 예배당 천장화, 1508~1512년, 시스티나 예배당

예수의 조상		예수의 조상		예수의 조상		예수의 조상		예수의 조상		예수의 조상
유대 영웅	무녀	가족	예언자	가족	무녀	가족	예언자	가족	무녀	유대 영웅 / 예수의 조상
예언자	구약성경 9	구약성경 8	구약성경 7	구약성경 6	구약성경 5	구약성경 4	구약성경 3	구약성경 2	구약성경 1	예언자
유대 영웅	예언자	가족	무녀	가족	예언자	가족	무녀	가족	예언자	유대 영웅 / 예수의 조상
예수의 조상		예수의 조상		예수의 조상		예수의 조상		예수의 조상		예수의 조상

시스티나 예배당 천장화 구조도 조각가이자 화가인 미켈란젤로가 교황 율리오 2세 시기에 약 20미터 높이의 시스티나 예배당 천장에 남긴 프레스코화이다. 미켈란젤로는 4년 6개월 동안 쉴 새 없이 작업한 끝에 이 불후의 명작을 완성했다.

을 보면 감이 좀 오나요?

그렇네요. 사진을 자세히 보니 천장이 반듯하지 않고 약간씩 둥글게 보여요.

잘 보셨어요. 시스티나 예배당의 천장 공간은 곡선으로 휘어져 있는데다 매끄럽게 이어지지도 않아 뭔가를 그리기 까다로운 곳이었습니다. 창이 양쪽에 6개씩 자리하는데 창이 들어간 부분은 삼각형을 이루며 움푹 들어가 있거든요. 그 사이로 튀어나온 부분이 있는데 미켈란젤로는 여기에 12명의 예언자와 무녀들을 그려 넣었죠.

크기도 크기지만 천장이 하도 복잡해서 여기에 그림을 그린다는 것은 정말 어려운 일이었겠어요.

그래서 교황도 여기에 12사도 정도만 그리라고 했대요. 그런데 미켈란젤로가 욕심을 내면서 더욱 과감하게 많은 이야기를 펼쳐 놓은 것입니다. 여기에 그려진 이야기들을 보면 특히 공간에 대한 시름이 엿보이는데, 이런 고민은 창작가의 몫이 아니었을까 싶어요.

공간에 대해 고민을 했다니 어떤 건가요?

천장을 다시 한번 보죠. 이번엔 배경의 건축 구조물에 집중해보세요. 천장 전체에 기둥과 대들보 같은 건축 구조물이 가득하죠?

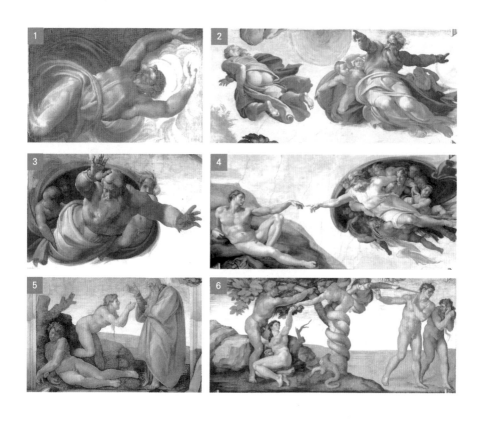

네. 사람들만 있는 게 아니라 건물이 들어가 있네요.

바로 그겁니다. 미켈란젤로는 전체 이야기를 구상한 다음 거기에
맞춰 천장 건축 프레임을 짠 것으로 보입니다. 특히 양쪽 창 사이에
공간이 이어지는 부분이 있는데 여기엔 창세기의 아홉 장면을 그려
넣었습니다. 이것 역시 똑같은 크기로 그리면 단조롭다고 생각했는
지 큰 사각형과 작은 사각형을 번갈아 가며 배치했어요. 정확히 말
해 창이 위치한 곳에는 큰 그림을 그렸고 그 사이엔 이보다 작게 그
려 넣었습니다.

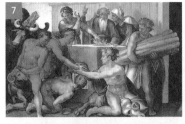
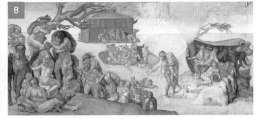
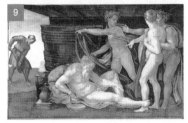

1. 빛과 어둠의 창조 2. 해와 달과 식물의 창조 3. 물과 땅의 분리 4. 아담의 창조 5. 이브의 창조
6. 원죄와 낙원의 추방 7. 노아의 번제 8. 대홍수 9. 술 취한 노아

배경인 기둥이나 프레임도 다 그림인 거죠? 너무 사실 같아서 마치 원래 이렇게 지어진 건물에다가 그림을 그린 것 같아요.

아래에서 본 각도를 고려해 건물을 그리고 여기에 그림자까지 더해 건물이 진짜처럼 보이도록 했죠. 자세히 보면 조각 같은 장식도 여럿 보여요. 그리고 그림 귀퉁이엔 남성 누드까지 배치해 화려하고 웅장하게 보이도록 했습니다. 미켈란젤로가 건축이나 조각, 나아가 회화까지 능숙하다는 걸 여기서 제대로 보여줍니다. 바티칸 박물관 홈페이지에서 시스티나 예배당 천장화를 VR로 간접 체험할 수 있어요.

시스티나 예배당
천장화 VR

처음엔 그저 복잡해 보였지만 하나하나 짚어주니 이제 좀 전체 맥락이 보이는 것 같아요.

그렇다면 다행이네요. 등장인물이 많고 여기에 구조까지 복잡해 모든 부분을 짚어가며 일일이 이야기하지 못해 아쉬워요. 그래도 천장 중간 부분에 그려진 창세기 그림들만큼은 한번 짚어 보죠.
앞 페이지를 보면 각각의 장면이 그려져 있어요. 위에서부터 (1) 빛과 어둠의 창조, (2) 해와 달과 식물의 창조, (3) 물과 땅의 분리, (4) 아담의 창조, (5) 이브의 창조, (6) 원죄와 낙원의 추방으로 이어집니다. 그리고 나머지 세 장면은 모두 노아의 이야기입니다. (7) 노아의 번제, (8) 대홍수, (9) 술 취한 노아의 이야기가 있죠.

이렇게 뜯어 보니 이야기가 쭉 이어지는 것이 마치 한 편의 장편 영화 같군요. 이렇게 방대한 이야기를 어떤 순서로 그렸을까요?

왼쪽이 입구이고 오른쪽에 제대화가 있습니다. 그렇다면 천장화 전체를 어느 쪽부터 작업했을 것 같나요?

아무래도 입구 쪽부터 하지 않았을까요? 보통 성당에서는 제대 쪽에서 미사가 진행되고, 신자들도 전부 제대를 바라보니까 더 중요하잖아요. 저라면 중요한 제대 쪽 그림을 제일 마지막에 그렸을 것 같아요.

맞습니다. 제대 쪽은 마지막에 빨리 완성해야 하니까 입구부터 한

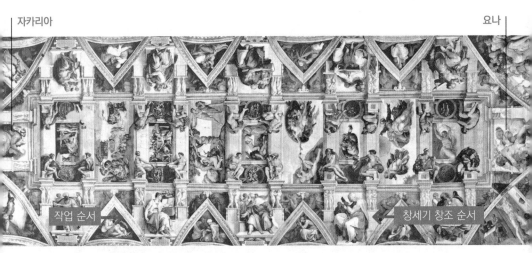

작업 순서 창세기 창조 순서

시스티나 천장화 작업 순서 입구부터 시작해서 제대 쪽으로 작업해 갔다.

칸, 한 칸씩 그려 나갑니다. 재밌는 점은 작업 순서에 따라 인물의 모습도 변한다는 것입니다.

초반에 그려진 인물들은 정적인 반면 점차 제대화 쪽에 가까워질수록 미켈란젤로 특유의 큰 움직임이 나타납니다. 아까 카시나 전투의 그림 속 인물들처럼요.

특히 제대 쪽의 요나 그림처럼 벽과 천장이 맞닿아 휘어지는 부분에 가면 인물들이 굉장히 다이내믹하게 움직이기 시작해요. 다음 페이지 그림 속 두 인물의 자세를 비교해 보세요. 왼쪽의 자카리아는 조용히 책을 보고 있지만, 오른쪽의 요나는 몸을 비틀고 있죠? 처음엔 미켈란젤로가 소극적이고 정적으로 그리다가 이 공간에 적응하기 시작하면서 벽의 휘어짐을 활용해 인물들의 움직임을 생생하게 살려낸 것이죠. 회화가 공간을 지배했다고나 할까요?

그러네요. 요나의 그림에서 움직임이 보다 확실하게 드러나고 역동

작업 초기에 제대화 쪽에 그려진 예언자 자카리아(왼쪽) 작업 후기에 제대화 쪽에 그려진 예언자 요나(오른쪽) 작업 마지막 단계에 그린 요나의 모습에서 적극적인 움직임이 나타난다.

적으로 느껴져요. 천장의 휘어진 공간이 그림을 그리기는 어렵지만 오히려 그 단점을 장점으로 살려냈군요.

| 고대와의 만남, 아담의 창조 |

미켈란젤로가 이렇게 복잡한 인체의 움직임을 자신 있게 표현할 수 있었던 것은 고대 로마 미술을 적극적으로 받아들였기 때문입니다. 앞서 이야기했듯이 미켈란젤로는 10대 시절 메디치 가문의 후원을 받아 인문주의 학자들과 교류하며 메디치 가문이 소장하고 있는 고대 조각을 연구합니다.

로마에서 활동하는 동안 고대 미술에 관한 그의 지식은 더 깊어집니다. 결정적으로 1506년에 발견된 라오콘 상이 그에게 강한 인상을 주었던 것 같아요. 아래 보이는 조각상이 바로 라오콘 상입니다. 이 조각상은 콜로세움 근처의 포도밭에서 발견되었는데, 발굴 현장에 미켈란젤로도 있었다고 합니다.

발굴 현장을 직접 봤다면 감동이 더 컸겠네요.

라오콘과 그 아들들, 기원전 40~35년경, 바티칸 박물관 이 조각상은 1506년 발굴된 후 로마 교황청의 소장품이 된다.

시스티나 천장화(부분), 아담의 창조 가로 41.2미터, 세로 13.2미터에 달하는 크기이다.

분명 그랬을 겁니다. 라오콘 상에서 보이는 격렬한 움직임은 이후 미켈란젤로의 미술에 중요한 역할을 하거든요. 시스티나 예배당 천장화에서도 그 영향력을 찾아볼 수 있어요. 그중 가장 유명한 부분은 위의 아담의 창조 장면일 겁니다.

이 그림이라면 영화나 광고에서 패러디된 모습을 종종 봤어요. 왼쪽이 아담이고 오른쪽이 신 아닌가요?

맞아요. 미켈란젤로를 모르는 분도 아마 이 그림은 알 거예요. 막 잠에서 깨어난 듯한 아담의 움직임이 인상적이죠. 여기서 아담은 앞 페이지의 라오콘 상을 연상시킵니다. 아담의 허벅지와 몸통은

미켈란젤로, 아담의 창조를 위한 습작, 1511년, 영국
박물관

작자미상, 벨베데레의 토르소, 기원전
1세기, 바티칸 박물관

라오콘 상과 곧잘 비교됩니다. 가슴선과 복근, 그리고 허벅지 근육
의 표현이 특히 그렇죠.

부분적으로 라오콘 상을 정말 많이 참고한 것 같아요. 미켈란젤로
는 이처럼 고대 조각을 연구해가면서 그림을 그린 거군요.

그렇습니다. 거듭 강조하지만 여기에 천장의 거대한 크기까지 고려
한다면 정말 방대한 작업이었겠죠. 지금 보이는 아담의 실제 크기
는 앞서 본 미켈란젤로의 다비드 상만 합니다.
흥미로운 점은 이런 거대한 그림을 완성하기 위한 원천 기술은 드
로잉이었다는 겁니다. 미켈란젤로는 이 벽화를 그리기 전에 수많은
드로잉을 통해 인체의 구도를 연구합니다.
특히 아담의 자세를 잡기 위해 그가 그린 드로잉을 보면 토르소, 즉

몸체에 집중하고 있음을 알 수 있어요. 라오콘 상뿐만 아니라 당시 교황청이 소장하고 있던 벨베데레의 토르소 등을 연구하며 아담의 멋진 동작을 찾아냈을 거예요.

아담의 창조에는 신과 인간에 대한 미켈란젤로의 생각이 반영돼 있습니다. 신이 자신의 형상을 따서 인간을 창조했으니 인간의 아름다움을 발견하는 일은 곧 신의 신성함을 구현하는 것이라는 인간 중심의 철학을 그림 안에 응축했지요.

인간이 창조되었을 때의 결백하고 순수한, 그 죄 없는 모습. 신의 모습으로 태어난 인간에 대한 예찬을 통해서 말이죠. 결국 신을 찬양하면서 동시에 인간을 예찬하는 겁니다.

물론 시스티나 예배당 천장화 전체로 보면 워낙 방대한 작품이라 이 작품의 주제를 '이거 하나다'라고 단정 짓기는 어렵습니다. 원론적인 이야기지만 작품이란 결국 보는 사람에 따라 저마다의 해석이 있고, 또 명작의 해석은 시대마다 달라지니까요.

| 천장화 복원 논쟁 |

시스티나 예배당 천장화는 세기의 걸작이기에 지금도 많은 연구가 이뤄지고 있어요. 세월이 흐르면서 새로운 해석들도 나오고 있는데, 그중 하나가 천장화의 색채에 관한 부분입니다. 다음 페이지의 그림을 한번 보실래요?

같은 그림인데 색이 완전히 다르네요. 오른쪽 사진이 훨씬 밝고 선

명해서 마치 흑백사진이 컬러로 바뀐 것 같습니다.

맞아요. 인상이 완전히 달라졌지요. 1980년부터 1989년까지 시스티나 천장화 복원작업을 진행했는데 복원 전후가 이렇게 극적으로 차이 나죠?

아무래도 예배당이다 보니 먼지와 촛불의 그을음 등으로 그림이 훼손될 수밖에 없잖아요. 약 500년 동안 쌓인 때를 벗겨낸 결과 기존보다 밝은색이 드러났어요.

그런데 아무리 정교하게 먼지를 닦아낸다 하더라도 원래의 물감층을 건들 수밖에 없죠. 이 때문에 복원과정에서 원작을 훼손했다는 논란이 생길 정도였죠. 너무 많이 닦아내서 이렇게 밝아진 게 아닌가 하는 비판의 목소리가 오늘날에도 나옵니다.

정말 그런 걸까요? 복원하려다 원작을 망친다면 빈대 잡는다고 초

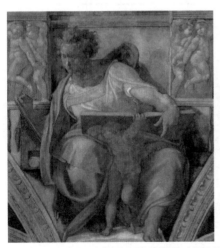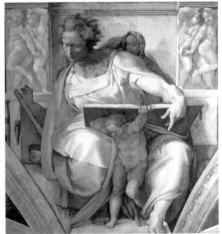

다니엘, 시스티나 천장화(부분), 복원 전(왼쪽)과 후(오른쪽)의 모습

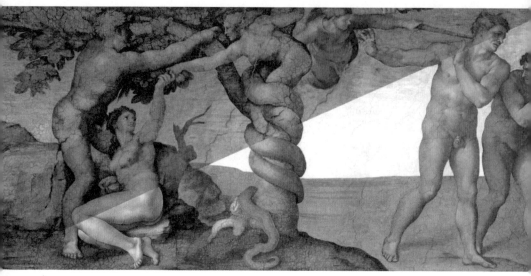

시스티나 천장화 복원 과정, 1980~1989년

가삼간 태우는 격이잖아요?

글쎄요. 다른 한편으로 시스티나 예배당은 창이 적어서 빛이 많이 들지 않고, 또 높은 곳에 위치한 천장화인 점을 고려해 처음부터 미켈란젤로가 이처럼 밝고 생생한 색채로 작품을 그렸다는 주장도 있습니다. 이렇게 보면 원작의 의도를 거의 500년이 지난 후 현대 과학의 힘으로 되살려낸 것이라고 봐야겠지요.

미술과 과학은 거리가 멀다고 생각했는데 과학이 발전하면서 같은 작품을 두고도 새로운 해석이 나오니 신기해요. 익숙한 작품이지만 이런 이야기를 들으니 작품이 새롭게 보이기도 하고요.

그렇다면 다행이네요. 다소 논쟁은 있지만 현대 복원 기술에 의해 원작에 조금씩 더 가까이 갈 수 있는 시대에 사는 것도 행운 같아요.

그럼 이번 장을 마치면서 영화 「아거니 앤 엑스터시」의 한 장면을 이야기하고 싶은데요. 이 영화는 시스티나 천장화 탄생을 둘러싼 미켈란젤로와 교황 율리오 2세의 일화를 담고 있어요. 영화 말미에서 율리오 2세는 미켈란젤로가 그린 아담의 창조를 보며 조용히 묻습니다. "그대는 인간을 이렇게 보는가?" 라고요. 창세기의 장면을 보면서 신에 대해 묻는 것이 아니라 결국 인간에 대해 묻고 있죠.

인상적인 질문이네요. 신의 모습보다도 결국 그 신을 믿는 인간이 어떤 모습인지가 더 중요해 보이니까요.

이 장면은 영화적 상상력을 통해 르네상스 시기의 새로운 고민, 다시 말해 인문주의적 고민을 보여주는 것 같아요. 앞서 말했듯 인문주의자와 종교는 이분법으로 나뉘거나 대립하는 관계가 아니었어요. 인간 중심으로 신을 바라보고, 신이 형상을 만든 인간을 다시 주목한 것이었죠. 신이 인간에게 생명을 주었기에 인간은 세상의 중심이자 존엄한 존재가 되었다는 겁니다. 이같은 균형감과 인간의 자긍심은 분명 중세와는 다른 르네상스 이후의 새로운 세계관을 보여주고 있습니다.

로마와 그의 고향 피렌체에서 이어진 미켈란젤로의 또 다른 활약은 좀 이따 다시 이야기하도록 하고 다음 장에서는 그와 경쟁했던 세기의 라이벌 라파엘로를 만나봅시다. 라파엘로는 르네상스의 전성

기를 완성한 대가로 인정받는 만큼 미켈란젤로와는 결이 다른 미술 세계로 우리를 안내할 겁니다.

로마는 미켈란젤로의 도시라고 칭할 수 있을 만큼 도시 곳곳에서 그의 대표작을 만날 수 있다. 이중 시스티나 예배당 천장화는 미켈란젤로의 대표작이다. 미켈란젤로의 예술세계는 그리스·로마 예술의 영향을 받았고 인문주의 사상이 반영됐다.

미켈란젤로와 교황의 길	새로운 교황의 즉위 기념으로 라테라노 대성당부터 바티칸의 성 베드로 대성당까지 열리는 퍼레이드 경로. **카피톨리노 광장** 카피톨리노 언덕에 위치. 광장의 건축물과 바닥, 청동 기마상 배치까지 모두 미켈란젤로의 작품. **성 베드로 대성당** 4세기에 지은 성당을 허물고 16세기부터 새로 지은 건축물. 미켈란젤로가 전체적인 완성에 가장 많이 기여함.
미켈란젤로의 초기작	**피에타** 미켈란젤로의 데뷔작. 절제된 표현과 철학적인 느낌이 특징. 비교 피에타, 14세기 초 → 비슷한 시기의 피에타는 감정이 노골적으로 표현됨. **다비드 상** 피렌체 정부의 요청으로 제작. 보통 사람의 3배에 달하는 웅장한 크기.
시스티나 예배당 천장화	교황 선출 행사가 이뤄지는 권력의 핵심 장소에 그려진 천장화. • 해부를 통해 인체 구조를 연구. → 극적이고 생생한 움직임 구현에 집중. 예 미켈란젤로, 리비아무녀를 위한 습작, 1511년경 • 프레스코 작업 기법이 사용됨. • 성경의 인물과 사건이 중심 소재. • 공간의 특성을 활용해 인물을 역동적으로 표현. **아담의 창조** 인간의 아름다움을 그려내는 것이 곧 신의 신성함을 구현하는 것이라는 인문주의 철학 내포. 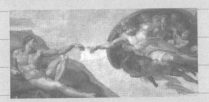

이제 그가 죽었으니

그와 함께 자연 또한 죽을까 두려워 하노라

— 추기경 벰보가 남긴 라파엘로 묘비명

O4 우아한 르네상스의 완성, 라파엘로

\# 라파엘로 \# 브라만테 \# 코르틸레 델 벨베데레
\# 교황의 방 \# 아테네 학당 \# 시스티나의 성모

이번 이야기는 로마의 바티칸 박물관 정문에서부터 시작하려고 합니다. 바티칸 박물관에 들어가려면 아래 사진에서 보이는 정문을 통과하게 됩니다. 바쁘게 들어가느라 그냥 지나치지 말고 이 정문의 위쪽도 한번 봤으면 해요.

정문이 돌로 둘러싸여 있네요. 문 위쪽엔 사람이 조각되어 있고요.

바티칸 박물관 정문

네 맞아요. 정문 위에 자리하고 있는 두 사람은 바티칸 박물관을 대표하는 작가입니다. 마치 세계적인 명작이 즐비한 바티칸 박물관을 줄이고 또 줄이면 결국 이 두 작가가 남는다고 주장하는 것 같지요. 그렇다

바티칸 박물관 정문 위 왼쪽에 미켈란젤로, 오른쪽엔 라파엘로의 조각상이 자리하고 있다. 미켈란젤로는 조각가의 망치를, 라파엘로는 화가의 팔레트를 들고 있다. 둘 사이에는 교황 비오 11세의 문장이 보인다. 비오 11세는 1932년 바티칸 박물관 내 회화관인 피나코테카를 건립했다.

면 바티칸 박물관이 주장하는 두 명의 스타 작가는 누구일까요?

글쎄요. 바티칸 박물관을 대표하는 작가가 엄청 많을 텐데 단 두 명만 뽑으라면 쉽지 않은데요.

그래도 이 중 한 명은 쉽게 답할 수 있지 않을까요. 바로 미켈란젤로죠. 위의 사진을 보면 왼쪽에 자리한 인물입니다. 그는 바티칸 박물관에서 만날 수 있는 진정한 스타 작가죠.

그런데 이 박물관에는 그와 어깨를 나란히 할 수 있는 또 다른 거장이 있어요. 바로 라파엘로입니다. 그는 생전에도 이미 미켈란젤로와 치열하게 경쟁했는데, 오늘날까지 바티칸 박물관의 높은 자리에서 서로 경쟁하듯 나란히 앉아 있네요.

라파엘로, 자화상, 1504~1506년, 우피치 미술관　다니엘레 다 볼테라, 미켈란젤로 부오나로티 초상, 1545년경, 메트로폴리탄 미술관

| 세기의 라이벌, 라파엘로 vs 미켈란젤로 |

미켈란젤로와 라파엘로가 세기의 라이벌이었다면 두 사람의 나이도 비슷했나요?

라파엘로는 1483년생이고 미켈란젤로는 1475년생이니까 라파엘로가 미켈란젤로보다 여덟 살 어립니다. 안타깝게도 라파엘로는 1520년에 37살의 나이로 생을 일찍 마칩니다.

당시에 둘의 경쟁 관계는 정말 치열했나 봐요.

미켈란젤로는 라파엘로가 죽은 지 한참 후에도 라파엘로를 견제하는 듯한 태도를 보였습니다. 그는 일흔 살 가까운 나이에 수십 년 전 과거를 회상하며 다음과 같은 글을 쓰기도 했어요.

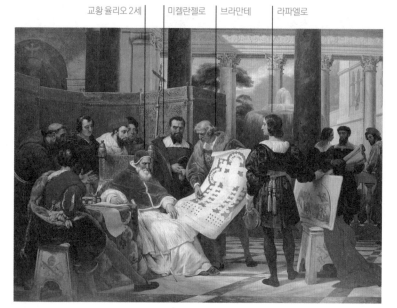

교황 율리오 2세 ┃ 미켈란젤로 ┃ 브라만테 ┃ 라파엘로

에밀 장 오라스 베르네, 라파엘로, 브라만테, 미켈란젤로에 성당 신축을 명하는 율리오 2세, 1827년, 루브르 박물관 19세기에 그려진 이 그림은 교황을 사이에 두고 미켈란젤로와 라파엘로의 껄끄러운 경쟁 관계를 보여준다.

"교황 율리오 2세와 나 미켈란젤로 사이에 있었던 모든 불화는 라파엘로와 브라만테의 질투 때문이었다. 나를 파멸시키기 위해 이들은 교황을 속여 무덤을 세우는 계획을 중지하도록 시켰다. 라파엘로도 충분히 이런 일을 꾸몄을 것이다. 라파엘로가 미술에서 이룬 모든 것은 바로 나한테서 얻은 것이기 때문이다."

수십 년이 지나도 미켈란젤로는 라파엘로에게 감정이 좋지 않았네요. 대체 두 사람 사이에 무슨 일이 있었길래 미켈란젤로가 이렇게까지 라파엘로에게 이를 갈았나요?

미켈란젤로에게 후배뻘인 라파엘로는 굉장히 신경 쓰이는 경쟁자

였어요. 미켈란젤로가 당시 처한 상황은 왼쪽 페이지의 그림에 잘 드러납니다. 앞서 미켈란젤로가 율리오 2세의 무덤 조각을 시작했으나, 성 베드로 대성당의 재건축사업이 시작되며 중단됐다고 했잖아요? 왼쪽의 그림을 보면 건축가 브라만테가 지금 새로운 성 베드로 대성당의 설계도를 교황에게 보여주며 설명하고 있고, 바로 오른편에는 라파엘로가 교황 집무실에 그릴 벽화 스케치를 보여주려고 대기하고 있습니다. 반면 브라만테의 왼편에는 미켈란젤로가 무언가 못마땅한 표정으로 이 모습을 바라보고 있지요.

그러니까 지금 미켈란젤로는 브라만테와 라파엘로 때문에 자신의 일이 교황의 관심사에서 밀렸다고 생각했군요? 그렇다면 저렇게 불만에 찬 표정도 이해 가는데요.

그렇죠. 그림 속에서 미켈란젤로는 화를 참는지 모자까지 꾹 움켜쥐고 있잖아요. 미켈란젤로 입장에서는 일생일대의 프로젝트가 중단되었으니 황당하면서 모욕감까지 느꼈을 거예요.

시스티나 예배당과 교황 집무실 율리오 2세의 주문으로 라파엘로는 교황 집무실에 벽화를, 미켈란젤로는 시스티나 예배당 천장화를 그렸다.

게다가 교황은 미켈란젤로보다 어린 라파엘로에게 중요한 작업까지 맡겼어요. 앞서 미켈란젤로가 그린 시스티나 예배당 천장화를 기억하나요? 미켈란젤로는 이 천장화 작업을 1508년 여름부터 시작했는데, 같은 해 겨울부터 라파엘로가 교황 집무실의 벽화를 그리기 시작합니다.

시스티나 예배당과 교황 집무실은 왼쪽 사

진에서 보듯이 붙어 있었다고 할 정도로 가까웠어요. 이렇게 직선으로 100미터 안팎으로 떨어진 거리에서 서양미술사 전체를 통틀어 가장 유명한 두 거장이 동시에 그림을 그리고 있었던 거죠.

| 율리오 2세, 경쟁 구도를 설계하다 |

듣고 보니 두 사람의 관계가 좋을 수 없었겠네요. 그렇게 가까운 거리에서 작업하면 계속 입방아에 오르며 비교당했을 테니까요.

그렇죠. 게다가 둘은 나이뿐만 아니라 경력 차이도 컸어요. 앞서 미켈란젤로는 피에타나 다비드 상으로 명성을 얻은 후 30살이 넘은 나이에 비로소 율리오 2세의 부름을 받았습니다. 반면 라파엘로는 불과 25세의 나이에 교황 집무실에 그림을 그릴 영광스러운 기회를 얻었어요. 놀라운 점은 라파엘로는 이때까지 큰 프로젝트를 진행해본 경력도 없었다는 겁니다. 전혀 검증되지 않은 신예 작가에게 이런 엄청난 프로젝트가 돌아간 것이 좀 의아스럽기도 한데요. 결과적으로 이 결정은 대성공이었습니다. 정말 교황 율리오 2세가 사람 보는 눈을 가졌다고 할 수도 있지요.

요한 크리스찬 리펜하우젠, 율리오 2세에게 라파엘로를 소개하는 브라만테, 1836년, 토르발드젠 미술관

아무리 그래도 교황이 처음 보는 신인 작가에게 갑자기 작품을 맡겼을 것 같지는 않은데 뭔가 다른 이유가 있지 않았을까요?

라파엘로의 초고속 승진 배경으로 사람들은 교황청 전속 건축가였던 브라만테를 눈여겨보곤 합니다. 브라만테와 라파엘로는 우르비노라는 북부 이탈리아 도시 출신입니다. 또 전해지는 이야기로는 브라만테가 라파엘로의 먼 친척뻘이라고도 하죠. 그러니까 브라만테는 라파엘로에게 일종의 고향 아저씨인 셈입니다.

브라만테는 재능있고 성격도 좋은 라파엘로를 교황 율리오 2세에게 적극적으로 추천했을 겁니다. 이렇게 해서 교황을 중심에 놓고 미켈란젤로와 브라만테, 그리고 라파엘로까지 3명의 작가가 경쟁 구도를 형성하게 된 거죠.

작품 이야기도 좋지만, 이런 작가들의 관계 이야기도 흥미진진하네요. 세기의 명작을 남긴 천재들도 결국 조직 안에서 서로 경쟁하고 갈등하며 작업했다는 것이 어쩐지 인간적으로 다가오거든요.

사람 사는 세상이 다 비슷비슷한 법이죠. 바티칸에 세기의 명작이 탄생하게 된 배경에는 어쩌면 율리오 2세의 노련한 조직 경영이 있었다고 볼 수 있습니다. 미켈란젤로와 라파엘로의 대결 구도는 결국 율리오 2세의 용인술用人術을 바탕으로 나왔기 때문이죠.

율리오 2세는 그 이름도 로마제국의 영웅 율리오 카이사르에서 따왔는데, 실제로 그 역시도 전투적인 인물이었습니다. 교황의 권위를 세우기 위해 외세를 이탈리아에서 몰아내면서 교황령을 넓히려

했고 이 과정에서 끊임없이 전투를 치렀거든요. 무엇보다 교황이지만 갑옷을 입고 직접 전장을 누빈 전사이기도 했어요. 그런데 이 교황은 미술에서도 용감하게 젊은 작가들을 파격적으로 고용해 거대한 프로젝트를 감행했습니다.

율리오 2세에게 미술이 전쟁터라면 건축은 브라만테, 조각은 미켈란젤로, 그림은 바로 라파엘로라는 장수가 있었지요. 그는 이 천재적인 미술가 3명을 가까이 두면서 누구도 넘보지 못할 예술적 업적을 이룹니다. 어떻게 보면 율리오 2세의 이 같은 과감한 결단 덕분에 오늘날 바티칸 박물관이 지금과 같은 명성을 얻는 것이 가능해졌죠.

| 바티칸 박물관의 건축가, 브라만테 |

미켈란젤로와 라파엘로는 많이 들어봤지만, 브라만테라는 이름은 좀 낯선데요. 교황에게 신인 작가를 추천할 만큼 가까웠나요?

앞서 언급했듯이 브라만테는 라파엘로와 동향인 우르비노 출신의 건축가로 당시 교황청에서 일하고 있었습니다. 그의 건축 성향을 잘 보여주는 예가 있는데요. 바로 다음 페이지에 있는 작은 성당입니다.

정말 아담해 보여요. 원형인 것도 눈에 띄고요.

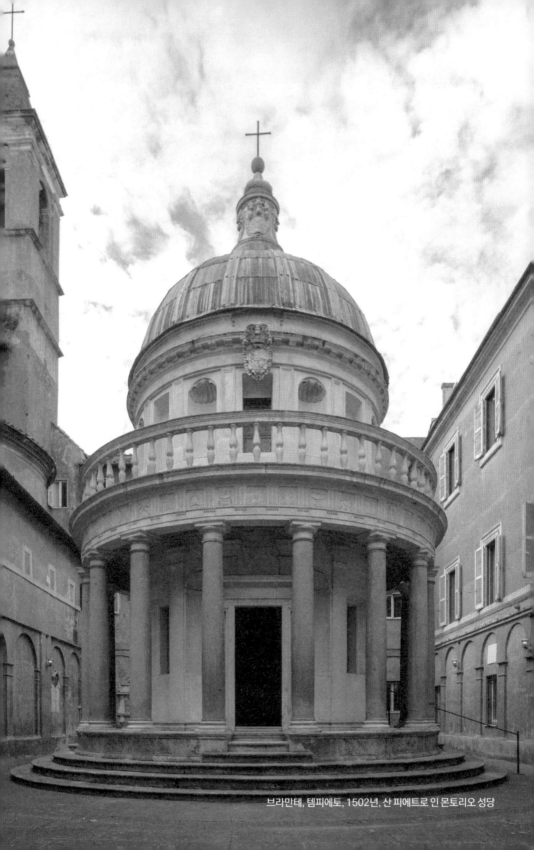

브라만테, 템피에토, 1502년, 산 피에트로 인 몬토리오 성당

건물 내부의 지름이 8미터니까 정말 작은 성당이지요. 그래서 이 성당은 이탈리아어로 '작은 신전'을 뜻하는 '템피에토'라고도 불려요. 템피에토는 산 피에트로 인 몬토리오 성당 안에 있는데, 이 성당은 성 베드로가 십자가에 거꾸로 매달려 처형된 곳에 지어졌습니다. 여기서 템피에토는 정확히 십자가의 위치 위에 자리하고 있어요. 템피에토는 성 베드로의 순교를 기리는 기념비 같은 역할을 하는 셈이죠.

누가 이 성당을 지어달라고 했나요?

브라만테는 이 작은 성당을 스페인의 아라곤 왕실 후원으로 지었습니다. 브라만테가 로마에서 처음 주문받은 작업으로 규모는 작지만, 그는 여기서 아주 혁신적인 건축개념을 선보입니다.

다음 페이지의 왼쪽 평면도에 잘 나와 있듯이 템피에토는 기하학적으로 완벽한 원을 기초로 설계되어 있습니다. 몸체 뿐만 아니라 계단부터 열주의 기둥까지 모든 건축 요소가 동심원 안에 있죠. 그리고 이렇게 원을 기초로 한 그의 건축개념은 템피에토의 둥근 돔 지붕으로 완성됩니다. 전체적으로 보면 규모는 작아도 디자인적으로 더할 것도, 뺄 것도 없이 완벽해 보입니다.

이런 완벽성이 당시 교황의 마음을 움직였는지 브라만테는 16세기 건축 프로젝트 중 최고봉이라 할 수 있는 성 베드로 대성당의 재건축을 맡게 됩니다.

브라만테는 템피에토로 로마에서 아주 성공적으로 데뷔했군요.

정확히 그런 셈입니다. 새로운 성 베드로 대성당을 설계하면서 그는 템피에토에서 실험했던 건축개념을 적용합니다. 아래 오른쪽의 성 베드로 대성당 평면도를 보면 원형에 가까운 정다각형의 평면 중앙에 둥근 돔을 올렸죠. 구상도를 비교했을 때 브라만테가 구상한 성 베드로 대성당의 모습은 템피에토의 확장판임을 알 수 있습니다. 성 베드로 대성당은 이후 계속 설계가 변경되면서 첫 번째 건축가였던 브라만테의 아이디어가 온전히 유지되지 않지만, 그래도 그가 구상한 원형이라는 아이디어는 마지막까지 이어졌습니다.

브라만테가 성 베드로 대성당을 모두 설계한 것도 아닌데, 왜 그를 중요한 건축가로 손꼽나요?

브라만테의 천재성은 그의 또 다른 대표작을 보면 이해가 갈 겁니다. 로마에서 그가 이룬 확실한 업적은 바티칸에 있는 '코르틸레 델 벨베데레Cortile del Belvedere'라는 다소 긴 이름을 가진 건축물입

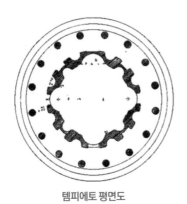

템피에토 평면도

브라만테의 성 베드로 대성당 평면도

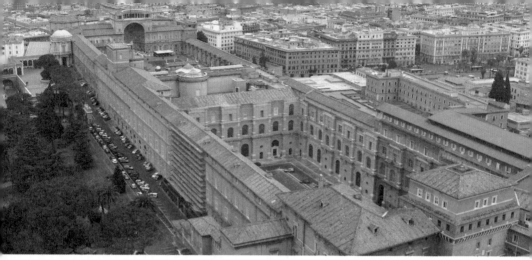

코르틸레 델 벨베데레, 1505~1565년, 바티칸 시국 율리오 2세는 바티칸 궁전과 약 300미터 이상 떨어져 있는 인노첸시오 8세의 빌라를 연결하는 일을 브라만테에게 맡겼다.

니다. 위의 사진에서 볼 수 있듯이 엄청나게 커서 한눈에 전체 규모가 파악되지 않을 정도입니다.

사진에 보이는 대각선의 긴 건물인가요?

바로 그 건물입니다. 크기가 진짜 항공모함만 한데, 실제로 긴 쪽의 길이가 300미터가 넘고 좌우 폭도 100미터 가까이 됩니다. 전체적으로 길쭉한 직사각형 모양입니다.

이름이 어렵네요. 무슨 뜻인가요?

코르틸레 델 벨베데레는 우리말로 '벨베데레 정원'이라고 풀어볼 수 있어요. 벨 베데레Bel vedere는 '잘 보인다', '보기 좋다'는 뜻입니다. 즉 전망이 좋은 정원 정도로 해석할 수 있겠지요. 사진을 보면 건물의 왼쪽 끝부분에 15세기 교황 인노첸시오 8세가 지은 빌라가 있는

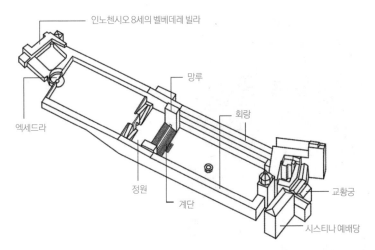

코르틸레 델 벨베데레 전체적인 건물 구조는 고대 로마시대에서 볼 수 있는 전차 경주장의 형태를 따르고 있다. 훗날 계단 위치에 건물들이 들어서서 안뜰이 세 개로 분리되었다.

데 이곳이 지대가 높아 전망이 무척 좋았나 봐요. 그래서 빌라를 '벨베데레'라고 불렀다고 하죠. 위의 조감도를 보면 왼쪽에 인노첸시오 8세가 지은 벨베데레 빌라가 있고 맞은편에는 시스티나 예배당과 교황궁이 자리하고 있습니다. 브라만테는 이 두 건물을 복도로된 긴 회랑으로 연결했습니다. 한 개가 아니라 좌우로 두 개의 긴 회랑으로 이어놓은 거지요.

두 건물을 오고 가기 좋게 아예 이어버렸군요.

그렇습니다. 아래의 단면도를 참고했을 때 벨베데레 빌라 쪽의 지

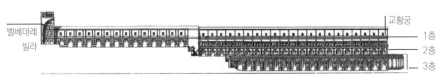

코르틸레 델 벨베데레 단면도

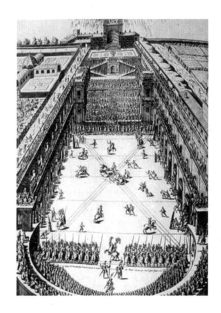

16세기 벨베데레 정원에서 열린 경기 브라만테가 처음 벨베데레 정원을 지었을 때는 가운데를 가로막는 건물 없이 정원이 하나로 크게 트여 있었다. 군중이 빼곡히 앉아 있는 상단이 원래의 계단으로, 지금은 건물이 지어졌다.

대가 높고 그 반대편 교황궁은 지대가 낮지요. 브라만테는 건물의 전체적인 높이를 맞추려 했는데, 이렇게 하려면 아래쪽으로 단을 추가해야 했습니다. 같은 높이에서 아래로 층수를 더해 나간 겁니다. 지대가 높은 곳을 1층으로 하고 점차 지대가 낮아지면서 밑으로 2층, 3층으로 층수를 늘리는 식으로요.

브라만테는 건물을 잇는 회랑을 지었는데, 왜 건물 이름에 정원이 들어가나요?

전체 구조를 보면 이해가 갈 거예요. 벨베데레 빌라와 교황궁을 회랑으로 이으면서 안쪽에 큰 뜰이 생겼지요? 이렇게 건물로 둘러싸인 넓은 뜰이 생겼기 때문에 이곳을 '벨베데레 정원'으로 부른 것이죠. 이때 브라만테는 높낮이가 달라지는 곳에 계단을 만들었습니다.

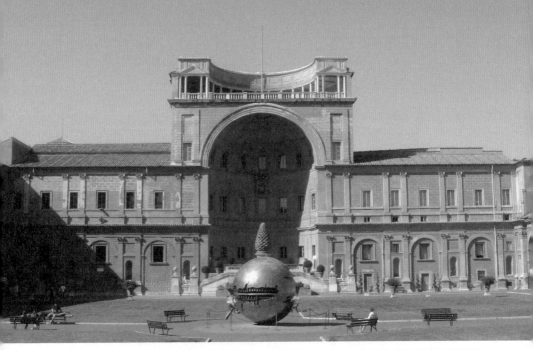

코르틸레 델 벨베데레 내부에 위치한 엑세드라 엑세드라Exedra는 벨베데레 정원에서 가장 인상적인 건축물로 하프 돔half dome 형태를 취하고 있다. 돔을 절반으로 잘라서 만든 모습인데 엄청난 높이와 규모를 자랑하는 구조물이다.

현재는 이 계단 위치에 건물들이 증축되면서 정원이 분리되었지만, 원래 브라만테가 건축했을 때는 앞 페이지의 그림처럼 정원에서 마상시합을 열 수 있을 정도로 넓은 뜰이었습니다.

브라만테가 설계한 벨베데레 정원은 500년이 지난 오늘날까지 건재합니다. 현재도 교황청 도서관이나 관공서, 혹은 집무실 등으로 활용되고 이 중 상당 부분은 바티칸 박물관으로 쓰이고 있습니다. 어떻게 보면 현재 바티칸 박물관 전체가 건축적으로는 브라만테의 작품이라고 할 수 있지요.

다음 페이지의 구조도처럼 바티칸 박물관에 들어서면 먼저 벨베데레 정원이 눈에 들어옵니다. 여기에 그 유명한 라오콘 상이나 벨베데레의 아폴로와 같은 중요한 고대 조각이 전시되어 있지요. 엑세

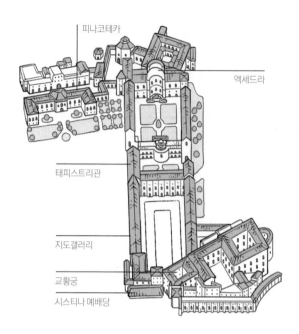

피나코테카

엑세드라

태피스트리관

지도갤러리

교황궁

시스티나 예배당

바티칸 박물관 구조도 바티칸 시국 안에 있는 박물관으로 세계에서 가장 큰 박물관 중 하나이다. 역대 교황이 수집한 미술품, 고문서, 자료 등을 수장하고 있다.

드라의 왼쪽에는 피나코테카라고 하는 회화관이 별도로 있고, 회랑을 따라서는 지도갤러리와 태피스트리관을 통해 훌륭한 작품들이 끊임없이 이어지죠.

작품만 보다가도 길을 잃어버릴 것 같아요. 파리에 루브르 박물관이 있다면 로마에는 바티칸 박물관이 있는 셈이군요.

맞아요. 여기서 끝이 아닙니다. 이 작품들을 다 보고 나면, 바로 라파엘로의 스탄차와 미켈란젤로의 천장화가 있는 시스티나 예배당에 다다릅니다. 바티칸 박물관의 정수라고 할 수 있지요.

| 융합형 천재, 라파엘로 |

라파엘로와 미켈란젤로가 결국 바티칸 박물관의 대표 작가군요.

그렇죠. 미켈란젤로는 생전에도 '신이 보낸 사람'이란 평을 들었을
정도로 전무후무한 작가로 꼽힙니다. 라파엘로 역시 그와 대등하게
대우 받았다는 점을 보면, 미켈란젤로에 뒤지지 않는 탁월한 능력
의 소유자라는 것을 알 수 있지요. 미켈란젤로의 시스티나 예배당
천장화와 쌍벽을 이루는 라파엘로의 대작도 바로 여기 바티칸에 있
습니다.

그런데 바티칸의 라파엘로 작품을 보기 전에 우선 라파엘로의 생애
에 대해 간략히 살펴볼 필요가 있습니다. 라파엘로는 30대에 요절
했지만 그의 작품세계는 극적으로 변화했거든요.

라파엘로의 삶은 크게 세 단계로 나눌 수 있습니다. 1504년까지의
우르비노 시기, 1504년에서 1508년까지 피렌체에서 유학을 했던 피

라파엘로의 여정 라파엘로는 고향인 우르비노와
페루지아에서 그림을 배웠고 1504년에 피렌체로
이주한다. 1508년부터 12년 동안은 로마에서 작
업하다 생을 마감한다.

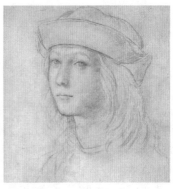

**라파엘로, 10대의 자화상 드로잉, 1498~
1499년, 애시몰린 박물관**

렌체 시기, 1508년부터 그가 사망할 때까지 12년 동안의 로마 시기입니다.

라파엘로도 어린 시절부터 신동으로 기대를 모았었나요?

라파엘로는 미켈란젤로나 레오나르도 다 빈치처럼 처음부터 두각을 드러냈다기보다는 서서히 성장하며 자신의 세계를 완성했어요. 동시대 거장들의 장점을 스펀지처럼 흡수해 통합하고 거기에 자신만의 스타일을 얹어 작품을 완성한 융합형 천재라고나 할까요? 우르비노에서 태어난 라파엘로는 10대부터 이탈리아의 주요 도시를 거치며 당대 미술가들의 기법을 배우다가 1504년 피렌체로 떠납니다.

로마도 아니고 왜 하필 피렌체로 갔나요?

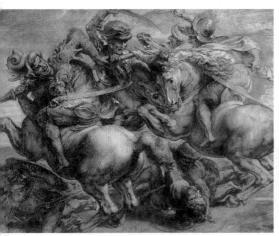

페테르 파울 루벤스, 레오나르도 다 빈치의 앙기아리 전투 모사, 1603년경, 루브르 박물관(왼쪽)
바스티아노 다 상갈로, 미켈란젤로의 카시나 전투 밑그림 모사, 1542년경, 호컴 홀(오른쪽)

그 당시 피렌체에서는 미켈란젤로와 레오나르도 다 빈치가 세기의 대결을 펼치고 있었거든요. 앞서 잠깐 이야기했죠? 미켈란젤로와 레오나르도 다 빈치가 피렌체 시청인 팔라초 베키오 대회의실의 벽화를 그리는 대결을 펼쳤다고요. 앞 페이지의 왼쪽 그림은 레오나르도 다 빈치가 그린 앙기아리 전투이고, 오른쪽은 앞서 봤던 미켈란젤로의 카시나 전투입니다. 둘 다 원본은 아니고 후대 화가들이 모사한 작품이지만 그 웅장함은 잘 전해지죠.

젊은 라파엘로에게 두 거장의 대결은 가슴 뛰는 장면이었을 겁니다. 이 거장들의 작품을 보고자 피렌체에 간 후 여기서 좀더 머물면서 그림 공부를 하기로 결정한 것 같습니다.

| 거장의 어깨를 딛고 일어서다 |

라파엘로의 학구열이 대단했네요. 막상 대가들의 작품을 보고는 오히려 주눅이 들 수도 있었을 것 같은데.

그래서 노력하는 천재가 더 무섭다고 하지 않습니까? 라파엘로는 거장 앞에서 좌절하거나 성급히 도전해서 충돌하기보다는, 그들의 장점을 인정하고 그중 뛰어난 점을 적극 받아들여 자기 것으로 만드는 사람이었어요.

덕분에 피렌체에 머무는 4년 동안 라파엘로의 실력은 일취월장합니다. 레오나르도 다 빈치의 회화를 연구해 그의 안정적인 구도와 인물 표현을 자신만의 것으로 소화하죠.

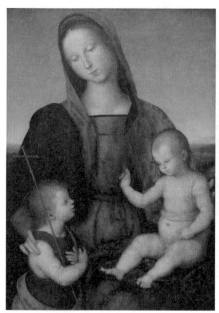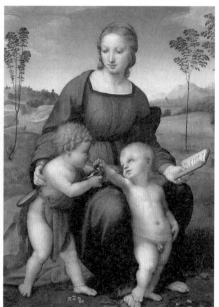

라파엘로, 성모자상, 1502년, 베를린 국립박물관　　라파엘로, 목장의 성모, 1508년, 빈 미술사 박물관

라파엘로가 단기간에 얼마나 성장했는지 위의 성모자상 그림을 통
해 비교해 볼까요?

왼쪽은 라파엘로가 고향 우르비노를 떠나 페루지아에서 1502년도
에 그린 성모자상이고, 오른쪽은 1508년에 피렌체에서 그린 성모입
니다. 두 그림을 비교해 보면 라파엘로가 피렌체에서 얼마나 빠르
게 성장했는지 알 수 있죠.

세상에, 다른 사람이 그린 그림이라고 해도 믿을 것 같은데요?

맞아요. 특히 성모와 아기 예수, 성 요한, 이 세 명이 그림 속에 어떻
게 위치하는지를 눈여겨보세요. 1508년 피렌체에서 그린 성모자상은

레오나르도 다 빈치, 동굴의 성모자상(부분),
1483~1494년, 루브르 박물관

페루지아의 1502년 성모자상과 비교할 때 구도 자체가 안정된 정삼각형이죠. 인물 간의 연결도 보세요. 성모는 우아한 눈짓과 손짓으로 두 아이를 감싸고 있어요. 이런 섬세한 연출은 세 인물의 심리적 연대감까지 보여줍니다.

그리고 인물 뒤에 펼쳐지는 풍경과 지평선도 차이가 느껴지지 않나요? 1508년의 성모 속 풍경이 훨씬 편안하게 펼쳐지며 전체적으로 부드러운 분위기를 뒷받침해주죠.

그렇네요. 성모나 아기 예수의 표정도 왼쪽 그림은 다소 딱딱하지만, 오른쪽 그림은 더 부드럽고 생생한 것 같아요. 어떻게 이렇게 바뀔 수 있었죠?

이런 자연스러운 인물 배치와 표정 묘사는 레오나르도 다 빈치의 작품에서 배운 것으로 볼 수 있습니다. 예를 들어 위의 레오나르도 다 빈치가 그린 동굴의 성모자상과 앞 페이지의 라파엘로의 1508년 성모자상을 비교해 보세요.

레오나르도 다 빈치의 동굴의 성모자상에서 화면 중앙의 성모 마리

아와 오른편의 아기 예수, 왼편의 아기 요한이 삼각형 구도를 이루고 있는 부분이 라파엘로의 성모자상을 연상시키지 않나요? 또 성모의 부드러운 미소가 라파엘로의 성모에도 나타나고 있습니다.

아무래도 레오나르도 다 빈치 같은 거장의 작품을 계속 보다보면 분명 영향 받기는 할 것 같아요. 그럼 레오나르도 다 빈치가 라파엘로의 스승이 된 셈이군요?

라파엘로가 스승 삼은 작품은 다 빈치만이 아니었어요. 그는 미켈란젤로의 작품도 유심히 연구했거든요.

라파엘로가 이 시기 피렌체에서 그린 것으로 추정되는 드로잉에서 미켈란젤로의 영향을 살펴볼 수 있습니다. 옆의 두 그림 중 왼쪽 그림은 라파엘로가 미켈란젤로의 다비드 상을 그린 것으로 추정되는 드로잉인데요. 오른쪽 미켈란젤로의 다비드 상과 비교해 보세요. 라파엘로는 미켈란젤로 특유의 남성 누드, 특히 역동적인 자세와 근육의 묘사에 주목한 것 같습니다.

라파엘로, 다비드 상 습작, 1505~1508년, 영국박물관(왼쪽) 미켈란젤로, 다비드 상, 1504년, 아카데미아 미술관(오른쪽)

비슷해 보이지만 근육의 선이나 자세가 약간 다르네요. 다리의 움직임도 라파엘로 쪽이 마치 막 걸어가려

는 듯해서 더 큰 것 같고요. 뭔가 그대로 그리기보다는 나름으로 다르게 연구한 것 같은데요.

저도 같은 생각입니다. 모방에 그치는 게 아니라 새로운 연구가 살짝 더해졌죠. 이렇게 모방하고 관찰해서 자신만의 방향으로 한 단계 더 발전하는 모습은 라파엘로의 다른 작품에서도 볼 수 있습니다.
아래의 작품을 볼까요. 가장 왼쪽이 미켈란젤로의 미완성 조각상인 성 마태오 상인데요. 라파엘로는 이 조각상을 드로잉으로 남기면서 몸을 좌우로 비틀고 머리를 좌측 위로 치켜세우는 역동적인 자세에 특히 주목했던 것 같습니다. 한번 왼쪽부터 오른쪽까지 인물들의 자세만 유심히 지켜보세요.

(왼쪽부터) 1. 미켈란젤로, 성 마태오, 1505~1506년, 아카데미아 미술관 2. 라파엘로, 성 마태오 습작, 1507년, 영국박물관 3. 라파엘로, 고대 철학자 파르메니데스, 아테네 학당(부분), 1509~1511년, 바티칸 박물관 4. 라파엘로, 갈라테아의 승리(부분), 1512년경, 빌라 파르네시나

이렇게 모아 보니 인물들의 자세가 좀 비슷하네요. 인물들이 모두 등 뒤의 무언가를 쳐다보고 있어요. 오른쪽 그림으로 갈수록 그 움직임이 더 커 보이고요.

맞아요. 이처럼 역동성을 강조한 자세는 훗날 라파엘로가 그린 갈라테아에서 한층 더 강조됩니다. 네 명의 인물 중 가장 오른쪽 인물이 갈라테아인데요. 그리스 신화에 나오는 아름다운 바다의 요정이지요. 다음 페이지의 그림에서 중앙에 위치한 인물이 갈라테아입니다. 이 작품을 보면 라파엘로는 미켈란젤로가 보여준 남성의 힘, 근육의 움직임을 아름다운 여성의 몸짓에 부여하고 있습니다. 미켈란젤로의 육중한 중량감과 우락부락한 근육을 가진 남성의 자세를 여성의 신체에 적용해 우아하면서도 힘 있는, 새로운 형태를 만든 거죠. 흩날리는 긴 머리칼이나 망토까지 더해지면서 좀 더 가볍고 부드러운 움직임이 묘사됐습니다.

이렇게 인물들을 모아서 비교해 보니까 알 수 있지, 가운데 두 그림이 빠져 있다면 갈라테아의 자세가 미켈란젤로의 성 마태오에서 영향 받았다고는 전혀 눈치채지 못하겠어요.

"좋은 작가는 베끼지만 위대한 작가는 훔친다"라는 말이 있죠. 거장의 작품에서 무엇이 좋은지를 정확하게 파악하고 연구해서 발전시키다 보면, 자신만의 독창성이 탄생하는 법입니다. 라파엘로는 이런 식으로 다 빈치에게서 인물의 구도를 배우고 미켈란젤로에게 역동적인 자세를 가져와 자신만의 스타일을 발전시켰습니다.

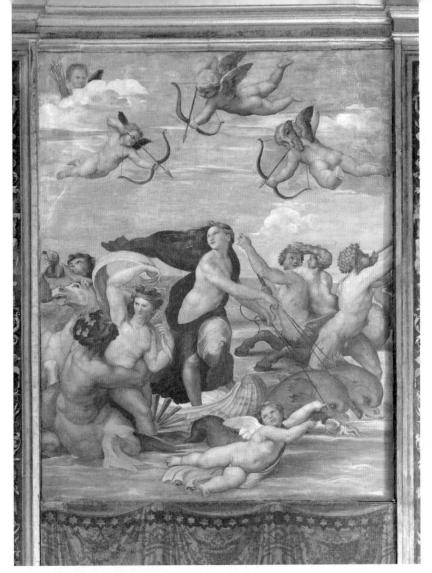

라파엘로, 갈라테아의 승리, 1512년경, 빌라 파르네시나

이렇게 피렌체에서 무서운 속도로 발전한 라파엘로가 다음 향한 곳
은 바로 로마였습니다. 앞서 말했듯 율리오 2세의 전속 건축가였던
브라만테가 자신과 동향인 우르비노 출신의 라파엘로를 교황에게
추천했기 때문이죠. 라파엘로가 로마를 찾은 1508년은 미켈란젤로
가 이제 막 시스티나 예배당의 천장화 작업에 착수했을 때입니다.

| 라파엘로와 교황의 방 |

미켈란젤로도 결코 긴장을 늦출 수 없었겠네요. 라파엘로가 발전한 속도를 보면 쉽게 무시할 만한 상대는 아니잖아요.

미켈란젤로가 라파엘로를 의식해서 그런 것인지는 모르겠지만 그가 천장화를 그릴 때 보안에 특히 신경 쓴 것은 사실입니다. 미사를 볼 때도 그림을 가리는 건 물론 조수도 적게 쓰고 작업 중에는 외부인을 절대 못 들어오게 했으니까요. 그런데도 브라만테가 예배당 열쇠를 받아 라파엘로에게 미켈란젤로의 그림을 몰래 보여줬다는 이야기도 전해지죠.

사실이 어쨌든 간에 라파엘로는 미켈란젤로와 가까운 곳에서 작업하고 있었기에 미켈란젤로의 영향을 많이 받았을 거예요. 라파엘로는 이때 교황 집무실에 벽화를 그려 넣는 일을 맡아 하고 있었거든요. 스탄차 델라 세냐투라Stanza della Segnatura라고 불리는 방이었지요. 스탄차Stanza는 방이라는 뜻이고 세냐투라Segnatura는 서명이라는 뜻으로 일명 서명의 방이라고 불리기도 합니다.

□ 시스티나 예배당
□ 교황의 방

교황궁

교황궁 단면도

당시 교황 율리오 2세는 전전대 교황인 알렉산데르 6세를 탐탁치 않게 여겼기에 그가 쓰던 2층에서 3층으로 집무실을 옮기고 새롭게 공간을 꾸리려 했습니다.

그때 마침 라파엘로가 눈에 띄었군요.

덕분에 라파엘로에게 기회가 주어졌지요. 율리오 2세가 새로 집무실로 꾸미려고 한 3층에는 방이 모두 4개 있습니다. 아래의 참고 도면을 보면 첫 번째 방은 콘스탄티누스 황제의 방입니다. 여기서 시작해서 엘리오도르의 방, 서명의 방, 마지막으로 보르고 화재의 방 순서로 이어지게 됩니다. 이 중 첫 번째 방인 콘스탄티누스 황제의 방이 제일 크고 나머지 세 개의 방은 이보다 작습니다. 이 방들을 거쳐 한 층 내려가면 바로 시스티나 예배당으로 이어지게 되죠.

이 방 모든 곳에 라파엘로가 벽화를 그려 넣은 건가요?

그렇습니다. 원래는 이 4개의 방에 전부 그림을 그릴 생각은 아니었나 봐요. 교황은 라파엘로에게 가장 자주 쓰는 서재 겸

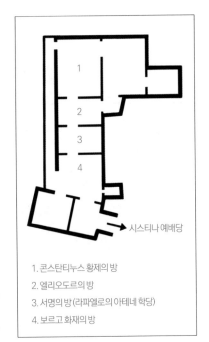

시스티나 예배당

1. 콘스탄티누스 황제의 방
2. 엘리오도르의 방
3. 서명의 방 (라파엘로의 아테네 학당)
4. 보르고 화재의 방

교황의 방 구조도

알현실인 서명의 방 하나에만 그림을 그리라고 시켰죠. 앞 페이지의 구조도를 보면 위에서 세 번째 방입니다.

교황은 라파엘로가 서명의 방에 그린 그림이 너무 마음에 들어서 다른 방에도 그림을 그리라고 명합니다. 이렇게 해서 라파엘로는 서명의 방을 마치자마자 곧바로 엘리오도르의 방에 그림을 그리게 됩니다. 율리오 2세 다음으로 즉위한 교황인 레오 10세도 나머지 두 개의 방인 보르고 화재의 방, 콘스탄티누스 황제의 방까지 라파엘로에게 맡기죠. 라파엘로가 로마에서 시작한 첫 번째 프로젝트이자 가장 중요한 프로젝트가 바로 교황 집무실의 방 4개를 그린 겁니다.

방마다 커다란 그림을 하나씩 그린 것인가요?

이게 얼마나 방대한 작업인지 한번 옆의 그림을 보세요. 각 방의 4면, 그리고 천장까지 그림이 그려져 있습니다. 방의 크기가 대략 8×10미터 정도이고, 특히 콘스탄티누스 황제의 방은 10×15미터로 방이라기보다 큰 홀이라고 할 정도로 큽니다. 이 4개의 방에 있는 프레스코화의 크기를 합치면 300평 규모의 시스티나 예배당에 있는 미켈란젤로의 프레스코화보다 더했으면 더했지, 그보다 작지는 않다고 할 수 있습니다.

라파엘로가 그린 벽화들이 미켈란젤로의 천장화만큼 큰 줄은 몰랐어요. 미켈란젤로가 거대한 천장화를 그릴 때 라파엘로는 벽화 하나 그렸다고 생각했거든요.

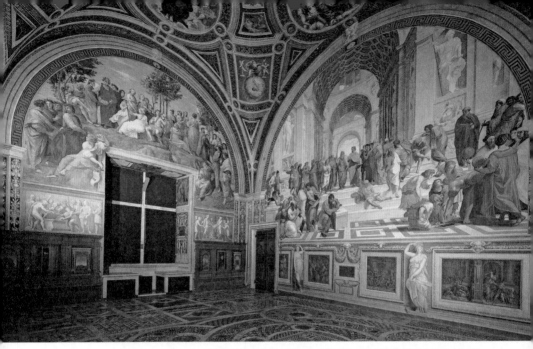

서명의 방, 1508~1511년, 바티칸 박물관 방의 4면과 천장이 모두 벽화로 채워져 있다. 사진에서는 왼쪽에 문학을 상징하는 파르나소스와 오른쪽의 아테네 학당만이 보인다.

라파엘로의 아테네 학당이 너무나 유명하다 보니 교황 집무실에 이 그림 하나만 있다고 생각할 수 있습니다. 그런데 사실은 방의 4면뿐만 아니라 천장에까지 벽화가 들어가 있어요. 결과적으로 라파엘로의 그림으로 가득 찬 방이 교황궁에 모두 4개나 있는 거죠. 아무래도 한 공간 안에 거대한 크기로 펼쳐진 시스티나 천장화와 방마다 나누어진 라파엘로의 벽화 크기를 동등하게 비교하기는 쉽지 않죠. 하지만 교황이 라파엘로만 편애해서 그에게는 편하게 벽화 한 면만을 그리게 하고, 미켈란젤로는 그 광활한 예배당의 천장화를 맡긴 건 아니었습니다. 라파엘로에게도 미켈란젤로 못지않게 방대한 공간을 맡겼던 거예요.

우리가 눈여겨볼 점은 이 엄청난 프로젝트를 시작했을 때 라파엘로의 나이가 고작 25~26살 정도였다는 겁니다. 그러니 라파엘로 역

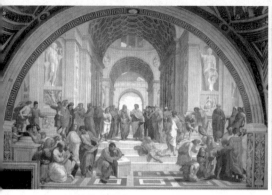

A 아테네 학당(철학) B 성체에 대한 논쟁(신학)

시 이루 말할 수 없을 정도의 천부적 재능을 가진 작가라고 인정해
야죠.

방 전체가 라파엘로의 벽화로 채워져 있다면 사방이 어지럽게 느껴
지진 않을까요? 아무리 좋은 음식도 많이 먹으면 질리잖아요.

그럴 수도 있겠네요. 하지만 라파엘로는 그림의 전체적인 구도와
통일에 신경 썼습니다. 각 방의 전체적인 모습을 제대로 찍은 사진
은 보기 어려운데요.

아무래도 한 면이 8×10미터나 되는 직사각형 모양이다 보니, 방의
4면 전체에 천장까지의 모습을 한 번에 볼 수 없습
니다. 서명의 방도 마찬가지로 사진을 한 번에 보
는 건 힘들지만, 바티칸 박물관의 홈페이지에서
VR로 볼 수 있습니다.

교황의 방 VR

여기서 먼저 방의 구조를 설명할 텐데 도면을 보면 이해가 쉬울 거
예요. 오른쪽의 평면도를 보면 4개의 벽면이 아치형으로 되어 있
죠? 라파엘로는 이 모양에 맞춰서 각 4면에 그림을 그려 넣은 겁니

C 파르나소스(문학) D 법학과 세 덕성(법학)

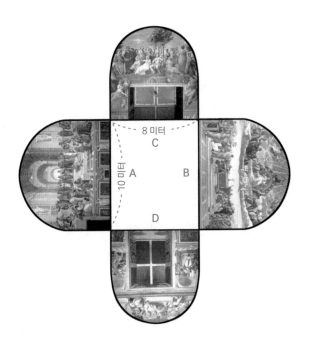

서명의 방 평면도

다. 위의 도면에 표기된 알파벳 위치에서 C, D 부분은 창문이 있고
A, B는 그냥 벽면입니다. A, B가 좀 더 규모가 커서 폭이 10미터 정
도 된다면 C, D는 그것보다 규모가 작아 8미터 정도죠.

| 라파엘로, 교회의 영광을 그리다 |

그럼 각 벽마다 그려진 그림이 하나로 이어지나요?

하나의 그림이 벽에 다 이어지는 것은 아니지만 주제가 이어져서 통일성을 갖게 되는 것이죠. 벽의 4면에 들어간 그림은 각각 철학, 신학, 문학, 법학으로 당시 기준으로 모든 지식을 집대성했습니다. 이는 신학뿐만 아니라 철학, 문학, 법학까지 가톨릭교회가 전부 아우를 수 있다는 자신감을 표출한 구성으로 르네상스 인문주의의 태도를 적극적으로 표방한다고 할 수 있습니다. 이 내용은 4면의 그림 중 가장 유명한 아테네 학당을 보며 설명하죠. 오른쪽의 그림을 보세요.

이 그림은 몇 번 본 기억이 납니다. 고대 철학자들을 그린 그림이죠?

맞아요. 총 54명의 인물이 등장하는데 대부분 그리스 철학자들입니다. 그림 속 좌우 상단의 큼직한 조각은 아폴론 신과 아테나 신입니다. 그런데 생각해보면 좀 이상하지 않나요? 기독교 수장인 교황 집무실에 왜 그리스 철학자들을 그렸을까요? 게다가 아폴론과 아테나 신의 조각까지 크게 그려 넣고 있잖아요. 기독교 교리를 엄격하게 적용해보자면 이들은 이교도 철학자이자 이교도의 신인 셈인데요.

정말 이상하네요. 무슨 종교적 의도가 있다기보다는 그냥 고대 그리스·로마 미술을 좋아한 교황의 개인적 취향이 반영된 것이 아닐까요?

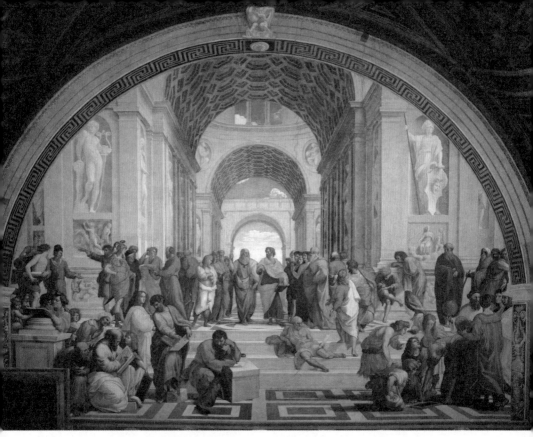

충분히 그렇게 볼 수 있습니다. 아무래도 교황의 주문인 만큼 교황의 의지가 분명 적극적으로 반영되었을 겁니다. 그런데 좀 더 넓은 관점에서 보면 여기엔 당시의 시대적 분위기도 담겼을 겁니다. 한마디로 라파엘로의 아테네 학당에는 교황의 취향뿐만 아니라 르네상스 시대의 인문주의를 바라보는 교회의 시각도 담겼다고 볼 수 있어요. 이는 그리스·로마 철학자들을 이교도로 배척할 대상이 아니라, 이들 역시 기독교의 영광을 뒷받침하는 요소로 본다는 뜻이죠.

어떻게 보면 신학의 세계관 아래 철학도 수용할 수 있다는 교황청,

다시 말해 당시 가톨릭교회의 자신감으로 볼 수 있습니다. 기독교 세계는 그리스·로마의 철학도 아우를 수 있을 만큼 위대하며, 이런 관용적 인식 아래 고전 철학의 존재를 용인한다는 것이지요.

결국 라파엘로의 아테네 학당은 인문주의적 취향을 가진 교황의 그림이면서 동시에 당시 로마 교황청이 인문주의를 어떻게 해석하고 활용하려 했는지를 보여주는 사례라고 할 수 있습니다.

미켈란젤로도 그렇고, 라파엘로의 작품도 르네상스 시대의 인문주의와 연결되는 지점이 있군요.

그렇습니다. 이 시기 회화는 단순히 아름다운 장식이 아니라 학문과 종교적 논쟁까지 포함하는 지성의 산물이었으니까요.

특히 아테네 학당을 하나하나 세심하게 들여다보면 라파엘로가 그리스·로마 철학을 얼마나 깊이 이해하고 화면을 구성했는지 알 수 있습니다. 라파엘로는 각 인물의 손짓, 몸짓, 혹은 들고 있는 책이나 컴퍼스 같은 소품으로 이 인물들의 정체와 그들이 주장한 사상을 암시하고 있습니다.

자세히 볼까요? 아테네 학당의 중심에는 플라톤과 아리스토텔레스가 각각 왼쪽과 오른쪽으로 나란히 걸어 나오고 있어요.

두 사람만의 대화에 한참 빠져 있는 것 같아요. 각자 손짓도 크게 하고 있고요.

이상주의자인 플라톤은 손가락으로 하늘을 가리키고 있고 현실주

라파엘로, 아테네 학당(부분), 1509~1511년, 바티칸 박물관 정가운데로부터 왼쪽이 플라톤이고 오른쪽이 아리스토텔레스이다.

의자인 아리스토텔레스는 손바닥을 펼쳐 땅을 가리키고 있지요. 마치 하늘 저 높은 곳의 이상을 논하는 플라톤에게 아리스토텔레스가 이 땅에 있는 현실을 보라고 이야기하듯이요.

두 사람이 다른 쪽 손에 들고 있는 것은 책인가요?

맞습니다. 플라톤은 자신의 저서인 『티마이오스Timaeus』를 들고 있습니다. 자연의 근원은 하늘, 즉 이데아에 있다고 주장하지요. 반면 아리스토텔레스가 허벅지에 대고 있는 책은 그의 저서인 『윤리학』입니다. 인간행동의 규범을 이야기하죠.

손가락을 위로 치켜들고 있는 플라톤은 책 역시 세워서 옆구리에

알키비아데스　　소크라테스　플라톤　　아리스토텔레스

알렉산드로스

아펠레스(라파엘로)

제논　　에피쿠로스

피타고라스　　　헤라클레이토스　　　디오게네스　　　　　유클리드

라파엘로, 아테네 학당, 1509~1511년, 바티칸 박물관

끼고 있고, 손바닥을 아래로 향한 아리스토텔레스는 책을 눕혀서
허벅지에 대고 있네요. 세밀한 부분까지 신경써서 전체적인 조화를
이루는 것이죠. 이렇게 하늘에서 근원을 찾는 플라톤과 땅의 인간
규범을 이야기하는 아리스토텔레스, 이들 철학의 핵심이 한 장의
그림 안에 표현돼 있습니다.

그럼 가운데 계단 위에 누워 있는 저 사람은 누구인가요?

디오게네스입니다. 개처럼 무소유로 자연스럽게 살라는 견유학파 철학자로 자신도 자유롭게 반쯤 누워 있죠. 문답법을 통해 가르침을 전파한 소크라테스는 로마인, 이교도인, 그리스인과 토론하고 있습니다. 플라톤과 아리스토텔레스 외에 다른 철학자들의 사상도 이런 풍부한 상징을 통해 암시하고 있지요.

이처럼 때로는 긴 글이나 말보다, 한 장의 그림이 더 압축적으로 많은 이야기를 전할 수 있어요. 언어를 넘어서는 이미지의 강력한 힘이랄까요?

율리오 2세는 그런 이미지의 힘을 잘 이해하고 활용하려 했고, 라파엘로는 이를 가장 효과적으로 전달한 셈이죠.

| 천상의 세계로 초대하는 라파엘로의 제대화 |

율리오 2세가 라파엘로를 총애할 만하네요. 젊은 나이에 이렇게까지 깊이 있는 그림을 그렸으니까요. 그런데 라파엘로는 주로 벽화만 그렸나요?

아니요. 다른 그림들도 많이 그렸습니다. 라파엘로는 생전에 다작한 편에 속했어요. 특히 라파엘로의 재능이 출중하게 드러나는 분야가 바로 제대화입니다. 라파엘로의 제대화 중 가장 유명한 작품이 바로 시스티나의 성모로 다음 페이지 그림입니다. 한가운데에 성모와 아기 예수가 자리하고 있지요.

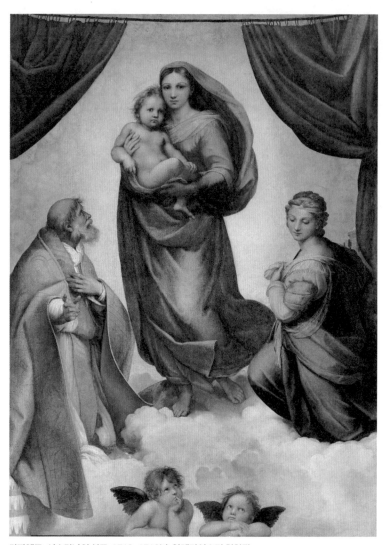

라파엘로, 시스티나의 성모, 1512~1513년, 알테마이스터 회화관

오른쪽과 왼쪽은 각각 어떤 인물인가요?

오른쪽은 바바라 성녀로, 탑에 갇혔다가 기독교 신앙을 지키기 위

해 순교한 성녀입니다. 그녀를 참수한 자가 벼락에 맞아 죽었기에 바바라 성녀는 번개나 광물, 포탄으로 죽은 이들의 수호성인이 되었죠. 포탄부대의 성인으로 전쟁이 잦았던 시기에 자주 그려졌습니다.

왼쪽에는 교황 식스토 2세가 자리하고 있습니다. 율리오 2세와 그의 삼촌이었던 식스토 4세는 모두 델라 로베레 가문 출신입니다. 여기 그려진 식스토 2세는 델라 로베레 가문이 수호성인으로 모셨지요. 피아첸차라는 도시에 이 성인을 모시는 산 시스토 성당이 있었는데, 마침 이 도시가 율리오 2세를 적극 지지하자 교황이 이 도시에 라파엘로의 그림을 선물하게 됩니다.

각자 시대상과 연관이 있는 인물들이군요. 교황이 도시에 선물한 그림이라면 대대손손 보관했을 것 같은데요?

안타깝게도 이 그림은 원래 있었던 곳을 떠납니다. 18세기에 산 시스토 성당에서 이 그림을 폴란드 왕에게 팔아버렸기 때문이죠. 현재 이 그림은 독일 드레스덴의 알테마이스터 회화관에 소장되어 있는데 이 미술관을 대표하는 작품으로 손꼽히고 있습니다.

사연이 많았군요. 산 시스토 성당의 제대화를 팔았다면 지금 그 자리는 텅 비어 있겠네요?

현재 피아첸차에 있는 산 시스토 성당에 가보면, 다음 페이지의 사진처럼 원래 있던 자리에 모작을 걸어 놓고 있습니다. 한번 볼까요?

산 시스토 성당의 시스티나의 성모 모작 그림을 둘러싼 황금색 액자는 후대에 추가되었다.

그림이 엄청 높은 곳에 걸렸군요. 그냥 그림만 보는 것과 느낌이 많이 달라요.

그렇죠. 그림은 원래 위치에 놓고 봐야 감동이 더 큰 것 같아요. 비록 모작이더라도 원래의 위치에 들어가니 라파엘로가 이 그림에서 구현하려 했던 의도가 더 잘 드러나니까요.

사실 그냥 그림만 놓고 보면 이 제대화는 양옆으로 커튼 천이 열려 있고 한가운데 성모가 자리하는 지극히 평범한 구도의 그림처럼 보입니다. 그런데 이 그림이 원래 있었던 위치에서 보면 완전히 새롭게 다가오지요. 물론 여기서는 훗날 추가된 그로테스크한 황금색 액자는 잠시 잊고 보세요.

화려한 액자는 후에 추가된 거군요.

네. 그래서 액자가 없다고 상상하면서 봐야 하는데요. 이제 그림이 어떻게 보이나요?

제대화 양 옆으로 창이 뚫려 있어서인지 그림 속 성모가 창밖에서 다가오는 느낌이에요. 그림 속 커튼도 옆의 창과 조화를 잘 이루고요.

맞아요. 사진으로 보는 것처럼 이 그림은 제대화치고 상당히 높은 위치에 자리하고 있습니다. 게다가 그림 양쪽에 창이 있어서 이 그림도 둘 사이에 있는 하나의 창처럼 보입니다. 그림 양 끝단의 커튼이 걷히자 하늘이 열리면서 거기에 성모와 아기 예수가 강림하는 거죠. 바로 이 순간 식스토 2세와 성녀 바바라가 양측에 서서 이들을 맞이합니다. 이 모습이 실제 창을 통해 비치는 빛과 어우러지면서 아주 환상적으로 보이죠.
무엇보다 아래 천사 두 명도 창과 창 사이에 위치한 그림의 위치를 고려해서 보면 완전히 다르게 보입니다.

라파엘로, 시스티나의 성모(부분), 1512~1513년, 알테마이스터 회화관

이 천사들은 어디서 많이 본 듯 낯이 익은데요?

아마도 그럴 겁니다. 이 두 천사의 천연덕스러운 모습이 너무 사랑
스럽다 보니 천사들만 따로 떼어서 크리스마스 카드 같은 데 장식
으로 많이 쓰니까요. 그런데 이 두 천사는 제대화에서 가장 아래에
자리하고 있어서 전체적인 구도에서 보면 좀 이상하게 느껴집니다.
무엇보다 그림 바닥에서 머리만 빼꼼히 올리고 있는 모습이 어색하
기 때문이죠.
하지만 그림을 원래 있던 성당의 창 가운데에 놓고 보면, 이 두 천
사가 창틀 위에 자연스럽게 자리하고 있다는 것을 알 수 있습니다.
특히 관객이 아래에서 올려다볼 때 뒤로 살짝 젖힌 두 천사의 머리
가 아주 자연스럽게 느껴지지요.

| 세 개의 제대화 |

화가가 보는 사람의 위치까지 다 고려해서 그림의 구도를 잡은 것
이군요?

피나코테카 전시 전경, 바티칸 박물관 왼쪽부터 폴리뇨의 마돈나, 그리스도의 변용, 성모의 대관식이다.

맞습니다. 이 정도까지 고려했기 때문에 라파엘로는 수백 년이 지난 오늘날까지 높은 평가를 받는 것 같아요.

바티칸 박물관에는 시스티나의 성모가 없지만 대신 라파엘로의 중요한 제대화 3점이 있습니다. 바티칸 박물관의 피나코테카, 즉 회화관에 가면 다음 사진처럼 라파엘로의 제대화 3점을 한꺼번에 감상할 수 있어요.

아주 멋진 장면이네요. 작품들이 다 커요.

말한대로 다 대작들입니다. 지금 보는 사진에서 맨 오른쪽이 성모의 대관식으로 이 작품이 가장 먼저 제작됩니다. 라파엘로가 우르비노를 중심으로 활동하던 때인 1502~1504년경에 그린 그림이지요.

가장 왼쪽은 폴리뇨의 마돈나로 라파엘로가 스탄차를 그리던 1511~1512년에 제작한 작품입니다.

라파엘로, 성모의 대관식, 1502~1504년, 바티칸 박물관(왼쪽) 라파엘로, 폴리뇨의 마돈나,
1511~1512년, 바티칸 박물관(가운데) 라파엘로, 그리스도의 변용, 1516~1520년, 바티칸 박물관
(오른쪽)

가운데 있는 제일 큰 작품인 그리스도의 변용은 시기적으로는 가장
마지막에 제작됩니다. 그리스도의 변용은 1516년부터 그려졌는데
라파엘로가 죽는 순간까지 매달린 유작입니다.

세 개의 제대화를 함께 전시하는 이유가 있는지요?

사실 이 그림들을 이렇게 바티칸에 함께 전시하게 된 데에는 사연
이 있습니다. 간단히 말하자면 나폴레옹이 1799년 이탈리아를 침공
했을 때 이 그림들을 이탈리아 곳곳에서 약탈한 뒤 파리의 루브르
궁전에 가지고 갔습니다. 다음 페이지의 판화를 보시죠. 이 판화는

그리스도의 변용 | 성모의 대관식 | 폴리뇨의 마돈나

벤자민 직스, **나폴레옹과 마리루이즈의 결혼 행렬(부분), 1810년, 루브르 박물관** 나폴레옹은 이 탈리아 반도에서 약탈한 그림을 루브르 궁전 복도에 걸어 놓았다.

루브르에서 거행된 나폴레옹의 결혼식 장면인데요. 배경을 보면 방금 본 라파엘로의 제대화들이 모두 걸려있죠.

이 그림들을 나폴레옹이 훔쳐서 프랑스로 가져갔다는 건가요?

정확히 그렇습니다. 나폴레옹에게 라파엘로의 작품은 자신의 군사적 승리를 보여주는 전리품이었던 겁니다. 그런데 나폴레옹이 1815년 워털루 전투에서 패하면서 최종적으로 프랑스 정부는 이 그림들을 이탈리아에 되돌려주게 됩니다. 반환 과정에서 그림들은 원래 있었던 자리로 돌아가지 못하고 바티칸 박물관에 머물게 되면서 지금까지 한 자리에 전시되고 있지요.

황당하네요. 지금이라도 원래 있던 자리로 가야 하는 것이 아닌가요?

그렇게 되어야죠. 그런데 라파엘로의 작품이 자리를 비운 사이 원

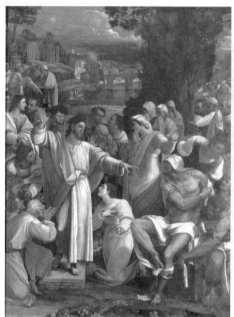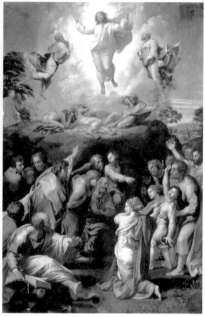

세바스티아노 델 피옴보, 라자로의 부활, 1517~1519년, 내셔널 갤러리

라파엘로, 그리스도의 변용, 1516~1520년, 바티칸 박물관

래 있던 곳에 다른 작품이 들어가는 등 변수가 많이 생기면서 지금처럼 바티칸 박물관에 남게 되었어요.

작품이 한 번 자리를 비우면 원래대로 되돌려 놓는 게 쉬운 일이 아니군요. 그런데 그리스도의 변용 같은 작품은 원래 어디에 있었나요?

| 라파엘로 vs 미켈란젤로의 2차전 |

그리스도의 변용은 1516년 추기경 줄리오 데 메디치가 주문해서 그

려집니다. 그는 훗날 교황의 자리에 올라 클레멘스 7세가 되지요. 이 추기경은 자신이 주관하던 프랑스의 나르본Narbonne에 있는 대성당에 보내기 위해 이 그림을 라파엘로에게 주문했습니다. 그런데 그리스도의 변용이 완성되자 무척 마음에 들었는지 다른 그림을 보내고 이 그림은 로마 산 피에트로 인 몬토리오 성당에 겁니다. 브라만테의 데뷔작 템피에토가 있는 성당이죠.

한편 추기경 줄리오 데 메디치는 라파엘로에게 그림을 주문하고 나서, 세바스티아노 델 피옴보라는 작가에게도 또 다른 제대화를 한점 더 주문합니다. 크기로 보면 이 두 그림은 비슷한 크기였기 때문에 쌍둥이 작품이라고 할 만한데요. 엄밀히 말하면 이 두 그림도 회화적 결투의 산물이라고 할 수 있습니다. 앞서 라파엘로와 대결했던 미켈란젤로도 라파엘로와 세바스티아노 델 피옴보의 대결에 관여합니다.

미켈란젤로도 라파엘로의 결투에 끼었다고요? 둘은 정말 앙숙이군요.

세바스티아노 델 피옴보는 베네치아에서 온 화가로, 1511년부터 로마에서 활동하면서 여러 중요한 작품을 남겨요. 이 작가는 미켈란젤로와 굉장히 친해서 미켈란젤로는 이 대결에서 세바스티아노 델 피옴보를 적극 돕습니다. 미켈란젤로는 자신의 친구가 라파엘로에게 지면 안 된다고 생각했나 보죠. 이렇게 해서 이 회화적 결투는 더 극단적인 상황으로 전개되지요.

다음 페이지의 오른쪽 드로잉은 미켈란젤로가 세바스티아노 델 피

옴보에게 그려준 작품입니다. 죽은 라자로가 무덤에서 일어나고 있지요. 세바스티아노 델 피옴보는 이 드로잉을 이용해서 지금과 같은 그림을 그리게 됩니다.

미켈란젤로도 참 뒤끝이 길군요. 그렇게까지 라파엘로를 이기고 싶었을까요?

미켈란젤로는 라파엘로가 죽은 지 한참이 지난 후에도 그에 대한 부정적 감정을 숨기지 않았을 정도로 둘의 관계는 좋지 않았어요. 여기서 세바스티아노 델 피옴보의 그림을 다시 보면, 라파엘로의 그림과 비교했을 때 좀 더 단조로워 보입니다. 무엇보다도 그림에서 등장하는 인물이 많지만 몸짓과 손짓 등이 반복적이죠. 특히 예수를 바라보는 사람들과 라자로를 바라보는 사람들이 혼재되어 구

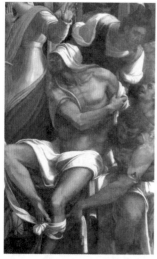

세바스티아노 델 피옴보, 라자로의 부활(부 미켈란젤로, 라자로의 부활 습작,
분), 1517~1519년, 내셔널 갤러리 1516년, 영국박물관

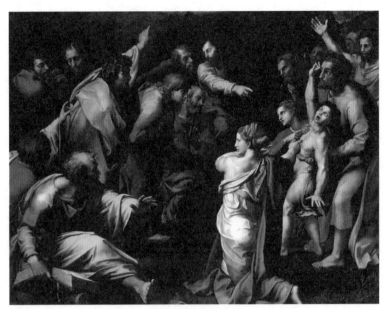
라파엘로, 그리스도의 변용(부분), 1516~1520년, 바티칸 박물관

도가 좀 어수선해 보입니다.

라자로의 부활은 현재는 내셔널 갤러리에 있는데요. 내셔널 갤러리 첫 번째 소장 작품이자, 설립 당시에 가장 중요한 작품으로 인정받았던 그림입니다. 지금도 내셔널 갤러리에 가면 이 작품은 눈에 잘 띄는 곳에 전시되어 있지요.

라파엘로는 앞서서는 미켈란젤로와 결투했는데, 여기서는 또 다른 작가와 결투해야 하다니 피곤할 것 같아요.

아무래도 이런 쟁쟁한 예술가들의 계속된 경쟁은 당시엔 흥미진진한 이벤트 중 하나였겠죠. 재능있는 화가들도 이같은 경쟁을 통해 발전했음을 부인할 수 없고요. 예를 들어 라파엘로는 이 그리스도

의 변용을 그릴 때도 경쟁자의 장점을 취해서 표현을 한 단계 더 발전시켰습니다. 연구자들은 그가 그리스도의 변용에서 적극적으로 사용하는 강렬한 빛의 대조는 경쟁자인 세바스티아노 델 피옴보에게서 영향받은 것으로 봅니다.

라파엘로는 마치 만화 속 주인공 같군요. 천재는 아니지만 라이벌로부터 배우면서 끊임없이 성장해 가는 이야기가 어린이 만화의 특징이잖아요.

글쎄요. 그렇게 비교할 수도 있겠지만 라파엘로 자체가 원래부터 비범한 재능의 소유자였다는 점을 간과해서는 안 됩니다. 특히 구도를 잡고 주제를 자연스럽게 연결하는 데서 탁월했죠. 그리스도의 변용의 구도를 살펴봐도 이 점을 잘 알 수 있습니다.

이 그림은 본래 제대화로 제작되었기에 오른쪽 사진처럼 성당 안의 제대 위에 놓고 그 기능에 맞춰 봐야 제대로 감상할 수 있습니다. 그리스도의 변용은 1767년에 모자이크로 만들어져 성 베드로 대성당의 왼쪽 끝 복도 회랑 제대에 지금과 같은 모습으로 자리하고 있지요.

제대화 자리에 놓고 보니까 그냥 벽에 걸었을 때보다 더욱 웅장하게 느껴져요.

맞습니다. 제대 바로 앞에서 이 작품을 바라보면 우리의 눈이 마귀 들린 아이를 고치는 제자들의 모습을 지나서, 수직으로 예수 그리

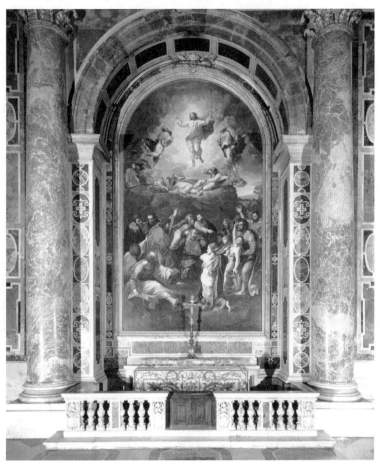

그리스도의 변용 모자이크 전시 전경, 성 베드로 대성당

스도까지 이어지게 됩니다. 특히 그림 위쪽의 강한 빛이 아래에서 위로 우리의 시선을 끌어올리죠.

이렇게 제대화를 원래 자리에 놓고 보게 되면 그림의 비례도 더 잘 이해가 됩니다. 아래쪽 인물들이 위의 인물을 받쳐주는 구조로, 그림 하단에 등장하는 인물이 상단의 인물보다 훨씬 크죠.

이 그림은 상, 하 패널에 두 개의 이야기가 자리하지만 전체적으로

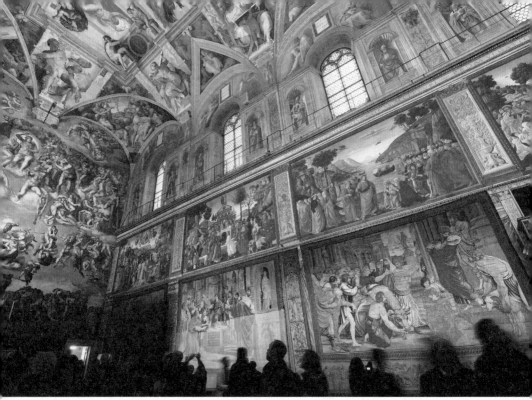

시스티나 예배당 전경 2020년 라파엘로 서거 500주년 기념 전시회에서 라파엘로의 태피스트리를 설치한 모습. 라파엘로의 태피스트리는 평소 바티칸 박물관에 전시하다가 특별한 행사가 있을 때마다 시스티나 예배당으로 옮겨 전시된다. 가장 아래에 보이는 두 작품이 라파엘로의 태피스트리다.

큰 삼각형 구도로 위아래가 이어집니다. 아래쪽 인물의 비례가 강조되기에 그림이 훨씬 안정감 있게 다가오고요.

무엇보다도 원래의 제대화 기능에서 보면 그림의 맨 꼭지점에서 두 팔을 벌린 예수 그리스도의 자세가 더욱 강렬하게 다가옵니다. 이 자세는 당시 사제가 기도하는 모습과 일치하기 때문이에요. 사제는 가톨릭 미사 중 유일하게 팔을 벌리고 기도하기에 시선이 집중되죠. 신자들은 제대 앞에서 사제가 기도하는 모습을 그림 속에서 다시 예수 그리스도를 통해 마주하게 되는 겁니다.

이렇게 공간까지 다 생각하고 구도를 잡는다는 점이 인상적이네요. 보는 사람의 시선이나 그림이 놓이는 위치 어느 것 하나 소홀히 하지 않았군요.

라파엘로의 능력은 여기서 끝나지 않습니다. 앞서 라파엘로가 교황 집무실의 벽화를 담당하고 시스티나 예배당은 미켈란젤로가 맡았다고 했지요. 하지만 시스티나 예배당이 온전히 미켈란젤로만의 영역이었을까요? 이 예배당은 교황 선출 행사가 이루어질 만큼 교황궁의 핵심적인 공간이어서 라파엘로도 이곳에 중요한 작품을 남기게 됩니다. 바로 초대형 태피스트리로 총 10점이 제작됩니다.

성 베드로와 성 바오로의 삶을 주제로 삼은 이 태피스트리는 1515년부터 1516년까지 만들어집니다. 이때 밑그림을 라파엘로가 그려서 흔히 '라파엘로의 카툰'이라고 불리죠. 카툰은 원래 만화를 뜻하지만 여기에서는 태피스트리의 1:1 밑그림을 가리킵니다.

이 태피스트리는 평소에는 바티칸 박물관의 피나코테카, 즉 회화관에 전시되어 있다가 중요한 행사가 있으면 원래 있던 시스티나 예배당 자리에 걸리게 됩니다.

| 라파엘로, 하이 르네상스와 함께 잠들다 |

라파엘로는 정말 몸이 열 개라도 모자랐을 것 같아요. 교황궁의 벽화 작업부터 태피스트리 제작까지 다 맡아서 해야 했으니까요.

사실 라파엘로가 이 엄청난 작업을 혼자 다 하지는 않았어요. 당시 라파엘로는 제자들을 많이 데리고 큰 공방을 운영하고 있었습니다. 그의 공방에는 교황은 물론 유럽 각국의 고위 성직자나 왕족, 귀족들의 주문이 밀려들었고 라파엘로는 제자들과 분업해서 작품을 제작했지요. 교황궁의 스탄차도 보르고 화재의 방의 경우 제자들의 참여가 컸고, 콘스탄티누스 황제의 방은 그가 죽은 후 그의 계획에 따라 제자들이 완성합니다.

다른 한편으로 라파엘로는 교우 관계도 폭이 넓었고 여러 여인과 염문도 많이 뿌렸다고 알려져 있습니다. 이렇게 불꽃처럼 열정적으로 살던 그는 37살에 갑작스럽게 죽게 됩니다.

라파엘로의 죽음은 르네상스 전성기, 즉 하이 르네상스의 종말을 뜻합니다. 하이 르네상스를 이야기할 때 레오나르도 다 빈치의 그림이 원숙하게 자리 잡는 시기, 예를 들어 최후의 만찬이 만들어진 때부터 시작해서 라파엘로가 사망하는 1520년까지로 보는 경우가 많습니다. 이러한 맥락에서 하이 르네상스는 대략 30년 정도입니다. 라파엘로의 때 이른 죽음은 시대 구분의 기준이 될 만큼 미술사의 변곡점을 가져온 것이지요.

그 당시 로마 교황을 비롯하여 로마 사회는 이 엄청난 재능을 가진 천재 작가의 죽음을 애도했습니다. 라파엘로의 유언대로 판테온에 그의 무덤을 마련했을 정도니까요. 오늘날에도 판테온에 가면 라파엘로의 무덤을 볼 수 있습니다.

라파엘로는 왜 고향인 우르비노도 아니고 하필 로마의 판테온에 묻히기를 원했을까요?

판테온의 라파엘로 무덤

판테온에 묻힌다는 것은 그 시대 예술가로서는 최고의 예우였습니다. 판테온이 성당으로 개축된 이후, 역대 교황 등 높은 신분의 사람들만 이곳에 묻혔기에 화가인 라파엘로가 여기에 묻힌 것은 대단한 명예였지요.

라파엘로의 묘비명에도 "이제 그가 죽었으니 그와 함께 자연 또한 죽을까 두려워 하노라"라고 남겨져 있으니까요. 이건 교황청에서 일하던 당대의 인문주의자 피에트로 벰보가 쓴 글입니다. 자연이

라파엘로와 함께 죽었다는 말은 좀 과장처럼 들리지만 적어도 화려
했던 로마 르네상스의 전성기, 하이 르네상스는 라파엘로의 죽음과
함께 서서히 눈을 감습니다.

라파엘로는 미켈란젤로의 경쟁자로 동시대 거장들의 화법을 모방하고 융합해 자신만의 스타일을 발전시켰다. 그는 교황의 신임을 받아 교황궁 4개의 방에 벽화를 도맡아 그렸다. 그중 아테네 학당은 그리스·로마 철학을 포용하고 르네상스 인문주의를 수용하는 가톨릭교회의 자신감을 보여준다.

미켈란젤로의 라이벌	미켈란젤로가 시스티나 예배당 천장화 작업을 시작한 무렵, 라파엘로는 브라만테의 추천으로 교황 집무실의 벽화를 그리기 시작함. • **브라만테** 성 베드로 대성당의 재건축을 맡은 건축가. 참고 코르틸레 델 벨베데레, 1505~1565년
라파엘로의 성장	• 레오나르도 다 빈치의 회화를 연구하며 자신만의 스타일을 만들어냄. → 안정된 인물 배치와 표정 묘사. 예 라파엘로, 목장의 성모, 1508년 비교 레오나르도 다 빈치, 동굴의 성모자상, 1483~1494년 • 미켈란젤로의 영향으로 역동적인 자세와 근육 표현에 초점을 두면서도 역동성을 더욱 강조함. 예 라파엘로, 갈라테아의 승리, 1512년경 비교 미켈란젤로, 다비드 상, 1504년
교황의 방	콘스탄티누스 황제의 방, 엘리오도르의 방, 서명의 방, 보르고 화재의 방. ⇒ 총 4개의 방을 모두 그리게 됨. • 아치형으로 된 4개의 벽면과 반원형 지붕을 따라 그려진 그림. 연속적인 주제로 통일성을 갖춤. **아테네 학당** 기독교 세계가 인문주의를 바라보는 시각이 들어간 라파엘로의 대표작. 인물의 행동과 자세, 소품에서 인물의 정체성과 사상을 드러냄.
라파엘로의 제대화	**시스티나의 성모** 라파엘로의 제대화 중 대표작. → 양쪽 창을 통해 빛이 들어오면 그림 속 성모가 다가오는 듯한 연출. **그리스도의 변용** 추기경 줄리아노 데 메디치로부터 작품을 요청받음. → 같은 시기 세바스티아노 델 피옴보도 제대화를 주문받음. ⇒ 라이벌의 영향을 받아 강렬한 빛의 대조 구현. 비교 세바스티아노 델 피옴보, 라자로의 부활, 1517~1519년 라파엘로의 죽음. → 하이 르네상스의 종말로 불릴 만큼 미술사의 분기점이 됨.

현재가 과거와 다르길 바란다면 과거를 공부하라.

— 스피노자

O5 영광의 재현, 로마의 로마화!

판테온 # 성 베드로 대성당 # 콜로세움

팔라초 # 팔라초 델라 치빌타 이탈리아나

지금까지 미켈란젤로와 라파엘로가 로마에서 꽃피운 작품 세계를 살펴보았습니다. 시스티나 예배당 천장화나 교황 집무실 벽화에 남긴 두 작가의 성과는 너무나 놀랍습니다. 형식이면 형식, 내용이면 내용, 그리고 무엇보다 엄청난 규모까지. 미술이 어디까지 표현할 수 있는지 보여주는 극한의 대작들이지요.

맞아요. 정말 대단한 작품들이죠.

지금 우리한테도 엄청나게 느껴지는데 당시 사람들에겐 아마 더 대단하게 보였을 거예요. 사실 로마에서 고대 유적을 접하다보면 주눅이 들 정도인데 미켈란젤로나 라파엘로의 미술은 동시대 사람들에게 충분히 자신감을 주었을 겁니다.

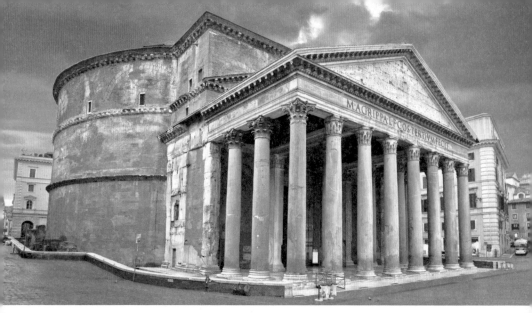

판테온, 118~128년, 로마

저도 시스티나 예배당의 천장화를 보고 나면 인간이 이런 작품을
남길 수 있다는 것에 감탄하게 돼요. 동시대 사람들은 더 큰 자부심
을 가졌겠죠.

그래요. 이런 거장들의 작품이 등장하면서 확실히 시대 분위기도
더 적극적으로 바뀌게 돼요. 자신들도 새로운 고전을 창조할 수 있
다는 자신감 속에서 고대 로마를 바라보는 태도까지 달라진 거죠.
르네상스 초기에는 고대 로마의 문화유산 가치를 재발견하고 그것
을 부활시키려 했죠. 그런데 이제는 이를 비판적으로 보면서 아예
그것을 뛰어넘으려는 도전적인 자세로 바뀝니다. 다시 말해 한 단
계 더 업그레이드된 르네상스를 꿈꿨다는 겁니다. 이런 시기를 우
리는 '하이 르네상스'라고 부르죠.

아무리 자신감을 얻었다고 해도 고대 로마의 문화유산을 뛰어넘기

가 쉽지는 않았을 텐데요. 고전보다 뛰어나고 새로운 무언가를 보여줘야 하잖아요.

맞습니다. 그만큼 모방에서 한발 더 나아간 창조는 어려운 법이지요. 당시 노력을 말보다는 실제 작품을 보면서 설명하면 이해하기 쉬울 거예요.

앞서 로마를 '두 대의 우주선'이 있는 도시라고 불렀죠? 판테온과 콜로세움이 바로 그것이었는데, 이 두 건축물은 지금 우리의 눈으로 봐도 미래에서 온 우주선처럼 경이롭죠. 그런데 이런 놀라운 건축물을 바라보는 시각이 르네상스 시기에 많이 바뀝니다. 처음에는 존경과 경외의 눈으로 봤지만, 시간이 지나면서 점차 비판적으로 바라보며 이에 뒤지지 않는 새로운 건축물들을 내놓게 되죠.

사람의 생각이야 항상 바뀌지만, 똑같은 고대 건축물을 바라볼 때도 시대 분위기에 따라 생각이 바뀌었군요.

그럼 르네상스인들의 관점이 어떻게 바뀌었는지 일단 판테온을 한번 자세히 살펴보죠. 판테온은 고대 로마 건축물 중 가장 완전하게 보존된 건축물입니다. 지금도 그렇고 수백 년 전인 15~16세기에도 그랬습니다.

왜 고대 로마 건축물 중 판테온이 이렇게 잘 보존됐나요?

일찍이 성당으로 지정되었기에 파괴나 약탈의 손길에서 벗어날 수

있었습니다. 판테온은 원래 로마 신전이었지만 609년 교황 성 보니파시오 4세가 가톨릭 성당으로 개축하여 사용했거든요. 판테온의 정교한 실측도는 15~16세기부터 제작됩니다. 아래 왼쪽은 세바스티아노 세를리오라는 건축가가 남긴 판테온의 목판화이고, 오른쪽은 팔라디오의 묘사도입니다. 모두 16세기에 제작된 실측도를 기초로 만든 것이죠.

실측하고 그것을 판화로 만들다니 대단하네요.

그렇죠. 판테온의 모습을 담은 판화가 이렇게 정교하게 만들어졌다는 것은 당시 사람들이 얼마나 판테온에 관심이 높았는지를 보여주지요. 실제로 로마에 와서 판테온을 자기 눈으로 본 사람도 형태나 구조에 대해 더 자세히 알고 싶었을 겁니다. 판테온에 관한 이야기를 전해만 들은 사람 역시 이 건축물이 어떻게 생겼는지 궁금해 했을 테니 아예 판테온의 모습을 판화라는 인쇄물로 만들어 출간하게 된

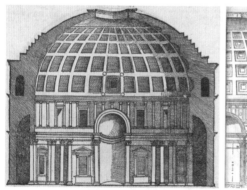

세바스티아노 세를리오, 판테온 단면 목판화, 16세기(왼쪽)
안드레아 팔라디오, 판테온 단면 묘사도, 16세기(오른쪽)

겁니다. 세를리오나 팔라디오는 이 점을 잘 간파하고 판테온의 구조를 판화로 정교하게 제작한 거죠. 앞 페이지의 두 판화를 비교해보면 차이가 좀 있습니다. 둘 중 어느 쪽이 좀 더 정교해 보이나요?

굳이 고르자면 오른쪽 그림이 세부도 표현되어 있어서 더 정교한 것 같습니다.

그렇습니다. 오른쪽 팔라디오의 실측도를 자세히 보면 수치까지 적혀 있을 뿐만 아니라, 디테일도 더 명확함을 알 수 있습니다. 팔라디오가 남긴 도판은 마치 설계도면 같아서 이것에 기초해 판테온을 다시 지을 수 있을 정도입니다.
실제로 이렇게 팔라디오의 도면을 보고 판테온을 모방한 건물이 유럽과 대서양 건너 아메리카 대륙에도 속속 등장하지요.

실측도가 아예 설계도가 된 셈이네요.

토머스 제퍼슨, 버지니아 대학교 도서관, 1822~1826년, 버지니아 대학교 이 건물은 판테온의 기본 형태를 본따서 만들어졌다.

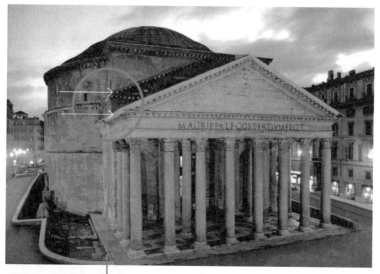

판테온의 전면과 측면 판테온의
본체와 앞면이 만나는 접합점을
보면 두 개의 페디먼트가 보인다.

| 실측하고 분석하고 비판하라 |

그런데 이렇게 실측도를 그리는 과정에서 당시 르네상스인들은 로
마시대 건축물을 비판적으로 보면서 결함을 찾아냈어요. 특히 이들
은 위 사진처럼 신전 건축과 원형 건축의 접합부를 어떻게 처리했
는지 눈여겨봤습니다. 이 때문에 실제 판테온 건물에서 신전의 지
붕 선과 원형 신전의 연결 부분을 관찰한 실측도가 많이 제작됐습
니다.

판테온을 약간 옆에서 보면, 페디먼트 뒤에 또 다른 페디먼트가 있는 것을 볼 수 있어요. 페디먼트는 지붕이나 문의 위쪽에 사용되는 삼각형 모양의 장식물을 뜻하는데요. 두 페디먼트의 형태는 비슷해도 뒤쪽 페디먼트가 전면 페디먼트보다 3미터 정도 더 높습니다. 비슷한 삼각 페디먼트 두 개가 겹쳐 있는 형태로 배열된 것인데 이런 지점들을 면밀하게 연구하면서 르네상스인들은 판테온도 완전하지만은 않다는 사실을 깨달은 거죠.

과거에 만들어진 건물을 비판적 시각으로 봤다고 하셨는데 어떤 기준으로 완성도를 평가했을까요?

르네상스 시대에는 이미 고대 로마 건축의 교과서를 가지고 있었습니다.

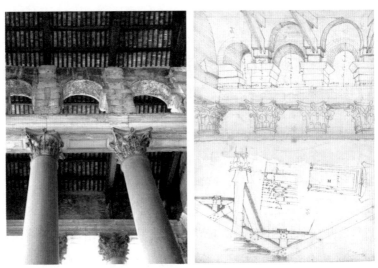

판테온 엔타블레이처 부분(왼쪽) 작자미상, 골드슈미트 스크랩북 중 판테온 스케치, 16세기 초, 메트로폴리탄 미술관(오른쪽)

건축의 교과서가 있다고요?

충분히 그렇게 볼만한 책이 있습니다. 1세기 중반 비트루비우스가
쓴 『건축10서』는 아우구스투스 황제 시대의 로마 건축을 10개의 장
으로 나눠서 상술하고 있어 고대 로마 건축에 관한 교과서라고 할
만하죠. 이 책은 오랫동안 잊혀졌다가 15세기 초반 발견되면서 이
후 건축가들에게 막대한 영향력을 끼칩니다.

르네상스 시대 건축가들은 직접 고대 로마의 건축물을 실측하면서
다른 한편으로는 비트루비우스의 건축서를 깊이 있게 연구했고, 이
건축이론서는 르네상스 시대에 고전 건축의 절대적인 기준으로 자
리 잡았습니다. 결국 르네상스의 위대한 건축적 성과는 로마의 유
산을 단순하게 모방하는 데 그치지 않고 이를 분석하고 실증했을
뿐만 아니라 고대 건축의 이론과 보편적 문법을 연구하면서 나온
것이지요.

예를 들어 설명드리자면 르네상스 시대 건축가들은 판테온의 내부 구
조에 대해서도 점점 날카로운 비판을 내리기 시작합니다. 판테온 내
부에서 원형 지붕과 아래쪽 기둥을 연결하는 부분을 엔타블레이처
entablature라고 하는데요. 비판은 특히 이 부분에 집중됩니다.

여기에 무슨 큰 문제가 있었나요?

비트루비우스의 『건축10서』뿐만 아니라 대부분의 고대 로마 건축
에서 지켜지던 원칙이 완전히 무시돼 있거든요.

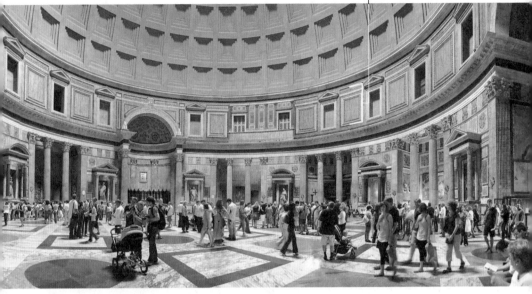

판테온 내부

원칙을 무시하다니 놀라운데요. 판테온은 완벽한 건축물이라고 하지 않으셨나요?

네, 제가 앞서 분명히 그렇게 말했죠. 그런데 판테온도 세부적으로는 결함이 있었던 겁니다. 바로 이 점을 르네상스 건축가들이 짚어낸 거죠. 결국 문제의 이 엔타블레이처는 18세기 후반에 판테온이 새롭게 복원되면서 그 원형을 잃어버리고 위의 사진과 같은 모습이 됩니다. 그런데 18세기 복원 이전에 내부를 그린 다음 페이지의 그림을 보면 이 엔타블레이처가 지금과 달랐습니다.

이탈리아 화가인 파올로 파니니가 그린 그림에선 기둥 위에 엔타블레이처가 있고, 그 위 긴 벽에 창이 들어가 있습니다. 그리고 창과 창 사이에 자그마한 벽기둥들이 장식되어 있죠.

오른쪽 그림에서 보면 창과 창 사이에 장식처럼 보이는 자잘한 선들이 있는데 이 선이 벽기둥인가요?

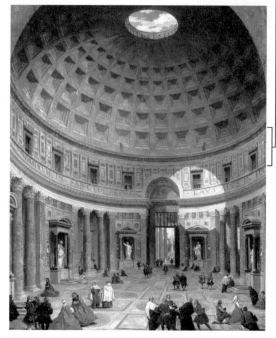

조반니 파올로 파니니, 판테온의 실내 풍경, 1734년, 워싱턴 내셔널 갤러리

그렇습니다. 다음 페이지의 드로잉은 라파엘로가 그린 판테온 내부인데, 굉장히 정교해 실측에 가까운 드로잉입니다. 라파엘로도 판테온을 단순히 스케치한 것이 아니라 이 구조 하나하나를 정확하게 기록하면서 연구했던 것이죠.

흥미롭게도 라파엘로의 드로잉에서도 역시 창과 창 사이에 기둥이 네 개씩 들어가 있는 것을 볼 수 있습니다. 이것이 원래 모습이었던 거죠. 그러나 이 부분은 18세기에 판테온을 리모델링하면서 사라졌습니다.

왜 있는 그대로 남겨두지 않고 다시 손을 댔을까요? 고대 로마의 건축물들은 르네상스 시대부터는 중요하게 취급받았잖아요.

네 개의 벽기둥이 로마의 고전 건축을 아는 사람에게는 너무나 불편하게 보였거든요. '이게 과연 고대 로마의 건축물일까?'하는 의구

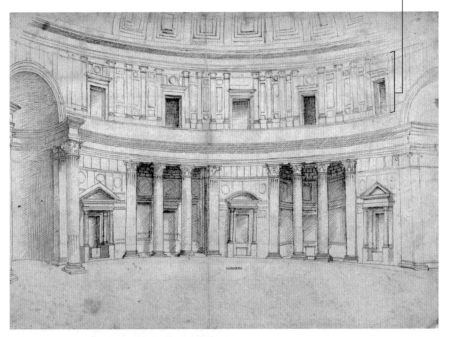

엔타블레이처

라파엘로, 판테온 내부, 1506년경, 우피치 미술관 라파엘로의 드로잉을 보면 엔타블레이처에 있는 창 사이로 네 개의 작은 벽기둥 장식을 확인할 수 있다.

심이 들 정도로 고전 건축의 기본 어법을 완전히 무시했다고 본 거죠. 이 점이 눈에 너무 거슬려 급기야 18세기에 고전 건축의 어법에 맞도록 수정해버린 거고요.

고전 건축의 어법이란 말이 좀 어려워요. 판테온 내부가 건축 어법과 어긋난다는 것이 무슨 뜻이죠?

고전 건축의 어법이란 고전 건축에서 지켜야 할 일종의 규칙입니다. 구체적으로 설명하자면 고전 건축에서 가장 중요한 요소는 기둥입니다. 고전 건축의 기본은 기둥 위에 기둥이 배치되어야 합니다. 만

약 기둥을 상하 2층으로 배열할 경우 위층과 아래층의 기둥 간격이 위 아래로 일치해야 한다는 거죠.

그런데 아래 18세기 리모델링 이전의 모습을 보면 아래층과 위층의 기둥 위치가 일치하지 않습니다. 미켈란젤로나 라파엘로 같은 당시 르네상스 시대의 여러 건축가는 이렇게 기둥 위치가 일치하지 않는 것이 심각한 디자인적 결함이라고 생각했지요.

그 결과 1753년부터 이 부분을 완전히 없애고 다시 만들게 됩니다. 일종의 리모델링을 한 것이죠. 오늘날의 판테온은 1753년 파올로 포시가 리모델링한 모습입니다. 네 개의 벽기둥이 완전히 사라졌어요.

리모델링을 후대에서 이렇게 마음대로 해도 되나요? 과거 유산은 잘 보존해야 할 것 같은데.

물론 이런 식의 복원이 옳은지는 여전히 논쟁거리입니다. 다만 여기서 주목할 부분은 르네상스 시대에는 로마 건축의 기본 어법을 계속 연구하고 정립해 갔다는 사실입니다. 과거를 있는 그대로 받아들이는 것이 아니라 그 문화의 정수를 이해하고, 이론으로 이를 재정립해서 실증하려는 시도는 과거에 대한 보다 높은

위쪽 벽기둥 아래 기둥

판테온 엔타블레이처 복원 부분 1930년 알베르토 테렌지오가 엔타블레이처의 한 부분을 18세기 파올로 포시의 리모델링 이전 모습으로 복원했다.

차원의 접근이라고 할 수 있겠죠.

이렇게 정립된 이론을 통해 과거 지어진 건축물들을 비판적으로 바라보았고, 또 이 이론을 확장해서 새로 짓는 건물에 응용하는 것 역시 가능해졌죠.

참고로 미켈란젤로는 판테온을 연구한 후 지붕 선, 본체, 지붕, 앞면의 건축가가 전부 다르다고 지적합니다. 미켈란젤로는 판테온을 위대한 건물이라고 인정했지만, 동시에 이 건물이 지닌 여러 건축적 구조나 결함의 문제에 대해서는 냉정하게 비판했어요. 이러한 비판 정신이 바로 르네상스입니다.

르네상스라고 하면 고전의 재발견이라고만 생각했지, 이런 비판과 분석이 이뤄진 건 뜻밖이에요. 과거의 건축이라고 무조건 진리라고 예찬하지는 않았군요?

맞습니다. 고전에 감탄하는 데 그치지 않고 이를 자신의 것으로 소화하고 뛰어넘으려고 했죠. 이런 상황은 당시 사회 곳곳에서 벌어집니다. 르네상스 시대 라틴어를 구사하는 휴머니스트, 즉 인문주의자들 같은 경우 이 시기가 되면 고대 로마인들보다도 라틴어를 더 능숙하게 구사하게 됩니다.

고대 로마인들보다 더 라틴어를 잘 구사할 정도라니 그게 가능한가요?

연구에 연구를 거듭하다가 그 정도 경지까지 간 것이죠. 예를 들어

판테온 기둥머리 세부(왼쪽) 브루넬레스키가 설계한 파치 예배당의 기둥머리 세부(오른쪽)

피렌체에서 활동하던 인문주의자 니콜로 니콜리는 고대 로마인들이 남긴 문서를 읽다가 문법을 교정하거나 스펠링을 체크해줄 정도였으니까요. 심지어 인문주의자들이 그 당시에 쓴 문헌들은 고문헌과 거의 차이가 없어서 고문헌의 진위 판별이 굉장히 어려워졌다고 합니다.

마찬가지로 방금 살펴본 것처럼 고대 건축에 대한 이해도 깊어져서, 고대 건축을 완벽하게 복원하고 활용할 수 있는 단계까지 나아갔습니다.

위의 사진을 보세요. 왼쪽은 판테온의 기둥머리이고 오른쪽은 브루넬레스키가 설계했다고 알려진 파치 예배당Cappella Pazzi의 기둥머리입니다. 둘을 비교하면 정말 비슷하지요? 고대 판테온의 세부 모티브를 15세기 건축에서 활용한 예라고 볼 수가 있죠.

| 온고지신, 43미터 돔의 비밀 |

지금 계속 판테온 이야기를 하셨잖아요. 르네상스 시대에 유독 판테온을 열심히 분석한 이유가 뭘까요?

그 답은 르네상스 시대에 지어진 가장 대표적 건축물을 살펴보면 알 수 있습니다. 15세기에 완성된 건축물 중 가장 경이로운 건 바로 피렌체 대성당입니다. 그리고 16세기를 통틀어 유럽에서 가장 중요한 건축 프로젝트는 바티칸에 짓고 있던 성 베드로 대성당일 겁니다. 흥미롭게도 이 두 건축물은 모두 고대 로마의 판테온과 깊이 연관됩니다. 아래에 세 건축물이 있는데요. 여기서 세 건물의 공통점

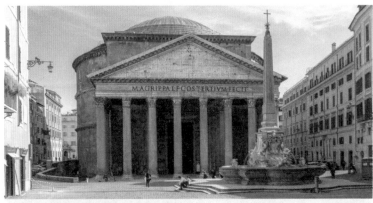

판테온, 118~128년, 로마(위) 피렌체 대성당, 1296~1472년, 피렌체(왼쪽 아래) 성 베드로 대성당, 1506~1626년, 바티칸 시국(오른쪽 아래)

이 보이나요?

글쎄요. 정확히는 잘 모르겠어요.

그렇다면 아래 사진을 한번 보죠. 세 건물의 지붕 모습입니다.

세 건물 다 지붕이 둥글군요.

맞습니다. 세 건물은 모두 돔 지붕을 가지고 있습니다. 모양은 약간
다르죠. 판테온의 지붕은 둥근 그릇을 엎어놓은 것 같고 나머지 두
지붕은 위로 솟아올라 있습니다.

피렌체 대성당의 돔을 설계한 브루넬레스키는 고딕의 영향을 받아
서 좀 더 위로 상승하는 느낌의 지붕을 설계했습니다. 그는 높이 솟
은 돔이 더 웅장한 느낌을 준다고 생각했던 것 같아요. 성 베드로
대성당의 지붕을 설계한 미켈란젤로도 브루넬레스키의 생각을 계
승한 것으로 보입니다. 하지만 브루넬레스키나 미켈란젤로 모두 판
테온 돔을 기초로 하고 있어요.

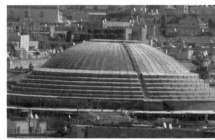 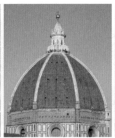 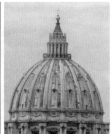

판테온의 돔(왼쪽) 피렌체 대성당의 돔(가운데) 성 베드로 대성당의 돔(오른쪽)

그것을 어떻게 알 수 있죠?

무엇보다도 크기가 거의 같습니다. 판테온 돔의 지름은 43미터인데 피렌체 대성당 돔은 이보다 약간 큰 44미터이고, 성 베드로 대성당은 41.5미터입니다. 약간씩 차이는 있지만 르네상스 시대에 지어진 두 성당은 모두 판테온 돔의 43미터를 기준으로 지어졌다고 할 수 있습니다.

돔의 크기가 그렇게 중요한가요?

벽돌을 쌓아 그 정도로 넓은 돔 지붕을 짓는다는 것은 사실 불가능에 가까운 건축술이었어요. 그런데 그것을 고대 로마인들이 판테온에서 해냈으니, 이후에 건축가들도 도전 의식을 느낀 거지요. 브루넬레스키나 미켈란젤로 모두 판테온의 돔을 철저히 연구했습니다.

모든 시작은 판테온이군요. 왜 그렇게 판테온을 강조하셨는지 이제 이해가 됩니다.

| 콜로세움과 팔라초의 아치 |

자, 이제부터 로마의 두 번째 UFO라고 부른 콜로세움에서 르네상스 시대 작가들이 어떤 영감을 얻었는지 살펴보죠.

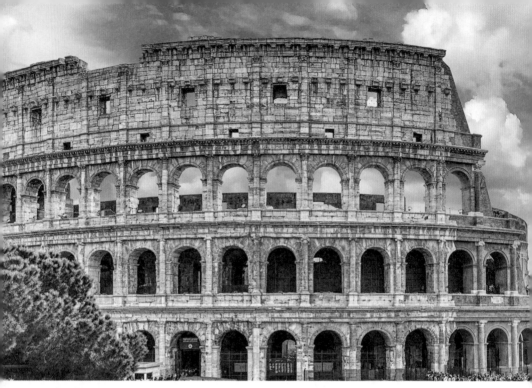

콜로세움, 70~80년경, 로마

다음 페이지에 있는 건물 벽면과 콜로세움 건물의 판화를 비교해 보세요. 공통점이 보이지 않나요?

층마다 아치가 있어요.

그렇습니다. 왼쪽 건물의 기둥과 아치를 좀 더 자세히 보죠. 그 구조가 콜로세움의 아치를 연상시키죠? 심지어 위층으로 올라갈수록 기둥머리 부분의 장식이 좀 더 화려하게 바뀌는 것도 콜로세움의 기본 요건을 활용한다고 볼 수 있습니다.

이처럼 콜로세움이 미친 영향을 이야기할 때 무엇보다 아치를 빼놓기 어렵습니다. 아치를 이용한 건물은 수없이 많아요. 특히 르네상

레온 바티스타 알베르티, 팔라초 루첼라이, 1446~1451년, 피렌체(왼쪽) 19세기 제작된 콜로세움 판화(오른쪽) 팔라초 루첼라이와 콜로세움의 각 층의 기둥 머리는 위로 갈수록 화려해진다는 공통점이 있다.

스 건축에서 아치가 제일 적극적으로 활용된 곳을 하나 꼽으라면 팔라초Palazzo라고 할 수 있죠. 위의 건물도 팔라초 루첼라이라고 합니다.

팔라초가 무슨 뜻이죠?

팔라초는 이탈리아어로 궁전을 뜻해서 왕이나 그 당시 도시를 대표하는 시민, 왕족, 고위 성직자, 귀족들이 사는 저택을 지칭합니다. 앞서 로마의 유력 가문이 팔라초를 건설했다고 언급했죠? 팔라초는 권력자의 저택으로 당대 유행한 건축 양식을 잘 보여줍니다.

팔라초 베네치아, 1455~1503년, 로마

특히 앞서 본 건물인 팔라초 루첼라이처럼 콜로세움에서 보이는 연속 아치를 팔라초의 정면에 적용하는 디자인이 15세기부터 대대적으로 유행합니다. 이런 유행은 피렌체에서 먼저 시작됐습니다. 15세기 이탈리아 건축가인 알베르티는 로마에서 일종의 건설 장관이라고 할 수 있는 직책을 맡았는데요. 피렌체의 상인이었던 루첼라이의 저택을 리모델링해달라는 제안을 받고 팔라초 루첼라이를 설계한 거죠.

대체로 팔라초는 3층 건물입니다. 1층은 상가나 창고 등이 들어서 있고 실제 공적인 업무는 2층에서 하게 됩니다. 침실 등의 개인 공간은 3층에 자리하고요.

다른 팔라초도 한번 볼까요? 위의 사진은 로마 한가운데에 자리한 팔라초 베네치아입니다. 베네치아 출신 교황의 개인 저택이었다가 후에 베네치아 대사관 건물로 쓰이게 되지요. 모두 3개 층으로 구분

팔라초 두칼레, 14세기, 베네치아

되어 있죠.

로마 안에 왜 베네치아 대사관이 따로 있는 건가요? 대사관은 다른 나라에 설치하는 게 아니었나요?

르네상스 시기에 이탈리아반도는 여러 도시국가로 분열돼 있었습니다. 로마와 베네치아도 별개의 도시국가였기에 로마에 베네치아 대사관이 필요했던 거지요. 이런 정치적인 배경은 건축에도 반영됐습니다.

팔라초 베네치아의 건물 외관을 보면 창이 비교적 작습니다. 특히 1층 창은 2층 창보다 더 작을 뿐만 아니라 상당히 위쪽에 자리하고 있습니다. 로마의 팔라초 베네치아는 전체적으로 베네치아 본국에서 최고 통치자가 사는 팔라초 두칼레를 연상시키지요. 위의 사진

이 팔라초 두칼레입니다. 다만 차이점이라면 베네치아의 팔라초는 로마의 팔라초와는 달리 1층과 2층이 전부 개방되어 있습니다.

같은 베네치아인들이 사용하는 건물인데 로마와 베네치아에 있는 건물이 이렇게 구조가 다른 이유가 있을까요?

환경이 다르기 때문이죠. 팔라초 두칼레가 개방형 건축이 가능했던 이유는 베네치아가 바다로 둘러싸여 있어서 방어에 유리했기 때문입니다. 또 당시 베네치아는 다른 도시와 비교했을 때 상대적으로 내분이 적어서 건물을 1층부터 개방적으로 지을 수 있었고요. 반면 로마는 베네치아에 비해 안팎으로 정쟁이 치열했기에 문만 닫으면 요새로 사용할 수 있도록 건물을 지어야 했죠. 아무래도 1층은 방어 기능을 위해 창을 작게 하고 위치도 가능하면 높게 내야 했습니다. 건물 지붕선도 성채처럼 되어있고 여기에 망루까지 갖추고 있어, 베네치아의 팔라초 두칼레보다 확실히 요새처럼 보이기도 합니다.

팔라초 베네치아의 안뜰

적에게 공격 받을 수 있어 창을 작게 내다니 아주 살벌한 시대였네요. 그런데 창이 작으면 내부가 너무 어

둡지 않을까요? 바람도 잘 안 통해 답답할 것 같아요.

외관만 보고 판단할 수는 없죠. 정면은 폐쇄적이지만 안뜰로 개방된 형태거든요.

앞 페이지에 있는 팔라초 베네치아의 내부 사진을 보세요. 안으로 트인 구조지요? 그런데 어딘가 익숙한 느낌이 들지 않나요? 아치가 연속되고 그 아치 사이마다 기둥으로 마감되어 정확히 콜로세움을 연상시킵니다. 이처럼 콜로세움의 아치는 팔라초 건물의 정면에도 사용되지만 안뜰에서도 자주 등장합니다.

다른 팔라초도 이런 안뜰이 있나요?

로마의 다른 팔라초도 안쪽으로 개방된 형태는 비슷한데요. 아래 팔라초 파르네세 건물을 보면 알 수 있듯이 일반적으로 팔라초 건축은 'ㅁ'자 형태가 많습니다. 전체적으로는 사각형 건물로 내부에

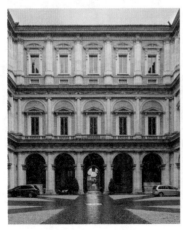
팔라초 파르네세, 1517~1550년, 로마

팔라초 파르네세 설계도

도 사각형 뜰이 있고요. 바로 이 안쪽 뜰을 통해서 채광과 통풍이 어우러질 뿐만 아니라 일종의 휴식공간이 마련된 거지요.

안쪽 뜰 모습을 보니 우리 한옥의 안마당이 생각나네요.

비슷하다고 볼 수 있습니다. 안마당을 향해 난 한옥의 대청마루가 실내와 실외의 경계선이자 안과 밖으로 개방된 공간이잖아요. 마찬 가지로 팔라초 내부에도 개방된 발코니가 마당을 향해서 자리하고 있지요. 이 발코니에도 역시 기둥과 아치가 줄지어 들어가 있습니다.

그래서인지 크고 시원하게 느껴져요.

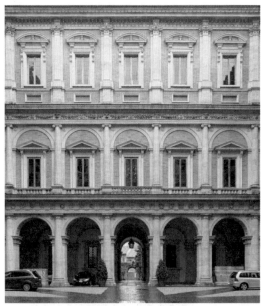

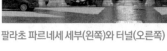
팔라초 파르네세 세부(왼쪽)와 터널(오른쪽)

맞아요. 팔라초에서 눈여겨봐야 할 점이 바로 크기입니다. 콜로세움의 아치 크기는 폭이 4.2미터고 높이가 7미터입니다. 한번 상상해 보세요. 높이가 7미터면 사람 신장의 세 배가 넘죠. 흥미롭게도 르네상스 이후 로마의 팔라초는 이 콜로세움과 비슷한 크기의 대형아치를 사용합니다. 로마 팔라초 한 층의 높이가 콜로세움의 아치크기와 거의 같은 것이죠.

앞서 팔라초는 보통 3층 건물이라고 했죠? 콜로세움 아치가 7미터 정도니까 층과 층 사이의 엔타블레이처 같은 구조물까지 계산해 넣으면, 로마에서 규모 있는 팔라초 건물의 높이는 30미터가 넘기도 합니다.

| 3인분의 도시 로마 |

건물 전체 높이가 30미터면 한 층의 높이가 무척 높은 편이네요?

네. 콜로세움 아치가 기준이 되다 보니까 로마에는 엄청나게 거대한 건물들이 들어섭니다. 종종 로마를 건축적으로 '3인분의 도시'라고 부르곤 하는데, 로마에서는 무엇이든지 세 배가 되는 것 같아요. 방금 설명한 대로 일반적인 3층 건물의 높이가 10미터라면 로마에서는 30미터가 되는 거죠.

문도 세 배 크고 창도 세 배씩 크나요?

팔라초 델라 칸첼레리아 내부

물론 모든 건물을 일일이 다 재보지는 않았지만 충분히 그렇다고
할 수 있어요. 그런 웅장함은 상당 부분 콜로세움 같은 거대한 고대
로마 건축물의 영향일 것으로 봐요. 다시 말해 콜로세움의 모티브
만 가져온 게 아니라 그 기념비적인 장대함, 거대한 규모까지도 르
네상스 시대 건물에 적용했기에 이 시대부터 로마의 팔라초 건물들
은 굉장히 크고 웅장한 겁니다.

그러니까 이 당시 팔라초들이 모두 콜로세움의 영향을 받았다는
거죠?

그렇습니다. 우리가 방금 봤던 콜로세움의 아치 모양을 로마 곳곳
에서 확인할 수 있어요.
또 다른 예를 살펴볼까요. 위쪽 건물은 팔라초 델라 칸첼레리아입
니다. 로마의 가장 중심 도로에 접해 있기에 로마에 가면 자주 볼

팔라초 델라 칸첼레리아, 1489~1514년, 로마

수 있을 겁니다. 이 건물도 3층으로 구분되어 있어요.

내부를 보면 1층과 2층은 한쪽 벽이 없이 트여서 개방된 형태인데, 이를 로지아 형태라고 합니다. 아치 아래 기둥이 자리하고, 이 기둥은 또 위아래 기둥으로 연결되어 있지요. 콜로세움 형식과는 다소 다르지만 규모만큼은 콜로세움처럼 웅장합니다.

팔라초 델라 칸첼레리아의 정면 외관은 위와 같은 모습인데요. 풀 샷으로 사진을 찍기에는 길이 좁아서 전체 모습을 합성한 겁니다. 건물 외관을 보면 1층은 땅에 접하다 보니 단순하게 설계된 반면에 2층과 3층은 줄지어 늘어선 벽기둥, 즉 열주들로 장식되어 있는 걸 알 수 있죠. 내부에 들어가면 방금 본 대로 아치로 둘러싸인 안뜰이 웅장하게 자리하고 있습니다.

이렇게 보니 콜로세움이 로마 팔라초 건물의 기준점이 된 느낌이에요. 르네상스 시대에는 이렇게 콜로세움을 모방한 건물들이 계속

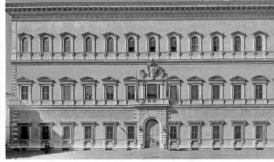

팔라초 베네치아, 1455~1503년, 로마 팔라초 파르네세, 1517~1550년, 로마

지어지나요?

네. 15세기부터 17세기까지 콜로세움의 요소들이 팔라초의 앞면이
나 내부에 적용된 사례는 대단히 많습니다. 로마의 팔라초를 시대
별로 한번 볼까요?

왼쪽의 15세기 팔라초 베네치아와 가운데 16세기 팔라초 파르네세
그리고 다음 페이지의 17세기 팔라초 바르베리니를 나란히 보면 기
본적으로 큰 틀은 똑같죠. 세 개의 층으로 구성되어 있기 때문인데
요. 이 구성은 시간이 지나도 거의 비슷한 형태입니다. 다만 17세
기 팔라초 바르베리니와 비교했을 때 16세기 팔라초 파르네세의 파
사드, 즉 출입구가 있는 정면부는 좀 더 절제된 형태입니다. 시간이
흐를수록 고전 건축의 모티브를 보다 적극적으로 사용하고 있지요.
위의 세 건축물을 나란히 놓고 비교해 보면 그런 변화의 흐름이 느
껴지나요?

확실히 15세기의 팔라초 베네치아가 단순하고 투박하다면 16세기

팔라초 바르베리니, 1625~1633년, 로마

의 팔라초 파르네세는 그보다는 세련되면서 정갈하고 17세기의 팔
라초 바르베리니는 가장 화려한 것 같아요.

잘 보셨네요. 16세기 건축은 15세기 건축보다 건물 장식과 같이 꾸
미는 요소에서 고전 건축을 더욱 정교하고 적극적으로 사용합니다.
앞서 판테온의 돔과 피렌체 대성당의 돔, 성 베드로 대성당의 돔 변
화를 떠올려 보세요. 15세기 피렌체 대성당보다 16세기 성 베드로
대성당의 돔이 더 화려하고 고전의 옷을 적극적으로 입었다고 했지
요? 마찬가지로 팔라초 건축 역시 시간이 흐를수록 고전 건축에 대
한 이해가 깊어지면서 고전 모티브를 정교하게 활용하고 확장하는
단계까지 발전했습니다.

| 청출어람, 로마를 뛰어넘다 |

지금까지 이야기를 정리하자면 르네상스에 미친 고대의 영향력은 우리가 상상했던 것 이상입니다. 특히 로마에서 고대의 영향력은 다른 어느 곳보다도 클 수밖에 없었죠.

고대 로마 건축의 거대한 규모뿐만 아니라 고대 조각상의 정제되고 우아한 인체 표현까지, 고대미술은 영감을 주는 대상이자 동시에 넘어야 할 벽이었습니다. 따라서 르네상스 시대 작가들은 고대의 걸작을 보면서 좌절도 느꼈지만 동시에 엄청난 도전 의식도 가지게 되었지요.

그저 '고전이 좋은 것이구나' 정도에 그치지 않고 거기서 더 발전하려고 했군요. 우리도 한복을 박물관 안에만 두지 않고 한복의 기본 양식을 응용해서 현대에도 입기 편한 개량 한복을 만들잖아요. 비슷한 도전이 아닐까요?

좋은 비교네요. 그런데 여기서 거듭 강조하고픈 점은 이 시기 작가들이 고대의 모범을 그저 답습하지만은 않았다는 것입니다. 이들은 고대의 모범을 완전히 소화하면서 이를 분석하고, 점차 결함도 찾으면서 비판적 시선까지 가졌습니다.

궁극적으로는 좀 더 뛰어난 자신들만의 표현을 찾으려 시도한 것이죠. 만약 르네상스가 무엇인지를 묻는다면 다음과 같이 말할 수 있습니다. 고대의 가치를 발견하는 데 그치지 않고 이를 뛰어넘으려는 시도 그 자체라고 말입니다. 결국 이런 대범한 태도가 바로 16세

팔라초 델라 치빌타 이탈리아나, 1939~1953년, 로마

기 하이 르네상스의 중요한 시대 분위기가 된다고 강조하고 싶습니다.

르네상스 시기의 급격한 발전이 어느 날 하늘에서 뚝 떨어진 게 아니라는 것이군요.

맞아요. 다음 이야기로 넘어가기 전에 고전의 재발견과 극복이라는 맥락에서 꼭 언급하고 싶은 건축물 하나가 있습니다. 위의 사진 속 건물입니다. 로마를 대표하는 공항이 레오나르도 다 빈치 공항인데, 다 빈치 공항에서 내려서 로마로 들어갈 때 꼭 보이는 건물 중

하나이지요. 높은 언덕 쪽에 자리한 이 건물은 무엇보다 그 독특한 생김새가 눈길을 끕니다.

마치 건물 전체에 구멍을 뚫어놓은 것 같아요. 한 번만 봐도 잊기 어려울 정도로 인상적인 건물이네요.

실제로 구멍이 너무 숭숭 나서 이 건물의 별명이 스위스 치즈라고 부르기도 하지요. 이 건물은 에우르EUR, Esposizione Universale Roma에 위치하고 있는데 에우르는 20세기 이탈리아 독재자인 베니토 무솔리니가 1942년에 엑스포를 개최하려고 계획했던 지역입니다. '고대 로마의 영광을 다시 되살리겠다'라는 무솔리니의 꿈이 당시 엑스포 건축물에 반영됐지요.

그럼 이 건물도 엑스포와 관련 있나요?

그렇습니다. 이 건물의 이름 자체가 팔라초 델라 치빌타 이탈리아나Palazzo della Civiltà Italiana라고 해서 '이탈리아 문명관'을 뜻합니다. 엑스포에서 이탈리아 문명을 보여주는 전시장으로 쓰려고 건축했지요. 비록 무솔리니가 계획했던 엑스포는 2차 세계대전으로 인해 무산되었지만 이 건물은 지금까지 건재합니다. 그런데 이 건물을 딱 보면 뭐가 생각나나요?

콜로세움이요. 이번 강의를 듣고 나니 이제 아치를 보면 자동적으로 콜로세움이 떠오릅니다.

밤에 바라본 팔라초 델라 치빌타 이탈리아나

맞아요. 콜로세움이죠. 위의 사진을 보면 더욱 실감할 수 있을 겁니다. 우리나라에서 로마 직항을 타고 레오나르도 다 빈치 공항에서 내리면 보통 저녁 무렵인데요. 밤에 시내로 들어갈 때 위의 사진과 같은 광경이 눈에 확 들어오지요.

야경은 또 다르네요. 마치 공상과학영화의 한 장면 같아요.

열 지은 아치가 조명 속에 더 환상적으로 보이죠? 이렇게 강조된 아치 때문에 사람들은 이 건물을 '사각형 콜로세움'이라고 부르기도 합니다. 이런 걸 보면 고대 로마의 콜로세움은 20세기 건축 디자인

에도 영감을 주었고, 더 나아가 21세기적 공상과학영화에 나오는 우주선 모양으로 귀결된다고 해도 무리가 아닐 것 같습니다.

이렇게 고대 로마가 르네상스 시대뿐만 아니라 지금까지도 여전히 전위적인 미감의 원천으로 작용한다는 점이 그저 놀랍고 신기하게 다가옵니다.

그럼 이어지는 다음 장에서는 이렇게 로마의 영광이 미술을 통해 화려하게 부활하던 시기에 알프스 너머 북유럽에서는 어떤 새로운 움직임이 움트고 있었는지 살펴보도록 하지요.

16세기 하이 르네상스 시기에 로마에서 대작들이 나오자, 이제 르네상스인들은 고대 로마의 문화유산을 재발견하고 모방하는 데 그치지 않고 이를 뛰어넘기 위해 노력한다. 고전 건축을 비판적으로 분석하고 발전시킨 과정에서 고전을 뛰어넘으려는 르네상스인들의 의지를 엿볼 수 있다.

| 판테온을 비판적으로 보기 | • 판테온에 대한 관심이 높은 만큼 실측도를 기록하며 분석함. → 고대 로마 건축물을 비판적인 관점에서 접근. |

참고 세바스티아노 세를리오, 판테온 단면 목판화, 16세기
 안드레아 팔라디오, 판테온 단면 묘사도, 16세기

고대 건축의 부활과 응용

비트루비우스의 『건축10서』와 같이 고대 건축이론서를 참고하여 건축물의 완성도를 평가함.

판테온의 대표적 구조 결함

주목 대상	결함 내용
페디먼트	원형 건축과 신전의 접합점이 불균형함.
엔타블레이처	위층과 아래층의 기둥 위치가 불일치함.

⇒ 고전 건축의 어법에 따라 판테온의 엔타블레이처를 수정.

• 판테온의 돔 지붕에 영감을 받은 르네상스 시기 건축물.

예 피렌체 대성당의 돔, 성 베드로 대성당의 돔

콜로세움의 영향력

연속적인 아치의 활용이 돋보이는 르네상스 건축물은 콜로세움의 아치에서 영향받음.
팔라초 이탈리아어로 궁전을 의미. 왕족이나 귀족 등이 사는 저택을 지칭.

• 콜로세움의 거대한 규모와 아치. → 팔라초에 적극적으로 적용됨.

15세기 팔라초 베네치아	16세기 팔라초 파르네세	17세기 팔라초 바르베리니
단순한 형태	정갈한 형태	화려한 형태

⇒ 고전 건축을 활용하면서도 시대별로 고전 어법에 충실한 형태로 확장.

팔라초 델라 치빌타 이탈리아나 일명 사각형 콜로세움. 콜로세움 디자인은 현대 건축에도 영감을 주고 있음.

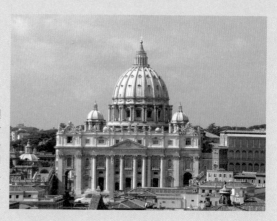

1506~1626년
성 베드로 대성당
몰락한 로마의 권위를
세우기 위해 재건축된
가톨릭교회의 대표
건축물로 120년이라는
기간에 걸쳐 완공됐다.

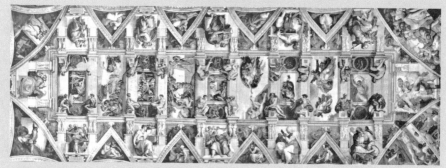

1508~1512년
미켈란젤로
시스티나 예배당 천장화

율리오 2세의 의뢰로 탄생한
천장화로 방대한 공간에 성경
속 일화를 담고 있다. 천장화
중 가장 유명한 그림은 아담의
창조다.

14세기	15세기	1506년
아비뇽 유수로 로마의 종교적 수도 기능 상실	**교황의 로마 귀환과 로마 재건축 붐**	**성 베드로 대성당 재건축 시작**

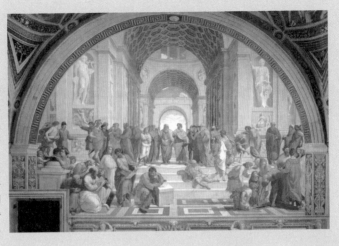

1509~1511년
라파엘로
아테네 학당
서명의 방에 자리한
대표작으로
그림 내용 가운데
그리스 철학자들이
등장한다는 점에서
당시 인문주의를
포용한 교회의
자신감을 엿볼 수
있다.

1516~1520년
라파엘로
그리스도의 변용
라파엘로의 대표적인
제대화이자 유작이다.
강렬한 빛의 대조가
돋보이는데 이는
세바스티아노 델 피옴보의
영향을 받은 것으로
추정된다.

1513~1515년
미켈란젤로
교황 율리오 2세 무덤을 위한
죽어가는 노예
정신과 영혼을 중시하는
신플라톤주의의 영향을 받은
조각상으로
철학적인 메세지를
담고 있다.

1510년대	1519년	1520년
지식 혁명의 본격화	카를 5세 황제 즉위	라파엘로의 죽음

II

믿음의 변화가 미술을 바꾸다

종교개혁과 미술

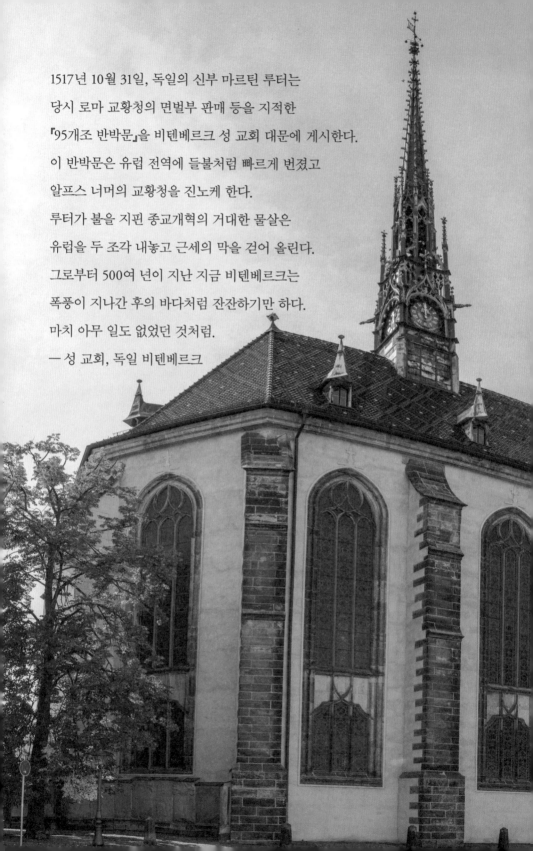

1517년 10월 31일, 독일의 신부 마르틴 루터는

당시 로마 교황청의 면벌부 판매 등을 지적한

『95개조 반박문』을 비텐베르크 성 교회 대문에 게시한다.

이 반박문은 유럽 전역에 들불처럼 빠르게 번졌고

알프스 너머의 교황청을 진노케 한다.

루터가 불을 지핀 종교개혁의 거대한 물살은

유럽을 두 조각 내놓고 근세의 막을 걷어 올린다.

그로부터 500여 년이 지난 지금 비텐베르크는

폭풍이 지나간 후의 바다처럼 잔잔하기만 하다.

마치 아무 일도 없었던 것처럼.

— 성 교회, 독일 비텐베르크

누구나 어른이 되는 것은 아니다.

아이로서 나이를 한 살씩 더 먹는 것뿐이다.

—「탈무드」 중

OI 북유럽,
상상과 상징의 세계

**# 히에로니무스 보스 # 세속적인 쾌락의 동산 # 중세의 상상력
작은 천 년 # 최후의 심판**

미술의 역사는 500년 전 이탈리아에서 크게 변화했습니다. 정확하게는 1510년경 로마가 주무대였어요. 여기서 미켈란젤로나 라파엘로 같은 재능 넘치는 작가들이 놀라운 미술을 선보였고 덕분에 미술은 새로운 활력을 얻었죠.

그런데 같은 시기 북유럽의 미술은 이와는 사뭇 다른 분위기였어요. 뭔가 명확하기보다는 내성적이고 신비로운 분위기로, 어찌 보면 여전히 중세의 상상력이 지배하는 세계였습니다.

같은 유럽인데도 미술이 그렇게 달랐나요? 북유럽 미술이 어땠는데요?

작품을 보면 이해하기 쉬울 테니 그림 한 점을 보도록 하겠습니다.

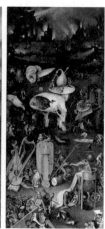

히에로니무스 보스, 세속적인 쾌락의 동산, 1490~1500년, 프라도 미술관

| 세속적인 쾌락의 동산, 괴상한 파라다이스 |

위 그림은 세속적인 쾌락의 동산이라고 불리는 작품으로 대략 1500년도 전후에 그려진 것으로 추정됩니다.

무언가 한가득 그려져 있네요. 그런데 뭘 그렸는지가 한눈에 전혀 들어오지 않아요.

충분히 그럴 거예요. 이 그림을 그린 작가 히에로니무스 보스는 네덜란드 출신이라는 것 외에 별로 알려진 게 없고 무엇보다 그가 남긴 그림들은 작가의 생애만큼 수수께끼로 가득합니다. 지금 보고 있는 세속적인 쾌락의 동산도 워낙 알쏭달쏭하다 보니 합의된 해석이 거의 없어요. 역사상 이렇게 수수께끼 같은 작품이 또 있을까 싶을 정도로 매혹적이면서도 불가사의합니다. 그나마 형식만큼은 교회에서 자주

쓰이던 삼단 제대화 형태를 따르고 있기에 어느 정도 종교적 색채를 띤 그림이구나 하고 가늠할 뿐입니다. 아래는 세속적인 쾌락의 동산의 양쪽 패널을 닫았을 때의 모습입니다. 땅과 바다를 창조한 천지 창조의 사흘째 되는 날을 그렸다고 합니다.

세속적인 쾌락의 동산 세부(왼쪽) 세속적인 쾌락의 동산의 양쪽 패널이 닫힌 모습(오른쪽)

그림의 맨 위 왼쪽 구석에 하느님이 아주 작게 그려져 있고, 닫힌 패널 위로 '말씀 한 마디에 모든 것이 생기고 한마디 명령에 제자리를 굳혔다'라는 성경 시편의 구절이 적혀 있습니다.

이렇게 보면 평범한 제대화 같지만, 실제 교회에서 사용하는 제대화로 보기보다는 개인 감상용 작품으로 보는 의견도 있습니다. 교회에 걸리기엔 조금 무리한 지점이 있거든요.

왜요? 특별히 문제 될 만한 부분은 없어 보이는데요?

패널 안의 그림이 문제였습니다. 패널이 열리면 앞쪽의 경건한 그림과는 확연히 대조되는 새로운 세계가 나옵니다. 좀 불온하달까요. 특히 가운데 패널이 너무나 에로틱합니다.

히에로니무스 보스, 세속적인 쾌락의 동산, 1490~1500년, 프라도 미술관

| 사랑의 태동 |

와! 이렇게 크게 보니 만화경을
보는 것처럼 혼란스러운데요. 등
장하는 캐릭터가 너무 많아 한눈
에 다 보기 힘드네요.

그렇죠? 세속적인 쾌락의 동산은
패널을 닫았을 때와 펼쳤을 때 분
위기가 완전히 달라요. 닫았을 때
는 그림이 회색 계통으로 어둡고
차분한 분위기라면 열었을 때는
화려한 색채가 화폭을 가득 채웁
니다.
게다가 다양한 인물과 동물이
가득하고, 알쏭달쏭한 상징이
더해지기 때문에 세부 내용을
한눈에 파악하기 어려워요.
먼저 그림 속 이야기가 시작되
는 왼쪽 패널부터 봅시다. 왼쪽
그림의 중간 부분에는 하느님이
아담과 이브를 만나게 하는 창

히에로니무스 보스, 세속적인 쾌락의 동산(왼
쪽 패널), 1490~1500년, 프라도 미술관

히에로니무스 보스, 세속적인 쾌락의 동산(부분) 세속적인 쾌락의 동산에는 유니콘, 고양이, 세 개의 머리가 달린 새 등 현실과 상상 속에 존재하는 여러 생명체가 등장한다.

세기의 한 장면이 그려져 있죠. 인간의 순수한 사랑이 시작되는 순간입니다.

아하, 그렇다면 배경은 에덴동산이겠군요?

맞습니다. 두 명의 남녀 주위로 에덴의 낙원 같은 풍경이 어우러져 있습니다.
이곳에는 상상 속 동물과 실제 동물이 한데 뒤섞여 있어요. 그림의 중간 부분에 목을 축이고 있는 하얀 동물은 상상 속의 동물인 유니콘입니다. 사냥을 마친 고양이가 의기양양한 모습으로 아담과 이브 곁을 지나네요. 아담과 이브 주변의 동물들을 자세히 보면 살짝 징그럽기까지 합니다. 머리가 세 개인 새나 개구리를 잡아먹는 새가 좀 이상하죠. 그렇기에 왼쪽 패널은 전체적으로 평온하고 조화로운 모습이지만 세부를 보다 보면 뭔가 꺼림칙한 분위기가 살짝 깔려 있어요.

하지만 전체적으로는 색이 밝아서 그런지 일반적인 에덴동산 이미
지와 비슷한 것 같아요. 교회에 걸려 있어도 큰 무리는 없을 듯한
데요?

히에로니무스 보스, 세속적인 쾌락의 동산(가운데 패널), 1490~1500년, 프라도 미술관

아마 가장 큰 가운데 패널을 보면 생각이 완전히 달라질 거예요. 벌거벗은 남녀들이 화폭을 가득 메우고 있거든요. 먼저 본 왼쪽 패널이 순수한 사랑의 낙원이었다면 지금 보는 가운데 패널은 쾌락의 왕국이라고 할 수 있죠.

정말 벌거벗은 사람들로 가득하네요. 대체 이 많은 사람들이 무엇을 하고 있는 거죠?

모두 육체적이고 감각적인 쾌락에 빠져있는 듯 보여요. 그림을 자세히 들여다보면 육체적 쾌락에 관한 묘사가 거리낌없이 펼쳐져 있습니다. 다수의 벌거벗은 남녀가 한데 뒤섞여 키스하거나 서로를 부둥켜안고 있죠. 춤을 추면서 축제를 즐기기도 하고요.

특히 가운데 패널에는 과일이 많이 등장해요. 자세히 확대해서 보면 아래 그림처럼 여러 사람이 과일 하나에 매달려 이를 먹고 있거나 아예 과일 속에 들어가 있죠. 이런 그림 속 과일에는 사실 은밀한 은유가 담겨 있습니다.

동서고금을 막론하고 미술 작품에 등장하는 과일은 육체와 성性의 쾌락을 상징한다고 할 수 있어요. 과일을 베어먹었을 때의 달콤함은 육체의 쾌락으로 비유하기 충분하죠.

보다시피 모든 남자와 여자가 그림 곳곳에서 달콤한 과일을 먹는 데 열중하고 있어요. 세속적인 쾌락의 동산이 제

히에로니무스 보스, 세속적인 쾌락의 동산(부분)

히에로니무스 보스, 세속적인 쾌락의 동산(부분)

대화 형식을 갖추었지만 교회에서 성화로 사용되지는 않았을 거라고 추정되는 것도 이 때문입니다. 지금보다 훨씬 보수적이던 16세기 교회에서 이런 그림을 수용하기는 어려웠을 거예요.

그렇겠네요. 경건한 교회에서 이렇게 벌거벗은 남녀가 적나라하게 뒤엉켜 있는 그림을 보여줄 수는 없었을 테니까요.

맞습니다. 그래서 개인 감상용이나 다른 목적으로 그려진 그림이 아닌가 추정되는 거지요. 이처럼 가운데 패널에는 절제를 잊은 채 쾌락만을 추구하는 인간의 욕망이 적나라하게 그려져 있어요. 그러나 무엇이든 과하면 넘치는 법이죠. 위의 그림 속 유리구슬을 보세요. 구슬 안의 남녀는 밀회를 즐기느라 구슬에 금이 간 것도 눈치채지 못한 것 같습니다. 일부 학자들은 이 부분을 두고 "쾌락은 유리구슬과 같이 깨지기 쉬운 것"이라는 네덜란드 속담을 시각적으로 비유한 것이라 해석합니다. 가운데 패널에서는 결국 갖가지 욕망과 쾌락을 향유하는 모습을 보여주지만, 그 와중에도 미래에 대한 불길한 복선이 깔려있는 거죠.

그림이 아기자기해 찾아보는 재미가 있네요. 작고 세세한 부분이 있어서 그림에 빠져드는 것 같고요.

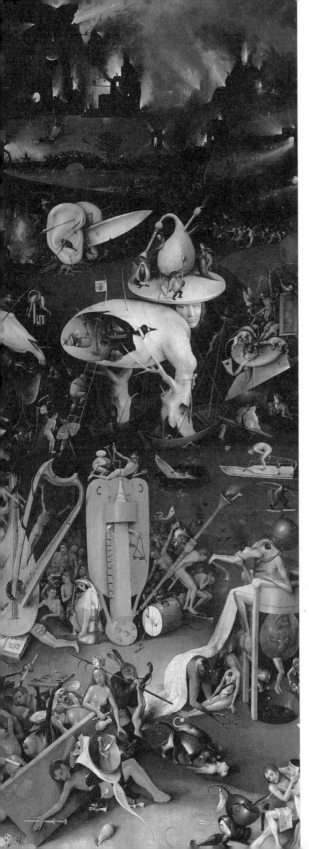

바로 그 점이 이 작가의 매력 같아요. 이렇게 보스는 종교적인 메시지를 그로테스크한 상상력에 기초해 풀어내는 데 아주 탁월한 능력을 보여줘요. 특히 지옥을 묘사한 오른쪽 패널에서 그의 상상력이 그야말로 폭발하고 있습니다.

왼쪽 그림을 보면 지옥의 강렬한 어둠이 위에서부터 아래 방향으로 깔립니다. 가운데 패널의 명랑한 빛의 세계와는 크게 대조를 이루죠. 혹자는 이러한 지옥의 모습이 하도 끔찍해서 보스를 '악마의 화가'라고 부르기도 합니다.

조금 전 즐거워하던 사람들이 이제 이곳에 와서 벌을 받는 건가요?

전체적으로 보면 패널의 이야

히에로니무스 보스, 세속적인 쾌락의 동산(오른쪽 패널), 1490~1500년, 프라도 미술관

기가 왼쪽부터 차례대로 평화로운 에덴동산, 인간의 쾌락, 쾌락의 결과로서의 지옥으로 이동하고 있으니 그런 셈이지요. 보스는 이런 서사를 통해 쾌락은 한순간이지만, 여기에 따르는 고통은 길고도 참혹하다는 걸 보여주려 한 게 아닌가 싶어요.

이제부터 악마의 화가가 엄벌이 끊이지 않는 단죄의 광경을 어떻게 그려냈는지 살펴보죠. 다음 페이지의 세부 사진을 보면 괴물들이 이미 저항 불가능한 상태가 된 기사를 잡아먹고 있습니다.

저 사람도 한때는 위풍당당하고 용맹한 전사였겠죠?

그렇지 않았을까요? 또 바로 옆 그림에서는 수도복의 후드를 걸친 돼지가 인간에게 귀엣말을 흘리며 계약서에 서명할 것을 강요하고 있네요. 분위기상 어쨌든 인간에게 좋은 계약은 아닌 것 같죠?

한편 화마에 휩싸인 마을 앞으로 인간의 얼굴을 한 섬뜩한 나무도 서 있습니다. 하반신이 잘린 채 빈속을 드러내고 있는데, 희미하게 드러난 내부에는 사람들이 옹기종기 둘러앉아 있습니다. 결코 유쾌한 모습은 아니죠.

그림의 아랫부분에는 악기를 활용한 기발한 고문 방식 역시 보입니다. 한 남자가 만돌린으로 보이는 악기에 묶인 채 고통당하고 있고 그 옆에도 한 사람이 하프 줄에 십자가 처형을 당하듯 꿰어있네요.

잔인한 건 둘째치고 대체 이게 무슨 의미인가요?

서양 문화권에서 뱀은 에로티시즘을 상징하며 악기는 사랑과 쾌락,

히에로니무스 보스, 세속적인 쾌락의 동산(부분), 1490~1500년, 프라도 미술관 1. 괴물에게 잡 아먹히는 기사 2. 인간과 돼지의 계약 3. 나무 인간 4. 악기로 고문당하는 사람들

성적인 상징물로 쓰이곤 해요. 가령 만돌린은 여성의 풍만한 엉덩 이로 비유되곤 한답니다. 이 점을 고려했을 때, 악기를 사용한 고문 은 성욕을 탐닉한 인간의 최후로 해석할 수도 있겠지요.

너무 가혹하단 생각이 들어요.

맞아요. 심지어 사람들의 모습에서 저항 의지가 전혀 보이지 않습 니다. 그저 절대적인 폭력과 공포만이 지배할 뿐이죠. 보스의 작품 에는 이처럼 상상할 수 있는 온갖 괴물이 등장해요. 괴물과 악마가

행하는 고문 역시 갖가지 상징과 비유로 가득 차 있고요. 환상적이고 괴이한 코드가 모두 들어있는 한 편의 엽기적인 영화처럼 느껴지기도 합니다.

그래도 한번 보면 잊기 어려울 정도로 강렬하네요.

그래서 보스의 작품이 남긴 영향력이 상당했다고 봐요. 물론 워낙 독특해서 현재까지 보스 그림의 메시지를 정확히 알 수는 없지만 그의 작품에 드러난 그로테스크한 상상과 상징의 세계는 확실히 알프스 이북 지역의 미술을 설명하는 중요한 키워드라고 말할 수 있습니다. 방금 본 세속적인 쾌락의 동산은 이 같은 키워드를 잘 보여주는 작품이죠.

| 중세의 상상력이 이어지다 |

보스의 그림이 북유럽 미술의 키워드라고요?

그렇습니다. 지금부터는 알프스 이북의 미술은 왜 이렇게 독특한지, 이런 세계관은 대체 어디에 뿌리를 두고 있는지를 함께 알아보죠. 먼저 다음 페이지의 위쪽 사진을 한번 볼까요? 이 성당은 프랑스 남부의 작은 산골 마을 콩크에 있는 생트 푸아 성당입니다. 여기서 갑자기 생트 푸아 성당을 소개한 이유는 이 성당의 정문에 있는 조각 장식 때문이에요. 이것을 보면 중세 사람들이 상상한 지옥의 모

습을 구경할 수 있죠. 다음 페이지의 사진을 보면 어디서 많이 본 듯한 느낌이 들지 않나요?

그러네요. 방금 본 보스의 작품 속 괴물과 비슷해 보이기도 하고요.

보다시피 생트 푸아 성당에 등장하는 악마의 모습이나 악마가 인간에게 벌을 주는 방식 등이

생트 푸아 성당, 11세기 후반, 콩크

보스의 그림과 매우 유사해요. 악마가 사람의 혀를 갈고리로 뽑는 저 광경, 딱 보스의 스타일이지 않습니까?

두 작품은 300여 년의 시차를 두고 만들어졌습니다. 몇백 년 전에 만들어진 지옥 이야기가 상당히 긴 시간이 지난 후에도 북부 유럽

생트 푸아 성당 정문의 팀파눔

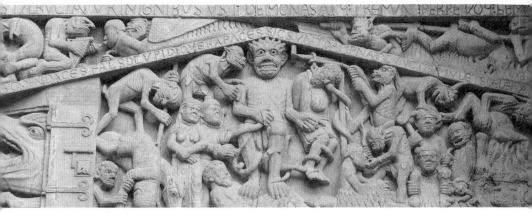

생트 푸아 성당 정문의 팀파눔 악마가 인간들을 고문하는 모습이 보스가 묘사한 지옥의 모습을 연상시킨다.

에서 계속 유행한 걸 보면, 이 지역 사람들은 여전히 정서적으로는 중세의 세계 속에 살고 있던 겁니다.

중세의 세계가 계속되다니 뭔가 좀 어두운 느낌인데요.

물론 중세를 고정된 이미지로 정의하기는 어렵지만 내성적인 세계였던 건 분명하죠. 여기서 보스의 그림이 그려질 당시 북유럽의 상황을 생각해볼 수 있어요. 사실 이때까지만 해도 대부분의 북유럽 사람은 작은 외딴 마을에 살고 있었거든요. 이탈리아에서는 도시가 많이 생겨났지만, 알프스 북부 유럽에서는 도시보다 마을 단위의 작은 촌락이 사람들의 생활 중심지였어요. 인구는 지금에 비해 1/10도 되지 않았고 마을과 마을의 거리는 정말 멀었죠. 그러니까 대부분의 사람은 평생 이런 작은 마을에서 하루하루를 살아나갔던 겁니다.

생트 푸아 성당의 팀파눔(왼쪽) 히에로니무스 보스의 세속적인 쾌락의 동산(오른쪽)

인구밀도가 아주 낮았다는 얘긴가요?

그렇습니다. 지금도 시골에 가면 도시보다 인구밀도가 낮은데 그때는 이보다도 훨씬 더 외진 느낌이었을 겁니다. 그러다 보니 사람 사이에서 오가는 활력보다 거대하고 거친 자연이 이들에게 더욱 강한 상상의 원천이 되었죠. 아마도 북유럽 사람들은 작은 촛불 하나로 칠흑 같은 밤을 버티면서 상상의 나래를 더 높게 펴 나갔을 거예요. 이런 사람들에게 기독교의 가르침은 삶의 큰 위안이자 지침이었죠.

작은 마을에 살면서 신앙심 깊은 생활을 했을 테니 종교가 큰 위안이 되었겠네요. 어떻게 보면 복잡한 도시에 사는 현대인들보다 고민이 적었을 것 같은데요.

과연 그럴까요? 그 당시 순박한 북유럽인들도 종교로 인한 고민이 깊었습니다.

왜죠? 종교가 위안이 되었으면 되었지 고민거리로 작용하진 않았을 것 같은데요.

바로 죽음과 지옥 때문입니다. 이들에게 다가올 죽음과 그에 뒤따르는 지옥의 세계는 언제나 두려움의 대상이었어요. 지옥에 대한 공포가 당시 지식인 계층이나 지배층, 심지어 성직자조차 사로잡았으니 일반 민중은 두말할 것도 없었겠지요. 이들은 지옥을 상상할 때 오래전부터 내려온 전설이나 민간설화에 의존했습니다. 성경의 엄격한 언어보다는 민간에서 떠도는 악마나 괴물 이야기 등이 큰 자극이 되었던 거죠. 이런 상황을 고려하면서 당시의 눈높이로 보스의 그림을 다시 보도록 하죠. 어떤 느낌이 드나요?

지금 봐도 으스스한데, 당시 사람들에게는 꽤나 무서웠을 것 같아요. 어쩌면 보스의 상상 속 괴물들을 실제로 믿었을 수도 있겠군요.

맞아요. 상당히 사실적으로 다가와서 만약 자신이 지옥에 떨어진다면 이런 괴물들을 맞닥뜨릴 거라고 믿었을 수도 있죠. 그만큼 지옥과 악마에 대한 두려움이 컸어요.
그래서인지 신앙심은 몹시 두터우면서도 다른 한편으로는 마법과 주술에 탐닉하고 마술 같은 것에 열중하기도 했죠. 보스의 경우도 당시 유럽을 떠돌던 여러 이야기를 종합해서 그려냈다고 볼 수 있어요. 예를 들어 그가 그린 지옥의 모습에서 새의 모습을 한 악마가 나타납니다. 이 괴물은 사람을 잡아먹는 괴물에 관한 중세 북유럽 설화에서 영향받은 듯 보입니다.

히에로니무스 보스, 세속적인 쾌락의 동산(부분), 1490~1500년, 프라도 미술관(왼쪽) 「툰달의 환상」 삽화(부분), 1475년, J. 폴 게티 미술관(오른쪽) 툰달의 지옥여행 이야기에는 사람을 잡아 먹는 새가 등장한다.

북유럽 설화라니 궁금하네요. 어떤 이야기일까요?

12세기부터 필사본으로 전해진 『툰달의 환상』 같은 이야기입니다. 15세기까지 여러 언어로 번역될 정도로 중세에서 가장 인기 있던 이야기죠. 이 이야기는 아일랜드 기사 툰달이 수호천사와 함께 지옥을 견학하는 설화를 다루고 있는데요. 툰달은 지옥 탐방 중에 거대한 새가 음란한 죄를 지은 수녀와 성직자들을 한입에 삼키고, 물웅덩이로 배설하는 장면을 목격해요. 위의 오른쪽 그림이 바로 툰달이 지옥에서 본 괴물을 묘사한 삽화입니다.

저 괴물이 입에 물고 있는 게 사람인가요?

그렇습니다. 보스의 세속적인 쾌락의 동산에 나오는 새의 모습을 한 악마도 툰달의 설화처럼 사람을 꽉 쥔 채 한입에 집어삼키고 있어요.

15~16세기에도 대부분의 유럽 사람은 과학 지식을 온전히 신뢰하지 않았어요. 자연과학이나 의학이 발전하면서 물리적인 자연 현상과 인체에 대한 지식이 많이 늘어났지만 사람들은 여전히 설화나 전설, 때론 민간신앙에 의지했죠.

이렇게 이성과 감성이 부조화를 이룬 이 시대를 가리켜 '몸은 어른인데 머리는 아이다'라고 표현하기도 합니다. 이러한 상황은 상업이나 도시 생활이 발달한 이탈리아에서도 크게 다르지 않았을 거예요. 이처럼 유럽의 이성과 감성의 부조화 상태는 당시에 유행하는 종말론과 맞물려 절정에 다다르게 됩니다.

| '작은 천 년' 종말 스트레스 |

종말론이요? 좀 뜬금없네요.

종말론은 우리에게도 낯설지 않아요. 2000년도를 전후해 우리 사회에서도 종말론이 대두된 적이 몇 번 있습니다. 지구가 멸망한다는 노스트라다무스 예언이 떠돌면서 종말과 관련된 글이 인터넷에 도배되곤 했죠.

15~16세기에는 왜 종말론이 나돈 거죠?

천 년이 끝나고 새로운 천 년이 시작될 즈음엔 늘 이런 이야기들이 떠돌았습니다. 서기 1000년이 밀레니엄 종말론의 시작일 텐데요.

이 무렵엔 성경의 요한계시록과 연관된 종말론이 사회에 번져나갔어요. 관련된 성경 구절을 한번 읽어보죠.

그는 늙은 뱀이며 악마이며 사탄인 그 용을 잡아 천 년 동안 결박하여 끝없이 깊은 구렁에 던져 가둔 다음 그 위에다 봉인을 하여 천 년이 끝나기까지는 나라들을 현혹시키지 못하게 했습니다. 사탄은 그 뒤에 잠시 동안 풀려 나오게 되어있습니다.

요한계시록 20장 2~3절에는 이처럼 봉인 당한 악마에 관한 이야기가 나옵니다. 당시 사람들은 서기 1000년을 이 악마가 풀려나는 날이라고 생각하며 두려워했습니다. 서기 1000년이 지나고도 종말은 찾아오지 않았지만 15세기 무렵, 이 종말론이 다시 한번 유럽 사회에 퍼지기 시작해요.

왜요? 1000년도에 아무 일 없이 잘 지나갔잖아요.

아마도 사람들이 1500년도를 1000년도에 오지 않았던 종말이 이윽고 찾아오는 해로 믿은 게 아닌가 싶어요. 이번엔 '작은 천 년' 종말론인 거지요.

미뤄졌던 종말이 다시 찾아온다는 거군요. 그래도 그렇게 1000년, 1500년에 딱 맞춰 종말이 온다고 믿었다는 게 좀 신기해요.

실제로 그 당시 사람들이 종말을 두려워할 만큼 무서운 사건이 많

이 벌어졌기 때문이에요. 계속되는 전쟁과 기아, 그리고 무엇보다 유럽을 뒤덮은 흑사병은 멈출 기미가 보이지 않았죠. 게다가 1453년 이슬람 국가인 오스만 제국은 동로마제국을 무너뜨리고 오스트리아 코앞까지 와서 유럽을 위협했습니다. 상황이 이러하다 보니 세상이 하루아침에 망해버려도 크게 이상할 것 같지 않은 시기였어요.

종말 스트레스라니, 현대인의 고민과는 차원이 다르네요.

스트레스의 정도를 곧이곧대로 비교하긴 어렵지만 현대인의 처지와 결이 많이 다르긴 하죠. 흥미로운 건 이런 무거운 분위기가 당시 화가들의 작품에도 많이 반영됐다는 겁니다.
특히 '최후의 심판'은 이 시기에 아주 인기 있는 주제였습니다. 종말이 다가올수록 사람들은 최후의 심판에서 구원을 약속받고 싶어 했거든요. 앞서 언급했던 히에로니무스 보스 역시 최후의 심판을 주제로 그림을 그렸습니다. 오른쪽 그림을 한번 볼까요?

이 그림 역시 세속적인 쾌락의 동산 못지않게 무시무시하네요.

그렇죠. 히에로니무스 보스는 이 그림에서도 특유의 기괴한 상상력을 마음껏 펼쳤습니다. 최후의 심판은 세속적인 쾌락의 동산과 같은 삼단 제대화 형식인데 화폭의 절반 이상을 평온한 천국보다는 어두운 지옥 세계와 심판의 날을 그리는 데 할애했죠.
가운데 패널부터 엽기적인 괴물이 등장하고 살벌한 고문이 끊이질

히에로니무스 보스, 최후의 심판, 1504~1508년, 빈 미술아카데미 부속미술관

않습니다. 가지각색의 괴물의 모습에서 보스의 기발한 상상력이 빛을 발하죠. 다음 페이지는 이 그림의 세부 이미지인데요. 새의 머리에 사람의 하반신을 지닌 괴물이 인간을 포획해서 어딘가로 향하고 있습니다.

머리에 다리가 붙은 녀석이 그 뒤를 졸졸 따르고 있네요.

히에로니무스 보스, **최후의 심판(부분)**, 1504~1508년,
빈 미술아카데미 부속미술관

그 아래 장면도 인상 깊어요. 한 남자가 물통 속에 숨어 어떻게든 몸을 감춰보려고 해요. 그런데 이걸 어쩌죠? 물통 속은 이미 작은 괴물들이 가득합니다. 설상가상으로 더 큰 괴물이 다가와 불꽃을 뿜지요. 저 사람이 할 수 있는 선택은 이제 체념밖에 없어 보입니다.

그림이 아무리 시대상을 반영한다 해도 이렇게까지 어두울 필요는 없지 않나요? 힘든 시기에 희망을 노래할 수도 있잖아요.

그림 안에서 벌어지는 고문은 타락한 사람을 향한 경종으로 해석하기도 해요. 죄짓고 살다가는 죽어서 저렇게 될 거라는 일종의 위협으로 말이죠. 다가올 종말에 대한 확신과 두려움이 뒤섞여 있던 북유럽 사람들에게 이런 경고는 꽤 설득력 있게 다가왔을 거예요.

| 같은 제목, 다른 심판 |

북유럽 미술에 반영된 종말에 대한 불안과 두려움은 다른 지역의

미술과 비교해 보면 더욱 두드러져요. 최후의 심판이라는 같은 주제를 두고 알프스 이남 지역에서는 어떻게 그렸는지 볼까요?

아래 작품은 로마에서 그리 멀지 않은 오르비에토 대성당에 있는 벽화입니다. 루카 시뇨렐리라는 이탈리아 작가가 그린 고문받는 지옥에 떨어진 자들인데, 지옥에서 인간이 벌을 받는 장면이 담겨 있습니다. 시뇨렐리의 그림에서는 다채로운 나체가 화면을 가득 메운

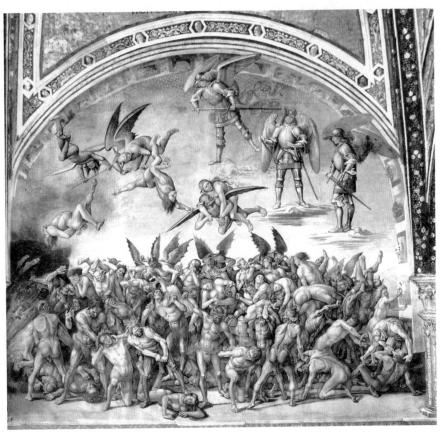

루카 시뇨렐리, 고문받는 지옥에 떨어진 자들, 1499~1504년, 산 브리치오 예배당, 오르비에토 대성당 루카 시뇨렐리는 1500년 4월 27일 계약서에 서명하고 3년간 최후의 심판을 그린다. 이 그림은 후에 미켈란젤로에게도 영향을 주었을 것으로 본다.

루카 시뇨렐리의 고문받는 지옥에 떨어진 자들(왼쪽) 히에로니무스 보스의 세속적인 쾌락의 동산(오른쪽)

채 그릴 수 있는 거의 모든 자세의 누드가 드러나 있어요. 오른쪽 보스의 작품과 같은 해에 그려졌다는 게 믿기 어려울 정도로 느낌이 다르지요?

정말 다릅니다. 일단 루카 시뇨렐리의 그림 속 악마와 인간은 모두 몸이 엄청나게 좋아 보여요.

왼쪽 시뇨렐리의 그림 속 인물들은 신체의 근육이 강조되고 자세도 역동적으로 뒤틀려 있지요. 이런 특성은 그리스·로마의 고전 예술에서 영향을 받은 것으로 15세기 후반 이탈리아 회화에서 두드러지게 나타납니다.

이탈리아와 북유럽은 지옥의 풍경조차 굉장히 달랐군요.

맞아요. 시뇨렐리의 지옥과 보스의 지옥을 한눈에 비교해 보면 차이는 더욱 명확하게 드러나죠. 시뇨렐리의 그림에서는 죄인들이 악마와 한 판 붙어도 밀리지 않을 것 같은 근육질이잖아요. 반면 보스의 그림 속 인물들은 악마의 장난감밖에 안 될 정도로 나약해 보이죠.

같은 기독교인데 왜 이렇게 서로 상상하는 지옥이 달랐을까요?

지옥도를 그릴 때조차 그리스·로마 고전 예술의 영향을 받아 인체의 근육과 비례를 강조한 이탈리아 화가들과 달리, 북유럽 화가들은 상상의 원천을 주변에서 찾았습니다. 이 때문에 인간의 육체에 대한 이상주의 경향이 그렇게 강하지 않았지요. 오히려 인간의 육체는 욕망에 젖어 타락했기에 단죄되고 고통 받는 대상일 뿐이었어요. 이런 원죄의식과 심판에 대한 공포가 보스의 그림에 고스란히 담겨 있는 겁니다.

알프스산맥을 경계로 사람들이 상상한 지옥이 이렇게나 다르고 그림에서 표현한 인간의 모습이 그만큼 차이 나는 것은 이탈리아와 북유럽에 서로 다른 상상의 세계가 있었다는 것을 시사합니다. 그림 속 신과 인간의 모습은 화가나 조각가뿐만 아니라 당시 사람들이 세계와 자신을 어떻게 인식하는가에 대한 주요한 단서가 되거든요. 굉장히 주목할 만한 지점이지요.

| 르네상스를 기억하는 법 |

앞서 같은 시기, 같은 주제의 그림이라도 지역에 따라 결과물이 크게 달라지는 걸 지켜봤습니다. 마찬가지로 이 시기를 논할 때 어느 지역을 중심으로 보느냐에 따라 시대를 해석하는 방식이 완전히 달라져요.

시대를 해석하는 방식이 달라진다고요?

그렇습니다. 어떤 관점을 선택하느냐에 따라 우리가 즐겨 쓰는 르네상스라는 용어의 의미도 상당히 혼란스러워지죠.

여기서 15세기나 16세기 유럽을 설명하는 가장 강렬한 서술 체계를 살펴보려 합니다. 이 시대에 대한 가장 대표적인 해석은 크게 두 가지 버전이 존재합니다. 하나는 야코프 부르크하르트Jacob Burckhardt의 해석이고, 다른 하나는 요한 하위징아Johan Huizinga의 해석입니다. 먼저 부르크하르트 해석부터 소개하겠습니다. 그는

야코프 부르크하르트(1818~1897)　　요한 하위징아(1872~1945)

1860년에 『이탈리아 르네상스의 문화』를 출간하는데요. 이 책은 지금까지도 르네상스 시기를 정의 내리는 데 큰 영향을 끼칩니다.

부르크하르트는 이 책에서 1500년도 전후를 인간의 대발견 시기라고 얘기해요. 일반적으로 르네상스라고 부르는 이 시기를 근대의 여명이자 새로운 이성이 폭발하는 시대로 본 거죠. 그는 르네상스를 인간과 세계를 발견하고 개성 넘치는 인간이 등장한 시기로 정의합니다. 부르크하르트가 제시한 키워드들은 대체로 오늘날까지 르네상스에 대한 주류적인 해석으로 다뤄지고 있습니다.

르네상스를 이야기할 때 들어본 말 같아요. 다른 해석은 어떤가요?

하위징아의 생각은 확연히 다릅니다. 하위징아는 1919년에 펴낸 『중세의 가을』에서 르네상스가 중세의 다른 모습에 지나지 않다고 주장합니다.

그는 네덜란드 출신 연구자답게 알프스 이북 지역인 네덜란드·독일·프랑스를 중심으로 르네상스 시대를 해석해요. 주 무대를 이탈리아로 한정한 부르크하르트와 큰 차이를 보이죠. 하위징아는 르네상스를 어둠, 맹목적 신앙, 마법 등 중세적 상상력이 남아 있는 시기로 정의합니다. 우리가 보스의 그림을 통해 느낀 북유럽 감성과 비슷하지요.

학자마다 같은 르네상스 시대를 다르게 해석하는 게 재미있네요.

맞아요. 흥미롭게도 오늘날까지 르네상스 시대에 대한 해석은 여전

히 이 두 개의 해석 틀 속에 자리하고 있어요. 말하자면 이 시기를 빛과 이성의 시대로 보거나 아니면 여전히 중세의 연장선 아래 있다고 보는 것이죠.

참고로 최근에 나온 연구들을 보면 후자, 즉 중세의 연장이라는 해석이 조금 더 강해지는 것 같아요. 이탈리아를 대표하는 역사학자 움베르토 에코의 경우 죽기 직전까지 중세에 대한 거대한 연구들을 엮어냈는데 여기서 그는 르네상스를 중세의 틀 안에서 바라봅니다. 움베르토 에코 같은 현대 이탈리아 학자조차도 르네상스를 중세의 연장으로 본다는 사실은 주목할만 하지요. 사실 대개 16세기를 르네상스와 종교개혁으로 인해 빛과 이성을 향해 나아가는 희망의 시대로 이야기하지만, 실상 이 시기는 마녀사냥이 벌어진 무시무시한 암흑의 시대이기도 합니다.

| 마녀사냥의 시대 |

마녀사냥은 중세에 벌어진 일 아닌가요?

많은 사람이 마녀사냥은 중세에 벌어졌다고 알고 있지만, 마녀사냥이 가장 집단화되고 본격화된 폭력으로 나타난 것은 바로 1500년대입니다. 기록에 의하면 1년에 수만 명의 독거 노인이 마녀사냥이란 명목으로 잡혀갔다고 해요. 마녀사냥이라고 해서 나이 든 여성만 피해를 본 것이 아니라 남녀노소, 특히 사회적으로 고립된 사람들 모두 피해의 대상이 되었어요.

한스 발둥 그린, 마녀들, 1510년경, 메트로폴리탄 미술관 독일 화가인 한스 발둥
그린은 북유럽 르네상스의 대가인 뒤러의 제자로 목판화를 많이 남겼다.

일례로 노인들이 약간이나마 치매증상을 보이면 잡혀가기도 했습
니다. 별의별 희한한 죄목으로 화형을 당하는 일이 다반사였으니
그야말로 폭력이 난무하는 무시무시한 시대였지요.

위 작품은 당시 마녀와 마법에 대한 생각을 보여주는 한스 발둥 그
린의 판화입니다. 그림을 보면 마녀 셋이 뭔가를 만들어내고 있지

요? 하늘을 보면 한 마녀가 염소를 타고 날아가고 있고요.

마녀라면 빗자루를 타는 이미지를 생각했는데 비슷한 듯하면서 좀 다르네요?

당시 사람들이 상상했던 마녀의 모습이 지금과는 좀 차이가 있지만, 시간적으로 여기서부터 오늘날의 마녀 이미지가 시작되었다고 봐야 할 겁니다. 먼저 앞 페이지 그림 위쪽을 보면 마녀가 하늘을 날고 있는데 빗자루 대신 막대기를 들고 있죠. 막대기 끝에는 항아리가 실려 있네요. 자세히 보면 이 마녀는 염소를 거꾸로 탄 채 하늘을 날아다니고 있습니다.

왜 하필 염소를 거꾸로 타나요?

염소는 기독교 세계관에서 악마를 뜻하는 동물로 이 염소를 거꾸로 탔다는 것은 자연 현상을 거스르는 이상한 행위로 볼 수 있죠. 게다가 그림 속 마녀들은 나체로 묘사됐는데 마녀들이 비정상임을 강조하는 표현입니다.
이런 판화가 당시 사람들의 호기심을 자극하기 좋은 소재였기에 많이 팔려 나갔던 것 같아요.

이런 그림을 좋아했다고요? 나무도 어딘가 무시무시하고 항아리나 연기 같은 소품도 기괴해 보이는데요. 게다가 그림이 어두워서인지 분위기가 더욱 으스스하고요.

확실히 그렇죠. 이 판화가 이렇게 어둡게 보이는 것은 키아로스쿠로Chiaroscuro 기법이 사용되어서 그렇습니다. 이 기법은 일반 판화처럼 흰 종이에 찍는 게 아니라, 종이를 아예 어둡게 만든 다음에 그 위에다 두 단계 과정을 거쳐 찍는 방식으로 이루어집니다.

일단 색을 먹인 종이가 중간 톤이 되니까 여기에 검정색과 흰색 판화를 찍으면 전체적으로 흰색, 검은색, 그리고 그 중간색까지 톤이 세 개가 생기는 겁니다. 이 판화 기법은 1510년경에 본격적으로 등장하는데 한스 발둥 그린이 최초로 개발한 것으로 추정하지요.

키아로스쿠로 기법이 그림을 더 무섭게 강조하는 것 같아요.

기법도 기법이지만, 이미 어둡고 신비로운 밤의 이미지가 이 시대 사람들의 내면에 있는 거죠. 이 같은 마녀에 대한 이미지는 고전이나 문헌에서 오는 게 아니라 주변이나 일상에서 왔을 겁니다. 어렸을 때 부모님에게 들었던 옛날이야기들이 미술에 그대로 반영된 거지요. 이런 경향은 이탈리아나 북유럽 모두 마찬가지였지만 북부쪽

키아로스쿠로 기법을 사용한 판화의 제작 과정 명암의 대비 효과가 중심이 되는 기법으로 보통 흰색과 검은색, 중간색까지 모두 세 가지 색을 겹으로 찍어내어 입체적인 느낌을 냈다.

에서 좀 더 심했다고 봐요.

이탈리아의 경우 도시나 상업의 발달로 사람들이 조금은 더 현실적이었지만, 앞서 설명한 대로 북유럽에서는 전통적 마을 공동체가 유지되면서 중세의 생활방식이 이어졌기 때문이죠. 이로 인해 북유럽인 대다수는 여전히 중세의 상상력 속에 살고 있던 겁니다.

하긴 과학이 오늘날처럼 발달하지 않았으니 중세 사람들은 마녀나 괴물이 실재한다고 믿을 수도 있었겠네요. 생각해보면 지금도 중세의 마녀나 마법의 세계를 다루는 책과 영화가 많잖아요.

그런 상상력이 북유럽에서 널리 퍼져 있었고 그만큼 상당한 영향력을 가지고 있었지요. 게다가 북유럽 사람들은 신앙심도 대단했거든요. 오른쪽 그림은 1520년경 제작된 판화로 독일 중부 도시 레겐스부르크에서 벌어진 성모상의 기적 사건을 담고 있는데요. 당시 종교를 향한 그들의 뜨거운 열정이 잘 드러납니다.

성모상의 기적이요? 그게 무슨 사건이죠?

16세기 초 이 마을의 한 석공은 회랑을 허물다 그만 떨어져 죽을 위기에 처합니다. 석공의 아내는 성모에게 남편이 살아나도록 간절히 기도를 드렸고 그는 다행히 기적적으로 치유됩니다. 후에 기운을 차린 석공은 자신이 회랑에서 떨어질 때 성모 마리아가 손을 붙잡아주었다고 얘기하지요.

이 사건 이후로 레겐스부르크의 성모상 앞에서 기도하면 병이 낫

마이클 오스텐도르퍼, 레겐스부르크에 있는 성모상으로의 순례, 1519~1523년, 영국박물관

는다는 소문이 퍼져나갔고 전국의 순례자들이 기적을 체험하기 위해 몰려듭니다. 이때 신앙심이 고취된 사람들은 성모상 앞에서 소동을 벌입니다. 그림 아래쪽을 보면 사람들이 성모상 앞에서 드러눕고, 성모상을 껴안고, 바닥에 드러누워 경기를 일으키는 등 아주 난리가 났죠?

이 사람들은 지금 기적을 눈앞에 마주했다고 이렇게 흥분한 거지요? 어떻게 보면 순수한 것 같기도 하고요.

안타까운 건 이런 순수한 믿음을 돈벌이에 이용한 사람들이 있었다는 거예요. 날림으로 비슷한 성모상 모형을 제작하거나 치유의 광경을 판화로 만들어 판매하는 식으로 말이죠.
독일의 화가 알브레히트 뒤러는 사람들의 이러한 열성적인 신앙에 차가운 반응을 보였습니다. 그는 날림으로 만들어진 성모상 판화를 가지고 있었는데요. 거기에 '무지몽매한 것들은 죄다 없어져야 해'라고 적어두었다고 합니다.

진짜 냉정하게 말했네요. 뒤러 자신도 북유럽 사람이면서 왜 그렇게 얘기했을까요?

뒤러는 독일의 엘리트 계층에 속했습니다. 이탈리아부터 유럽 곳곳을 여행하면서 동시대에 벌어지는 엄청난 변화를 생생히 목격했죠. 특히 여러 인문주의 학자들과 교류하면서 합리적 이성의 힘에도 영감을 많이 받았던 것 같습니다. 그런데 대부분의 일반 대중은 이러

목조 건물(왼쪽)에서 화려한 석조 건물(오른쪽)로 탈바꿈한 레겐스부르크의 교회

한 변화와 관계가 없었죠. 이들에게는 이성이나 합리성보다는 종교
나 설화 등이 더욱 익숙했으니까요. 아마도 뒤러는 이런 시대 분위
기가 못내 아쉽고 답답해서 이를 강하게 비판한 게 아닐까 싶어요.

그래도 성모상의 기적을 믿는 순박함이 죄는 아닐 텐데 안타깝네요.

사실 이 시대의 또 다른 지식인 계층이었던 성직자들이 대중의 맹
목적인 신앙심을 도리어 부추긴 감도 있어요. 레겐스부르크 성모상
의 기적 같은 경우 교회가 직접 나서서 이 성모상에 대한 순례를 장
려했거든요. 교황은 아예 이 기적을 공인하고 성모상 앞에서 100일
동안 기도하면 죄를 사한다고 선포했죠. 가톨릭교회는 구름처럼 몰
려든 순례객들에게 받은 기부금과 기적의 장면을 묘사한 판화를 판

매한 돈으로 레겐스부르크에 화려한 성당을 지었습니다. 앞 페이지의 그림을 보면 레겐스부르크가 성모상의 기적 덕분에 목조 교회를 허물고 번듯한 석조 교회를 지었음을 알 수 있죠.

이렇게 순수한 믿음을 이용한 일종의 돈벌이가 공공연하게 벌어졌습니다. 그중 대표적인 게 면벌부 판매입니다.

면벌부라면 들어본 적 있어요. 돈을 내면 죄를 용서해주는 거죠?

정확히는 죄에 따르는 벌을 감하거나 면제해준다는 증서입니다. 면죄부라고 부르기도 하지만 죄를 감해주는 게 아니라서 면벌부라고 불러야 더 정확하죠.

원래 가톨릭교회는 죄를 용서받더라도 죄에 따르는 벌은 그대로 남기에, 선행을 통해 남아 있는 죗값을 사해야 한다고 가르쳐왔어요. 그렇지 않으면 죽은 뒤 지옥에 가서 무시무시한 벌을 받아야 한다는 거였죠. 이런 면벌부는 십자군 원정에 참여하는 군인이나 성지 순례를 떠나는 순례객에게 아주 중요한 동기부여가 되었어요.

선행을 통해 죗값을 치르는 건 좋은 일 아닌가요?

하지만 16세기 가톨릭교회에서는 기존의 교리가 무색하게 선행이 아니라 돈으로 면벌부를 살 수 있게 해줍니다. 즉 교회에 돈을 내면 면벌부를 발급해주겠다며 홍보하고 면벌부만 있으면 곧바로 천국으로 향할 수 있다고 꼬드겼죠.

특히 메디치 가문 출신의 교황 레오 10세는 성 베드로 대성당 건립

면벌부 판매에 열을 올린 교황 레오 10세(왼쪽)
레오 10세 이름으로 발행된 면벌부, 1510년(오른쪽)

자금을 마련하기 위해 많은 양의 면벌부를 발행했습니다. 자선과 구원을 명목으로 신앙심 깊은 사람들의 돈을 가로챈 것이지요.

심지어 레오 10세 시기 독일 지역의 면벌부 판매 책임자인 수도자 테첼은 "당신이 돈을 궤짝에 넣는 순간, 당신은 천국에 한 걸음 더 가까워집니다"라는 말을 퍼뜨리고 다녔습니다. 어찌 보면 얄팍한 이야기인데 신앙심 강한 북유럽 사람들은 이 말에 넘어가고 맙니다. 실제로 구름처럼 몰려들어 면벌부를 사 갔으니까요.

더욱이 독일 게르만 민족에게는 돈으로 자신의 잘못을 보상하는 법적 전통도 있던 터라 이러한 면벌부 구매가 마냥 낯선 개념은 아니었습니다.

'지옥에 가면 어쩌지' 하는 사람들의 불안 심리를 이용한 거군요.

네, 아주 교묘하게 파고들었죠. 이처럼 모두가 가톨릭교회의 권위

에 눌려 있을 때, 시골 작은 마을의 수도사 한 명이 대범하게 반기를 듭니다. 그리고 이것을 기점으로 유럽에 종교개혁의 불길이 활활 타오르기 시작합니다. 이와 관련된 미술 이야기는 곧 바로 다음 장에서 이어가도록 하겠습니다.

16세기 북유럽은 로마와 달리 여전히 중세의 연장선 위에 있었다. 독실한 종교적 믿음 이면에는 종말과 죽음에 대한 공포와 설화 혹은 미신에 의존하는 경향이 있었으며 이는 미술에서도 기괴하고 신비스러운 특성으로 나타났다.

기괴한 상상의 세계	**세속적인 쾌락의 동산** 히에로니무스 보스의 작품. 종교적인 삼단 제대화 형식으로 제작됐지만 내용은 에로틱하고 불온한 수수께끼 같은 작품.

왼쪽 패널	가운데 패널	오른쪽 패널
평화로운 에덴의 낙원과 두 남녀의 모습.	육체적인 쾌락을 탐하는 인간의 모습.	지옥에서 고통받는 죄인의 모습.

⇒ 성적 욕망과 쾌락을 뜻하는 과일이나 악기 등 곳곳에 상징이 숨겨져 있음. 전체적으로 그로테스크한 상상력이 돋보임.

종말의 공포	인구밀도가 낮아 폐쇄적인 북유럽. → 종교 의존도가 높으면서도 한편으로는 종말과 죽음에 대한 공포가 커짐. ⇒ 이성과 감성의 부조화. **종말론** 전쟁과 기아, 흑사병 등에 시달린 15세기 유럽. → 최후의 심판이 인기 있는 미술 주제로 부상함. → 종말에 심판받을 죄악을 향한 경고를 담아냄. 예 히에로니무스 보스, 최후의 심판, 1504~1508년 • 북유럽 미술에서 인간의 육체는 타락하고 나약한 대상으로 묘사되어 인물의 육체를 강조한 이탈리아 회화와 대비. 비교 루카 시뇨렐리, 고문받는 지옥에 떨어진 자들, 1499~1504년

르네상스, 중세의 그림자	**마녀사냥의 본격화** 16세기, 사회적 약자가 피해의 대상이 됨. → 마녀의 비정상적 모습은 인기 있는 그림 소재. → 키아로스쿠로 판화 기법이 사용됨. 예 한스 발둥 그린, 마녀들, 1510년경 **성모상의 기적** 기적을 믿으며 열정적인 신앙심을 드러냄. → 북유럽 엘리트 계층은 대중의 비이성적인 분위기를 비판함. → 가톨릭교회의 면벌부 판매. → 북유럽 사람들의 열렬한 신앙심을 돈벌이로 활용. 참고 마이클 오스텐도르퍼, 레겐스부르크에 있는 성모상으로의 순례, 1519~1523년

죄를 인식하는 것이 구원의 시작이다.

― 마르틴 루터

O2 종교개혁, 미술의 역할을 바꾸다

#마르틴 루터 #면벌부 #종교개혁 #루카스 크라나흐
#이미지 전쟁 #종교개혁 제대화

이번 장에서는 종교개혁이 미술에 어떤 영향을 미쳤는지 살펴보려 합니다. 종교개혁은 마르틴 루터가 당시 가톨릭교회의 관행에 정면으로 도전하면서 시작되죠.

루터라는 이름은 들어봤는데 어떤 사람인가요?

루터는 아우구스티노 수도회 소속 가톨릭 신부였습니다. 그가 불붙인 종교개혁에 대해서는 많이 알려져 있기에 신교와 가톨릭 간의 종교적 대립보다는 이 시대 미술의 변화에 좀 더 초점을 두고 살펴보죠.

종교개혁이 미술에 끼친 이야기를 본격적으로 시작하려면 먼저 독일의 조그마한 시골 마을로 가야 하는데요. 비텐베르크라고 하는 정말 작은 도시입니다. 이곳은 독일의 수도 베를린에서 남서쪽으로

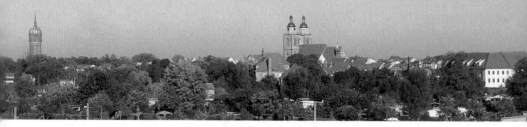

100킬로미터 정도 떨어진 곳으로, 인구 4만 명의 아주 조용한 시골 마을입니다. 오늘날 도시의 풍경을 담은 위 사진을 보면 오른쪽 페이지의 16세기 도시 풍경과 많이 비슷하죠?

정말 500년 전 모습이나 지금이나 크게 다르지 않네요.

그렇죠. 비텐베르크는 지금도 한적한 곳인데 500년 전에는 아마도 훨씬 더 외떨어진 곳이었을 거예요. 그런데 바로 이 마을에서 유럽 역사의 대변혁을 불러일으킨 엄청난 사건이 벌어집니다.

1517년 10월 31일, 이곳에 살던 젊은 수도사 마르틴 루터가 가톨릭의 권위를 노골적으로 비판하는 글을 발표한 겁니다. 그는 이 글을 슐로스키르헤Schloßkirche, 번역하면 성城 교회의 정문에 붙였다고 하죠. 성 교회는 도시를 방어하는 성을 개조해서 지은 교회인데 비텐베르크 대학 소속의 교회였습니다. 따라서 그가 이

비텐베르크 위치

교회 정문에 자신의 글을 붙였다는 것은 요즘으로 치면 대학 안에 대자보를 붙인 셈이죠.

대자보가 대체 어떤 내용이기에 그렇게 큰 파문을 일으켰나요?

루터는 면벌부를 포함해 교회의 부패를 95개 항목으로 일일이 따져 가며 비판했습니다. 그래서 『95개조 반박문』이라고도 부르지요.

| 교황도 우리와 같은 인간이다 |

루터가 한 일이 그렇게 문제였나요? 성직자가 교회를 비판할 수도 있잖아요.

루터가 쓴 글의 원래 제목은 『대사大赦 능력 천명에 대한 반박 Disputatio pro declaratione virtutis indulgentiarum』입니다. 앞서 설명했듯이 가톨릭교회는 죽어서 받을 벌을 헌금으로 사면해준다는 면벌부를 판매했습니다. 사람들의 지옥에 대한 공포를 이용한 거죠. 루터는 이 반박문에서 죄를 사하는 면벌부를 놓고 돈이 오가는 것도 문제지만, 근본적으로 신이 아닌 인간에 불과한 성직자가 같은

인간의 죄를 용서해 줄 수 있는가에 대해 의문을 던진 거죠. 심지어 교회의 수장인 교황조차도 그럴 권한이 없으므로 면벌부 발행도 잘못된 것이라고 비판했습니다.

교황으로서는 절대 용납할 수 없는 주장이었겠네요.

그렇습니다. 지금도 그렇지만 가톨릭교회의 성직자는 신부, 주교, 대주교, 추기경, 교황까지 수직적으로 연결되어 있습니다. 그중 제일 말단인 신부, 그것도 순종을 미덕으로 생각하는 수도회 소속 수사 신부가 교황에게 도전한다는 것은 상상하기도 힘든 일로 엄청난 하극상인 셈입니다.

게다가 루터는 이 반박문을 면벌부 판매에 앞장섰던 알브레히트 대주교뿐만 아니라 여러 고위 성직자, 나아가 독일의 영주들에게도

테제의 문, 1858년, 성 교회(왼쪽) 성 교회, 1490~1511년, 비텐베르크(오른쪽) 1858년 루터의 탄생 375주년을 맞아 비텐베르크 성 교회 정문에 『95개조 반박문』을 새겨놓은 청동문을 만들었다.

루터의 95개조 반박문 선언 100주년 기념 판화, 1617년, 영국박물관 루터가 성 교회 정문에 공개한 글은 유럽 곳곳으로 퍼져 나가 종교개혁의 불길을 뜨겁게 지폈다. 루터가 든 펜이 사자의 머리를 꿰뚫고 있는데, 사자의 몸에 교황 레오 10세라고 명확히 적혀 있다.

공개적으로 보냈습니다. 루터의 글을 전해 받은 교황청도 노발대발 했죠. 교황의 권위를 깡그리 무시했으니까요.

위의 판화는 루터가 『95개조 반박문』을 발표한 지 100주년 되는 1617년에 제작됐습니다. 그림을 살펴보면 루터는 교회 문에 그의 반박문을 직접 적고 있습니다. 루터가 쥐고 있는 펜의 끝이 사자의 귀를 뚫고 들어가 뒤에 있는 교황의 삼중관을 벗겨 버립니다. 사자 는 라틴어로 레오인데 루터가 반박문을 쓸 당시 로마의 교황이던 레오 10세를 상징하지요.

그림 속 루터가 든 펜이 무척 크네요. 펜이 아니라 긴 창이라고 해 도 믿겠는데요?

맞아요. 루터의 글이 끼친 엄청난 영향력을 큰 펜을 통해 보여주는 것이죠. 루터는 라틴어를 아는 성직자와 신학자를 대상으로 라틴어로 글을 썼지만 그의 반박문은 곧바로 독일어로 번역되고 대량 인쇄되어 독일 곳곳에 퍼져 나갑니다. 결론적으로 『95개조 반박문』은 단 1년 만에 수십만 부가 찍혀서 유럽 곳곳에서 읽혔다고 해요.

이 판화에서는 펜이 칼보다 강하다는 것을 보여주기 위해 펜을 크게 만든 거지요.

루카스 크라나흐, 아우구스티노회 수도사 복장의 마르틴 루터, 1520년, 메트로폴리탄 미술관

교황청이 루터를 가만 내버려두지 않았겠네요.

먼저 교황청은 최고의 신학자를 내세워 마르틴 루터를 설득하고 그의 주장을 철회시키려 합니다. 교회 권위에 순종시키려고 한 거죠. 그러나 루터가 뜻을 굽히지 않자 결국 파문합니다. 루터는 1521년 독일 보름스에서 종교재판에 넘겨졌는데 그 당시 재판을 참관했던 기록에 따르면 루터가 너무 말라서 뼈를 셀 수 있을 정도였다고 해요.

루터에게는 목숨을 건 투쟁이었을 테니 그럴 만도 하네요. 이 당시

루터의 심정은 어땠을까요?

당시 루터의 모습은 그의 친구이자 화가인 루카스 크라나흐가 판화로 남겨놓았습니다. 왼쪽 판화를 보면 루터는 아주 깡마르고 정수리 부분을 삭발한, 절제된 수도사의 모습으로 묘사돼 있습니다. 그림 하단에는 '루카스 크라나흐가 그를 영원불변하게 했다'라고 적혀 있죠.

정말 광대뼈가 보일 정도로 깡말랐어요.

이 판화는 1520년에 제작되었는데요. 루터가 한창 교황과 논쟁을 벌이다가 결국엔 파문당한 시절의 모습입니다. 말한 대로 광대뼈가 툭 튀어나올 정도로 마른 모습이죠. 하지만 루터의 강한 눈빛과 꽉 다문 입에서 굳은 결의가 보입니다. 특히 뒤로 젖힌 의복의 굵직한 선에서도 힘이 느껴지지요.

| 개혁을 성공시킨 성인 |

흥미롭게도 루터는 계속 위기에 빠지지만 이를 극복하는 과정에서 당시 독일 사람들에게 점차 영웅으로 추앙받게 됩니다. 이런 변화를 이후에 그려지는 루터의 초상화를 통해 살펴볼 수 있습니다.
다음 페이지의 그림은 한스 발둥 그린이 제작한 판화인데요. 앞서 본 루터의 판화와 무엇이 달라졌죠?

루터의 머리 뒤에 성인 처럼 후광이 있네요!

그렇죠. 여기서 루터는 일종의 성인처럼 영웅 화되어 묘사됐습니다. 그의 머리 위에 성령이 비둘기의 모습으로 날 고 있고 후광까지 그려 져 있어서 마치 그가 성 인의 반열에 오른 듯한 모습입니다.

한스 발둥 그린, 마르틴 루터의 초상, 1521년, 영국박물관

특히 루터가 늘 강조했 던 성경을 손으로 가리키고 있어요. 루터는 바로 이 성경 말씀을 근 거로 가톨릭을 비판했습니다. 성경만이 믿음과 실천에 있어서 오류 가 없는 유일한 규칙이라고 내세웠지요. 그걸 라틴어로는 '솔라 스 크립투라Sola Scriptura'라고 합니다. '오직 성경'이란 뜻으로 성경 만이 유일한 근거일 뿐 성경에 없는 관습은 받아들일 필요가 없다 는 주장입니다. 그래서 루터의 초상에서도 성경을 강조하고 있는 거죠. 이런 루터의 판화가 그의 글과 함께 전 유럽에 퍼졌습니다.

그 시대에는 사진이 없었으니 루터의 모습이 일종의 선전 포스터 역할을 한 셈이군요.

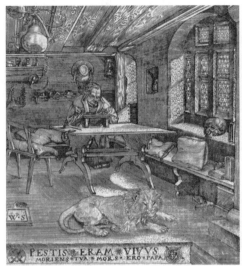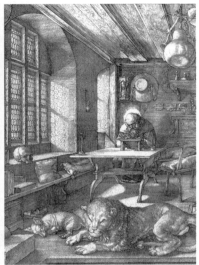

볼프강 스투버, 성 히에로니무스로 분한 마르틴 루터, 1580년, 베를린 주립박물관(왼쪽)
알브레히트 뒤러, 성 히에로니무스의 서재, 1514년, 슈테델 미술관(오른쪽)

그만큼 루터의 모습이 종교개혁의 상징이 된 것이죠. 종교개혁이 성공하게 된 요인은 여러 가지가 있지만 그중 루터의 리더십이 가장 큰 역할을 했기에 이렇게 루터의 모습은 계속해서 이미지로 만들어지게 됩니다.

예를 들어 위의 왼쪽 판화에서 루터는 서재에서 글을 쓰는 모습으로 그려졌습니다. 루터는 쫓기는 과정에서 성경을 독일어로 번역하는데요. 아마도 이 판화는 그 작업 장면을 다루는 듯합니다.

왼쪽과 오른쪽 판화가 비슷해 보여요. 오른쪽 남자도 루터인가요?

아니요. 오른쪽 판화는 1514년에 뒤러가 제작한 히에로니무스 성인 판화입니다. 사실 왼쪽 판화는 뒤러의 판화를 패러디한 겁니다. 뒤

러의 판화를 앞에 놓고 비슷하게 제작한 다음 이를 다시 판화로 찍어냈기에 거울처럼 좌우가 뒤집혀 나타나 있지요. 두 판화를 비교해 보면 실내의 모습이나 전체적인 구성이 매우 유사하다고 볼 수 있습니다.

맨 앞의 사자부터 가구 배치까지 판박이네요. 그런데 히에로니무스 성인이 누구인가요?

히에로니무스는 4~5세기에 활동한 성인입니다. 히브리어 성경을 라틴어로 번역한 최초의 인물로 알려져 있지요. 유럽 가톨릭 세계에 지대한 영향을 끼친 성인이라 추기경의 시초로 추앙받기도 하지요. 뒤러의 판화를 보면 히에로니무스의 바로 뒤에 추기경 모자가 놓여 있습니다. 그리고 앞에 앉아 있는 사자는 전통적으로 그를 상징합니다.

뒤러가 제작한 이 판화는 기법적으로 너무나 정교하게 만들어져서 판화임에도 회화의 표현력을 능가할 정도지요. 특히 왼쪽 창에서

볼프강 스투버, 성 히에로니무스로 분한 마르틴 루터(부분) 1580년, 베를린 주립박물관(왼쪽)
알브레히트 뒤러, 성 히에로니무스의 서재(부분), 1514년, 슈테델 미술관(오른쪽)

들어오는 빛이 유리창을 통과해 실내 곳곳으로 퍼져나가는 모습을 보세요. 판화로 구현할 수 있는 표현력의 극한을 보여줍니다.

물론 루터의 모습을 그린 판화에는 이 정도로 정교한 표현은 없지만, 나름대로 빛의 묘사에 신경을 많이 써서 뒤러의 작품과 같은 효과를 내려 했다고 볼 수 있지요. 여기서 주목할 부분은 16세기 후반에 루터를 히에로니무스 성인과 동격으로 다루는 이미지가 제작됐다는 점입니다.

라틴어로 성경을 번역한 히에로니무스나 독일어로 성경을 번역한 루터나 글을 통해 믿음을 전달한다는 점에서 비슷한 부분이 있네요.

맞아요. 글로 정리된 교리는 그만큼 파급력이 크지요. 초기 교회에서 히에로니무스 성인이 했던 역할을 16세기 독일에서 루터가 했다고 볼 수 있어요. 루터가 번역한 독일어 성경 덕분에 일부 성직자만이 독점했던 성경을 지식인과 시민 계층도 읽을 수 있게 됐습니다.

이렇게 종교 지식의 독점 구조가 점차 무너지면서 가톨릭교회의 영향력은 점점 줄어들 수밖에 없었죠. 이제 알프스 이북 지역은 기독교 세계의 주변부가 아닌 종교개혁의 중심지이자 새로운 시민 문화의 중심지로 떠올라요.

종교개혁이 중심과 변방의 개념까지 바꿔버렸다는 건가요? 그렇다면 정말 세계를 뒤집은 변화로군요.

프란스 호젠버그, 칼뱅주의자의 성상파괴, 1566년

| 성상인가, 우상인가? 우상숭배 논쟁 |

종교개혁으로 미술도 큰 변화를 겪게 됩니다. 신교와 가톨릭교회의 갈등은 미술의 운명에도 엄청난 영향을 끼치거든요. 신교의 등장에 따라 '성상을 우상으로 볼 것인가 말 것인가?'하는 문제가 재차 수면 위로 떠오릅니다.

성상은 초기교회부터 기독교 내에서 아주 뜨거운 문제였습니다. 예를 들어 8세기 비잔티움 제국에서도 성상이 우상숭배라고 주장하면서 이를 없애려는 우상 파괴 운동이 치열하게 벌어졌어요. 그런데 이 성상을 둘러싼 논쟁이 16세기 종교개혁 과정에서 다시 수면 위로 떠오르게 된 겁니다.

역사는 돌고 도는 것이라더니 정말 그러네요. 결국 이 논쟁의 결과

성상 파괴주의자에 의해 파손된 성상 부조, 16세기, 성 마르틴 대성당 네덜란드 급진 종교개혁 신자들이 파괴한 성상의 모습. 이는 당시 네덜란드 곳곳에서 일어난 수많은 성상 파괴 운동 가운데 하나일 뿐이다.

는 어떻게 됐나요?

앞 페이지의 그림을 보세요. 1566년에 네덜란드 안트베르펜 성당에서 벌어진 성상 파괴 장면입니다. 칼뱅의 교리를 추종하던 신교도들이 성당 안에 있는 조각상과 제대화 같은 미술품을 끌어 내린 후 부숴버리는 장면이지요. 이런 일이 신교의 가르침을 따르는 지역에서 속속 벌어지기 시작했습니다.

그 결과 위 사진에서 보듯 참혹한 파괴가 곳곳에서 이뤄지지요. 네덜란드 성 마르틴 대성당에 있는 조각상인데요. 성상이 얼굴 위주로 깨져 있지요?

무시무시하네요. 단지 믿음이 바뀌었다고 이렇게 성상을 훼손하다니. 성상 자체에는 죄가 없을 것 같은데요.

혼돈스러운 상황이죠. 다만 이런 성상 파괴 운동은 신교 전체가 가담했다기보다는 신교 중에서도 일부 급진주의 성향이 강한 세력이 주도한 일로 보는 게 맞아요. 종교개혁 운동이 거세지면서 성경을 루터보다 훨씬 적극적으로 따르는 세력이 나타나는데, 이들은 성경 구절을 곧이곧대로 해석하고 성경에 나와 있지 않은 내용은 완전히 배척하려고 했습니다. 주로 이들이 성상 파괴 운동을 주도했지요.

그렇다 해도 기독교도가 기독교 미술을 파괴하는 상황이 여전히 아이러니하게 느껴져요.

성상을 둘러싼 논쟁은 8세기 상황과 거의 똑같아요. 성상이 필요하다고 보는 쪽은 '글을 못 읽는 사람에게 성상이 효과적으로 메시지를 전달할 수 있다'는 주장을 펼쳤습니다.

이때까지만 해도 여전히 글을 읽을 줄 아는 사람이 전체 인구 중 극소수에 불과했어요. 이 때문에 회화나 조각 등의 미술 작품에서 '메시지를 전달하는 기능'이 지금보다 훨씬 강조됐습니다.

한편 성상을 반대하는 측에서는 '성상은 십계명에서 우상숭배로 금지하고 성경의 메시지를 잘못 전달할 소지도 있다'는 논리로 교회가 성상을 활용하는 것을 멈춰

루카스 크라나흐, 작센 선제후 프리드리히 3세 초상, 16세기경, 산카를로스 국립박물관 프리드리히 3세는 교황청으로부터 파문당한 루터에게 자유를 보장했고 바르트부르크 성에 피난처를 제공했다.

야 한다고 주장했습니다. 이 논리는 성경 구절을 엄격하게 따르려는 신교 측의 주장과 맞아떨어지면서 다시금 성상 파괴 운동이 신교 지역을 중심으로 퍼져 나간 것이지요.

그런데 루터도 성상 파괴 운동에 앞장섰나요?

처음에는 루터도 성상에 대해 비판적이었지만 점점 성상의 올바른 사용을 강조하는 쪽으로 입장을 바꿉니다. 종교개혁 운동이 너무 급진적으로 흐를까 우려했고, 또 교리 전달에서 성상이 주는 긍정적 효과를 무시하기 어려웠기 때문입니다.

1521년에 열린 보름스 제국의회에서 루터는 황제 앞에서도 자신의 소신을 굽히지 않았고 이후 한동안 피난을 떠나야 했습니다. 선제후 프리드리히 3세가 그를 적극적으로 보호해준 덕분에 작은 성에 몸을 숨긴 채 독일어로 성경을 번역하며 시간을 보냈습니다. 그러던 중 갑자기 루터는 비텐베르크의 동료들로부터 놀라운 소식을 듣습니다. 비텐베르크에서 성상 파괴 운동이 벌어지면서 도시가 혼돈에 빠졌다는 거예요. 이 소식을 접하고 루터는 급히 비텐베르크로 돌아와 성상 파괴 운동을 진정시킵니다.

루터도 성상 파괴 운동까지는 예상하지 못했나 봐요.

그렇죠. 루터뿐만 아니라 그를 지원하던 신교파 제후들도 당황했을 거예요. 이들에게 성상 파괴 운동은 일종의 반사회적인 행위로 보였을 테니까요. 이런 급진적인 파괴 행위는 통치 자체를 부정할 수

도 있었고 실제로 급진파들은 기존 지배체제 자체에 대항하기도 했습니다. 개혁의 불길이 너무 뜨거워져 그 불씨가 어디로 튈지 모를 만큼 급박한 상황이었던 거지요.

이에 따라 루터는 혼란을 수습해야 할 책임을 느끼면서 성상에 대해 중립적인 입장을 밝힙니다. 그는 가톨릭교회 안에서 성상이 잘못 사용된 점은 강하게 비판하면서도 성상이 올바로 사용된다면 교리를 가르치는 데 효과적이라고 주장했습니다.

다시 말해 성상을 숭배하는 것이 잘못이지 성상 자체에는 잘못이 없다는 겁니다. 실제로 이후 루터는 미술을 새로운 교리를 전파하는 데 적극 활용합니다. 이 부분은 조금 뒤에 다시 설명하지요.

| 위기의 작가들 |

성상 파괴 운동의 불길은 조금씩 잦아들었지만, 결과적으로 신교 지역에서 종교미술은 굉장히 위축될 수밖에 없었습니다. 특히 어느 정도 종교미술의 역할을 인정한 루터와 달리 칼뱅 등 보다 엄격한 교리를 추종했던 지역에서 종교미술은 상당히 제한됐어요. 기존에 있었던 교회 미술이 제거되거나 심지어 파괴됐기 때문에 새로운 종교미술을 제작한다는 것은 아예 생각하기조차 어려워졌죠.

눈앞에서 미술품이 파괴되는 모습을 본 작가라면 창작 의욕이 꺾일 수밖에 없었겠네요. 자신이 하는 일을 세상이 부정한 셈이잖아요.

맞아요. 당시 작가들이 받은 충격은 무척 커서 작품 활동은 크게 위축될 수밖에 없었죠. 나아가 미술 수요가 갑자기 줄어들면서 이들은 경제적 위기에도 직면하게 됩니다.

기존 미술의 가장 큰 수요층이라 할 수 있는 교회가 더는 미술품을 구매하지 않게 되면서 작가들의 먹고살 길이 막막해진 겁니다. 이 과정에서 작가들의 삶도 크게 요동치지요. 아예 직업을 바꾸는 화가나 조각가도 있었습니다.

아무리 예술이 좋아도 생계가 위협당하면 버틸 수 없었겠네요. 그런데 당장 직업이 구해졌을까요?

아래의 그림은 페테르 플뢰트너Peter Flötner라는 판화가의 작품입니다. 판화 속에 등장하는 이 용병은 원래 조각가였다고 하는데요.

판화 안에는 '이 사람은 원래 아주 성공한 조각가였는데 주문이 없어서 조각을 포기하고 용병이 되었다'라는 글이 쓰여 있습니다. 교회가 더는 미술을 요구하지 않게 되자 작품 수요가 급격히 감소해 화가들이 새로운 생계를 찾은 것이죠.

페테르 플뢰트너, 용병, 1530년경, 보이만스 판 뵈닝언 미술관

평생 해온 일을 두고 다른 직업을 찾는 게 쉽지만은 않았겠군요.

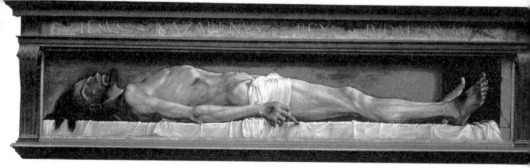

한스 홀바인, 무덤 속 그리스도의 주검, 1521~1522년, 바젤 미술관

아무래도 그렇겠죠. 심지어 새로운 일자리를 찾아 다른 나라로 이주한 화가도 있습니다. 대표적인 예가 한스 홀바인이라는 작가입니다. 그의 아버지도 화가이면서 이름도 그와 똑같았어요. 둘을 구분하기 위해 앞에 대, 소자를 붙이기도 하는데 아들 한스 홀바인이 너무 유명하기에 여기선 그냥 아들 쪽을 한스 홀바인이라 부르겠습니다.

아버지 밑에서 그림을 공부한 한스 홀바인은 당시 다른 화가들처럼 초기에는 종교화를 많이 그렸습니다. 이때 그린 작품이 위에 보이는 예수 그리스도의 시신입니다. 이 작품은 1521년에 제작됐습니다. 가로로 긴 모양으로 미루어보아 제대화의 받침 부분인 프레델라로 추정되는 그림입니다. 관 속에 갇혀 있는 예수 그리스도의 모습을 사실적으로 그려낸, 굉장히 강렬한 작품이지요.

진짜 시체가 누워 있는 줄 알았어요. 정말 사실적으로 느껴지네요.

맞아요. 헝클어진 머리부터 벌린 입, 뼈가 드러난 앙상한 예수 그리

마티아스 그뤼네발트, 이젠하임 제대화(부분), 1512~1516년, 운터린덴 미술관

스도의 신체가 우리 눈길을 잡아당기지요. 신적인 우아함이나 이상적인 표현은 전혀 보이지 않고 인간적인 모습만이 적나라하게 드러나 있습니다. 이렇게 고통받는 예수의 인간적인 신체를 진지하게 드러낸다는 점에서 전체적으로 그뤼네발트의 이젠하임 제대화를 연상시키면서도 홀바인 자신만의 개성도 보입니다.

위의 그림에서 보듯이 그뤼네발트가 고통과 참혹함에 초점을 맞췄다면 홀바인은 해부학적으로 섬세한 표현력을 강조한 거죠. 홀바인의 신체를 보면 근육과 관절 하나하나가 정교하게 그려져 있습니다.

정말 섬세한 표현이네요.

홀바인은 다음 페이지에 있는 다름슈타트의 성모 같은 그림도 그립니다. 그림 속에는 성모 마리아와 아기 예수뿐만 아니라 당시 그가 살고 있던 스위스 바젤의 시장과 그의 가족의 모습도 들어가 있습니다. 홀바인은 1520년대에 이 같은 종교적 주제의 작품을 집중적으로 그리지요. 문제는 그가 살던 바젤에도 종교개혁의 바람이

거세지면서 이런 종교적 그림에
대한 수요가 급격히 줄었다는 겁
니다.

이렇게 멋진 그림을 그린 화가도
일자리를 잃었나요?

네. 홀바인은 아예 새로운 일자리
를 찾아 이주하게 됩니다. 게다가
자신의 주 종목도 종교화에서 초
상화로 바꿔버리지요. 아무래도
종교화보다는 초상화에 대한 수요
가 더 꾸준할 것으로 내다본 거죠.

한스 홀바인, 다름슈타트의 성모, 1525~1528년, 뷔르트
미술관

화가를 계속하기 위해 새로운 지역에서 주 종목까지 바꾸면서 도전
한 것이군요.

과감하게 결단한 것이죠. 다행히 운도 따랐습니다. 홀바인은 이 시
기 최고의 인문학자였던 에라스무스와 만나게 되는데요. 에라스무
스는 홀바인의 재능을 알아보고 그에게 영국으로 가라고 추천합니
다. 에라스무스는 자신이 영국에 있을 때 친하게 지냈던 토머스 모
어를 만나보라고 홀바인에게 추천서까지 써줍니다.
홀바인은 1526년에 에라스무스가 써준 추천서를 들고 영국으로 떠
나죠. 영국에서 홀바인은 토머스 모어의 초상화뿐만 아니라 그의

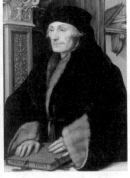

한스 홀바인, 토머스 모어의 초상, 1527년, 프릭 컬렉션(왼쪽) 한스 홀바인, 에라스무스의 초상, 1523년, 내셔널 갤러리(오른쪽) 토머스 모어와 에라스무스는 16세기 시대를 이끈 인문주의자로 이들과의 친분으로 한스 홀바인은 영국에서 초상화가로 자리잡게 된다.

가족 초상화까지 그립니다.

이후 홀바인은 2년 동안 영국에 머물다가 1528년 다시 바젤로 되돌아옵니다. 그리고 4년 정도 바젤에서 활동하다가 1532년 완전히 영국으로 이주하면서 곧바로 영국 왕실의 궁정 화가가 되는 등 큰 성공을 거두게 되죠. 이때 영국 국왕 헨리 8세와 왕비들을 포함하여 여러 궁정 사람들의 초상화를 그리기도 합니다.

역시 사람은 좋은 인연을 만나는 것이 참 중요하군요. 홀바인이 비록 고향을 떠났지만 새로운 나라에서 인정받아 다행이에요.

그렇죠. 한스 홀바인은 이후 영국에서 활발한 작업 활동을 이어가는데, 이 시기 그가 그린 대표적인 그림이 바로 다음 페이지에 있는 두 대사 입니다. 1533년에 그린 작품으로 2인 초상화이지요.

여기에서 두 대사는 영국에 파견된 프랑스 대사와 특사를 가리킵니다. 그림 오른쪽에 있는 인물이 당시 프랑스 대사였던 당트빌입니다. 그는 고향 친구인 조르주 드 셀브가 영국에 특사로 오게 되자 이를 기념하기 위해 함께 이 그림을 그린 겁니다.

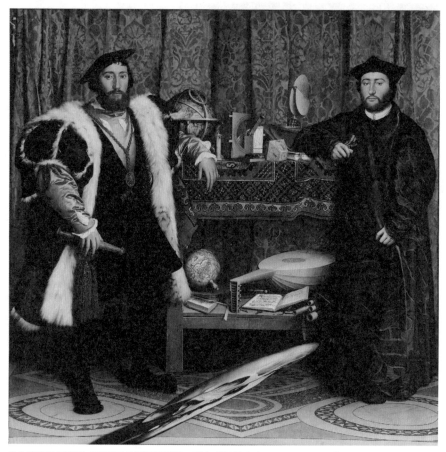

한스 홀바인, 두 대사, 1533년, 내셔널 갤러리 그림 속 왼쪽 인물이 조르주 드 셀브 프랑스 특사이고, 오른쪽이 당트빌 프랑스 대사이다.

당트빌과 조르주 드 셀브가 한스 홀바인에게 그림을 부탁했을 당시 영국은 헨리 8세가 첫 번째 부인과 이혼하려던 시점이었는데요. 이 과정에서 이혼을 용인하지 않던 가톨릭 교황과 대립하고 있던 때였습니다. 이에 프랑스는 헨리 8세와 로마 교황청과의 갈등을 조정하고자 특사를 파견한 거죠. 영국 왕실에 먼저 와 있던 프랑스 대사는 자기 고향 친구가 특사로 오자 반가움에 한스 홀바인에게 자신들의 모습

을 그리도록 요청한 겁니다. 상황이 상황이니 만큼 이 두 대사의 마음이 편치만은 않아 보이죠.

요즘으로 치자면 함께 찍은 우정 사진인 셈이군요. 그런데 그림 아래 저 길쭉한 것은 뭔가요? 저 부분만 이상하게 보여요.

어떤 사람은 오징어처럼 보인다고도 하는데 사실은 해골입니다. 해골이 초상화 하단 가운데에 길쭉하게 일그러져 있죠. 일그러진 상이란 뜻으로 아나몰픽Anamorphic이라는 용어를 쓰기도 하지요. 해골이 심하게 변형돼 있는데, 어떤 형태든 해골이 들어감으로써 이 초상화의 주제는 명확해집니다. 해골은 전통적으로 죽음에 대한 경고를 뜻해요. 삶의 헛됨, 삶의 한계를 상징하지요.

해골이요? 상상도 못한 정체군요. 그런데 해골을 왜 저렇게 일그러지게 그린 거죠?

이에 대해서는 여러 가지 학설이 있습니다. 이 해골을 옆에 바짝 붙어서 보면 오른쪽 해골처럼 정상적인 모양으로 보입니다. 이 그림

한스 홀바인, 두 대사(부분), 1533년, 내셔널 갤러리
그림 하단의 해골은 그냥 보면 일그러져서 알아보기 힘들지만, 그림 옆에 밀착해서 보면 시점에 따라 해골의 모양이 오른쪽처럼 온전히 보이기도 한다.

이 당시에는 계단 벽면 위에 걸렸기 때문에, 사람들이 계단을 오르내리면서 이 그림을 마주칠 때 해골이 제대로 보이는 마법 같은 순간이 있었을 거예요. 해골이 정상적인 형태로 보일 때는 그림의 다른 부분들이 전체적으로 뒤틀려 보이기 때문에 현실과 죽음의 세계를 그림 안에 동시에 그리려고 했다는 해석도 있습니다.

어쩐지 으스스한데요. 그림 전체가 뒤틀리고 해골만 온전히 보인다면, 순간 그림에 홀렸다고 두려워했을 것 같아요.

그만큼 화가의 독특한 아이디어가 돋보이죠. 종교개혁의 혼란 속에서 새로운 일자리를 찾아 떠난 화가가 이국땅에서 자신의 기량을 마음껏 펼친 결과로, 이렇게 수수께끼 같은 초상화가 그려지게 된 점이 무척 흥미롭습니다.

종교개혁이 일으킨 나비효과가 한스 홀바인이란 화가에게는 긍정적인 영향을 끼쳤네요. 그런데 화가들이 모두 이주에 성공하지는 못했을 거고, 결국 종교개혁 때문에 화가들은 계속 어려운 상황에 놓이게 되나요?

| 루터와 화가 크라나흐, 베스트셀러를 기획하다 |

꼭 그렇지만은 않습니다. 종교개혁으로 북부 유럽에서 미술은 교회와는 멀어지게 되지만 반대로 사회와는 더 긴밀해집니다. 사실 종

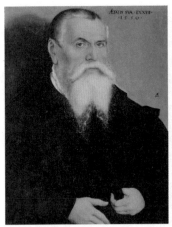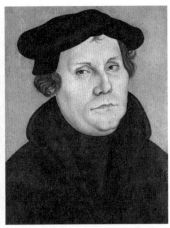

소 루카스 크라나흐, 루카스 크라나흐의 초상, 1550년, 우피치 미술관(왼쪽) 루카스 크라나흐,
마르틴 루터의 초상, 1528년, 비텐베르크 루터 하우스(오른쪽) 루카스 크라나흐는 같은 이름의 아들이
있었는데 그도 아버지처럼 화가의 길을 걷는다. 아버지와 구분하기 위해 이름 앞에 소小자를 붙인다.

교개혁의 성공 요인 중 하나는 미술의 사회적 소통 역할을 적극 이
용한 덕분입니다. 실제로 루터는 자신의 주장을 글뿐만 아니라 미
술로 만들어 광범위하게 퍼트리거든요. 그는 화가와 협업하면서 새
로운 이미지를 속속 만들어냈죠.

루터가 미술을 이처럼 효과적으로 쓸 수 있었던 데에는 그의 가까
운 친구 중에 유능한 화가가 있었기 때문입니다. 바로 루카스 크라
나흐Lucas Cranach입니다. 앞서 파문당한 루터의 초상화를 그려준
화가지요. 크라나흐는 루터보다 나이가 많았지만 둘은 아주 친했던
것 같아요. 루터가 다른 신교 지도자들보다 미술에 대해 너그러운
입장을 취한 배경에는 화가 루카스 크라나흐와의 깊고 오랜 교우
관계 때문이라는 해석까지 있을 정도니까요.

친구따라 강남 간다고, 루터도 화가 친구가 있다 보니 미술에 관심

비텐베르크에 있는 루카스 크라나흐의 집 루카스 크라나흐의 작업실 겸 집은 비텐베르크 시내의 광장과 접하고 있다.

이 없지는 않았겠군요.

맞아요. 두 사람의 관계를 더 잘 이해하기 위해 여기서 잠시 루터의 도시, 비텐베르크로 다시 가보고자 합니다. 비텐베르크는 도시라기보다는 정말 조그마한 마을에 가까웠는데 1502년 이곳에 비텐베르크 대학이 설립되었고 루터는 이 대학에서 박사학위까지 받고 교수로 일합니다.

이때 루터가 거주하던 수도원과 그가 있던 대학 교회 사이의 거리는 1킬로미터 정도밖에 되지 않습니다. 아래 지도를 보면 두 곳을 잇는 길 중간에 루터의 친구였던 화가 루카스 크라나흐의 작업실 겸 집이 자리하고 있음을 알 수 있지요.

루터가 복무하던 대학과 수도원, 루카스 크라나흐의 집 위치

루터 입장에서는 가볍게 들려서 이야기 나누기 딱 좋은 자리에 크라나흐의 집이 있었네요.

그런 셈이죠. 두 사람은 정말 친했던 것 같습니다. 루터는 1525년 6월 수녀 출신 카타리나 폰 보라와 결혼합니다. 크라나흐는 두 사람의 결혼식에서 기꺼이 들러리로 나서지요. 그리고 둘은 서로의 자녀에게 대부까지 되어줍니다.

루터와 크라나흐는 단순한 친분 관계를 넘어 함께 『그리스도의 수난과 적그리스도』라는 판화집도 만들어요. 판화집의 기획자는 마르틴 루터였고 글은 그의 동료 멜란히톤이 쓰고, 판화는 크라나흐가 제작합니다. 세 사람이 합심해서 만든 루터파 교리의 선전용 판화집이지요.

루터가 직접 기획하고 화가 친구와 함께 만든 판화집이라니 정말 흥미로운데요.

아주 작은 소책자이지만 신교 교리를 명쾌하게 보여주죠. 총 26컷의 판화로 이루어진 책인데, 책을 펼치면 양쪽에 서로 대구를 이루는 두 개의 판화가 나오는 식입니다. 모두 13개의 이야기가 실려 있어요.

책을 펼치면 왼쪽 페이지에는 그리스도의 이야기를 보여주고, 오른쪽은 이와 대조를 이루는 적그리스도의 행위를 보여주지요. 그리고 각각의 이미지 아래에는 성경과 교회법을 언급한 해설이 들어가 있습니다.

글만 넣는 게 아니라 이미지를 함께 배치해서 이해하기 쉽도록 만들었군요.

맞아요. 예를 들어 설명할 텐데요. 옆의 그림을 한번 보죠. 이 삽화는 이 책에 실린 총 13개의 이야기 중 12번째에 해당합니다. 대단원을 맺기 직전의 클라이맥스에 해당하는 장면으로 당시 가장 뜨거운 논쟁 주제였던 면벌부에 대한 이야기가 바로 여기에 나와요.

루카스 크라나흐, 그리스도의 수난과 적그리스도, 1521년, 영국왕립도서관

두 판화 중 왼쪽은 그리스도가 성전에서 장사하는 자들을 몰아내는 장면입니다. 그리스도가 채찍을 휘두르며 장사꾼과 환전상들을 성전에서 내몰고 있는데 이들이 돈거래를 했던 탁자는 앞쪽으로 나뒹굴고 있죠. 각 그림마다 관련 성경 구절이 제시되어 있습니다.

반면 오른쪽 그림을 보면 교황이 성전에서 직접 면벌부 장사를 하고 있습니다. 교황이 교회를 장사꾼의 소굴로 만들었다고 비판하는 거죠.

대놓고 교황을 공격하는 거네요?

비판은 그뿐만이 아닙니다. 두 그림에서 모두 탁자가 등장하지만 완전히 다른 역할을 하고 있어요. 오른쪽에서는 탁자 위에 돈이 수

북히 쌓여 있는 반면, 왼쪽에서는 그리스도 앞에 탁자가 넘어져 있거든요. 오른쪽 판화 속 교황과 성직자들의 표정과 신자들의 표정도 대비됩니다. 교황과 성직자는 웃고 있지만 면벌부를 사는 신자들의 표정은 어두워 보이죠.

요컨대 이 12번째 이야기엔 그리스도는 교회에서 사적인 돈거래를 몰아내지만 교황은 이를 서슴없이 추구한다는 비판이 담겨 있습니다. 면벌부를 팔고 사면권과 성직을 파는 교황을 노골적으로 비판하고 있지요.

면벌부가 잘못됐다고 말로 백 번 하는 것 보다, 이렇게 그림으로 대비해서 보니까 더 강렬하게 와닿아요.

맞아요. 루터와 크라나흐는 바로 그 점을 노렸습니다. 루터는 선과 악을 이렇게 나란히 대조시켜 이야기를 전개하는 방식을 통해 성경의 메시지를 명확하게 전달할 수 있다고 생각한 것이죠.

물론 이미지가 강하다고 하지만 여기서 글로 쓴 텍스트의 역할도 무시하면 안 됩니다. 루터는 이미지만으로는 내용이 확대되거나 오해될 수 있기 때문에 텍스트를 통해 전달하려는 내용을 명확히 했습니다. 제목과 부제, 성경과 교회법, 그리고 핵심내용 등 제시하는 이미지에 맞는 근거나 전달 내용을 텍스트로 정리해서 이미지에 의한 확대해석을 경계했지요.

어떻게 보면 잘 만들어진 선전 포스터 같네요. 강렬한 문구와 이미지로 보는 사람을 단숨에 공략하잖아요.

그만큼 이미지와 텍스트가 결합하면서 부가 효과가 나니까요. 결과적으로 이 판화집은 대성공을 거둡니다. 1521년 초판 2만부가 제작되었는데 이후 10판까지 출판되거든요. 원래는 독일어판으로 나왔지만 곧바로 라틴어로 번역되는 등 엄청난 성공을 거뒀지요.

| 새로운 교리의 시각화 |

루터가 권장했던 '테제-안티테제', 즉 빛과 어둠처럼 서로 반대되는 요소가 대비되는 이야기 전개는 이후 크라나흐의 작품에서 계속 나타납니다.

예를 들어 오른쪽 그림은 루카스 크라나흐가 그린 율법과 은총이란 작품이에요. 율법과 은총은 루터파 교리의 핵심인 '오직 믿음'의 메시지가 선명히 담겨 있는데, 이를 통해 루터파 신앙인이 나아가야 할 새로운 방향성을 제시하고 있습니다. 성인이나 성모를 성스럽고 아름답게 보이기 위해 표현에 치중하는 것이 아니라, 단순하고 명확한 표현으로 구원의 교리를 강조하고 있습니다. 전체적으로 루터파 교리를 전달한다는 목적에 충실한 그림이라고 할 수 있죠.

무엇을 보고 그림의 의미를 짐작할 수 있죠?

이 그림은 중간에 있는 나무를 기준으로 좌우로 대구를 이루고 있습니다. 아까 본 그리스도의 수난과 적그리스도 판화집과 비슷한 양식이죠.

루카스 크라나흐, 율법과 은총 목판화, 1529~1530년, 영국박물관 가운데에 있는 나무를 기준으로 율법의 세계와 은총의 세계가 나뉜다.

먼저 나무의 왼쪽을 보면 잎사귀들이 모두 떨어져 앙상하지요? 여기서는 신앙이 잘 자라지 않는다는 것을 우회적으로 말하고 있습니다. 앙상한 나무 바로 아래에서 벌거벗은 한 사내가 악마와 죽음에 쫓겨 지옥으로 내몰리고 있습니다. 배경에는 원죄에 빠지는 아담과 이브의 모습이 보이고, 지옥으로 내몰리는 남자의 바로 옆에는 모세가 십계명을 들고 이것을 바라보고 있어요.

십계명이 뭔가요?

십계명은 기독교에서 중요하게 생각하는 모세 율법의 핵심을 추린

겁니다. 원죄로 인해 인간은 죄를 짓고, 모세의 십계명으로 따져보았을 때 결코 구원받을 수 없는 나약한 존재라는 것을 보여주지요.

인간에게 희망이 없는 것 같군요. 그렇다면 나무의 오른쪽 그림은 어떤 메시지를 주나요?

나뭇잎이 풍성한 오른쪽은 왼쪽에 비해 구원의 메시지가 가득하죠. 모세와 대칭되는 위치에는 세례자 요한이 십자가에 매달린 예수를 가리키고 있습니다. 두 사람의 대화 내용을 짐작해보면, '예수의 희생으로 세상은 구원을 얻었고, 그 결과 인간은 영생을 누리게 되었다' 정도가 아닐까 싶어요. 그림의 오른쪽 아래편에 있는 무덤에서 부활한 예수의 모습이 이를 뒷받침해줍니다. 전체적으로 오른쪽은 신교가 제시하는 올바른 신앙의 길을 형상화하고 있죠.

그러니까 왼쪽 그림에선 율법으로 구원받지 못하는 인간이, 오른쪽 그림에서는 예수의 희생으로 구원받는다는 것을 나타낸 거군요.

그렇습니다. 이러저러한 규율과 형식으로 삶을 옭아맸던 가톨릭과 달리 예수를 믿음으로써 심플하게 구원받을 수 있는 신교도의 길을 보여준 그림이지요. 이 그림은 예수의 말씀을 열심히 믿고 따르는 자에게 신의 은총이 내려진다는 신교의 메시지를 잘 드러낸 판화 작품입니다.

일종의 그림을 통한 설교네요.

맞아요. 거듭 말하지만 당시 유럽 사회는 글을 읽지 못하는 사람이 많았어요. 그래서 율법과 은총 같은 그림이 루터의 주장을 홍보하는 데 무척 효과적이었을 거예요. 한쪽에서 급진적인 개혁 세력이 성상을 파괴할 때, 루터파는 이렇게 미술을 교리 전달의 수단으로 활용했어요.

원작자인 루카스 크라나흐 역시 이 그림의 의미를 중요시했던 것 같아요. 1529년부터 20년 이상 같은 주제의 그림을 그렸으니 말이죠. 신교 교리를 체계적으로 이미지화하는 데 크라나흐의 공이 크답니다.

| 종교개혁의 메시지 보드 |

그럼 이제 루터의 교리를 집대성한 제대화를 보도록 하죠. 이 제대화는 루터가 강론하던 비텐베르크의 성 마리아 교회에 자리하고 있

성 마리아 교회 내부, 13세기경, 비텐베르크

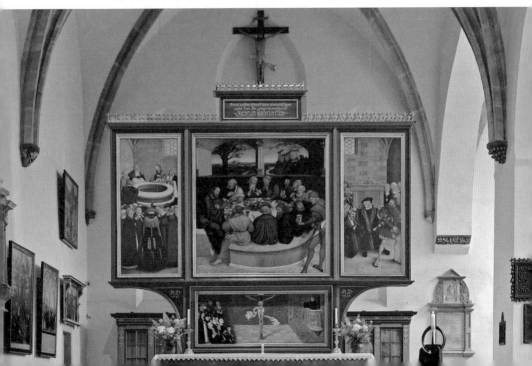

습니다. 성 마리아 교회는 최초의 개신교 교회라고 할 수 있어요. 교회 안에 들어가 보면 앞 페이지의 사진과 같은 장면이 펼쳐집니다.

생각보다 그림이나 조각이 많이 있는데요? 종교개혁이 한창일 때 종교미술은 파괴되지 않았나요?

이 교회는 루터가 미술을 올바르게 사용만 하면 문제없다며 막았기에 무자비한 파괴는 피할 수 있었습니다. 덕분에 지금 성 마리아 교회에 들어가면 루터의 가르침에 따른 새로운 종교미술 작품들이 자리하고 있지요. 특히 이 교회의 한 가운데 자리한 중앙 제대화는 전통적인 제대화의 형식을 따르지만 내용은 루터의 가르침에 맞춰 새롭게 재편된 모습입니다.

오른쪽 그림이 이 종교개혁 제대화의 모습입니다. 1547년에 완성되었는데 형식은 북유럽 제대화의 표준적인 양식을 따르고 있습니다. 3단으로 구성되어 있고 중앙 패널 양쪽 날개를 책처럼 접었다 폈다 할 수 있죠. 특이한 점이라면 아래 받침대가 있다는 정도입니다.

신교도 제대화가 있었군요. 누가 그렸나요?

이 제대화를 그린 화가도 루터의 동료였던 루카스 크라나흐입니다. 그는 루터의 교리를 제대화에 온전히 담으려고 했죠. 때문에 이 제대화의 이름 자체를 '종교개혁 제대화'라고 부르기도 합니다. 이 그림에는 루터뿐만 아니라 그와 함께했던 동료들의 모습이 등장하지요.

카스 크라나흐　　멜란히톤　　　　　　　　　　　　　　　루터

루카스 크라나흐, 종교개혁 제대화, 1547년, 성 마리아 교회

루터의 교리가 이 그림에 어떻게 드러나 있는 거죠?

제대화 패널을 각각 살펴보도록 하죠. 먼저 왼쪽 패널은 세례 장면
을 보여줍니다. 세례는 입교하는 사람에게 '죄를 씻고, 하느님의 자
녀로 다시 태어난다'는 의미로 행하는 의식이에요. 아기가 태어나
고 얼마 지나지 않아 받는 세례를 유아세례라고 하는데요. 아기의
세례를 집전하는 사람은 루터의 동지인 필리프 멜란히톤입니다. 멜
란히톤의 옆엔 루카스 크라나흐가 아이를 감쌀 수건을 들고 있지요.

나머지 사람들은 세례를 구경하는 신자인 것으로 추정됩니다.

마치 세례가 눈앞에서 펼쳐지는 듯 생생하네요. 그나저나 아기가
벌거벗은 모습이네요.

요즘 교회의 세례는 대개 머리에 성수를 살짝 끼얹는 정도로 진행
되지만, 당시에는 물에 완전히 들어갔다 나오게 했거든요. 왼쪽 패
널에서 눈여겨볼 대목은 바로 '누가 세례를 집전하고 있느냐'입니
다. 하느님의 자녀로 다시 태어난다는 세례 의식은 가톨릭과 신교
사이에 큰 차이를 보이지 않습니다. 다만 사제가 아닌 일반 신자가
의식을 이끈다는 점은 대단히 큰 차별점입니다. 멜란히톤은 학자이
지 사제가 아니거든요.

다음으로 가운데 패널을 보세요. 여기에서는 예수와 제자들의 최후
의 만찬 장면이 묘사되어 있습니다. 성찬이라고도 하죠. 특이한 점
은 열두 명의 제자 사이에 종교개혁가들이 끼어 있다는 거예요. 오
른편에 술잔을 주고받는 인물이 루터와 크라나흐가 아니냐는 추측
도 있습니다.

루카스 크라나흐, 종교개혁 제대화(부분)

은근슬쩍 루터파의 인물이 끼어 있는 게 재밌네요. 이렇게 그린 이유가 있나요?

이건 신교의 정통성을 암시한 부분으로 볼 수 있습니다. 가톨릭은 자신들을 예수와 열두 사도로부터 이어온 교회라고 주장합니다. 베드로 사도를 초대 교황이라고 여기는 이유도 그 때문이죠. 그런데 신교 역시 이런 그림을 통해 '우리도 마찬가지'라는 메시지를 주는 게 아닐까 합니다.

한편 오른쪽 패널의 그림은 사람들이 진지하게 죄를 고백하고 기도하는 모습으로 보입니다. 여기엔 신교 초창기 목사도 등장하지요. 인물들의 섬세한 묘사를 미루어 볼 때 아마도 실존했던 사람일 가능성이 큽니다.

신교 제대화에는 예수가 없나요?

있습니다. 아래 제대화의 받침대 패널 한가운데에 예수의 모습이 보입니다. 성의가 바람에 휘날려서 하늘에 떠 있는 듯한 착시를 일

루카스 크라나흐, 종교개혁 제대화(부분)

으키네요. 예수의 십자가 죽음을 주제로 루터가 비텐베르크 신자들에게 설교하고 있는 것으로 보입니다. 아마도 '예수의 말씀만 잘 믿고 따르면 된다!'는 신교의 가르침을 강조하는 거겠죠? 실제로 루터는 여기에 그려진 그림처럼 금요일마다 이 교회에서 설교를 진행한 것으로 전해지는데, 총 횟수가 300번에 이른다고 합니다.

| 가톨릭 제대화 vs 신교 제대화 |

그런데 예수의 말씀대로 잘 살면 된다는 가르침은 가톨릭도 마찬가지 아닌가요? 그림에서 신교와 가톨릭의 교리가 그렇게 차이가 나나요?

종교개혁 제대화와 가톨릭의 제대화를 비교해 보면 차이점을 알 수 있어요. 다음 제대화는 로히어르 반 데르 베이던이 그린 제대화인데, 가톨릭의 칠성사를 그린 작품으로 칠성사 제대화라고 불립니다. 칠성사는 가톨릭에서 하느님의 은총을 받기 위해 행하는 일곱 가지 성사, 그러니까 거룩한 일곱 가지 의식을 말해요. 세례부터 시작해 견진, 고해, 성체, 성품, 혼인, 병자로 구성되는데 그 의식에 담긴 내용이 가톨릭 교리의 핵심입니다. 제대화 속에서는 아름다운 고딕 성당을 배경으로 일곱 가지 의식이 치러지고 있지요.

그림 한 점에 알차게도 들어있군요. 마치 숨은그림찾기 하는 것 같아요.

④ 성체성사

③ 고해성사

① 세례성사　② 견진성사

⑤ 성품성사　⑥ 혼인성사　⑦ 병자성사

로히어르 반 데르 베이던, 칠성사 제대화, 1445~1450년, 안트베르펜 왕립미술관 왼쪽부터 가톨릭 신자들이 받게 되는 ① 세례 ② 견진 ③ 고해 ④ 성체 ⑤ 성품 ⑥ 혼인 ⑦ 병자성사의 일곱 가지 의식 장면이 담겨 있다. 성체성사는 미사의 핵심으로 최후의 만찬을 기념하는 성찬식을 나타내고, 성품성사는 주교가 신부를 임명하는 의식이다.

칠성사는 성품을 제외하면 신자들은 다 거치게 되죠. 로히어르는 가톨릭 교리의 핵심이자 신앙생활의 근간을 한 그림 안에 잘 담아 낸 거죠. 그럼 여기서 문제 하나 낼까요? 이 종교개혁 제대화를 로히어르 반 데르 베이던이 그린 칠성사 제대화와 비교했을 때, 몇 개의 성사 장면이 중복될까요?

종교개혁 제대화에서 왼쪽 패널의 세례, 가운데 패널의 성찬 두 가

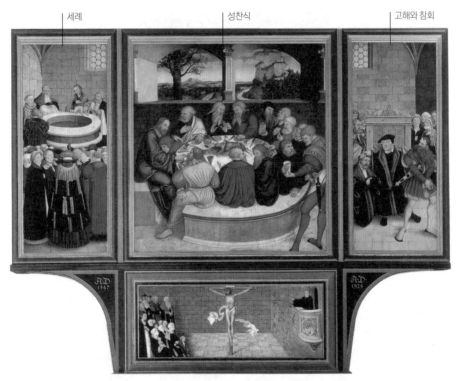

세례　　　　　　성찬식　　　　　　고해와 참회

루카스 크라나흐, 종교개혁 제대화, 1547년, 성 마리아 교회 종교개혁 제대화는 가톨릭의 칠성사를 부정하고, 이 중 세례와 성찬식만 담아 소개하고 있다. 의식의 집전도 성직자만이 아니라 일반 신자도 함께 주관하고 있어 가톨릭교회의 제대화와 뚜렷한 차이를 보인다.

지가 기억나고요. 오른쪽 패널과 받침대의 의미는 긴가민가하네요.

조금 의아하게 들릴지 모르겠지만 정답은 두 개 반입니다. 루터는 성경에 근거가 명확히 나와 있는 세례와 성찬식인 미사 두 가지를 제외하고 나머지는 헛된 의식이라고 주장했어요. 교회에서 인위적으로 만든 전통이라며 말이죠. 그래서 종교개혁 제대화에는 세례와 성찬식, 이 두 가지만 나와 있는 겁니다.

일곱 개 중 다섯 개를 뺀 거면 절반 이상을 부정한 거네요. 그런데 두 개 반이라고 하셨잖아요. 반 개는 어떤 의미죠?

처음에 루터는 교회의 고해성사 기능까지 완전히 부인했습니다. 하지만 이후 교회가 하나의 참회 장소가 될 수 있다는 점을 어느 정도 받아들인 듯합니다. 그래서 고해와 참회 장면이 제대화 오른쪽 면을 장식하게 된 거죠.

정리하자면 종교개혁 제대화에는 예전 가톨릭교회 제대화에서 볼 수 있던 많은 의식이 사라지고, 성경을 중시한 루터 교리의 핵심과 그에 귀 기울이는 신자들의 열정만이 담겨 있습니다. 괜히 종교개혁 제대화라고 부르는 게 아니겠지요?

그렇네요. 신교는 자기 교리를 체계화하는 데 이미지를 효과적으로 활용했군요.

| 가톨릭교회와 신교의 이미지 전쟁 |

맞아요. 교리 전달만이 아니라 다른 분야에서도 이미지를 전략적으로 활용했습니다. 잘 알려진 대로 이 시기 가톨릭교회와 신교는 치열하게 싸웁니다. 무시무시한 종교전쟁이 벌어지는데 이 과정에서 미술도 서로를 향한 무기가 됩니다. 양측이 이렇게 미술을 이용해서 전개한 전쟁을 일종의 '이미지 전쟁'으로 볼 수 있지요.

한스 브로사머, 7개의 머리가 달린 마르틴 루터,
1529년경, 베를린 주립박물관 마르틴 루터를 요한
계시록에 나온 일곱 머리의 괴수로 나타내고 있다.

작자미상, 7개의 머리가 달린 가톨릭 성직자, 16세기경
교황을 중심으로 추기경, 주교, 신부가 양쪽에 자리해
일곱 머리의 괴수를 이룬다.

이미지로 전쟁을 벌인다는 게 선뜻 와 닿지 않습니다.

그렇다면 바로 그림 한 점 보겠습니다. 위에 있는 그림은 무엇을 형
상화한 그림 같나요?

머리가 여럿 달린 괴물처럼 보이네요.

맞습니다. 일곱 마리 괴물이 등장하는 요한계시록의 한 대목에 착
안해 풍자한 그림입니다. 왼쪽 그림은 루터를 머리 일곱 개가 달린
이단들의 괴수로 표현하고 있어요. 루터의 정체성을 일곱 개의 머
리로 나누어 조목조목 조롱하고 있지요.
특히 왼쪽부터 세 번째에는 터키 터번을 두른 루터가 보이는데 그

를 마치 이슬람처럼 표현해 이단으로 규정짓고 있습니다. 그리고 머리 주변에 벌이 둘러싼 모습도 있는데 이것은 그를 광신도로 표현한 거죠.

이교도에 광신도라니. 루터파에게는 참을 수 없는 모욕이었겠네요.

물론 루터파도 가만히 손 놓고 당하지만은 않았습니다. 가톨릭이 만든 루터의 괴물 이미지를 그대로 이용해 반격에 나서거든요.
옆 페이지의 오른쪽 그림처럼 이번에는 루터파가 가톨릭 성직자들을 머리 일곱 달린 괴물로 희화화시켜 버립니다. 일곱 머리의 정점에는 교황이 있고 그 양쪽으로 각각 추기경, 주교, 신부가 쌍을 이루어 자리하고 있습니다. 배경의 십자가에는 클레멘스 7세를 상징하는 깃발이 걸려 있어 중앙의 교황이 클레멘스 7세라는 것을 말해 줍니다.
무엇보다 그림 아래 상자 하나가 눈에 들어오네요. 이 상자는 면벌부 판매로 모은 돈이 담긴 궤짝을 상징합니다. 십자가를 보면 명패에 "돈을 자루에 가득 채우기 위한 면벌부"라는 글귀가 적혀 있습니다. 가톨릭교회의 면벌부 남발을 콕 짚어 조롱한 겁니다.

가톨릭교회의 선공을 되받아친 루터파의 그림도 만만치 않네요. 양측 모두 서로를 괴물로 몰아세우고 있잖아요.

서로서로 상대방을 성경에 나온 악마로 그릴 만큼 증오한 것이지요. 이런 식으로 손에 칼과 창만 안 들었을 뿐이지, 서로를 신랄하게 풍

자하며 싸우는 이미지 전쟁이 펼쳐지던 살벌한 시대였습니다.

더불어 이런 이미지 전쟁이 가능했던 것은 판화로 이미지를 빠르게 제작해서 퍼뜨릴 수 있었기 때문입니다. 오늘날 인터넷과 스마트폰의 등장이 우리들의 소통방식을 혁명적으로 바꿔놓았듯, 500년 전 인쇄기의 등장은 종교혁명을 가능하게 했을 뿐만 아니라 사회 속에서 미술의 활용방식마저 바꾼 것이죠.

| 안대를 벗는 큐피드 |

이제 그림 한 점을 끝으로 루터의 종교개혁과 이에 얽힌 미술 이야기를 일단락 짓고자 합니다.

오른쪽 위의 그림은 루터의 절친 루카스 크라나흐가 그린 안대를 벗는 큐피드입니다. 종교개혁의 불길이 한창이던 1530년경에 그려진 그림인데요. 스스로 어둠 속에서 깨어나려는 당시 시대 분위기를 잘 보여주는 것 같아요.

루카스 크라나흐, 안대를 벗는 큐피드, 1530년경, 필라델피아 미술관(위) 산드로 보티첼리, 봄(부분), 1480년, 우피치 미술관(아래)

루터의 종교개혁과 인쇄술의 발전에 따른 책의 활발한 보급으로 인해, 북유럽은 기독교 세계의 변방에서 종교개혁의 중심이자 새로운 시민 문화의 중심지로 떠오르게 됩니다. 이 시기 북유럽인들이 느꼈을 자신감을 이 그림에서 엿볼 수 있지요.

큐피드가 안대를 벗는 그림이 그런 의미를 담고 있다고요?

그렇습니다. 여기서 큐피드가 안대를 벗어버리면서 눈을 뜨고 있는 점을 눈여겨봐야 해요. 아래 보티첼리가 그린 큐피드와 비교해 보세요. 사실 15세기까지만 해도 이렇게 큐피드는 늘 안대로 눈을 가린 모습으로 그려졌습니다. 눈을 가린 큐피드는 사랑의 맹목적성을 상징하면서 동시에 운명을 예측불허의 세계로 그립니다.

그러나 크라나흐의 그림 속 큐피드는 자기 손으로 안대를 벗고 있습니다. 이는 몽매함을 벗어나 자기 삶을 스스로 책임지겠다는 의지의 표현으로 해석할 수 있어요. 이제는 세계를 자신의 눈으로 보고 스스로 이끌어 나가겠다는 의지를 보여주는 거죠.

굉장한 변화네요. 종교개혁 이전에는 종말과 지옥에 대한 두려움으로 교회의 권위에 눌려 있던 북유럽 사람들이 종교개혁 이후 도리어 두 눈을 부릅뜨고 세계와 맞서니까요.

그만큼 종교개혁은 북유럽 사람들을 여러 면에서 각성시켰습니다. 물론 이런 변화에 손 놓고 있을 교황청이 아니었지요. 북유럽의 종교개혁에 로마 교황청은 큰 위기의식을 느끼게 됩니다. 가톨릭교

회 전반이 뿌리째 흔들렸으니까요. 가톨릭은 루터의 종교개혁에 맞서 분열된 기독교 세계를 어떻게든 다시 하나로 통합해야 했습니다. 이에 따라 가톨릭교회의 자정과 새로운 노력이 펼쳐지는데, 이를 일컬어 '반종교개혁'이라고 합니다.

교황을 중심으로 한 가톨릭교회의 반종교개혁은 미술에 다시 한번 지대한 변화를 가져옵니다. 이어지는 이야기에서는 가톨릭교회의 종교미술이 루터의 도전에 적극적으로 반응하면서 새롭게 변화하는 모습을 함께 살펴보도록 하지요.

가톨릭교회에 정면으로 맞선 종교개혁은 미술에도 큰 영향을 미쳤다. 기존 가톨릭교회
의 종교미술은 우상숭배라며 위축되었지만, 신교에서는 교리 전파를 위해 이미지를 적
극 활용하면서 새로운 미술의 역할이 부각됐다.

종교개혁의 시작	마르틴 루터가 가톨릭교회의 부패한 현실을 비판하는 『95개조 반박문』 발표. → 죄를 사한 다는 교황 권한에 의문 제기, 면벌부 발행 비판. ⇒ 독일 전역으로 루터의 반박문이 퍼짐.

우상숭배를
둘러싼
논쟁

우상 파괴 운동 성상의 역할에 대한 논쟁이 점화됨. → 신교의 급진주의 집단이 가톨릭
교회 성상 훼손.

> 참고 프란스 호젠버그, 칼뱅주의자의 성상파괴, 1566년

성상 찬성 입장	성상 반대 입장
이미지는 교회의 메시지를 쉽고 효과적으로 전달.	십계명에서 금하는 우상숭배와 맥락이 같음.

⇒ 신교 지역을 중심으로 기존 종교미술이 위축.

일자리를
찾아 떠난
화가들

교회의 작품 수요가 줄어들자 화가들은 생계를 위해 직업을 바꾸거나 다른 나라로 이주.
한스 홀바인 종교화 수요가 줄어들자 영국으로 이주. → 주 종목을 종교화에서 초상화
로 바꿈. → 영국 왕실의 궁정 화가가 됨.

> 예 한스 홀바인, 두 대사, 1533년

신교
교리의
이미지화

그리스도의 수난과 적그리스도 루터가 집필한 책에 루카스 크라나흐가 제작한 판화 삽
입. → 미술을 사회적 소통 도구로 활용.
⇒ 이미지와 텍스트의 결합을 통해 신교 교리를 효과적으로 전파.

종교별 제대화의 차이점

가톨릭 제대화	신교 제대화
가톨릭교회의 일곱 가지 성사 묘사.	가톨릭 칠성사 중 세례와 미사, 두 가지 의식만이 그려짐. 이후 참회 장면도 포함.

• 북유럽이 종교개혁 중심지로 떠오름. → 무지함에서 벗어나 북유럽의 주체성 각성.

> 예 루카스 크라나흐, 안대를 벗는 큐피드, 1530년경

종 교 개 혁 과 미 술 다 시 보 기

1490~1500년
히에로니무스 보스
세속적인 쾌락의 동산
북유럽 미술을 대표하는
작품으로
삼단 제대화 형식을
취하고 있지만 내용이
에로틱하고 기괴한
느낌을 자아낸다.

1499~1504년
루카 시뇨렐리
고문받는 지옥에
떨어진 자들
지옥의 모습을
그리고 있지만 보스의 작품과
달리 인물의 근육과 비례를
강조한 점이 돋보인다.

1500년	15-16세기	1517년
'작은 천 년' 종말론 대두	가톨릭교회의 면벌부 판매	루터의 『95개조 반박문』 발표

1521년
루카스 크라나흐
그리스도의 수난과
적그리스도
신교 교리를 이미지와
함께 전달한 판화집이다.
종교개혁이 미술을 사회적
소통의 도구로 활용하면서
성공했음을 보여준다.

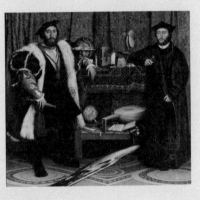

1533년
한스 홀바인
두 대사
종교미술이 위축됨에 따라
많은 화가들이 새로운
일자리를 찾으러 떠난다.
이 그림은 영국으로
이주하여 주로 초상화를
그린 한스 홀바인의
대표작이다.

1547년
루카스 크라나흐
종교개혁 제대화
신교 교리를 바탕으로
제작된 제대화인 만큼
가톨릭의 성스러운
일곱 가지 의식 중 일부
내용만이 들어가 있다.

16세기 중반

성상 파괴 운동의
재개

16세기 중반~17세기

반종교
개혁

III

찬란한 혼돈의 시대

매너리즘과
후기 르네상스

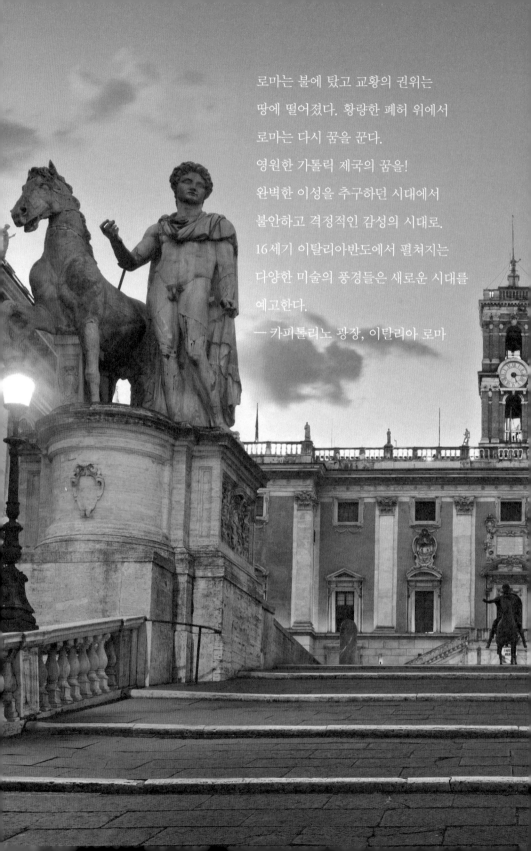

로마는 불에 탔고 교황의 권위는
땅에 떨어졌다. 황량한 폐허 위에서
로마는 다시 꿈을 꾼다.
영원한 가톨릭 제국의 꿈을!
완벽한 이성을 추구하던 시대에서
불안하고 격정적인 감성의 시대로.
16세기 이탈리아반도에서 펼쳐지는
다양한 미술의 풍경들은 새로운 시대를
예고한다.
― 카피톨리노 광장, 이탈리아 로마

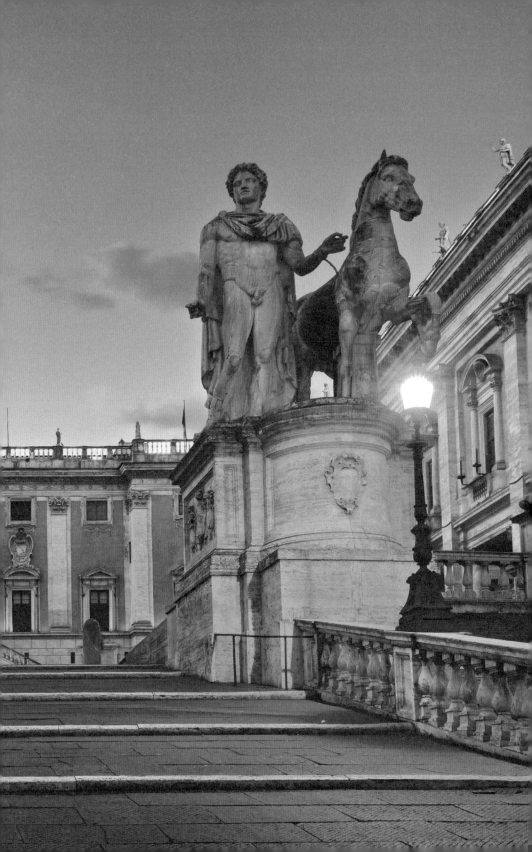

번갯불을 일으키려는 자는

반드시 구름에 오래 머물러 있어야 한다.

— 프리드리히 니체

OI 로마의 위기와 미켈란젤로

로마의 약탈 # 최후의 심판 # 카피톨리노 광장
성 베드로 대성당 # 율리오 2세의 무덤 # 트리엔트 공의회

앞에서 루터가 시작한 종교개혁의 불씨가 유럽 전역으로 거세게 번진 것을 보았습니다. 이런 상황을 로마 교황청은 심각하게 바라봤을 겁니다. 교황을 중심으로 한 교회의 권위가 송두리째 흔들린다고 느꼈기 때문이죠. 이때 교황청이 느꼈을 위기감을 잘 보여주는 그림이 하나 있습니다. 다음 페이지에 있는 미켈란젤로의 최후의 심판입니다.

이 그림은 너무나 유명하죠. 그런데 이 그림이 종교개혁과 관련이 있는 줄 몰랐어요.

그렇습니다. 미켈란젤로는 이 그림을 1536년부터 그리기 시작했습니다. 시기적으로 어느 때보다 종교개혁의 불길이 거세게 타오르던 때였죠. 이 그림은 교황청의 심장이라고 할 수 있는 시스티나 예배

미켈란젤로, 최후의 심판, 1536~1541년, 시스티나 예배당

당에 있어요. 미켈란젤로는 천장화를 완성한 지 20년 만에 또다시 이 예배당에 그림을 그리게 된 겁니다.

그런데 이번엔 주제가 지구의 종말이 되면서 분위기가 많이 달라졌 죠. 앞서 본 천장화의 경우 칸칸이 구획되어 체계가 잡혀 보였지만 최후의 심판에서는 모든 등장인물이 한데 어울려 소용돌이치고 있 습니다. 무엇보다 그림 전면을 감싸는 무시무시한 분위기가 세상의 종말을 섬뜩하게 보여줍니다. 당시 알프스산맥 너머 북부 유럽에서 종교개혁의 열풍으로 혼돈이 이어지던 정치적, 종교적 상황을 이렇 게 표현했다고 볼 수 있죠.

확실히 등장인물이 많아서인지 혼란스럽네요. 천장화와 달리 여기 선 인물들이 다 엉켜있어서 뭐부터 봐야 할지 잘 모르겠어요.

그렇다면 그림의 위쪽을 보세요. 중앙에 예수 그리스도가 세상을 심판하기 위해 하늘에서 내려오고 있습니다. 예수를 기준으로 오른 쪽엔 지옥에 떨어지는 영혼들이 자리하고 있고, 왼쪽에는 천국으로 향하는 영혼들이 그려져 있어요. 정확히 예수를 중심으로 천국과 지옥의 길이 갈라지고 있는 겁니다. 결국 이 혼돈의 상황을 예수 그 리스도가 준엄한 심판으로 정리하고 있습니다.

여기서 예수의 힘찬 몸짓은 교황의 분노, 즉 가톨릭교회의 분노라 고 할 수 있습니다. 교황의 권위를 부정하고 교회의 분열을 낳은 신 교도들에게 신의 준엄한 심판이 뒤따를 것이라고 강하게 경고하는 겁니다.

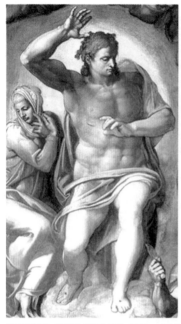

미켈란젤로, 최후의 심판(부분), 1536~1541년, 시스티나 예배당

그렇다면 이 최후의 심판 그림은 가톨릭교회가 신교도들에게 보내
는 경고장이라고 생각해도 될까요?

충분히 그렇게 볼 수 있습니다. 경고장이라는 표현도 아주 적절해
보이고요. 당시 로마 가톨릭교회가 처한 위기 상황을 생각하면 이
경고의 의미는 훨씬 더 크고 절박했을 거예요.
최후의 심판이 그려지던 시기에는 교황청이 있는 로마의 운명 자체
가 위태로웠거든요. 이른바 '로마의 약탈'이라고 하는 전대미문의
사건이 벌어지면서 로마와 교황의 위신이 완전히 땅에 떨어졌기 때
문입니다.

| 1527년 로마의 약탈 |

1527년 5월에 신성로마제국 황제 카를 5세의 군대가 로마를 점령하고 이듬해 2월까지 이 도시를 잔인하게 유린하지요.

로마는 항상 강력한 제국의 수도로만 생각했는데 다른 나라에 점령당했던 적도 있군요.

로마가 수천 년의 역사 속에서 항상 영광의 순간만 누린 건 아닙니다. 이민족이 로마를 점령하고 약탈한 치욕도 여러 차례 겪습니다. 이를 '로마의 약탈'이라고 하는데 로마의 역사를 통틀어 5차례 정도 벌어집니다.

예를 들어 로마가 국가로서 기틀을 잡아가던 기원전 390년에 갈리아족에게 로마를 뺏긴 적이 있습니다. 이를 1차 로마의 약탈이라고 부릅니다. 이후 로마의 약탈은 고대 로마제국이 몰락하면서 힘의 공백이 생겼을 때 일어납니다.

로마제국이 몰락할 때라면 몰라도 1527년에는 교황의 권력이 강할 때 아닌가요? 교황이 로마를 크고 웅장하게 만들던 시기잖아요.

기원전 390년	410년	546년	1084년	1527년
갈리아족 침략	서고트족 침략	동고트족 침략	노르만족 침략	신성로마제국군 침략

로마의 약탈 1527년 로마 약탈은 과거 어떤 사건보다 피해가 컸다.

마르텐 반 햄스케르크, 산탄젤로성 앞의 독일용병들, 1555~1556년, 암스테르담 국립미술관
카를 5세의 황제군이 산탄젤로성을 포위하고 있는 모습을 성 위에서 교황이 내려다보고 있다.

맞아요. 앞서 교황들이 15세기 후반부터 가톨릭의 권위를 세우기 위해 로마 재건축에 한창 열을 올려서, 로마가 16세기 초반에 르네상스 미술의 중심지가 되었다고 설명했지요? 1527년 로마의 약탈은 로마가 그렇게 르네상스 전성기를 이끌며 가장 번영을 누리던 시기에 벌어졌다는 점에서 더 치욕적이었지요.

게다가 1527년 로마의 약탈은 앞서 겪은 어떤 약탈과도 비교할 수 없을 정도로 잔혹했습니다. 황제군의 약탈과 방화가 몇 달씩 이어져 로마 거리에 시체가 산처럼 쌓였고, 심지어 사람을 산 채로 테베레강에 던지거나 높은 건물에서 길거리로 던지는 일도 비일비재했다고 합니다.

무차별 학살에서 살아남은 로마 시민들도 군대의 인질로 잡힌 후 몸값을 지불할 때까지 잔인한 고문을 받아야 했습니다. 당시 기록에 의하면 이때 로마는 지옥보다도 더 지옥 같았다고 해요. 그만큼

후안 판토하 데 라 크루즈, 바통을 든 카를 5세 황제, 1605년경, 프라도 미술관(왼쪽) 세바스티아 노 델 피옴보, 클레멘스 7세의 초상, 1531년경, J. 폴 게티 미술관(오른쪽) 황제와 교황은 16세 기 이탈리아반도의 패권을 두고 경쟁했다.

카를 5세의 군대가 벌인 로마 약탈은 상상을 초월했던 겁니다.

황제도 가톨릭 신자였을 텐데 로마를 왜 이렇게 잔인하게 짓밟았을 까요?

이를 알려면 이 시기의 정치적 상황을 먼저 이해해야 해요. 당시 유 럽은 왕권을 강화하여 통일 국가를 세우는 게 추세였습니다. 하지 만 이탈리아반도에서는 베네치아, 밀라노, 피렌체 등 도시국가들이 힘의 균형을 이루고 있어 통일이 어려운 상황이었죠. 이 틈을 타고 프랑스, 신성로마제국이 이탈리아반도에서 서로 맞붙으며 세력을 넓혀 나갔어요.

처음에는 프랑스가 앞섰지만 나중에는 신성로마제국이 주도권을 쥐게 되었습니다. 이 과정에서 교황은 신성로마제국의 영향력이 너 무 커지는 것을 경계한 나머지 프랑스, 베네치아, 밀라노, 피렌체

등을 결합해 황제에 반대하는 코냑 동맹을 결성합니다. 카를 5세는 믿었던 교황이 자신을 배신했다고 생각하며 1526년 전쟁을 일으킵니다. 막상 전쟁이 벌어지자 교황을 도와주겠다던 프랑스나 밀라노와 같은 국가들은 발을 빼버리죠. 결국 카를 5세가 파견한 군대는 별다른 저항 없이 순식간에 로마를 포위합니다.

교황은 당황했겠네요. 동맹국들도 도와주지 않고 혼자 대군을 맞서야 했으니까요.

글쎄요. 로마가 절체절명의 위기에 빠졌지만 교황은 이 위협을 생각보다 심각하게 보지 않았던 것 같아요. 가톨릭 세계의 수호자를 자청했던 카를 5세가 로마를 실제로 약탈할 거라고 생각하지 않았던 거죠. 역사적으로도 로마를 공격한 이민족들은 많았지만 대부분 협상을 통해서 평화롭게 해결된 적도 많았고요. 한마디로 교황은 황제가 아무리 분노했다고 해도 설마 가톨릭의 심장인 로마를 넘볼 거라고 생각하지 않았던 거죠.

설마가 사람, 아니 로마를 잡은 격이군요.

맞습니다. 예상과 달리 황제군은 포위를 뚫고 로마를 함락한 후 무자비하게 로마를 유린했습니다. 교황은 간신히 산탄젤로성으로 피신하여 목숨을 부지했지만 7개월 동안 꼼짝 못하고 성에 숨어 지내야 했으며 그 사이 수천 명의 로마 시민이 살해당했습니다. 이 하나의 사건으로 15세기부터 여러 교황들이 한발, 한발 공들여 쌓은 로

마의 영광은 순식간에 무너졌습니다.

| 공포의 독일 용병 |

황제군이 그렇게까지 무자비하게 굴 필요가 있었을까요?

여러 이유가 있었지만 결정적으로 황제가 고용한 독일 용병을 지휘부가 제대로 통제하지 못했기 때문입니다. 이 독일 용병은 란츠크네히트Landsknecht라고 불렸습니다. 이 명칭은 '자신의 나라Lands에서 모집되어 황제에게 봉사하는knecht 자들'이라는 의미입니다. 당시 용병하면 스위스 용병이 대표적이었는데 스위스가 아니라 황제의 나라, 즉 황제 입장에서 보면 자신의 나라인 독일에서 모집된 용병이라고 해서 란츠크네히트라는 표현을 쓴 것이죠. 이들은 돈만 주면 싸웠기 때문에 황제도 이들에게 금전적 보상을 약속하고 고용

다니엘 호퍼, 다섯 용병, 1530년경 독일 용병을 뜻하는 란츠크네히트는 15~16세기 독일에서 모병하여 유럽 전역에서 활동했으며 눈에 띄는 화려한 차림으로 유명했다.

마르텐 반 햄스케르크, 1527년 로마 약탈, 1555년, 영국박물관 로마 성벽을 공격하는 카를 5세의 황제군을 표현한 16세기 판화. 황제군의 최고 지휘관 부르봉 공작이 총에 맞아 전사하는 장면이다.

했죠. 당시 황제군은 4만 명에서 4만 5천 명 정도로 추정되는데 이 중 란츠크네히트는 약 만 명 정도였다고 합니다.

독일 용병도 같은 기독교인인데 그렇게 로마를 짓밟았다고요?

이때 란츠크네히트 중 상당수가 신교를 믿었고 교황에게 강한 적 개심을 품고 있었거든요. 그럴 만도 한 것이 신교 용병들은 계속해 서 가톨릭교회로 개종을 강요받았고 때로는 신교라는 이유로 처벌 받기도 했으니까요. 심지어 신교도들은 교황을 적그리스도라고 배 웠기 때문에 로마를 약탈할 종교적인 명분까지 있었습니다. 로마의 화려한 문물을 보면서 타락한 교황이 면벌부를 팔아 모은 적그리스 도의 재산이라고 생각했기에 적개심이 더욱 커졌지요. 게다가 황제 가 약속했던 봉급이 계속 체납되면서 로마를 약탈할 욕구가 더 커

졌던 거죠.

아무리 순한 사람이라도 봉급을 못 받으면 화나잖아요. 게다가 교황을 향한 적의까지 있었다면 병사들이 정말 살기등등했겠군요.

그뿐만이 아닙니다. 황제군 중 독일 용병들을 유일하게 제어할 수 있었던 사람은 최고 지휘관 부르봉 공작이었습니다. 그런데 그는 로마를 포위 공격하는 중 전사하게 됩니다. 황제군은 최고 지휘관까지 잃자 지휘관의 복수를 하려 했고, 상황이 더욱 통제 불능으로 치달은 거죠. 황제군의 공격 대상에서 성직자들도 예외는 아니라서 많은 성직자가 살해당했고 또 성당의 성상이 파괴됐습니다. 르네상스 전성기에 제작된 화려한 예술품도 바닥에 뒹굴었고요. 그야말로 로마는 아비규환의 상태였죠.

로마를 지킬 군대는 없었나요? 교황도 군대가 있었을 텐데요.

오늘날 스위스 근위대의 모습 스위스 용병은 한번 고용된 이상 계약이 끝나는 순간까지 그 나라를 위해 싸우기로 명성 높았다.

황제군이 로마에 들이닥쳤을 때 용감하게 맞서 싸운 이들이 바로 스위스 용병입니다. 스위스 용병들은 숫자가 밀려 열악한 상황에서도 적극적으로 교황을 보호했기에 교황은 간신히 바티칸 교황청에서 탈출로를 통해 산탄젤로성까지 피신할 수 있었습니다.

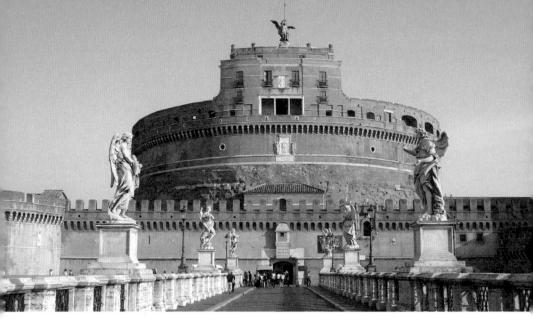

산탄젤로성, 2세기, 로마 교황 클레멘스 7세는 로마의 약탈 때 산탄젤로성으로 피신해 간신히 목숨을 부지할 수 있었지만 로마는 도시의 기능을 완전히 상실하고 만다.

이때 스위스 용병들 모두 목숨을 바쳐서 교황을 보호했어요. 교황청은 이에 대한 감사의 표시로 지금도 스위스 용병을 교황 근위대로 고용하고 있습니다.

바티칸 교황청에서 산탄젤로성까지 탈출로가 이어졌다고요?

그렇습니다. 산탄젤로성은 원래 하드리아누스 황제 묘소로 건립되었지만 이후 바티칸 교황청을 보호하는 군사 요새가 됩니다. 다음 페이지에서 보듯이 14세기에 바티칸 시국과 산탄젤로성을 잇는 약 800미터 길이의 탈출로가 만들어졌고요. 교황은 이 탈출로 덕분에 가까스로

할베르트 란츠크네히트는 창과 도끼가 결합한 독특한 형태의 할베르트라는 무기를 주로 사용했다.

바티칸 시국에서 산탄젤로성으로 이어지는 탈출로

성 안으로 피신해서 목숨을 건질 수 있었
지요. 그는 여기서 7개월 동안 갇혀 지내
며 로마가 살육의 장으로 변하는 걸 바라
볼 수밖에 없었습니다.

로마도 엄연히 교황령의 수도인데 그렇게
속절없이 무너지다니, 황제의 군대가 그
렇게 강력했나요?

앞서 언급했던 란츠크네히트는 공포의 대상이었습니다. 화려한 복
장을 한 이 독일 용병들은 '할베르트'라고 하는 무기를 지니고 있었
지요. 할베르트는 아래의 그림처럼 창과 도끼에 끌개, 갈고리 등을
결합한 독특한 형태의 무기를 말합니다. 독일 용병들은 이 할베르
트를 들고 전장을 누빈 것으로 유명하지요.

당시 치열한 전쟁의 모습을 묘사한 아래의 판화를 한번 보세요. 스
위스 용병들은 일반적으로 긴 창을 사용했고 독일 용병들은 이 할
베르트를 썼습니다. 아래 그림처럼 양군의 창과 창이 맞선 교착 상

한스 홀바인, 스위스 용병과 독일 용병의 백병전, 16세기 초, 알베르티나 미술관 스위스 용병과
독일 용병이 장창을 맞대고 싸우다 혼전에 빠져 있다. 이런 교착 상태에서 독일 용병들은 단거리
싸움에 적합한 할베르트를 휘둘렀다.

태에 빠졌을 때 이 할베르트를 든 란츠크네히트가 등장해서 백병전을 제압하고 있는 거죠.

란츠크네히트는 지금으로 치면 특수부대 같군요. 그만큼 파괴력 있는 부대라면 교황도 무사하지 못했겠네요.

로마의 약탈 이후 클레멘스 7세는 유폐당했다가 변장을 하고 겨우 로마를 탈출했지만, 결국 황제에게 항복하게 됩니다. 이로 인해 교황의 권위는 크게 실추되었고 교황권과 황제권의 균형도 깨지게 됩니다. 16세기 초반에 교황과 황제는 이탈리아반도의 패권을 놓고 팽팽하게 경쟁했으나, 로마의 약탈을 계기로 황제는 유럽 전역에 자신이 교황보다 우월하다는 점을 확실히 보여주었습니다.

| 최후의 심판의 비밀 |

자, 이제 우리가 앞서 보았던 최후의 심판을 다시 살펴보도록 하겠습니다. 이 그림을 그리기 시작한 1536년은 로마가 로마의 약탈과 종교개혁이 준 충격에 빠져있을 시기지요. 그렇기에 세계의 종말이라는 무시무시한 메시지를 담고 있어 보는 사람들에게 여러 가지 생각이 들게 만드는데요.
교황은 이 그림을 통해 자신의 권위에 도전하는 여러 세력에게 준엄하게 경고했습니다. 결국 신의 노여움을 보여줌으로써 교황의 권위를 다시 회복하고자 이 그림을 그린 것이죠.

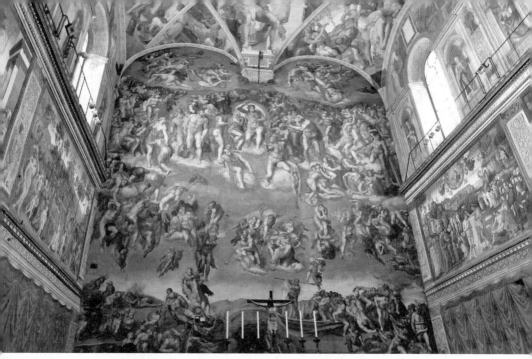

미켈란젤로, 최후의 심판, 1536~1541년, 시스티나 예배당

로마의 약탈에 관한 설명을 듣고 나니 교황의 마음도 이해가 가요. 가톨릭의 수도 자체가 통째로 유린당했으니 얼마나 분노했을까요.

그 분노와 공포가 최후의 심판에 생생하게 담겨 있습니다. 인간들이 지옥으로 빨려 들어가는 참혹한 모습은 그 당시 아비규환에 빠졌던 로마의 모습 같지요. 동시에 그림 중앙에 있는 강력한 예수의 모습을 통해 다시금 교황의 권위를 세우려는 의지를 보여줍니다.

그런데 사진을 보니 아래쪽에 제대가 있네요. 그렇다면 시스티나 예배당 정면에 그려진 건가요?

그렇습니다. 제대 위의 벽면에 그려져 그 자체가 하나의 거대한 제

최후의 심판이 그려지기 전(왼쪽)과 후(오른쪽)의 벽화 모습

대화라고 볼 수 있어요. 정확하게는 높이 15미터, 폭 13미터의 단일 화면에 등장인물은 400명이 넘는 초대형 제대화입니다.

그런데 원래 미켈란젤로가 여기에 그림을 그리려고 했을 때는 제대 쪽 벽면이 지금과는 많이 달랐어요. 위의 왼쪽 사진을 보세요. 최후의 심판 이전 시스티나 예배당의 정면 모습을 추정한 겁니다. 아래 벽에는 페루지노의 제대화인 성모 승천도가 있고, 그 위에는 15세기에 그려진 벽화와 함께 역대 교황, 예수의 가계도에 속한 인물들이 그려져 있습니다.

이 그림들이 그려진 벽을 막고 그 위에 오른쪽과 같이 최후의 심판을 그렸습니다. 그림 속 지옥의 입구가 제대 바로 뒤에 있는데 지옥의 입구를 교회의 십자가가 막고 있는 듯한 느낌을 줍니다. 그만큼 가톨릭교회의 권위를 강조하는 구도입니다.

미사 중 이런 그림을 계속 보고 있으면 딴생각을 못 하겠네요. 지옥

에 끌려갈까 무서워서요.

맞아요. 보통 최후의 심판 같은 주제의 그림은 교회의 입구나 교회에서 퇴장할 때 보게 되는 마지막 구역에 그려지는데요. 미켈란젤로의 최후의 심판은 교회 정면에 있어서 미사를 집전할 때 신자들은 계속 이 그림을 바라보게 됩니다. 당연히 그림이 주는 메시지는 훨씬 강렬하게 다가왔겠지요.

한편 기존 정면 벽에는 미켈란젤로가 천장화를 그릴 때 그린 작품도 있었어요. 미켈란젤로는 최후의 심판을 그리기 위해 페루지노의 그림뿐만 아니라 자신이 그린 그림까지 포기한 것이죠.

자신의 그림을 포기할 정도로 최후의 심판이 중요했던 거군요.

네. 게다가 최후의 심판을 그릴 벽을 확보하기 위해 원래 있던 창을 막고 벽을 다시 쌓는 작업을 했어요. 위로 갈수록 약간 비스듬하고 두껍게 벽을 쌓았기 때문에 정면에서 보면 벽이 위에서 쏟아지는 듯한 느낌을 받게 됩니다. 일설에는 먼지가 잘 앉지 못하도록 윗벽을 두껍게 쌓았다고 하는데요. 실제로는 위가 이렇게 두꺼운 구조면 제대에서 초를 피울 때 나오는 그을음이 더 잘 묻을 수 있기에 먼지 때문에 이런 구조를 일부러 만들지는 않았을 겁니다.

그보다는 웅장하고 위압적인 느낌을 주기 위해 이런 구조를 만들었다고 봐야겠죠. 위로 갈수록 벽이 두꺼워지는 구조 때문에 최후의 심판을 직접 보면 그림 속 인물들이 아래에서 올려다보는 사람을 향해 파도처럼 쏟아져 밀려오는 듯한 느낌을 받거든요.

최후의 심판에 이런 비밀이 있는지는 몰랐어요. 보는 이의 시선까지 고려해서 벽을 만든 것이라면 정말 치밀하네요.

전체적인 그림 구도도 치밀합니다. 최후의 심판은 앞서 말한 대로 중앙의 예수를 기준으로 왼쪽에는 천국으로 가는 사람들과 반대편에는 지옥으로 가는 사람들로 나뉘어 있습니다. 미켈란젤로가 30대 때 그

시스티나 예배당 천장화(부분)

린 시스티나 예배당의 천장화와 비교하면 최후의 심판은 어떤 구획 구분도 없이 전체가 하나의 화면으로 구성되어 있죠.

앞서 본 시스티나 예배당 천장화 같은 경우는 프레임을 짠 다음에 그 안에 여러 가지 이야기를 나열한 반면, 최후의 심판은 단일 화면에 하나의 이야기를 그렸어요.

여기서 놀라운 점은 그림을 자세히 보면 위로 갈수록 인물이 더 커집니다. 원근법 질서에 역행하는 표현법이죠. 원근법은 가까워질수록 커지고 멀수록 작아지는데 최후의 심판은 인물이 멀어질수록 더 커지니까요. 게다가 미켈란젤로는 위로 갈수록 벽체를 두껍게 쌓아 그림 앞에 서면 상단에 자리한 인물들이 우리 쪽으로 쏟아지는 듯한

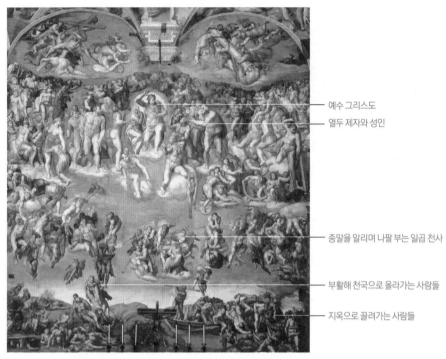

예수 그리스도

열두 제자와 성인

종말을 알리며 나팔 부는 일곱 천사

부활해 천국으로 올라가는 사람들

지옥으로 끌려가는 사람들

최후의 심판 시스티나 예배당 천장화는 공간을 분할하는 프레임을 그려넣어 각각의 그림들이 구분돼 있지만 최후의 심판은 벽면 전체에 하나의 이야기를 그렸다.

착시 효과를 줍니다. 어쩌면 지구 심판의 날에 벌어진 끔찍한 공포의 사건을 강렬하게 보여주기 위해서 단일한 화면에 수많은 인물을 휘몰아치듯 구성하고, 비례까지 역으로 나타냈다고 볼 수 있습니다.

그런데 시스티나 예배당 천장화처럼 최후의 심판 인물들도 성경에 나오는 사람들인가요?

성경 속 인물과 성인들은 주로 예수 그리스도 주변을 둘러싸고 있어요. 최후의 심판 속 인물들을 좀 더 자세히 살펴볼까요? 먼저 그

최후의 심판 속 예수 그리스도의 얼굴(왼쪽) 벨베데레의 아폴로(부분), 120~140년, 바티칸 박물관(오른쪽)

림 속 예수의 모습은 바티칸에 있는 고대 조각상인 벨베데레의 아폴로를 연상시킵니다. 미켈란젤로는 이러한 고대 미술의 요소를 통해 완전무결한 절대자의 모습을 표현하려 했습니다.

예수의 주변에는 열두 제자와 성인들이 있고, 예수의 바로 옆에는 세계의 마지막 순간을 바라보는 공포에 질린 성모 마리아의 모습도 보입니다. 예수에게 다시 천국의 열쇠를 되돌려주려는 베드로도 있는데 최후의 날에 하느님의 권위를 다시 예수에게 돌려준다는 메시지가 담겨있죠.

반대로 생각하면 최후의 심판까지 천국의 열쇠는 일단 베드로 성인에게 있으니, 교황의 권위에 도전하지 말라고도 읽히네요.

그렇게 볼 수도 있겠네요. 앞서 말했듯 베드로 성인은 모든 교황권의 시초인 인물이니까요.

벨베데레의 아폴로, 120~140년, 바티칸 박물관(왼쪽) 미켈란젤로, 최후의 심판(부분), 1536~1541년, 시스티나 예배당(오른쪽)

| 로마 재건 프로젝트, 카피톨리노 광장 |

방금 우리가 본 최후의 심판은 로마의 위기를 극복하려는 교황의 노력으로 볼 수 있었지요. 교황은 이제 좀더 적극적으로 미술을 통해 폐허가 된 로마를 재건하는 프로젝트에 착수합니다.

전쟁의 폐허를 다시 복구하기 쉽지 않았을 텐데. 교황은 로마를 포기하지 않았군요.

맞아요. 로마 재건의 첫 번째 결과물이 바로 카피톨리노 광장입니다. 카피톨리노 광장은 원래 고대 로마시대부터 권력과 정치의 중심지로 중요하게 여겨진 장소로, 로마를 대표하는 일종의 성지라고 할 수 있습니다. 여기에는 고대 로마시대에 제우스 신전뿐만 아니라 여러 신전이 있었지요. 게다가 앞에서 설명했듯이 카피톨리노

광장은 라테라노 대성당에서 바티칸까지 이어지는 이른바 '교황의 길Via Papalis'의 중간에 위치합니다.

카피톨리노 광장이 로마에서 그렇게 중요한 곳이었다면 항상 화려했겠네요?

아니요. 다음 페이지의 왼쪽은 16세기 이전 카피톨리노 언덕의 모습인데 황량하기 그지없지요. 언덕 위에 보이는 중앙 건물은 로마 의회의 모습입니다. 그 오른쪽은 팔라초 데이 콘세르바토리Palazzo dei Conservatorie라는 궁전으로 로마를 관리하는 일종의 관청입니다. 이 콘세르바토리궁 안에는 고대 로마의 여러 조각상이 보관돼 있었습니다.
앞서 미켈란젤로와 로마와의 관계에서 설명했듯이 이 카피톨리노 광장은 1536년부터 그의 손에 의해 완전히 환골탈태하게 됩니다.

정말 로마와 미켈란젤로는 떼려야 뗄 수 없는 사이군요.

그렇지요. 다음 페이지의 오른쪽 모습이 바로 미켈란젤로가 재건축한 카피톨리노 광장입니다. 이때 미켈란젤로는 시의회 건물과 콘세르바토리궁을 리모델링하는데 콘세르바토리궁의 맞은편에 콘세르바토리궁과 똑같이 생긴 쌍둥이 건물 팔라초 누오보를 짓습니다.
하늘에서 보면 광장의 모습이 ㄷ자 모양으로 만들어져 있다는 것을 알 수 있는데요. 시의회 건물과 콘세르바토리궁이 직각이 아니라 80도로 이어졌기 때문에 미켈란젤로는 광장을 중심축으로 삼아

16세기 이전의 카피톨리노 광장 전경, 16세기 중반, 루브르 박물관(왼쪽) 미켈란젤로, 카피톨리노 광장, 1536~1546년, 로마(오른쪽) 미켈란젤로는 광장이 좌우 대칭을 이루도록 광장 왼쪽에 팔라초 누오보를 신축해서, 기존에 있던 오른쪽의 팔라초 데이 콘세르바토리와 균형을 맞췄다.

좌우 대칭으로 새로운 건물을 지어 균형을 맞춘 것이죠. 또한 광장의 계단 입구는 좁고 위로 올라갈수록 넓어지는 마름모 형태입니다. 아래에서 올려다보면 계단 폭이 위로 갈수록 좁아지는 것이 아니라 일자로 보이게 되지요.

계단을 올라오면 오른쪽 사진과 같은 광장이 펼쳐집니다. 광장의 위쪽에는 팔라초 델 세나토리오, 즉 시의회 건물이 위치합니다. 오른쪽에는 팔라초 데이 콘세르바토리가 있고, 이 건물의 맞은편에는 똑같은 외관으로 신축된 팔라초 누오보가 자리하지요.

광장 중앙에 있는 것은 분수인가요?

아니요. 광장 정중앙의 동상은 마르쿠스 아우렐리우스 황제 청동상입니다. 높이가 4.24미터로 어마어마한 크기를 자랑하지요.

미켈란젤로는 이렇게 거대한 청동상을 광장 중앙에 놓아서 이 카피

팔라초 델 세나토리오

팔라초 누오보

팔라초 데이
콘세르바토리

카피톨리노 광장의 구조도(왼쪽) 하늘에서 내려다본 카피톨리노 광장(오른쪽)

톨리노 광장 재건축 프로젝트에 정점을 찍었죠.

광장 바닥의 그림도 독특해 보여요.

광장 바닥의 열두 꼭짓점의 별 혹은 꽃 모양 디자인도 미켈란젤로의 작품입니다. 미켈란젤로는 이렇게 광장 바닥까지 세심하게 신경써서 기존의 건물은 유지하면서도 통일감 있게 광장을 디자인합니다.

바닥까지 전체 균형 요소로 고려했다니 미켈란젤로는 정말 완벽주의자였군요.

광장만이 아닙니다. 다음 페이지를 넘겨 보면 기존 중세 건물은

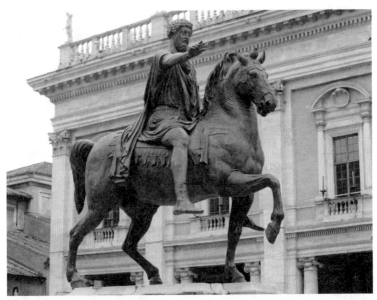

카피톨리노 광장 중앙에 위치한 마르쿠스 아우렐리우스의 청동 기마상 원래 라테라노 대성당에 있던 청동상이다. 기독교를 인정한 콘스탄티누스 황제의 상으로 여겨져 파괴를 피해 보존될 수 있었지만, 15세기 인문학자들이 청동상의 주인공은 마르쿠스 아우렐리우스 황제란 사실을 밝혀냈다. 현재 카피톨리노 광장 중앙에 있는 기마상은 1981년 제작한 복제본으로 원본은 카피톨리노 박물관이 소장하고 있다.

12개의 아치가 있고 3층으로 구성됐다는 것을 알 수 있죠? 여기에서 그는 건물 본체는 놔두고 정면을 2층 건물처럼 보이게 바꿉니다. 도면에 나와 있듯이 건물 기둥을 보면 1층에서부터 2층까지 쭉 연결된 코린트식 벽기둥을 세웠지요. 이렇게 1층에서 2층까지 한 번에 잇는 웅장한 기둥을 자이언트 칼럼이라고 합니다. 이런 자이언트 칼럼을 통해 미켈란젤로는 건물의 웅장함과 위엄을 강조해서 보여주려고 했습니다.

미켈란젤로는 조각가나 화가로만 알고 있었는데 건축까지 손댔다니 대단하군요.

콘세르바토리궁의 재건축 전(위)과 후(아래)의 모습 미켈란젤로는 카피톨리노 광장의 전체 설계를 맡고 광장 전체에 통일성을 부여하기 위해 콘세르바토리궁도 재건축했다.

르네상스 시대에는 화가, 조각가, 건축가가 다 분업 된 상태가 아니라 이를 동시에 겸하는 이들이 많았어요. 특히 이런 전통은 피렌체에서 강했는데 여기서 배출된 최고의 스타 작가 중 한명이 바로 미켈란젤로지요. 미켈란젤로는 카피톨리노 광장을 재건축하기 전에도 이미 다른 건축 프로젝트를 맡아 진행한 적이 있습니다. 피렌체의 산 로렌초 성당의 파사드부터 이 성당 안에 있는 메디치 예배당, 라우렌치아나 도서관까지 설계했지요. 이렇게 그는 건축 분야에서도 경력을 충실히 쌓고 있었습니다.

특히 미켈란젤로는 스스로 조각가임을 자처하듯 건축에서도 조각가의 면모를 보여주었습니다. 고전 건축의 문법에 충실하기보다는 시각적인 강렬함에 무게를 두거든요. 방금 이야기한 콘세르바토리궁을

토스카나식　　도리아식　　이오니아식

코린트식　　콤포지트식

자이언트 칼럼

이오니아식 기둥

다섯 가지 기둥 양식 로마 건축에서 기둥은 가장 중요한 건축 요소로 다섯 가지양식으로 기둥을 구분한다. 콘세르바토리궁 정면에 활용된 코린트식 벽기둥은 단순하고 강인한 도리아식 기둥보다 더 장식적이다.

콘세르바토리궁 정면의 기둥 1층과 2층을 잇는 거대한 자이언트 칼럼은 장식적인 코린트식 기둥을 활용했고, 1층의 창 사이에는 단순한 형태의 이오니아식 기둥을 배치해 리듬감을 주었다.

다시 보면 자이언트 칼럼이 건물 정면에 쭉 늘어서 있는데, 이중 1층 아래에 조그마한 이오니아식 기둥이 보입니다. 어떻게 보면 큰 기둥 아래에 작은 기둥이 끼어 있는 듯한 모습이라서 약간 뜬금없어 보일 수도 있어요.

하지만 이런 작은 기둥이 들어감으로써 건물 전체적으로 강약이 강조되고 있지요. 굉장히 박력 있으면서도 리듬감 넘치고, 장중하면서도 디테일까지 갖추는 식입니다.

| 신에게 되돌린 성 베드로 대성당 |

이제 정말 우리가 눈여겨봐야 할 건축물이 있습니다. 미켈란젤로가

생의 마지막을 다 바친 건축물이지요. 16세기를 통틀어 최대의 건축 프로젝트였던 만큼 가톨릭교회는 이 건축비용을 충당하기 위해 면벌부 발행을 남발하기도 했습니다. 면벌부 발행은 종교개혁의 주요 이유 중 하나였으니 결국 건축물 하나가 역사적 분쟁을 초래했다고도 할 수 있는 거죠.

대체 어떤 건물이길래 역사를 바꾼 거죠?

바로 오른쪽에 보이는 성 베드로 대성당입니다. 이 대성당의 건축 프로젝트에 미켈란젤로는 70대 노구를 이끌고 참여하지요. 결과적으로 이 건축물은 그가 남긴 불멸의 대작이 됩니다.

성 베드로 대성당을 미켈란젤로가 70대에 지은 거라고요?

그렇습니다. 미켈란젤로는 당시 71세로, 은퇴를 앞둔 나이였지만 교황 바오로 3세가 그를 붙잡아서 그동안 지지부진했던 성 베드로 대성당 건축의 총감독직을 맡깁니다. 교황은 은퇴하려고 했던 미켈란젤로를 막대한 급여로 설득하려 했으나 미켈란젤로는 단호하게 돈을 뿌리치면서 '신이 나에게 재능을 주었고, 나는 그 재능을 신에게 되돌리겠다'면서 무보수로 참여했다고 하지요.

앞서 몇 차례 말씀하셨듯이 미켈란젤로가 성 베드로 대성당을 처음부터 짓기 시작한 건 아니죠?

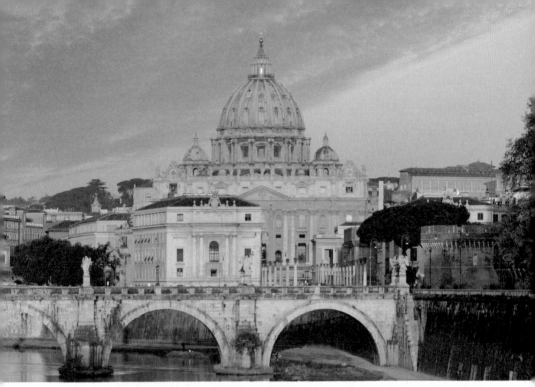

성 베드로 대성당, 1506~1626년, 바티칸 시국

맞습니다. 바티칸의 성 베드로 대성당은 1506년부터 시작해서 완공에만 120년이 걸린 초대형 프로젝트였다고 강조했죠. 베드로 광장 완공까지 포함하면 건축 기간은 거의 150년이 됩니다.

대단히 긴 시간이군요. 미켈란젤로가 죽은 후에도 공사가 계속 이어졌겠어요.

미켈란젤로는 1546년부터 그가 죽은 해인 1564년까지 18년 동안 성 베드로 대성당 건축에 매달리게 됩니다. 150년 동안 이어진 성 베드로 대성당 건축 기간 중 미켈란젤로가 맡은 18년은 어떻게 보면 미미하다고 할 수 있습니다. 그렇지만 많은 연구자들은 현재 우

리가 보고 있는 성 베드로 대성당은 최초에 브라만테가 설계했고, 최종적으로는 카를로 마데르노가 완성했지만, 가장 중요한 뼈대를 만든 사람이 미켈란젤로라는 데에는 이견이 없습니다. 크게 보면 이 대성당이 미켈란젤로의 성당이라는 데 동의한다는 말입니다.

| 성 베드로 대성당 변천사 |

150년 동안 여러 명이 건축에 참여했는데 왜 미켈란젤로의 성당이라는 거죠?

다음 페이지에 있는 성 베드로 대성당의 설계도를 보면서 이야기해 보죠. 첫 설계자 브라만테는 가장 왼쪽 그림처럼 성 베드로 대성당을 중앙집중형으로 설계했습니다.

브라만테가 죽자 총감독의 자리는 그의 동료였던 라파엘로에게 넘어갑니다. 라파엘로는 이 건물을 직사각형인 바실리카형으로 재해석했어요. 다음 설계도 중에서 가운데 라파엘로의 설계도를 보면 아래 공간에 십자가처럼 긴 회랑이 생긴 것을 볼 수 있죠.

이후에 몇몇 건축가를 거쳐 마침내 미켈란젤로가 설계를 맡게 됩니다. 미켈란젤로는 이 건물의 형태를 다시 원점으로 되돌려 브라만테가 처음 고안했던 중앙집중형으로 만들지만 브라만테의 안을 그대로 따르지는 않았어요.

왜 그대로 따르지 않았나요?

성 베드로 대성당 설계도 성 베드로 대성당은 설계자에 따라 설계도가 계속 바뀌었는데 왼쪽부터 1. 브라만테 2. 라파엘로 3. 미켈란젤로의 설계도이다.

미켈란젤로는 브라만테가 만든 설계가 공간을 너무 많이 분할해서 복잡하다고 봤고 이를 위의 맨 오른쪽 설계도처럼 단순화했습니다. 사방을 나누는 벽들이 많이 사라졌죠. 미켈란젤로는 이렇게 해야 건물이 보다 명확한 공간을 갖추고, 또 더 빨리 완성할 수 있다고 생각했어요. 중앙에 있는 큰 돔과 4개의 작은 돔은 그대로 유지했지만 모든 공간을 단일하게 하나로 묶은 것이죠.

브라만테는 애초에 왜 공간을 복잡하게 나눈 거죠?

브라만테가 이렇게 공간을 쪼갠 이유는 천장의 하중을 분산시키기 위한 것으로 보여요. 반면 미켈란젤로는 공간을 단순하게 하나로 묶는 대신 벽을 굉장히 두껍게 만들어서 천장의 하중을 감당했습니다. 미켈란젤로는 공간을 통합하고 벽을 보강해서 구조적인 안정감을 갖춘 것이죠.

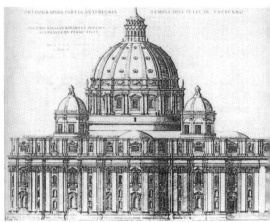

안토니오 다 상갈로, 성 베드로 대성당 설계 모형, 1547년(왼쪽) 에티엔 뒤페락, 성 베드로 대성당의 남측 입면, 1569년, 영국박물관(오른쪽) 다 상갈로는 브라만테의 설계안을, 뒤페락은 미켈란젤로의 설계안을 바탕으로 설계 모형을 그렸다.

브라만테가 구상한 건물과 미켈란젤로가 설계한 건물은 완전히 달랐나요?

위의 외관 설계도를 보세요. 브라만테가 설계한 성 베드로 대성당의 바깥 모습은 후대의 총감독인 안토니오 다 상갈로가 만든 설계 모형을 통해 어느 정도 가늠할 수 있어요. 왼쪽에 있는 브라만테의 처음 설계안은 가운데 돔을 기준으로 양쪽에 탑이 높이 올라가 있는 모습이었습니다. 약간 장황한 모습이라고 할까요? 내부 공간뿐만 아니라 외관을 봐도 오른쪽의 미켈란젤로가 설계한 외관과 비교하면 장식이 많아 좀 분절되어 보이지요. 중앙의 돔도 더 낮아 보입니다.

비슷한 듯하지만 세세하게 보니 다른 점이 많네요.

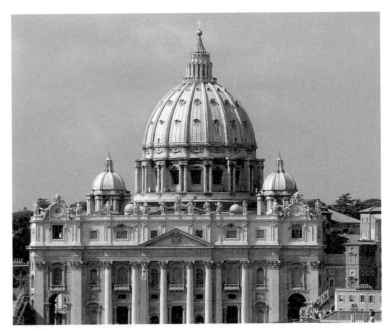

미켈란젤로, 성 베드로 대성당의 돔, 1547~1590년, 성 베드로 대성당

필리포 브루넬레스키, 피렌체 대성당의 돔, 1420~1436년, 피렌체 대성당

반면 미켈란젤로가 설계한 외관은 거대한 돔을 중심으로 전체적으로 단순하게 보입니다. 아니, 이걸 단순화라고 말하기보다는 고전적 미학에 맞춰 절제했다고 평가할 수 있죠.

돔의 설계에서도 변화를 주었는데 브라만테가 둥근 반원이었다면 미켈란젤로는 위로 솟아오른 계란 형태로 더 높게 바꾸었죠. 마치 브루넬레스키가 제작한 피렌체 대성당의 돔처럼 위로 솟아올라 있습니다.

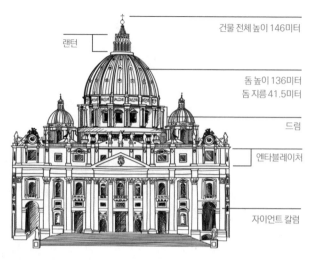

건물 전체 높이 146미터

랜턴

돔 높이 136미터
돔 지름 41.5미터

드럼

엔타블레이처

자이언트 칼럼

성 베드로 대성당

그러고 보니 둥근 돔이 피렌체 대성당의 돔과 비슷하네요. 어느 쪽
이 더 큰가요?

성 베드로 대성당 돔은 지름이 41.5미터로 피렌체 대성당의 돔이나
판테온 지름보다 약간 작습니다. 하지만 높이만큼은 136미터로 압
도적으로 높습니다. 돔의 받침대라고 할 수 있는 드럼의 높이만도
20미터에 이르니까요. 이 드럼은 돔을 더욱 웅장하게 들어 올리는
효과가 있습니다. 전체적으로 돔과 외관 모두가 대리석으로 통일되
어 있고, 그 내부는 고전 기둥으로 질서정연하게 구획되어 있는 점
도 눈에 띄죠.

그렇다면 성 베드로 대성당 전체는 크기가 얼마나 되나요?

외관을 보자면 건물 전체 높이는 돔 위의 랜턴까지 146미터, 본당

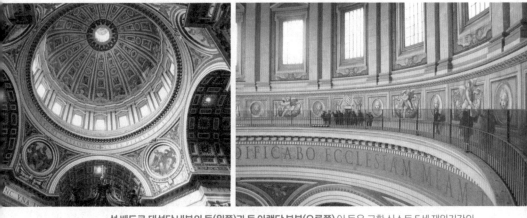

성 베드로 대성당 내부의 돔(왼쪽)과 돔 아랫단 부분(오른쪽) 이 돔은 교황 식스토 5세 재위기간의 마지막 해인 1590년 완성된다.

내부의 높이도 46미터나 되지요. 외부의 경우 미켈란젤로는 거대한 벽기둥을 바닥에서부터 천장까지 아우르는 자이언트 칼럼으로 장식했습니다. 이미 카피톨리노 언덕의 콘세르바토리궁에서 선보였던 자이언트 칼럼을 보다 적극적으로 사용하고 있어요. 특히 여기서도 자이언트 칼럼과 그 사이에 들어간 창 속의 자그마한 기둥이 강렬한 대조를 이룹니다. 자이언트 칼럼 위에 있는 엔타블레이처도 높게 강조되어서 전체적으로 건물을 장엄한 느낌으로 연출합니다.

밖이 이렇게 크니 내부 공간도 무척 크겠어요.

직접 보죠. 위의 사진은 미켈란젤로의 설계대로 완성한 돔의 내부 모습입니다. 네 개의 벽체가 기둥처럼 돔을 받치고 있는데 그 두께가 18미터가 넘습니다. 이 초대형 벽체로 엄청난 무게의 돔을 받치고 있는 겁니다.

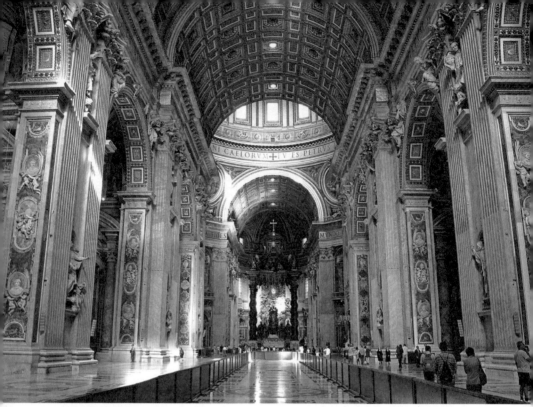

성 베드로 대성당의 회랑 마데르노는 성 베드로 대성당의 돔에서 광장까지 긴 회랑을 연결해서 보다 많은 신자가 들어갈 수 있도록 공간을 늘렸다.

미켈란젤로는 이런 화려한 내부 모습을 설계만 했지 직접 볼 수는 없었겠군요.

그렇죠. 최종적으로 이 돔은 미켈란젤로가 죽은 이후에 교황 식스토 5세 때인 1590년 완성됩니다. 1585년 교황의 자리에 오른 식스토 5세는 재위 기간이 5년밖에 되지 않지만 로마 재정비에 가장 앞장선 교황으로, 성 베드로 대성당의 돔을 완성하는 데도 적극적인 역할을 했습니다. 식스토 5세는 미켈란젤로가 죽은 지 20년이 넘게 지났어도 그의 설계안을 훼손하지 않는 선에서 지금과 같은 모습으로 완성하지요.

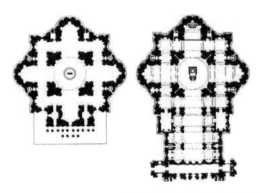

미켈란젤로의 성 베드로 대성당 설계도(왼쪽) 최종 완성된 마데르노의 설계도(오른쪽) 마데르노는 성 베드로 대성당을 미켈란젤로가 설계한 중앙집중형 구조에 회랑을 이어서 긴 바실리카 구조로 완성시켰다.

그럼 성 베드로 대성당은 미켈란젤로의 설계 그대로 완공된 것인가요?

미켈란젤로의 설계가 마지막까지 그대로 유지된 것은 아닙니다. 무엇보다도 내부 구조가 중앙집중형에서 긴 회랑이 있는 바실리카 형태로 바뀌게 됩니다. 위 설계도에서 보듯이 중앙집중형보다는 아무래도 긴 공간이 있는 바실리카형이 보다 많은 신자를 수용할 수 있기에 실용적인 측면을 고려해서 구조를 바꾼 것이죠. 마데르노라는 건축가가 이렇게 광장 앞쪽으로 두 칸 더 공간을 증축해서 바실리카 형태로 완공합니다. 이 때문에 정작 성 베드로 대성당의 광장에서는 성당의 돔을 제대로 감상할 수 없게 돼버렸어요. 증축한 부분이 돔을 가려버리기 때문이죠.

결국 오늘날 성 베드로 대성당은 전체적으로 미켈란젤로가 계획했던 원안대로 지어지지는 않았지만, 미켈란젤로의 설계가 가장 많이 반영되었다고 할 수 있습니다.

| 용두사미, 율리오 2세의 무덤 |

미켈란젤로는 생을 마감하는 마지막 날까지 엄청난 에너지를 가지고 일했군요. 성공한 예술가의 전형 같아요.

그렇다고 미켈란젤로가 했던 모든 일이 순조롭게만 진행된 것은 아니었습니다. 그에게 있어서 일종의 끝나지 않은 숙제, 혹은 골칫덩어리 같은 일이 하나 있었는데요. 바로 율리오 2세의 무덤 작업이었습니다. 앞서 미켈란젤로가 이 무덤을 만들려다 중단돼서 대신 시스티나 천장화를 그렸다고 했지요?

기억납니다. 미켈란젤로가 스케치까지 그렸지만 갑자기 중단됐다고요.

맞습니다. 원래 율리오 2세가 미켈란젤로를 고용했던 가장 큰 이유가 자신의 무덤을 만들기 위해서였습니다. 교황이 이 프로젝트를 요청했을 때가 1505년이었는데 40년이 지난 후에도 여전히 해결이 안 된 거죠.

앞에서 원래 이 무덤은 너무나 거대해서 계획을 실현시키기도 쉽지 않았다고 했잖아요. 오리지널 계획안은 다음 페이지의 왼쪽 도면과 같은 모습이었습니다. 크게 3단으로 구성되었는데 맨 위에 율리오 2세의 조각상이 자리하고 그 아래에는 거대한 성인상이 들어갑니다. 1단에는 노예상과 여러 성상이 즐비하게 들어가지요. 이처럼 최소한 40개의 대리석 조각상이 들어가는데, 조각상 하나만 제작하는

미켈란젤로, 율리오 2세의 무덤 계획안, 1505~
1506년

미켈란젤로, 율리오 2세의 무덤, 1545년, 산 피에트로 인 빈
콜리 성당

데에도 상당한 시간이 걸렸기에 이 프로젝트의 완성은 처음부터 불
가능했다고 해도 과언이 아닙니다.

미켈란젤로는 정말 일생을 바칠 생각으로 이렇게 거대한 프로젝트
를 계획했나 봐요. 얼마나 꿈에 부풀었을까요?

맞아요. 하지만 아쉽게도 그 꿈을 이루지 못했어요. 율리오 2세
의 무덤은 1505년부터 시작했지만 끊임없이 설계를 변경한 끝에,
1545년에 크게 축소된 형태로 오른쪽 사진처럼 완성됩니다.
이 프로젝트는 미켈란젤로의 생애 내내 그를 괴롭혔는데 율리오

2세가 죽은 후에는 미켈란젤로와 율리오 2세의 가문 사이에서 법정 소송까지 이어졌죠.

무덤을 만드는 일이 법정에서 다투기까지 할 일인가요?

제작이 계속 미뤄지면서 사업이 축소됐거든요. 게다가 원래 이 무덤은 성 베드로 대성당 내부에 안치하려 했습니다. 그러나 성당 건축이 늦어지면서 계획이 변경되어 율리오 2세가 추기경이 되었을 때 지정받은 로마의 작은 성당, 산 피에트로 인 빈콜리 성당에 만들어졌어요. 약 40년 동안 진행된 프로젝트였지만 실제 구현된 결과는 원래의 구상안에 비교해보면 상당히 초라해 보입니다.

| 율리오 2세 무덤 프로젝트가 남긴 것 |

40년 동안 완성되지 못했다니 미켈란젤로도 정말 힘들었겠어요.

규모는 크게 줄어들었지만 그렇다고 꼭 손해만은 아니었을 거예요. 결과적으로 방대한 예술적 실험을 하는 계기가 되었으니까요. 아래 노예상들을 보면 마치 돌에서 생명이 깨어나는 것처럼 생생한 묘사나 강렬한 포즈가 인상적이잖아요. 이런 생동감 넘치는 표현이 이 프로젝트를 40년 넘게 진행하며 치열하게 실험한 결과겠죠.

그가 처음에 구상한 조각상 중 최종적으로 완성된 상은 다음 페이지의 모세 상이 유일합니다. 이 모세 상은 높이가 2.3미터나 되지요. 미켈란젤로의 예술세계를 묘사할 때 이른바 장엄하다 못해 공포심을 자아낸다는 '테리빌리타'라는 용어를 쓰곤 합니다. 보는 이에게 공포심이 느껴질 정도로 일종의 경외감까지 주는 강렬한 표현력이 미켈란젤로만의 개성인데 이 모세 상이야말로 '테리빌리타'라는 말과 잘 어울립니다.

미켈란젤로가 작업한 율리오 2세 무덤의 노예 조각상, 16세기 중반 왼쪽부터 ① 깨어나는 노예 ② 아틀라스 ③ 젊은 노예 ④ 수염난 노예 ⑤ 반항하는 노예 ⑥ 죽어가는 노예로 이 조각상들은 모두 미완작으로 남았다. 오른쪽 2개는 현재 파리 루브르 박물관에 있고 나머지는 피렌체 아카데미아 미술관에 전시되어 있다.

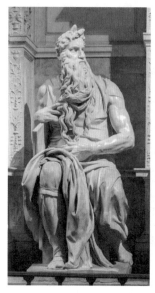
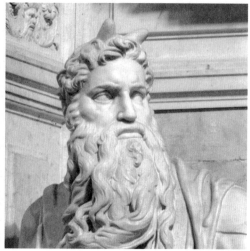

미켈란젤로, 모세 상, 1513~1515년, 산 피에트로 인 빈콜리 성당(왼쪽) 미켈란젤로, 모세 상(부분)(오른쪽)

다부진 표정이 돋보이네요.

전체적으로 움직임이나 표정이 사실적이면서 심리적 묘사도 강합니다. 강직한 시선에 비해 꾹 다문 입이 인상적이지요. 특히 모세 상을 자세히 뜯어보면 자세가 계속 꺾여 있다는 것을 알 수 있습니다. 우리 쪽에서 보면 얼굴은 오른쪽으로 돌리고 있지만 수염은 반대편으로 쓸어 넘기고 있죠. 어깨, 팔, 다리 역시 모두 서로 약간씩 방향이 뒤틀려 있습니다.

이렇게 상체는 움직임이 엇갈리지만 전체 자세에서 통일감이 느껴지는 것은 앉아 있는 묵직한 두 다리가 균형감을 맞추고 있기 때문입니다. 왼쪽 다리는 내딛는 듯 앞을 향하고 있고 오른쪽 다리는 뒤를 향하고 있습니다. 전체적으로 다이내믹하면서도 균형 잡혀 있고, 동시에 팽팽한 긴장감이 느껴지지요. 원래는 노예상뿐만 아니

라 이러한 성인의 조각상을 여러 점 만들어야 했는데 결국 이렇게 모세 상 하나만 완성하게 된 겁니다. 물론 이 한 점도 엄청난 작품이기에 로마까지 직접 보러 가는 수고가 조금도 아깝지 않지요.

| 트리엔트 공의회가 열리다 |

한편 미켈란젤로가 천신만고 끝에 율리오 2세의 무덤을 완성하고 있을 당시 로마 교황청에서는 큰 변화가 일어납니다. 그간 교황청은 종교개혁의 불길을 진화하려고 노력했습니다. 신교 세력의 확장을 막는 데에 급급했죠. 그러나 이제는 신교들이 교리로 가톨릭교회를 공격하는 것에 정면으로 맞서 대대적인 반격에 나선 겁니다. 이러한 가톨릭교회의 움직임을 카운터 리포메이션Counter-Reformation이라고 부르는데요. 우리말로는 반종교개혁 또는 가톨릭 종교개혁으로 풀이하는데 크게 보면 가톨릭 내부에서의 자정 운동이라고 할 수 있습니다. 특히 트리엔트 공의회가 가톨릭 자정 운동에서 가장 핵심적인 역할을 합니다.

트리엔트 공의회가 뭔가요?

트리엔트에서 열린 공의회라는 뜻으로 먼저 공의회에 대해 간단히 설명할게요. 공의회는 교리나 의식에 대한 논쟁뿐만 아니라 교회 안에서 중요한 사안이 생겼을 때 교회의 고위성직자와 신학자들이 모여 벌이는 끝장 토론이라고 할 수 있습니다. 이 토론은 짧으면

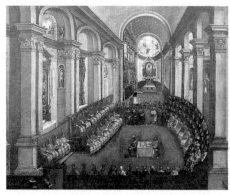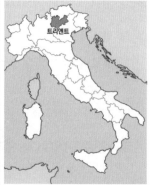

작자미상, 산타 마리아 마조레 성당에 소집된 트리엔트 공의회 장면, 17세기 후반(왼쪽) 트리엔트 위치(오른쪽) 이탈리아 북부에 있는 트리엔트 산타 마리아 마조레 성당에서 공의회가 열렸다.

1년, 오래 걸리면 몇 년씩 걸쳐 진행되지요. 그야말로 모든 사안에 관해 토론을 진행합니다. 교회의 최고 권위는 '교황이냐 아니면 공의회냐'라는 말이 있을 정도로 가톨릭 안에서 공의회는 교황의 권위만큼 중요한 위치를 차지합니다.

교황이 전권을 휘두른 줄 알았는데 그런 열린 토론의 장도 있었군요.

공의회는 가톨릭교회가 위기에 빠졌을 때마다 교리와 교회 체제를 재정비하는 장이 됩니다. 종교개혁으로 신교도들의 움직임이 거세지자 가톨릭교회는 다시 공의회를 개최하지요. 이 공의회는 독일 지역과 가까운 북부 이탈리아의 트리엔트에서 열려서 트리엔트 공의회라고 불리는데, 1545년에 시작해서 1563년까지 이어졌습니다. 중간에 잠시 휴정하기도 했지만 총 18년 동안 토론이 진행된 거죠.

18년이나 걸린 토론이라니 생각만 해도 아찔하네요. 그래서 결론이

나왔나요?

결론은 아주 명확했습니다. 신교도들이 비판한 가톨릭교회의 교리와 의식은 아무런 문제가 없다는 겁니다. 결과적으로 트리엔트 공의회는 교황과 교회의 권위를 교리적으로 다시 확인하는 시도였던 거죠.

그럼 18년 동안 토론했는데 바뀐 게 없는 거네요?

그렇다고 문제가 돌고 돌아 다시 원점으로 되돌아온 것은 아닙니다. 가톨릭교회 안에 많은 사안이 새롭게 강화되거나 조정되거든요. 공의회가 미술에 대해 내린 결정이 바로 그런 예입니다. 공의회는 교회 내 미술의 역할을 계속 인정했지만, 앞으로는 바람직한 기준을 엄격하게 적용해서 제작해야 한다고 결론 내지요. 이에 따라 이후 종교미술은 많이 바뀌게 됩니다.

| 검열의 시대가 열리다 |

공의회에서 미술까지도 논했다니, 미술이 그만큼 중요했나 봐요.

물론입니다. 앞서 신교도들이 교회 안에서 성상을 몰아내려고 했던 것도 성상이 그만큼 교인들에게 큰 영향을 미치기 때문이었으니까요. 트리엔트 공의회에서는 기존 가톨릭교회 미술에 관한 신교도들

의 날카로운 공격을 의식하고 교회 내 성상에 대한 토론을 진행합니다.

특히 공의회의 마지막 단계에서 미술과 관련된 논의가 집중적으로 이뤄지지요. 1563년 12월 3일에 열린 회의 기록에는 '주 예수의 신비를 다룬 이야기가 그림이나 다른 방식으로 나타나면서 사람들은 배움을 얻게 되고, 기억에 도움을 얻어 신앙을 재확인하고, 항상 신앙을 염두에 두게 된다'라고 기재되어 있습니다. 신앙을 위해 교회 안에 미술이 필요하다고 재확인한 것이죠.

하지만 '이제부터 종교화는 가톨릭 교리를 명확히 드러내면서 성경의 내용에 정확하게 부합해야 한다'는 규정과 함께 교회 안에 그림이나 조각을 만들 때 성직자들이 더 많은 역할을 해야 한다고 못 박습니다.

성직자들이 더 많은 역할을 한다는 것은 결국 작가들의 자유로운 표현에 맡기지 않겠다는 뜻이군요?

맞아요. 교회 미술은 어디까지나 종교적 목적에 부합해야 한다고 생각했으니까요. 트리엔트 공의회의 해설집에서는 가톨릭교회 안에서 미술은 다음과 같은 기준을 충족해야 한다고 명시합니다. '명확하고 이지적이어야 하고, 사실적인 재현이어야 하며, 신앙에 감성적인 자극원이 되어야 한다'라고요. 이렇게 교회 안 미술에 대한 기준이 굉장히 까다로워집니다.

| 검열의 희생양이 된 미켈란젤로 |

모든 예술가가 다 그 기준을 맞추는 것은 무리 아닌가요.

하지만 이런 기준은 워낙 엄격해서 당시 예술가들이 거부할 수 없었어요. 심지어 신이 내린 예술가로 추앙받던 미켈란젤로도 예외가아니었습니다. 아무리 미켈란젤로가 교황으로부터 인정받고 대중의 존경을 받는다고 해도 시대적 분위기를 거스를 수 없었지요. 결국 그의 작품도 검열의 희생양이 됩니다.

미켈란젤로 같은 대가의 작품도 검열당했다고요?

네, 사실 미켈란젤로를 향한 비판의 목소리는 어제오늘 일이 아니었습니다. 특히 그는 최후의 심판 속 인물을 주로 누드로 그렸는데

미켈란젤로, 최후의 심판(부분), 1536~1541년, 시스티나 예배당

이 누드화에 대한 공격이 아주 거셌습니다.

조르조 바사리의 『전기』에는 최후의 심판의 나체 표현을 둘러싼 일화가 잘 기록되어 있습니다. 최후의 심판이 거의 다 완성됐을 무렵 교황과 추기경들이 그림을 보러 왔다고 해요. 교황청 전례 원장이었던 비아조 다 체세나는 "나체 군상이 교황의 예배당 같은 신성한 장소에 그려져 있는 것은 지극히 못마땅하며 욕실이나 술을 파는 곳이라면 어울릴 것"이라고 비판했다고 합니다.

화가에게는 정말 큰 모욕이네요. 미켈란젤로가 계속 그림을 그릴 수 있었나요?

그래도 이때는 교황 바오로 3세가 미켈란젤로를 적극 옹호해줘서 별다른 문제없이 지나갔습니다. 그러나 트리엔트 공의회 이후 교회 미술의 기준이 엄격해지면서 교회는 최후의 심판 속 누드를 더 이상 용납할 수 없었지요. 공의회에서 오랜 시간 논의해 그토록 엄격한 기준을 발표했는데 정작 교황청의 시스티나 예배당에는 누드화가 있었으니까요.

계속해서 최후의 심판에 대한 비난과 비판이 뒤따랐고 심지어 이 그림을 지우고 다른 그림을 그려야 한다는 의견까지 나옵니다. 최후의 심판이 파괴될 위험에 처한 것이지요. 논쟁의 논쟁을 거듭하다 결국 교회가 최종적으로 도출한 해결책은 바로 이 그림에서 누드를 감추자는 것이었습니다.

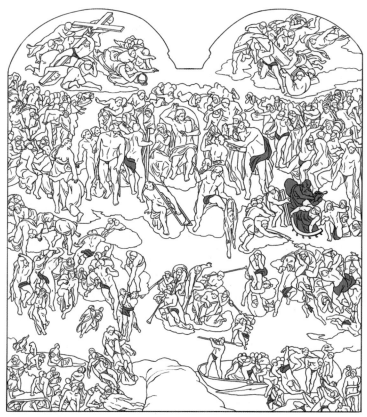

최후의 심판 수정 부분 색이 칠해진 부분이 다시 그린 부분으로, 그림 속 인물들의 주요 부위를 가리도록 수정했다.

| 성인들에게 속옷을 입혀라 |

이미 그려진 그림 위에 덧칠한 건가요?

맞아요. 그림을 지우지 않는 대신 누드의 주요 부분만 다시 그렸습니다. 물론 이것도 쉬운 작업은 아니었습니다. 최후의 심판은 회반죽을 바르고 그것이 마르기 전에 그려나가는 프레스코 기법의 벽화

이기에, 다시 그리려면 일단 해당 부분의 회반죽을 긁어내야 했습니다. 그리고 여기에 프레스코 기법의 절차에 따라 회반죽을 다시 입혀 가면서 그려야 했죠.

정말 대공사였군요. 어떻게 수정했나요?

앞 페이지의 그림은 현대의 복원 처리 과정에서 새로 그려진 부분을 확인해서 표시한 겁니다. 빨간색으로 들어간 부분들은 일종의 검열 때문에 삭제되고 수정된 부분입니다. 여기를 보면 그림을 전체적으로 손봤다고 할 수 있어요. 주로 벌거벗은 몸의 주요 부위를 쪼아내고 여기에 다시 속옷을 그려 넣은 것이지요.

미켈란젤로가 직접 이런 수정작업을 했나요?

아니요. 그의 제자 다니엘레 다 볼테라가 대대적으로 수정했습니다. 볼테라는 이렇게 스승의 작품에 속옷을 입히는 작업을 해서 사람들이 그를 '기저귀 화가' 또는 '속옷 화가'라고 조롱하기도 했지요.

볼테라도 정말 힘들었겠네요. 스승의 작품에 손을 대는 것도 불편했을 텐데 놀림까지 받았다니. 볼테라가 그림을 많이 수정했나요?

가장 많이 수정된 부분은 바로 성 블라시우스와 성 카테리나의 모습입니다. 이 부분은 사실상 다시 그렸다고 보는 게 맞습니다. 원래 미켈란젤로는 성 블라시우스를 누드인데다 정면을 보는 자세로 그

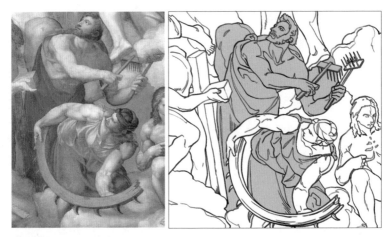

미켈란젤로, 최후의 심판(부분), 1536~1541년, 시스티나 예배당 최후의 심판 속 성인들은 살아생전 당한 고문과 순교를 암시하는 물건을 들고 있다. 성 블라시우스가 손에 쥔 것은 양털을 다듬는 기구로 그는 이 기구로 고문당했으며 앞쪽의 성 카테리나는 수레바퀴에 고문당했다. 오른쪽 도판의 색칠된 영역이 수정된 부분으로, 최후의 심판 중 이 두 성인의 누드가 가장 많이 수정됐다.

렸어요. 아래 성 카테리나와 밀착되어 있어 마치 남녀의 성행위를 연상하는 듯한 모습으로 보였다고 하지요.

그래서 이 부분을 위와 같은 모습으로 완전히 바꿨습니다. 성 블라시우스는 고개를 완전히 뒤로 돌려서 예수 그리스도를 바라보는 모습으로 고쳐 그렸지요. 물론 성 카테리나도 옷을 입은 모습으로 바뀌었고요.

미켈란젤로가 순순히 받아들이지 않았을 것 같은데요.

한 가지 다행이라면 이러한 수정작업이 미켈란젤로가 죽은 직후에 벌어졌다는 겁니다. 교회의 배려라고 볼 수 있지요. 그래도 미켈란젤로는 자기 눈앞에서 자신의 그림이 갈아엎어지지 않는 것을 그나

마 다행이라고 생각해야 할 겁니다. 당시엔 종교재판에서 이단으로 몰리게 되면 생명을 부지하기 어려웠어요. 그나마 미켈란젤로가 역대 교황들이 인정한 대가였기에 재판장에 서는 것을 피할 수 있었던 거죠.

이처럼 교회 안에서 미술에 대한 기준이 엄격해지면서 미술도 많이 바뀌게 되는데 이에 관한 이야기는 다음 장에서 이어가도록 하겠습니다.

종교개혁, 로마의 약탈이 가져온 여파로 인해 교황과 가톨릭교회는 위기에 빠진다. 그에 따른 혼란과 이를 극복하려는 시도는 미켈란젤로의 작품에서도 찾아볼 수 있다. 한편 신교에 대항하는 가톨릭교회의 반종교개혁으로 종교미술은 검열의 대상이 된다.

무너진 교황의 권위	**1527년 로마의 약탈** 카를 5세가 로마를 점령함. ⇒ 황제의 위상이 높아지면서 교황권과 황제권의 균형이 깨짐.

참고 마르텐 반 햄스케르크, 1527년 로마 약탈, 1555년

최후의 심판 미켈란젤로의 대표작. 교황의 권위를 회복하기 위한 목적으로 그려짐.

내용적 특징	세상의 종말이 닥친 모습. 중앙의 예수를 기준으로 천국과 지옥에 가는 사람들이 각각 왼쪽과 오른쪽에 자리함.	
구조적 특징	위로 갈수록 비스듬하고 두껍게 벽을 쌓음. 그림의 상단에 있는 인물을 더 크게 그려 위압감이 극대화됨.	

새로운 로마 재건 프로젝트	**카피톨리노 광장** 로마를 대표하는 성지로 1536년 미켈란젤로에 의해 환골탈태함. → ㄷ자 모양으로 배치된 세 개의 건물부터 광장 바닥의 디자인까지 전체적인 조화가 돋보임.

성 베드로 대성당 최초 설계는 브라만테, 완공은 카를로 마데르노가 했지만 중요한 뼈대는 미켈란젤로가 세웠다고 평가됨.

미완성에서 탄생한 역작	**율리오 2세의 무덤** 미켈란젤로의 미완 프로젝트. → 기존 계획안에서 축소됐지만 예술적인 실험을 할 수 있는 계기가 됨.

• 미완성의 노예상들 → 돌에서 생명이 움트는 느낌을 줌.

• 모세 상 → 최종적으로 완성된 유일한 조각상으로 강렬한 심리적 묘사와 균형감 있는 자세가 특징임.

반종교개혁의 영향	**트리엔트 공의회** 신교에 맞선 가톨릭교회의 자정 운동이 일어남. → 교황과 교회의 권위를 교리적으로 재확인. ⇒ 종교미술에 큰 영향을 미침.

• 종교적 목적에 맞춰 미술을 검열. → 미켈란젤로의 최후의 심판도 나체라는 이유로 수정됨.

인생은 하나의 불안을 다른 불안으로
하나의 욕망을 다른 욕망으로 대체하는 과정이다.
—알랭 드 보통, 『불안』 중

O2 피렌체와 위기의 르네상스

\# 메디치 가문 \# 코지모 1세 \# 매너리즘
\# 시뇨리아 광장 \# 피티 궁전 \# 우피치 미술관

16세기 로마는 점점 위기로 빠져들었고 이것에 대응하는 과정에서 미술의 역할이 많이 바뀌게 됩니다. 한편 르네상스 미술의 본고장인 피렌체에서도 비슷한 변화가 일어납니다. 지난 세기 피렌체 미술이 이뤄낸 엄청난 업적을 생각한다면 이 상황은 확실히 더 혼란스럽고 위태롭게 보입니다.

피렌체 미술이 이때 어땠는데요?

16세기 피렌체 미술의 변화를 보여주는 좋은 예가 다음 페이지에 보이는 두 조각상입니다. 왼쪽은 다비드 상이고, 오른쪽은 헤라클레스 상입니다. 이 두 조각상은 피렌체 정부가 자리했던 팔라초 베키오 정문 앞에 지금도 자리하고 있지요.
팔라초 베키오는 피렌체 한복판에 자리해 만일 피렌체를 방문한다

팔라초 베키오 앞을 나란히 지키고 있는 다비드 상(왼쪽)과 헤라클레스 상(오른쪽) 다비드 상의 원본은 보존 문제로 현재 피렌체 아카데미아 미술관에 옮겨 전시되어 있고 지금 팔라초 베키오 앞에 있는 다비드 상은 복제품이다.

면 하루에도 몇 번씩 이 앞을 지나치게 될 거예요.

처음부터 다비드 상과 헤라클레스 상을 같이 세워놓으려고 짝을 맞춰 만들었나요?

아니요. 왼쪽 다비드 상이 먼저 만들어진 다음 오른쪽에 헤라클레스 상이 세워집니다. 다비드 상은 미켈란젤로가 1504년에 완성하였고 오른쪽 헤라클레스 상은 반디넬리라는 작가가 1534년에 완성합니다. 두 조각상의 제작 시기는 딱 30년 차이가 나지요.

헤라클레스 상은 위의 사진에서 보다시피 크기도 다비드 상과 비슷합니다. 그리스·로마 신화 속 영웅인 헤라클레스가 카쿠스라는 괴물을 제압하는 장면을 재현했지요.

헤라클레스는 아는데 카쿠스는 어떤 괴물인가요?

제우스 신의 아들인 헤라클레스는 광기에 휩싸여 처와 자식을 살해한 죄로 12개의 과업을 해결해야 했습니다. 이 과제 중 하나가 머리와 몸통이 3개씩인 괴물 게리온이 지키는 황소 떼를 데려오는 것이었죠. 우여곡절 끝에 게리온과 부하 괴물들을 죽이고 황소 떼를 몰아오지만 헤라클레스는 잠든 사이 황소 떼를 도둑맞습니다.

황소 떼를 훔친 이 괴물이 바로 카쿠스였어요. 반디넬리는 헤라클레스가 카쿠스를 처단하는 장면을 조각했습니다. 이때 헤라클레스는 왼손으로 카쿠스의 머리채를 붙잡고 오른손으로 곤봉을 내려치려 합니다.

| 다비드 상 vs 헤라클레스 상 |

계속해서 괴물들과 싸워야 했으니 헤라클레스는 정신이 없었겠네요.

맞아요. 그래서 그런지 헤라클레스 모습이 많이 지쳐 보이죠. 옆의 다비드 상이 보여주는 팽팽한 긴장감은 잘 느껴지지 않아요. 그런데 근육만큼은 헤라클레스 쪽이 훨씬 강조되어 있어요. 다음 페이지의 뒷모습 장면을 보면 근육 하나하나가 울퉁불퉁 튀어나와 있죠? 근육마다 힘이 잔뜩 들어가 부풀어 올라 있어 어색한 느낌이 들 정도예요.

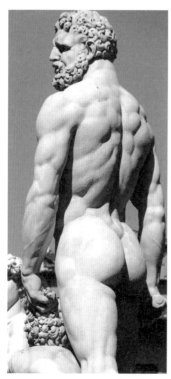

헤라클레스의 힘을 과시하기 위해 근육을 강조한 듯한데, 너무 지나쳐서 그다지 설득력 있어 보이진 않습니다. 당시 바사리나 첼리니 같은 작가들도 이 조각상을 두고 '멜론을 집어넣어 튀어나온 보따리 같아 눈 뜨고 보기 괴롭다'며 대놓고 비판했으니까요. 과도하게 튀어나온 근육을 콕 집어 조롱한 겁니다.

바초 반디넬리, 헤라클레스와 카쿠스(세부), 1525~1534년, 시뇨리아 광장 뒤에서 바라본 헤라클레스의 인체는 근육이 과장되게 표현되어 있다.

보디빌더의 몸같이 울퉁불퉁하네요. 다비드 상 옆에 있어서 더 그렇게 보여요.

사실 다비드 상은 미술사에서 불후의 명작으로 손꼽히기에 어떤 조각상을 옆에 두더라도 비교될 수밖에 없을 거예요. 게다가 반디넬리의 헤라클레스 상은 다비드 상과 같은 남성 누드에다가 크기도 비슷하기에 둘이 이렇게 나란히 서 있으면 차이가 더 도드라지죠. 그런데 정작 피렌체의 지배자였던 메디치 가문은 다비드 상보다 반디넬리의 헤라클레스 상을 더 마음에 들어 했습니다. 이후에도 반디넬리에게 추가로 여러 조각상을 주문했지요.

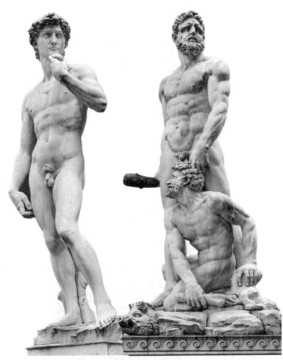

애초에 미켈란젤로를 키운 건 메디치 가문이잖아요. 그런데 정작 멜론 보따리 같다는 비아냥을 들은 반디넬리의 과장된 표현을 더 좋아했다니 메디치 가문의 취향이 변했나요?

아니요. 예술적 취향이 달라진 것보다는 메디치 가문이 처한 정치적 상황이 달라졌습니다. 헤라클레스 상은 1525년에 메디치 가문 출신의 교황 클레멘스 7세의 주문으로 제작됐습니다. 반면 다비드 상은 피렌체 시민들이 메디치 가문을 쫓아낸 후 이를 기념하기 위해 1501년에 제작을 의뢰했어요.

미켈란젤로, 다비드 상, 1504년(왼쪽) 바초 반디넬리, 헤라클레스와 카쿠스, 1525~1534년(오른쪽)

메디치 가문이 피렌체에서 쫓겨난 적도 있나요?

피렌체 정치사는 다이내믹해서 메디치 가문은 여러 차례 추방당합니다. 1494년에도 메디치 가문은 피렌체에서 쫓겨납니다. 프랑스가 이탈리아에 쳐들어 왔을 때 메디치 가문이 별다른 저항 없이 항복한 것을 두고 피렌체 시민들이 굴욕적이라며 봉기했거든요.

그 뒤 피렌체 시민들은 앞서 피렌체 정치를 좌지우지한 메디치 가문의 독재를 비판하기 위해 미켈란젤로에게 다비드 상 제작을 의뢰하지요. 다비드가 거인 골리앗을 무찔렀듯 메디치 가의 독재를 끝내고 자유를 찾았다는 의미를 조각상에 담으려 한 겁니다.

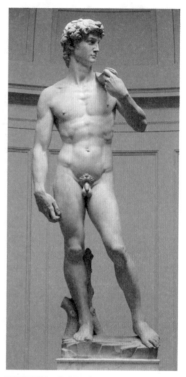

미켈란젤로, 다비드 상, 1504년, 아카데미아 미술관

다비드 상이 메디치 가문에 대한 저항의 의미를 담고 있었다고요?

그렇습니다. 메디치 가문뿐만 아니라 피렌체 공화국을 위협하는 외세에 대한 저항의 의미도 담겼죠. 그런데 정작 추방당했던 메디치 가문은 그 외세를 등에 업고 1512년 다시 피렌체로 귀환합니다.

당시 피렌체의 공화국 정부는 교황과 신성로마제국, 프랑스 등 여러 강력한 세력 사이에서 균형을 잡지 못하고 결국 무너집니다. 그 혼란을 틈타 메디치 가문은 교황 율리오 2세와 신성로마제국의 지원을 받아 다시 피렌체로 돌아온 것이죠. 메디치 가문의 추기경 조반니 데 메디치가 율리오 2세의 특사 자격으로 피렌체에 돌아와 권력을 장악했거든요. 이 추기경이 1513년 교황 레오 10세가 되면서 사실상 메디치 가문이 피렌체와 교황령을 둘 다 다스리게 됩니다.

메디치 가문에서 교황까지 나왔으니 반대파들을 가만두지 않았겠네요.

네. 반대파에 대한 대대적 숙청이 시작됐습니다. 피렌체에 복귀한 메디치 가문의 눈에 다비드 상 역시 결코 달갑게 보이지 않았습니다. 하지만 이미 사람들에게 널리 인정받은 다비드 상을 아예 파괴할 수는 없었죠.

하긴 메디치 가문은 예술을 사랑하기로 이름 높았으니까요. 만약 파괴한다면 주변의 시선도 따가웠을 것 같고요.

그래서 대신 다비드 상이 가진 반메디치적인 메시지를 상쇄하고자 다른 작품을 주문해 그 옆에 세워놓았습니다. 그게 바로 반디넬리의 헤라클레스 상입니다.

헤라클레스 상은 1524년부터 작업을 의뢰받았다가 로마의 약탈이 벌어진 1527년 5월에 계획이 중단됩니다. 신성로마제국의 황제 카를 5세가 로마를 공격하자 피렌체 시민들이 다시 메디치 가문을 몰아내려고 봉기했기 때문이죠.

로마가 공격받는 것과 피렌체 시민들이 봉기하는 것이 무슨 상관이죠?

당시 교황인 클레멘스 7세 역시 메디치 가문 출신이었거든요. 황제의 공격으로 로마가 쑥대밭이 되고 교황의 세력이 약해지자 교황의

지원을 받던 메디치 가문의 영향력도 동시에 약화됐습니다. 이 틈을 노린 것이죠. 반대파들은 피렌체 시민을 선동해 메디치 가문을 또다시 내쫓는 데 성공합니다. 그렇게 주문자였던 메디치 가문이 쫓겨났으니 헤라클레스 상도 제작이 멈췄지요.

| 피렌체, 공화국에서 공국으로 |

조각상 하나의 운명도 이렇게 정치적인 이해관계에 영향을 받다니 정말 복잡한 시대였군요.

피렌체의 파란만장한 권력 싸움은 여기서 끝이 아닙니다. 1527년에 피렌체는 메디치 가문을 내쫓고 다시 공화정으로 복귀했지만 채 3년이 지나기도 전에 메디치 가문은 피렌체로 귀환합니다. 이번에도 메디치 가문은 외세의 도움을 받습니다. 교황 클레멘스 7세가 카를 5세와 화해하면서 카를 5세의 군대가 1529년 피렌체를 포위했거든요. 피렌체 시민들은 격렬하게 저항했지만 결국 10개월의 포위

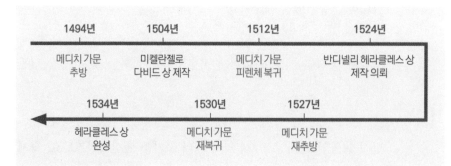

피렌체 메디치 가문의 추방과 귀환

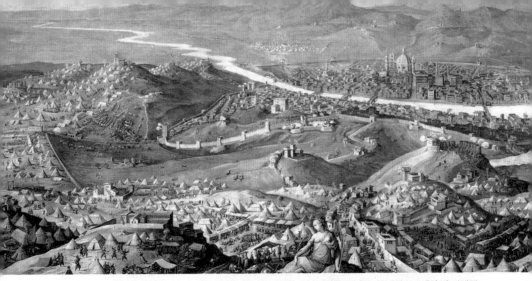

조르조 바사리, 1530년 피렌체 포위 공격, 1558년, 팔라초 베키오, 클레멘스 7세의 방 피렌체 공성전은 메디치 가문이 피렌체의 통치권을 회복하기 위해 신성로마제국 황제 카를 5세의 도움을 받아 벌어졌다.

공격에 굴복하면서 피렌체 공화국은 완전히 붕괴하게 되죠. 신성로마제국 황제 카를 5세는 메디치 가문에게 다시 피렌체 통치를 맡기죠. 이처럼 메디치 가문은 피렌체 정치 무대에서 추방과 귀환을 계속 반복합니다.

계속 추방당한 후에도 다시 돌아오다니 메디치 가문은 마치 불사조 같네요. 대체 그 저력이 무엇이었을까요?

메디치 가문이 계속해서 피렌체의 주도권을 쥘 수 있었던 이유는 엄청난 재력을 바탕으로 16세기에 교황을 연거푸 배출했기 때문입니다. 앞서 레오 10세와 클레멘스 7세가 다 메디치 가문 출신이라고 언급했죠?
다음 페이지의 그림은 메디치 가문이 배출한 강력한 두 교황 레오 10세와 클레멘스 7세의 모습입니다. 레오 10세가 1513년부터

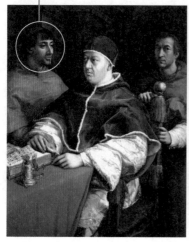

줄리오 데 메디치(클레멘스 7세)

라파엘로, 교황 레오 10세와 추기경들, 1518~1519년, 우피치 미술관(왼쪽) 세바스티아노 델 피옴보, 클레멘스 7세의 초상, 1526년, 카포디몬테 박물관(오른쪽) 레오 10세의 초상화 속에서 교황의 왼쪽 뒤에 서 있는 인물이 레오 10세의 사촌 줄리오로 훗날 교황 클레멘스 7세가 된다. 두 교황은 메디치 가문의 피렌체 지배에 힘을 보탰다.

1521년, 클레멘스 7세가 1523년에서 1534년까지 재위했으니 약 20년 동안 메디치 가문이 로마의 지배자였던 셈이죠.

피렌체만이 아니라 로마까지 메디치 가문의 편이었으니 무서울 것이 없었겠군요.

맞아요. 1530년에 메디치 가문이 다시 피렌체로 돌아올 수 있었던 것도 신성로마제국 황제와 교황 클레멘스 7세의 지원이 있었기에 가능했습니다. 이후 피렌체의 주도권은 완전히 메디치 가문으로 넘어가고 이 흐름은 메디치 가문의 대가 끊기는 1737년까지 계속됩니다. 피렌체는 더 이상 시민 공화국이 아니라 신성로마제국 황제가 임명한 메디치 공작이 다스리는 공국이 된 것이죠.

| 헤라클레스의 경고 |

공화국의 시대가 그렇게 끝나버렸군요. 그리고 나서 헤라클레스 상이 완성되나요?

그렇습니다. 메디치 가문이 두 번째로 돌아오고 나서 4년 후 이 헤라클레스 상이 완성됩니다. 앞서 제작된 다비드 상에 메디치 가문에 대한 저항 의식이 담겨있다면, 반대로 헤라클레스 상에는 다시 복귀한 메디치 가문의 강력한 선언이 담겨있습니다.

반디넬리의 조각상에서 헤라클레스가 곤봉으로 때려잡고 있는 괴물이 소를 훔친 도둑 카쿠스라고 했죠? 여기서 어떤 암시가 읽히지 않나요?

아하, 메디치가에게서 피렌체를 훔친 도둑놈들을 벌한다는 뜻인가요?

맞아요. 메디치 가문에 반대하는 세력들에게 던지는 일종의 경고라고 할 수 있습니다. 앞으로 메디치 가문의 지배에 반항하면 이렇게 제압해버리겠다는 겁니다.

바초 반디넬리, 헤라클레스와 카쿠스, 1525~1534년, 시뇨리아 광장

무척 살벌한 경고네요. 그럼 이제 메디치 가문이 피렌체를 완전히 장악하나요?

네. 크게 보면 그렇지만, 이젠 메디치 가문 안에서 변수가 생깁니다. 아래에 보이는 이 알레산드로 데 메디치가 1533년 피렌체 공국의 첫 번째 공작이 됩니다. 알레산드로의 출신은 약간 모호해서 논란이 있는데요. 그는 교황 클레멘스 7세의 사생아라는 소문도 있습니다.

클레멘스 7세도 사생아가 있었나요?

당시 교황의 사생아는 공공연한 비밀이었습니다. 드러내지는 않았지만 아예 없던 것도 아니죠. 앞서 교황 알렉산데르 6세의 사생아로 알려진 체사레 보르자의 예도 있고요. 출신이 베일에 싸여 있었던 알레산드로 공작은 1537년에 후계를 남기지 않은 채 암살당합니다.

후계를 남길 틈도 없이 암살당하다니 뒤숭숭한 시대였군요. 이제 누가 피렌체를 지배하나요?

알레산드로 공작이 죽으면서 사실상 메디치 가문의 직계 혈통은 그의 대에서 끝을 맺

아뇰로 브론치노, 알레산드로 데 메디치의 초상, 1565~1569년, 우피치 미술관 알레산드로는 메디치 가문 직계 일족의 마지막 남성 후손이다.

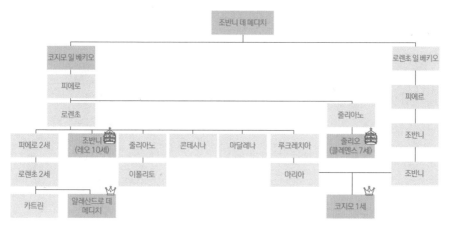

메디치 가문 가계도

게 됩니다. 위의 메디치 가문 가계도를 보세요. 원래 메디치 가문은
14세기부터 메디치 은행을 통해 벌어들인 부를 바탕으로 번성하는
데 이 은행의 창업주가 조반니 데 메디치입니다.

지금까지는 조반니의 두 아들 중 큰아들인 코지모 데 메디치 혈통
이 메디치 가문을 이끌었지만, 알레산드로 데 메디치가 죽으면서
조반니 데 메디치의 둘째 아들 혈통이 적자가 된 겁니다.

새롭게 피렌체 공작의 자리에 오른 이는 코지모 데 메디치로 15세
기 코지모와 구분하기 위해 코지모 1세로 불리기도 합니다. 피렌체
공화정 체제를 완전히 끝내고 공국 체제를 정비한 인물이죠. 메디
치 가문이 세운 헤라클레스 상에 걸맞은 강력한 지배자가 등장한
셈입니다.

여기까지의 이야기가 피렌체의 시뇨리아 광장에 다비드 상과 헤라
클레스 상이 나란히 서게 된 사연입니다.

| 목을 베는 영웅들, 유디트 상과 페르세우스 상 |

메디치 가문은 자신들도 헤라클레스같이 강력한 영웅이라고 말하고 싶었던 걸까요?

다비드 상, 즉 다윗은 거인 골리앗에 단신으로 맞선 소년인 반면, 헤라클레스는 제우스 신의 아들이자 힘과 용기를 상징하는 비범한 영웅이죠. 어떻게 보면 메디치 가문이 신성로마제국 황제에게 공작의 자리를 얻어서 피렌체를 지배했으니 적절한 상징 같지 않나요? 아마 메디치 가문은 이제 피렌체의 세습 지배자로서 헤라클레스처럼 태어날 때부터 출생이 남다르고 특별한 존재라 권력을 쥐는 게 당연하다는 식으로 이미지 세탁을 할 필요도 있었겠죠.

조각상 하나에도 이렇게 숨겨진 의도가 있다니 놀랍습니다. 그럼 메디치 가문은 자신들을 위해 다른 조각상도 만들었나요?

그렇습니다. 지배자가 체제 선전을 위해 미술을 동원하는 것은 그때나 지금이나 낯선 일은 아니니까요.
헤라클레스 상과 다비드 상이 있는 피렌체 시뇨리아 광장은 지붕 없는 조각 박물관이라고 할 정도로 조각상이 많아요. 시뇨리아 광장의 조각상들만 훑어보아도 16세기 피렌체 권력과 미술의 변화를 읽을 수 있지요.
먼저 눈여겨볼 작품은 도나텔로가 제작한 적장의 목을 베는 유디트 상과 첼리니가 만든 메두사의 목을 베는 페르세우스 상입니다. 다

시뇨리아 광장, 피렌체 13세기부터 지금까지 피렌체의 중심지로 현재는 피렌체 시청사, 박물관이 있으며 다양한 시대의 조각상이 설치돼 있다.

음 페이지에 있는 두 조각상 모두 메디치 가문의 후원 아래 만들어 졌죠. 피렌체를 위협하는 외세와 메디치 가문을 반대하는 내부의 적에 맞서 애국심을 자극하기 위해 제작한 것으로 보입니다.

둘 다 목을 베는 모습이 인상적이네요. 어떻게 보면 끔찍할 것도 같은데 피렌체에서는 이런 이야기를 좋아했나 봐요.

애국심을 보여주기 위해서인지 신화 속 괴물이나 적군의 목을 자르

는 모습이 계속 제작됐지요. 왼쪽의 유디트 상은 구약성경에 등장하는 일화를 바탕으로 만들어졌는데 유디트가 적의 장군이 잠든 사이에 목을 자르는 모습이고요, 오른쪽 페르세우스 상은 그리스·로마 신화에 등장하는 영웅 페르세우스가 메두사의 목을 베는 모습입니다.

이 두 작품도 이야기가 비슷하니 비교를 많이 할 것 같아요.

맞아요. 앞서 미켈란젤로의 다비드 상과 반디넬리의 헤라클레스 상이 표현 양식에서 큰 변화를 보였듯이 여기서도 피렌체 미술의 변

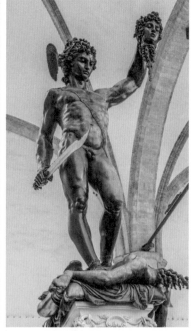

도나텔로, 유디트와 홀로페르네스, 1457~1464년, 팔라초 베키오(왼쪽)
벤베누토 첼리니, 메두사의 머리와 페르세우스, 1545~1554년, 시뇨리아 광장(오른쪽)

화를 볼 수 있습니다.

다비드 상과 헤라클레스 상의 제작 시기가 30년 정도 차이 났던 반면에 유디트 상과 페르세우스 상의 제작 시기는 100년 넘게 차이 나기에 그 변화가 더 드라마틱하게 나타나지요. 두 동상을 나란히 보면 차이가 느껴지나요?

유디트 상이 페르세우스 상보다 더 거칠다고 할까요? 반면 페르세우스 상은 매끈한 느낌이네요.

잘 보셨네요. 유디트 상은 굵직한 의복 선에서 느껴지듯 무겁고 육중해 보입니다. 반면에 페르세우스 상은 그보다 확실히 가볍습니다. 무게 중심이 상체에 있어 금방이라도 경쾌하게 움직일 것만 같지요.

인물의 동작 묘사도 차이가 큽니다. 적장의 목을 휘어잡고 칼을 높이 쳐든 유디트의 동작에서 적을 처단하겠다는 결연한 의지가 느껴지지요. 반면 페르세우스는 칼 대신 메두사의 목을 높이 쳐들고 있습니다. 이미 적을 제압한 후 전리품을 널리 과시하는 모습을 통해 승자의 쾌감을 더욱 적극적으로 표현하고 있지요.

| 더 강렬하게, 더 자극적으로 |

앞에서 메디치가의 역사를 듣고 나니 이 조각상도 의미심장해 보이는데요. 나의 적이 되면 이렇게 목을 베어 버리겠다는 경고로

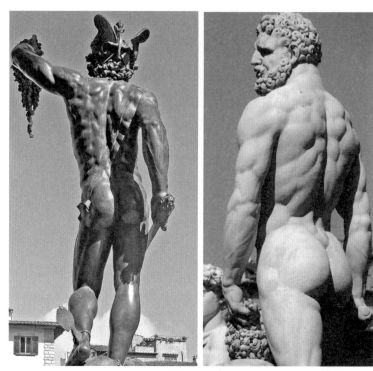

벤베누토 첼리니, 메두사의 머리와 페르세우스(부분), 1545~1554년, 시뇨리아 광장(왼쪽)
바초 반디넬리, 헤라클레스와 카쿠스(부분), 1525~1534년, 시뇨리아 광장(오른쪽)

읽혀서요.

그런 경고의 의도가 아예 없다고는 할 수 없겠지요. 같은 맥락에서
첼리니의 페르세우스 상을 앞서 보았던 반디넬리의 헤라클레스 상
과 비교해 볼까요? 위에 보다시피 두 조각상 모두 남성 누드의 근육
을 울퉁불퉁하게 표현한 점은 비슷하지만 페르세우스 상이 헤라클
레스 상보다는 근육을 매끄럽게 다듬어서 관능적으로 보이기까지
합니다. 위의 왼쪽 사진처럼 이 조각상을 뒤에서 보면 이런 관능적
인 느낌이 훨씬 잘 드러나 있어요. 게다가 화려한 장식의 투구를 쓰

고 신발까지 신고 있으니 아무것도 걸치지 않은 누드보다 더 벗은 몸이 강조되는 효과도 있고요.

헤라클레스 상은 울룩불룩한 근육인 반면에 페르세우스 상은 잔근육이 발달했네요. 그런데 머리 뒤에도 수염 달린 얼굴이 보이는데 얼굴이 앞뒤로 있는 건가요?

투구 뒤에 얼굴 같은 장식을 넣어서 마치 얼굴이 앞뒤에 다 달린 것 같죠. 앞과 뒤의 얼굴이 다른 야누스처럼요.

자세히 보니 조금 섬뜩한데요. 마치 사람의 머리를 모자로 만들어 쓰고 있는 것 같아서요. 뒤쪽 머리에 수염까지 달려 있잖아요.

확실히 좀 독특한 취향이 반영된 것 같죠. 게다가 저 투구 장식의 얼굴은 첼리니 자신의 얼굴을 모델로 했다고 합니다.
괴이한 취향은 페르세우스가 밟고 있는 메두사의 몸에서도 엿보입

메두사의 머리와 페르세우스 상 중 투구 뒷면(왼쪽)과 측면(오른쪽)

벤베누토 첼리니, 메두사의 머리와 페르세우스(부분), 1545~1554년, 시뇨리아 광장 페르세우스가 들고 있는 메두사의 목과, 밟고 있는 메두사의 몸에서 피가 쏟아지는 모습을 강렬하게 형상화했다.

니다. 메두사의 잘린 목에서 피가 철철 흐르는 장면을 극적으로 묘사해서 상당히 징그럽게 보이기도 하는데요. 신체 표현부터 세부까지 전체적으로 표현이 자극적이지요.

저 머리카락 같은 게 다 피였군요. 좀 잔인하네요.

몸에서 피가 뿜어 나오는 순간을 이렇게 표현한 겁니다. 그런데 이런 강렬한 조각은 여기서 그치지 않습니다. 다음 페이지에 있는 사진은 켄타우로스를 죽이는 헤라클레스 조각상으로 방금 본 첼리니의 조각상 옆에 전시되어 있습니다.

이 조각상도 헤라클레스네요. 아무래도 힘이 센 영웅이 메디치 가문의 취향이었나 봐요.

맞아요. 메디치 가문은 정말 힘이 넘치는 조각을 좋아했던 것 같죠? 잠볼로냐가 제작한 헤라클라스 조각 역시 굉장히 역동적입니다. 특히 완전히 뒤로 젖혀진 켄타우로스의 허리를 보면 지금 헤라클레스가 얼마나 강한 힘으로 그를 제압하고 있는지 느껴지지요. 잠볼로냐는 플랑드르 출신의 조각가로 이탈리아에서 주로 활동했는데 앞서 본 첼리니의 페르세우스 상처럼 자극적이면서도 강렬하게 승리자의 힘을 강조하는 조각상을 만듭니다.

메디치 가문이 힘을 강조했던 것은 그만큼 적이 많고 힘으로 지배하고 있었다는 뜻이 아닐까요?

잠볼로냐, 켄타우로스를 죽이는 헤라클레스, 1599년, 시뇨리아 광장 메디치 가문이 헤라클레스와 같이 무적의 힘을 지녔음을 과시하기 위해 주문했다.

코지모 1세의 청동 기마상 　 넵튠 상

넵튠 분수, 1560~1574년, 시뇨리아 광장 가운데 서 있는 넵튠은 바다와 강, 호수, 조그만 샘에 이르기까지 모든 물을 다스리는 신으로 알려져 있다.

| 바다와 땅의 지배자, 코지모 1세 |

그럴 만도 하죠. 여러 번 추방과 귀환을 반복했기에 메디치 가문은 강력한 힘에 목말라 있었습니다. 메디치 가문은 이제 세습 군주로 무자비하게 반대 세력을 억눌렀지요.

그리고 이 과정에서 강력한 지배자의 모습을 노골적으로 형상화한 조각을 계속 세웁니다. 시뇨리아 광장에 위치한 분수대를 한번 보세요.

가운데 우뚝 서 있는 동상에 먼저 눈이 가는데요? 누구의 동상이죠?

분수대 한가운데 위풍당당하게 서 있는 동상은 바로 바다의 신 넵튠입니다. 넵튠의 크기가 아까 보았던 다비드 상이나 헤라클레스 상의 크기와 비교해도 뒤지지 않을 만큼 웅장하지요.

분수대의 전체적인 설계는 앞서 헤라클레스 상을 제작한 반디넬리가 맡았고 석조 조각상은 암마난티라는 조각가가 만들었습니다. 여기에 잠볼로냐가 만든 청동상도 여러 개 추가해서 이렇게 화려한 분수를 완성했지요.

주변 조각상들의 크기가 작아서인지 분수 중앙에 있는 넵튠이 이 조각상들을 다 지배하는 듯 보여요.

맞습니다. 여러 조각상이 화려하게 배치돼 있지만 그 중심에 선 바다의 지배자 넵튠이 이 분수의 주인공이지요. 사실 이 넵튠의 얼굴은 피렌체 공작 코지모 1세의 얼굴을 모델로 만들어졌다고 합니다.

조반니 바티스타 날디니, 토스카나 대공 코지모 1세의 초상(부분), 1585년, 우피치 미술관(왼쪽) 넵튠 상의 얼굴(오른쪽) 시뇨리아 광장의 분수에 있는 넵튠 상의 얼굴은 제작 당시 피렌체의 지배자인 코지모 1세의 얼굴을 모델로 만들어졌다.

코지모 1세를 신으로 묘사했다는 점에서 지배자를 적극적으로 영웅화했다고 볼 수 있죠. 그리고 이런 시도는 또 다른 조각상에서 더노골적으로 드러납니다.

넵튠 분수대 바로 옆에 자리한 코지모 1세의 청동 기마상은 코지모 1세가 죽은 후 그의 아들이 아버지의 모습을 기리기 위해서 제작했지요. 이 청동 기마상은 아래 사진에서 보듯이 로마 황제인 마르쿠스 아우렐리우스의 기마상을 연상시킵니다. 아우렐리우스의 기마상은 앞서 로마의 카피톨리노 광장에서 봤죠?

기억납니다. 이렇게 나란히 보니 말이 한 발을 들고 있는 모습까지 정말 많이 닮았네요.

오른쪽 아우렐리우스 기마상은 로마제국의 황금시대를 이끈 오현

잠볼로냐, 코지모 1세의 청동 기마상, 1587~1594년, 시뇨리아 광장(왼쪽)
마르쿠스 아우렐리우스의 청동 기마상, 175년, 카피톨리노 박물관(오른쪽)

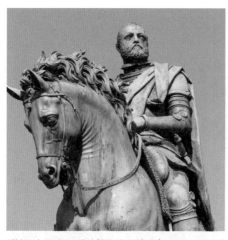

잠볼로냐, 코지모 1세의 청동 기마상(부분), 1587~1594년, 시뇨리아 광장 코지모 1세는 무자비한 독재자였으나 강력한 부국강병 정책을 통해 피렌체를 강대국으로 성장시켰다.

제 중 마지막 황제의 모습입니다. 메디치 가문의 지배자를 로마 황제처럼 묘사한 이런 대형 청동 기마상은 당시 피렌체가 메디치 가문의 확고한 지배 아래에 있다는 사실을 보여주지요. 시뇨리아 광장에 있는 대부분의 조각상은 신화나 성경, 혹은 역사 속에 등장한 인물들이 주인공이지만 사실은 피렌체 지배자의 얼굴이 들어가 있는 거죠.

교묘하다기에는 너무 대놓고 선전하는 것 같은데요?

노골적인 영웅화지요. 코지모 1세를 묘사한 청동 기마상과 넵튠 상이 나란히 자리하고 있는 것은 메디치 군주가 지상의 승리자인 동시에 바다의 승리자라고 선언하는 뜻입니다. 실제로 메디치 가문은 피렌체 공국을 지배하는 동안 리보르노를 항구도시로 개발하고 해군을 확충하는 등 해상지배력을 장악하는 데도 힘을 쏟았습니다. 또한 피렌체 주변 지역들로 지배 영역을 넓혀 갔는데, 1557년 피렌체의 이웃인 시에나를 정복하면서 토스카나 지역 대부분을 통

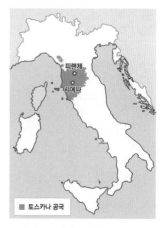

16세기 토스카나 공국의 지배 영토

우피치 미술관, 16세기 중반, 피렌체 16세기 중반 피렌체 대공이었던 메디치가의 코지모 1세가 계획해 착공했으며, 당대의 유명 화가이자 건축가인 바사리와 그의 제자들이 건축과 벽면 장식을 맡았다.

치하게 됩니다.

이런 영토 확장에 힘입어 코지모 1세는 1570년에 피렌체 공작에서 한 단계 더 승격되어 토스카나 대공이 됩니다. 토스카나 대공으로 승격하는 대관식은 로마에서 치러지지요. 교황의 인정까지 받았다 는 뜻입니다.

범에 날개를 단 격이군요. 이제 대공까지 올랐으니 통치권이 더 강 력해졌겠어요.

맞아요. 이런 메디치가의 권력 변화는 조각뿐만 아니라 건축에서도 나타납니다. 코지모 1세는 새로운 절대 권력의 등장을 보여주는 건 축 프로젝트를 시뇨리아 광장 바로 옆에서 진행합니다. 이렇게 탄 생한 건축물이 바로 오늘날의 우피치 미술관이지요.

| 모호한 건축의 등장, 우피치 미술관 |

코지모 1세가 광장 옆에 미술관을 지은 건가요?

이 건물은 처음부터 미술관은 아니었습니다. 우피치라는 단어가 이탈리아 말로 '오피스'란 뜻인데요. 코지모 1세는 사실 관공서를 지으려 했기에 이런 이름을 붙인 겁니다. 팔라초 베키오 옆에 자신이 업무를 보는 공간을 별도로 만들려고 한 것이죠. 아래의 구조도를 보면 팔라초 베키오와 이어지는 통로가 있습니다. 새로운 오피스는 3층짜리 건물인데 2층에는 사무공간이, 3층에는 긴 회랑이 있습니다. 이 회랑에 메디치 가문이 소장한 미술품을 전시했어요.

1737년에 메디치 가문의 마지막 상속자가 이 미술품을 피렌체 정부에 기증했습니다. 그러면서 우피치는 미술관으로 자연스레 변모하게 됐지요. 어떻게 보면 이 건물은 처음부터 미술관이 될 조건을 가지고 있었던 거죠.

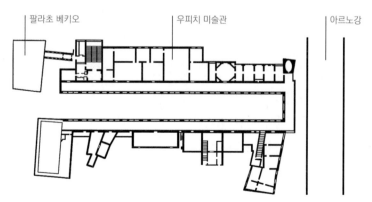

우피치 미술관 구조도

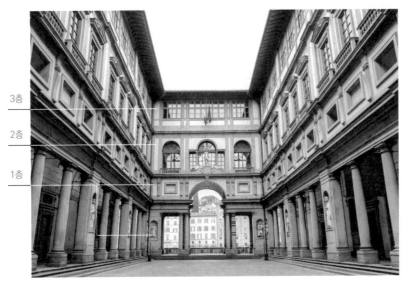

3층
2층
1층

우피치 미술관의 풍경

가문에서 모으던 작품을 기증했군요. 우리나라에서도 고 이건희 회장이 모아둔 미술 작품을 국가에 기증했잖아요.

그렇죠. 작가를 후원하고 작품을 수집하는 컬렉터의 역할이 그만큼 중요합니다. 메디치 가문에 대한 역사적 평가를 떠나서 이런 미술 컬렉션 덕분에 오늘날 피렌체의 예술적 명성이 자리 잡았다는 점은 존중할 만합니다. 한편 우피치 미술관은 소장하고 있는 작품도 귀중하지만 흥미롭게도 건축 자체 역시 시대의 변화를 담고 있어 살펴볼 만한 가치가 있습니다.

이 건축물은 밖에서 보면 정확히 몇 층인지 헤아리기 어렵습니다. 위의 사진을 보세요. 제일 아래층에는 아케이드가 있고 한 단 위쪽까지가 1층입니다. 그 위로 2층과 3층이 있지요. 앞서 살펴본 초기 르네상스 건물들은 층별 구분이 명확했죠? 마치 콜로세움처럼

요. 반면에 16세기 우피치 미술관이 지어지던 시기의 건축물은 대체 3층인지, 4층인지 구분이 모호해요. 이러한 모호함이 당시 건축의 특징이기도 합니다.

층간소음 때문은 아닐 테고 왜 그렇게 만들었을까요?

고대 로마에서 내려온 건축 법칙을 그대로 적용하지 않았기 때문입니다. 예를 들어 아래 사진처럼 우피치 미술관을 밖에서 보면 창이나 기둥이 너무 빼곡하게 들어서서 답답한 인상마저 주죠. 고대 로마와 르네상스 건축의 특성인 논리성이 보이지 않아요.

건축도 논리성이 있어요?

고대 로마 건축을 따르는 고전 건축은 확실히 논리성을 가지고 있습니다. 건축도 언어의 문법처럼 원칙이 있어요. 예를 들어 건물 외관을 보면 내관이 연상되어야 하는데 우피치 미술관은 외부와 내부

우피치 미술관 정면 1층 감실에 피렌체를 빛낸 위인들의 조각상이 들어가 있다. 이 위인상들은 19세기에 제작된 것이다.

가 서로 달라서 외부만 보고는 내부가 어떻게 생겼을지 잘 연상되지 않아요. 다시 말해 건물 내외부가 일관되게 통일되어야 한다는 고전적 건축 규범과 거리가 멀어졌다는 뜻입니다.

전체적으로 비논리적이면서도 비현실적이어서 마치 무대장치가 떠오르기도 하지요. 이러한 비논리적인 건축적 특징은 당시 조각들이 보여주는 과장된 움직임, 과한 디테일과 함께 이 시대 피렌체 미술의 주요한 특징이 됩니다.

| 후퇴 또는 탐색, 매너리즘 미술 |

그런 변화는 왜 생긴 걸까요?

사회가 바뀌면서 그만큼 예술의 양식도 바뀐 거죠. 크게 보면 이탈리아반도 전체가 이런 변화를 맞고 있었습니다. 종교개혁과 로마의 약탈로 로마의 태평성대가 종말을 맞았고 피렌체만 놓고 봐도 공화정에서 공국으로 지배구조가 바뀌면서 미술 역시 영향을 많이 받았지요. 일반적인 미술사 서술에서는 이러한 미술 양식을 르네상스 미술의 '후퇴'로 봅니다. 그래서 이 시대의 미술을 대문자 M을 써서 매너리즘Mannerism이라고 부르지요.

'매너가 사람을 만든다'고 할 때의 그 매너요?

맞습니다. 그런데 여기선 뜻이 조금 달라요. 흔히 우리가 매너라고

하면 예의범절을 이야기하지만, 대문자 M을 사용한 매너리즘은 격식에 너무 빠지게 된다는 뜻이죠. 신선한 것 없이 같은 요소를 반복할 때 '매너리즘에 빠졌다'고 말하잖아요.

미술에서도 매너리즘은 이와 비슷한 의미로 뭔가 새롭게 창작하기보다 기존 미술을 흉내 내거나 반복적으로 사용하는 방식을 가리킵니다. 뭔가 새로운 것을 추구한다고 하지만 결국 앞 세대의 혁신을 반복하고 있는 거죠.

별다른 발전이 없다는 거군요. 그런데 앞 세대의 혁신이라면 무엇을 뜻하나요?

여기서 앞 세대는 미켈란젤로나 라파엘로가 활동한 시대를 말합니다. 1510년을 전후로 이들이 이룩한 하이 르네상스 시대의 업적을 후대 미술가들이 맹목적으로 추종하면서 나오는 미술 경향을 매너리즘이라고 하죠. 이런 의미의 매너리즘은 1520년부터 1600년까지 최대 80년의 시기를 가리키는 미술 용어가 됩니다.

정리하자면 하이 르네상스 시기에 미켈란젤로와 라파엘로가 로마에서 이뤄낸 미술적 성과는 라파엘로가 죽은 1520년에 종결되고 이후 미술은 혼란에 빠진다고 봅니다. 바로크 시대가 1600년 혹은 1590년대 등장한다고 보는데요. 하이 르네상스와 바로크의 중간 과도기의 미술이 바로 매너리즘 미술이지요.

하이 르네상스	1500(1490)~1520년
매너리즘	1520~1600(1590)년
바로크	1600(1590)~1750년

16~18세기 미술 양식 변화

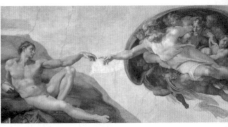

라파엘로, 아테네 학당(부분), 1509~1511년, 바티칸 박물관(왼쪽) 미켈란젤로, 시스티나 예배당 천장화(부분), 1508~1512년, 시스티나 예배당(오른쪽) 라파엘로와 미켈란젤로가 하이 르네상스 시기 이뤄낸 걸작으로 후대 작가들에게 지대한 영향을 미쳤다. 라파엘로와 미켈란젤로의 양식을 답습하며 매너리즘 미술이 나온다.

미켈란젤로나 라파엘로같이 한 시대를 장악하는 천재들이 나오면 아무래도 후대는 그 영향에서 벗어나기 힘들지 않을까요?

확실히 그런 점도 있다고 봐요. 그런데 이 매너리즘이라는 용어는 대단히 논쟁적이기도 해요. 일부 학자들은 이 시대를 특징지을 때 적극적으로 매너리즘이라는 용어를 사용하지만 반대하는 이들도 있거든요. 소위 매너리즘 양식의 미술이 베네치아 등 다른 곳에서는 피렌체만큼 적극적으로 나타나지 않았기에 매너리즘을 한 시대를 규정짓는 양식으로 보는 데는 무리가 있다고 보는 학자도 많아요. 이 경우 매너리즘 대신 후기 르네상스라는 용어를 쓰기도 합니다. 그런데 '후기'라는 말도 결국 몰락이나 쇠잔한 느낌을 주기 때문에 차라리 매너리즘이라는 용어가 낫지 않나 생각합니다.

어느 쪽이나 좀 부정적인 느낌이 있군요.

물론 예전에는 매너리즘을 확실히 비판적으로 보았습니다. 19세기 이탈리아 미술사학자 루이지 란지는 매너리즘을 미치광이 양식이라고 불렀을 정도예요. 매너리즘 미술이 초기 르네상스나 하이 르네상스 시기의 미술과 비교해서 크게 타락했다고 본 것이죠.

미치광이 양식이라니 좀 심한 비판 같은데요.

최근에는 매너리즘 미술에 대한 평가도 달라지고 있습니다. 16세기 미술을 제대로 이해하려면 시대적 배경을 고려해야 한다는 것이죠. 종교개혁과 이후에 벌어진 정치적 혼란에서 당시 미술이 자유로울 수가 없었기 때문입니다. 종교계의 분열과 정치적 소용돌이에 미술도 휘말려 들어갈 수밖에 없었고 결국 이 시대 미술은 과도기, 혹은 혼란기의 미술일 수밖에 없다는 것이죠.

| 불안 속에 꽃핀 새로운 미술 |

혼란이 꼭 나쁜 것일까요? 보통 새로운 변화는 대부분 혼란에서 나오잖아요?

맞아요. 바로 그 점에서 매너리즘은 현대미술과 비슷한 부분이 있습니다. 오늘날의 현대미술도 일정한 중심은 안 보이고 변화만 강조되고 있어요. 미술이 이래야 한다거나 혹은 미술은 이것을 위해 존재한다는 뚜렷한 목표나 지향점이 잘 보이지 않지요.

이런 현대미술의 특징은 16세기 미술과 굉장히 닮았어요. 16세기에도 균형과 합리, 고전을 추구하던 르네상스 미술이 위기를 맞고 종교라는 절대적 가치가 무너지는 혼돈 속에서 이전과는 다른 표현을 시도하는 전환기의 미술이 등장한 것이죠.

이처럼 매너리즘은 르네상스 이후 등장해 르네상스를 넘어서서 새롭게 전환하는 시대에 나왔기에 소위 '포스트 르네상스'라고 부를 수도 있을 것 같아요. 이런 관점에서 16세기 후반 미술을 정의할 때 매너리즘과 후기 르네상스뿐만 아니라 포스트 르네상스라는 용어도 함께 고려할 수 있을 것 같습니다.

그런데 이미 옛날에 완성된 작품을 두고 그 시대 미술을 어떤 양식으로 부르는지가 그렇게 중요한 일인가요?

이렇게 생각해보면 어떨까요? 시대를 부르는 용어에는 관점이 담기기 마련이라고요. 이 때문에 16세기 미술을 무엇이라 부를지에 대한 용어 선택은 이 시대의 미술을 어떤 관점에서 보는가라는 문제와 직결됩니다.

이 시대 미술이 과도기의 미술인지, 쇠락기의 미술인지 혹은 새로운 미술로 나아가기 위한 발전적 해체의 미술인지는 현재에도 여전히 열린 질문이라고 할 수 있어요. 그래서 우리는 이미 완성된 옛 그림에서도 무엇을 보고, 무엇을 해석할지 더 많은 질문을 던지게 됩니다.

같은 작품이라도 어떻게 이름 붙이느냐에 따라 눈이 가는 부분이

다르다는 말이군요. 그래도 여전히 매너리즘 미술이 무엇인지 감이
잘 잡히지 않아요.

| 우아한 수수께끼, 긴 목의 마돈나 |

그럼 이해를 돕기 위해 피렌체의 다른 매너리즘 미술 작품을 살펴
볼까요? 지금까지는 조각 중심으로 봤다면 이제부터는 16세기 피렌
체 회화가 어떻게 변화했는지를 보죠.
이 시대의 대표적인 미술, 소위 매너리즘을 잘 보여주는 작품으로
다음 페이지의 그림을 꼽을 수 있습니다. 파르미자니노가 1530년대
에 그린 긴 목의 마돈나라고 하는 작품입니다.

그림 제목이 긴 목의 마돈나라고 하니까 목밖에 안 보여요. 확실히
목이 길쭉하네요.

맞아요. 이 작품의 이름 자체가 긴 목의 마돈나인 건 그림 속 성모
의 목이 너무 길기 때문입니다. 파르미자니노의 성모화를 이전 세
대인 라파엘로의 목장의 성모와 비교해 보죠. 똑같은 성모와 아기
예수 그림이지만 차이가 많이 나지요?

분위기가 완전히 다른데요. 라파엘로의 성모화가 더없이 평화로워
보인다면 파르미자니노의 성모화는 어수선해 보여요.

파르미자니노, 긴 목의 마돈나, 1534~1540년, 우피치 미술관

아마 인물의 구도가 다르기 때문에 그렇게 느껴질 거예요. 라파엘
로의 목장의 성모는 성모와 두 아이가 안정적인 삼각형 구도를 이
루고 있잖아요.

라파엘로, 목장의 성모, 1508년, 빈 미술사 박물관

반면 파르미자니노의 그림은 복잡하고 불안하게 보입니다. 성모의 몸도 굉장히 길쭉하게 그려져서 비례가 비현실적이죠. 아기 예수도 성모의 무릎에 편안하게 누워 있기보단 무릎 위에 떨어질 듯 걸쳐 있고요.

그러고 보니 아기들은 보통 팔다리가 짧고 통통한데 이 아기 예수는 좀 다르네요.

그렇죠. 아기 예수의 팔과 다리와 허리까지 길쭉해서 무언가 이질감이 느껴집니다. 아이가 눈을 감고 있는 모습도 편안하게 잠든 건지, 어디가 아픈 건지 모를 만큼 불안한 모습이고요. 뒤쪽의 배경도 의아합니다. 성모의 오른쪽 뒤는 낭떠러지처럼 갑자기 공간이 사라져요. 그리고 저 멀리 기둥 하나가 서 있습니다. 건축적인 기능을 한다기보다 허공을 향해 기둥이 혼자 우뚝 솟아 있어요. 기둥 앞에는 한 제사장이 두루마리를 펼치고 글을 읽으려고 하고 있습니다. 이 인물도 그림의 주제와 어떤 연관이 있는지는 수수께끼입니다. 그리고 기둥 아래 그림자를 자세히 보면 기둥이 하나가 아니라 여러 개가 겹쳐 있어요.

전체적으로 이 회화는 내용과 형식이 모두 불안하고 수수께끼 같은 작품이라 매너리즘 양식을 잘 보여주는 대표적인 작품으로 꼽히지요.

| 닮은 꼴 찾기, 줄리아노와 마돈나 |

보면 볼수록 그렇네요. 파르미자니노는 참 개성이 강한 작가군요?

사실 파르미자니노가 스스로 이런 미술을 시도했다기보다는 미켈란젤로의 후기 작품에 영향을 받은 것처럼 보여요. 미켈란젤로가 제작한 줄리아노 데 메디치 상을 한번 볼까요? 다음 페이지 왼쪽의 조각이 미켈란젤로가 만든 줄리아노 데 메디치 상으로 이는 산 로렌초 성당의 메디치 예배당에 안치되어 있습니다.

인물을 사실적으로 묘사하기보다 무덤의 주인공인 줄리아노 데 메디치의 우아함을 더욱 강조하기 위해서 목을 늘리는 등 형태에 변화를 줬어요. 줄리아노 데 메디치 상을 보면 공간을 불안하게 점유하는 표현이 있는데 이런 점은 파르미자니노의 성모에서도 엿보입니다.

공간을 불안하게 점유한다고요?

다음 줄리아노 상을 한번 보세요. 몸에 비해 무척 비좁은 공간 안에 들어가 있어서 불안하게 느껴지지 않나요? 마찬가지로 파르미자니

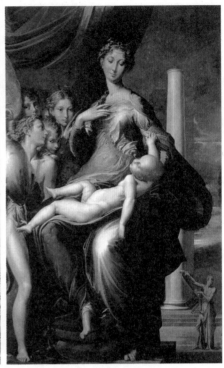

미켈란젤로, 줄리아노 데 메디치 무덤 조각상, 1526~1533년, 산 로렌초 성당(왼쪽)
파르미자니노, 긴 목의 마돈나, 1534~1540년, 우피치 미술관(오른쪽)

노의 성모도 신체를 받쳐주는 안정적인 좌대가 보이질 않는데 이런
불안한 공간은 줄리아노 상에서 영향 받은 듯 보입니다. 앞선 하이
르네상스 시대의 작가들은 안정적인 비례와 황금 비율을 무엇보다
중요하게 생각했지만 매너리즘 미술에서는 이런 암묵적인 규범이
깨진 것이죠.

또 줄리아노 상의 긴 목은 파르미자니노가 그린 성모의 목과 비슷
해 보여요. 이렇게 신체 비례를 깬 과장된 표현이 이후 파르미자니
노의 그림에서 더욱 강조된 겁니다.

나란히 놓고 보니 긴 목이 서로 닮았네요. 우아해 보이긴 하지만 실제로 이런 사람은 드물 것 같아요. 이렇게 목이 긴 그림이 당시에 많이 그려졌나요?

미켈란젤로, 줄리아노 데 메디치 무덤 조각상(세부), 1526~1533년, 산 로렌초 성당(왼쪽) 파르미자니노, 긴 목의 마돈나(부분), 1534~1540년, 우피치 미술관 (오른쪽)

그렇게 볼 수 있어요. 형태가 길쭉하거나 부풀어 오른 듯한 독특한 형태가 이 시기 미술에서 자주 발견됩니다. 좋게 말하면 실험적이고 나쁘게 말하면 이상한 그림이지요. 앞서 우피치 미술관의 건축에서 보인 모호한 공간감이 회화에도 나타나는 것입니다. 색채와 공간, 인물의 움직임에서 논리적인 구성보다 비현실적인 느낌을 강조한 결과입니다. 이 시기의 다른 그림도 한번 보죠.

| 불안과 해체, 매너리즘 |

지금 보는 이 작품은 로소 피오렌티노가 그린 십자가에서 내림입니다. 여기서도 앞서 본 매너리즘 회화의 특징을 다시 찾아볼 수 있어요.

이 그림도 뭔가 좀 복잡한 느낌이 듭니다.

로소 피오렌티노, 십자가에서 내림, 1521년, 볼테라 미술관

많이 산만하지요? 구도가 가운데 모이지 않고 바깥쪽으로 해체돼서 그렇습니다. 자세히 보면 이 그림은 크게 세 인물, 십자가에서 내려지는 예수 그리스도와 슬퍼하는 성모, 그리고 오른쪽 아래에 머리를 감싸고 나오는 사도 요한을 중심으로 구성되어 있어요.

그런데 십자가에서 내려오는 예수는 중량감이 느껴지지 않아 허공에 붕 뜬 것 같아요. 사도 요한도 머리를 그림 중심 쪽이 아니라 바깥 방향인 오른쪽을 향해 숙이고 있어서 전체적인 균형을 깨고 있

로소 피오렌티노, 십자가에서 내림(부분),
1521년, 볼테라 미술관

습니다. 여기에 조명까지 너무 강해 인물들의 자세나 의상이 인위적으로 느껴지지요. 이런 효과 하나하나가 이전 미술과 너무나 달라서 매너리즘 미술이라고 따로 분류하는 겁니다.

그냥 구도를 잘못 잡아서 그런 게 아닌가요?

꼭 구도만의 문제는 아닌 것 같아요. 동작이나 조명까지 그림의 디테일을 보면 로소가 의도적으로 이런 표현을 선택했다는 것을 알 수 있습니다. 로소는 이 작품에서 기존 미술이 가지고 있던 안정감, 비례감, 균형감을 의도적으로 흔들려고 했어요. 그림 속 혼란한 구도나 강렬한 빛의 대비 등 언뜻 어색해 보이는 효과 역시 작가가 분명하게 의식한 결과입니다.

특히 인체를 그릴 때도 잘게 부서져 있는 기하학적 구성을 보여주는데, 이러한 독특한 인체 표현은 예수 그리스도뿐 아니라 그림 속 등장인물 모두에게서 나타납니다.

인체가 잘게 부서져 있다고요? 그냥 한 덩어리로 보이는데.

인물의 옷자락을 한번 보세요. 마치 딱딱한 종이를 구겼을 때처럼

면과 면으로 나뉘어 있다는 인상을 받지요? 면과 면의 경계가 만져질 것처럼 도드라지고요. 이렇게 형태가 분절된 느낌은 확실히 이전 하이 르네상스 시대의 안정감 있는 미술과는 다른 새로운 시도입니다. 라파엘로나 미켈란젤로의 그림 속 신체는 균형과 비례를 중시하며 전체적으로 하나로 연결되는 통일감을 느끼게 했거든요.

어떻게 보면 로소는 앞서 존재했던 대가들의 미술적 성과를 극복하기 위해 새로운 시도를 한 셈이죠.

거장들의 작업이 너무 절대적이라 다음 세대는 이들과는 다른 자신만의 세계를 보여주려고 했다는 거군요.

그렇죠. 예수를 십자가에서 내림이라는 같은 주제로 폰토르모가 그린 다음 페이지의 그림과 비교해 보면 매너리즘 작가들도 저마다 개성이 뚜렷했다는 것을 알 수 있습니다. 로소 피오렌티노의 그림은 모든 것을 기하학적 형태로 잘게 나눠서 표현한 반면에 폰토르모의 그림은 모든 요소가 부풀어 오르고 달걀처럼 둥글둥글한 형태를 갖추고 있죠.

특히 색을 눈여겨보세요. 폰토르모는 파스텔 색조의 감각적인 색채를 구사하고 있습니다.

확실히 폰토르모의 그림이 로소의 것보다 더 부드러운 느낌이에요. 그리고 색이 더 밝다고 해야 할까, 참 독특하네요.

자코포 다 폰토르모, 십자가에서 내려지는 그리스도, 1526~1528년, 산타 펠리치타 성당

마치 현대의 네온 빛깔처럼 보이죠? 구도도 상당히 독특합니다. 예수 그리스도가 왼쪽 아래 끝에 있고, 성모는 오른쪽 위에 있어서 균형이 무너져 보입니다. 인체의 비례 또한 어색해요. 전체적으로 몸에 비해 머리가 아주 작거든요.

특히 이 그림에서 우리의 시선은 주인공 예수가 아니라 정작 예수

의 다리를 받치고 있는 남자로 향하게 됩니다. 이 남자의 표정은 어쩐지 슬픔보다 불안이 더 강해 보여요. 흔들리는 눈동자가 뭔가를 우리에게 묻는 듯하죠. 이 표정은 어쩌면 불안한 시대의 정서를 표현한 것은 아닐까요?

자코포 다 폰토르모, 십자가에서 내려지는 그리스도(부분), 1526~1528년, 산타 펠리치타 성당

보는 저까지 안타까워지는데요.

이런 불안감은 앞서 시뇨리아 광장의 조각상에서 본 승리자의 자신만만한 얼굴과는 차이가 있지요. 지배자인 코지모 1세의 얼굴과 닮게 만든 조각상은 모두 확신에 찬 승리자와 지배자의 얼굴이었잖아요.

| 권력자의 얼굴 |

그럼 코지모 1세도 회화에서는 불안한 표정으로 그려졌을까요?

직접 한번 보죠. 다음 페이지의 그림은 코지모 1세의 초상화입니다.

코지모 1세가 오르페우스의 모습으로 묘사된 그림인데요.

그리스·로마 신화에서 오르페우스는 부인인 에우리디케를 구하기 위해서 지옥을 찾아요. 이 그림은 오르페우스가 지옥문을 지키는 괴물 케르베로스를 잠재우기 위해 그 앞에서 음악을 연주하는 모습을 묘사했습니다.

코지모 1세가 그리스·로마 신화의 전설적인 음악가이자 영웅인 오르페우스의 모습으로 등장하죠. 오르페우스가 괴물을 명연주로 잠재웠듯이 코

아뇰로 브론치노, 오르페우스로 분한 코지모 1세의 초상, 1537~1539년, 필라델피아 미술관

지모 1세는 피렌체를 잠재울 만큼 아름다운 정치를 해서 평화를 가져온다는 뜻으로, 메디치가의 지배를 미화하는 거죠. 그림이 전체적으로 밋밋해서 생동감이 좀 떨어지지만 앞서 본 회화 속 인물들처럼 불안해 보이진 않습니다.

누드가 너무 노골적이라 제가 당사자라면 민망할 것 같은데. 코지모 1세가 직접 이런 그림을 그리도록 명했나 보죠?

그림 속에서 코지모 1세는 연인을 구하러 간 오르페우스의 모습이잖아요. 이 점을 고려할 때 위의 초상화는 실제로 코지모 1세가 자신의 배우자인 엘레오노라를 위해 제작한 그림으로 보입니다.

아놀로 브론치노, 톨레도의 엘레오노라와 그의 아들 조
반니, 1544~1545년, 우피치 미술관

아, 구애하는 그림이었군요. 그래서 결혼에 성공했나요?

그럼요. 코지모 1세는 자신을 그린 브론치노에게 자기 부인의 초상화도 그리게 하는데요. 바로 왼쪽의 그림입니다. 엘레오노라는 스페인 왕실 혈통을 잇는 공주입니다. 이 공주는 스페인 왕실의 권위와 예의범절을 피렌체 가문에 도입했다고 하지요.

부부는 닮는다더니 어쩐지 공주의 얼굴이 코지모 1세와 닮아 보입니다. 그런데 둘 다 표정이 딱딱해 보여요.

지나치게 그림에서 엄격한 권위를 드러내다 보니 역효과가 난 것이죠. 특히 엘레오노라와 그 아들의 초상에서는 그녀의 화려한 의복 장식을 강조하고 있는데 그것이 너무 과하다 보니 인물의 생동감이 더 많이 사라졌어요. 마치 그림 속 인물이 옷이 아니라 벽지에 둘러싸인 듯 해서 전체적으로 생기 없는 딱딱한 초상화가 되어버린 거죠.

초상화 속 인물이 무슨 생각을 하는지 잘 모르겠어요. 너무나 무덤덤한 표정인데 앞서 본 불안한 얼굴 표정과는 대조가 되네요.

어쩌면 불안감과 무관심은 종교와 정치가 모두 혼란스러운 시대의 두 얼굴인 셈이죠. 여기서 이 시대 상황을 다시 생각해보죠.

로마 약탈로 교황과 황제의 균형이 깨진 시점에서 각국의 지배자는 지금까지와는 다른 방식으로 권력을 강화할 필요를 느꼈겠죠. 앞서 종교화 속에서는 인물들의 표정이나 형태에서 불안함이 눈에 띄었다면, 피렌체 권력자의 초상에서는 지나치게 권위를 강조하는 바람에 경직된 표현이 대조를 이룹니다. 도도하고 냉담해 보이기까지 하지요. 지배자는 표정을 숨김으로써 자기 권위를 더 강화할 수 있습니다. 윗사람의 표정을 읽을 수 없을 때 아랫사람이 더 어려워 하듯이요.

하긴 윗사람이 저런 차가운 표정이면 일단 눈치를 보며 긴장할 것 같아요. 그럼 매너리즘 회화는 불안과 경직, 이 두 가지 사이를 오가는 건가요?

아닙니다. 사실 매너리즘 회화의 폭은 넓고 다양해요. 불안하고 경직된 시대적 분위기 속에서도 지적인 유희가 가득 담긴 아름다운 작품도 나오니까요.

| 고전 신화와 상상력의 유희 |

예를 들어 오른쪽 그림은 코지모 1세가 지배했던 피렌체 궁정의 분위기를 잘 나타내는 작품으로 일명 시간과 사랑의 알레고리라는 그

아뇰로 브론치노, 비너스, 큐피드, 시간과 사랑의 알레고리, 1540~1545년, 내셔널 갤러리

림입니다. 당시 왕가에서는 이런 그림을 만들어서 왕실과 왕실 사이 선물로 교환했다고 합니다.

이 그림 역시 코지모 1세가 프랑스 국왕 프랑수아 1세에게 선물하기 위해 제작됐다고 하지요. 앞서 코지모 1세와 엘레오노라의 초상화를 그린 브론치노가 이 그림을 그렸습니다. 여기선 등장인물들의 표정이

좀 살아있지 않나요?

그러네요. 앞의 초상화와는
달리 표정에 감정이 다 실려
있어요. 그런데 무엇을 그린
건가요?

큐피드의 화살을 그의 어머
니인 아프로디테가 빼앗는
장면입니다.

큐피드가 어머니 아프로디테
에게 입을 맞추고 있는데요?

증오와 질투(?)　망각의 신(?)　괴기스런 소녀　훼방꾼 꼬마　시간의 신

아뇰로 브론치노, 비너스, 큐피드, 시간과 사랑의 알레고리,
1540~1545년, 내셔널 갤러리

아프로디테와 큐피드는 어머니와 자식의 관계임에도 그림 속에서
는 굉장히 육감적이고 성적인 터치가 오가고 있죠. 그래서 어떻게
보면 다소 의아한 모습입니다.

주변에도 뭔가 기이한 사람들이 많네요?

주변 인물들은 일종의 알레고리, 즉 상징이니까요. 그림으로 내는
지적인 수수께끼라고 보면 됩니다. 하나씩 살펴보죠. 큐피드와 아
프로디테가 사랑의 이야기를 하고 있다면 바로 뒤에 있는 꼬마가
그 사랑을 훼방하려는 듯 장미꽃을 던지려 하고 있죠. 꼬마의 발목

에 달려 있는 방울은 그가 소란스럽게 남의 일에 끼어드는 사랑의 훼방꾼임을 암시하죠. 그런데 그의 뒤쪽 발은 가시에 찔렸어요. 자신의 처지도 모르고 남의 일에 끼어든 상황을 풍자하는 겁니다.

그래도 꼬마의 장난기 어린 모습은 귀여운데 그 뒤쪽의 소녀는 좀 무서워요.

꼬마의 뒤에 있는 소녀는 한 손에는 꿀을 다른 손에는 전갈을 숨기고 있습니다. 이것은 사랑의 달콤함과 위험함을 상징하지요. 게다가 소녀의 몸통이 괴물의 모습이라 기괴한 분위기를 한층 더합니다. 그림의 왼쪽 구석에는 망각의 신이 있고, 그 아래에는 머리를 싸매고 괴로워하는 사람이 있습니다. 이건 증오와 질투를 상징하기도 하지만, 한편으로는 신체가 검게 타들어 가는 듯한 모습이 당시 상류층에 유행했던 매독에 대한 공포를 나타낸 것으로 해석하기도 합니다. 매독균이 머리에 퍼져서 고통스러워하는 모습이라고 보는 거죠.

하나씩 보니 그림 속에 다양한 이야기가 들어가 있네요.

이제 배경을 보면 오른쪽에 있는 시간의 신이 모든 것을 시간으로 덮으려고 하는 걸 왼쪽에 있는 망각의 신이 막으려 하고 있습니다. 사랑의 메시지를 시간과 망각이라는 큰 주제로 해석하려는 여지를 던지는 겁니다. 이처럼 이 그림에는 사랑에 대한 여러 비유가 들어 있어요.

정말 꼬리에 꼬리를 물고 이야기들이 숨어 있으니 재밌긴 한데 왜 이런 그림이 등장했을까요?

이런 다양한 상징들은 르네상스의 고전 지식이 궁정 사회의 무료한 일상을 달래줄 이야깃거리로 쓰였음을 암시합니다. 굉장히 에로틱하면서도 지적인 도발이라고 할까요? 여러 신화적 인물과 상징들이 중첩되어 있기에 수수께끼 같으면서도 이를 하나씩 해석하면서 즐거움을 얻는 거죠. 누구나 한눈에 다 이해할 수 있는 미술보다는 그리스·로마 고전에 대한 지식이 있는 자들만이 알아볼 수 있는 유희와 상징으로서의 미술이라고 할 수 있습니다.

| 권력의 두 얼굴 |

마치 이 시대의 양면성을 보는 것 같아요. 초상화나 조각을 보면 권위를 무척 강조한 것 같으면서도 또 한편에서는 이런 수수께끼 같은 회화도 있으니까요.

맞아요. 그런데 이 시기 피렌체의 매너리즘 미술을 논할 때 잊지 말아야 할 사실은 피렌체가 공화제에서 군주제로 급속히 전환하는 과정에서 이런 작품들이 나왔다는 점입니다. 물론 메디치 가문은 15세기에도 피렌체에서 독주했다고 하지만 정치적으로는 여전히 공화제 체제하에 있었습니다. 피렌체 시민과 메디치 가문 사이에서 일종의 힘의 균형이 있었던 거죠.

피티 궁전, 15~16세기, 피렌체 1448년 은행가 루카 피티가 라이벌 가문인 메디치가를 누르려고 짓기 시작하였으나 건물의 완성을 보지 못하고 죽었다. 그의 사후 메디치가가 매입해서 재건축했다.

그러나 16세기에는 피렌체의 지배권이 메디치 가문에게 완전히 넘어가 버립니다. 피렌체는 결국 공작의 지배를 받는 공국이 되면서 1인 절대 지배 체제로 전환됐고 미술도 변화했죠.

15세기의 피렌체 미술은 상인과 시민 세력의 미감을 반영하여 규모는 작아도 다채로웠습니다. 반면 16세기의 피렌체 미술은 메디치 가문의 1인 지배, 특히 코지모 1세의 미감과 그의 승리를 보여주기 위해 봉사하고 있다고 해도 과언이 아닙니다.

미술이 어떻게 권력에 봉사한다는 건가요?

구체적인 사례를 보며 설명해보죠. 16세기 피렌체에서 절대 권력이 미술에 어떤 형태로 나타났는가? 이에 대한 답을 가장 극적으로 보여주는 것은 역시 건축입니다. 위의 사진 속 건축물이 메디치 가문이 절대 권력을 쥔 후 재건한 저택입니다.

아르노강 남쪽에 있는 피티 궁전으로 15세기만 하더라도 조그마한 피티 가문의 저택이었지요. 이걸 코지모 1세가 사들인 뒤 부인 엘레

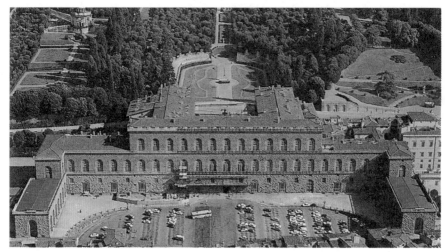

피티 궁전 피티 궁전 뒤로 보볼리 정원이 보인다.

오노라를 위해 1549년 지금과 같은 모습으로 재건축했습니다.

코지모 1세는 정말 애처가였군요. 앞서 아내와의 결혼을 위해 오르페우스로 분한 초상화를 그리더니 이번에는 아내를 위한 궁전까지 지었네요.

메디치 가문 입장에서는 스페인 왕실과 혼인을 하는 것인데 그만한 격식과 예우를 갖춰야 했다고 볼 수 있지요. 피렌체 공화정에서는 시내 팔라초 하나로 족했지만 이제 공작이 되어 왕실과 인척을 맺으면서 궁전 정도는 갖춰야 격식을 맞출 수 있다고 생각한 거죠. 이처럼 피티 궁전은 메디치 가문의 위상이 바뀌었음을 상징적으로 보여줍니다. 위의 사진을 보세요. 그 규모가 위풍당당하죠?

정말 규모가 상당히 큰데요?

공중에서 보니 거대한 규모가 더욱 실감나네요. 앞쪽에는 시뇨리아 광장에 비견될 만큼 큰 광장을 건설했고, 궁전 뒤쪽으로는 거대한 정원을 가졌지요. 바로크 궁전을 대표하는 베르사유 궁전을 예견하는 거대한 궁전이 16세기 피렌체에 지어진 겁니다.

| 권력을 과시하다, 피티 궁전 |

아래 사진을 보세요. 약 백 년 전 메디치 가문이 피렌체 도심에 건립한 팔라초 메디치와 비교해보면 그 크기와 규모는 상대가 되지 않죠.

그러네요. 도심에 있는 팔라초 메디치가 작은 꼬마 빌딩이라면 피티 궁전은 웅장한 궁전 같은 느낌이에요.

피티 궁전의 안쪽 뜰로 들어가면 더욱 웅장한 모습을 볼 수 있습니다. 다음 페이지 사진은 피티 궁전의 안뜰 모습입니다. 앞서 본 다른 팔라초처럼 전체 3층으로 이뤄졌고 층마다 거대한 아치로 이어

피티 궁전, 15~16세기, 피렌체(왼쪽) 팔라초 메디치, 15세기, 피렌체(오른쪽)

피티 궁전 안뜰의 모습 강하고 둔탁한 인상을 주는 러스티케이션 장식이 돋보인다.

진다는 점에서 콜로세움을 강하게 연상시키지요.

다만 콜로세움과는 달리 곳곳마다 많은 장식이 들어가 있습니다. 1층과 2층, 기둥과 기둥 사이에 이른바 러스티케이션이라고 하는 굵은 벽돌 장식이 여럿 들어갔어요. 러스티케이션은 표면을 거칠게 다듬은 돌을 장식 요소로 이용해 쌓는 건축 방식을 이르는데 이렇게 만들어진 건물은 매우 강인한 인상을 주지요.

벽면이 올록볼록해서 입체감이 느껴지기는 하지만 어쩐지 고집 세고 위압적으로도 보여요.

맞아요. 기둥, 벽 할 것 없이 벽면이 전부 다 블록 장난감처럼 쪼개져 있어 장황해 보이기도 하고요. 특히 1층에서 그런 요소들이 더 강하게 드러나고, 2층과 3층 역시 벽면의 돌을 자잘하게 쪼개놓아

서 복잡다단해 보입니다.

앞서 본 우피치 미술관과 비교해보면 피티 궁전에서는 육중한 석조 건축의 표현력을 두드러지게 강조하고 있어서 더 권위가 느껴지죠.

메디치 가문은 시뇨리아 광장의 조각들처럼 건축에서도 힘과 권위를 강조했군요.

| 지배자의 출퇴근길 |

그렇습니다. 이런 건축은 피티 궁전만이 아니에요. 당시 코지모 1세의 권위를 극적으로 보여주는 건축물이 또 하나 있습니다. 이른바 바사리 회랑이라고 불리는 건물이지요. 아래 그림에서 보듯이 아래쪽 피티 궁전에서 위쪽의 우피치 미술관을 거쳐 팔라초 베키오까지 연결하는 회랑입니다. 이 회랑은 남쪽에서 북쪽까지 식수를 공급하기 위한 수로를 이용해서 만들었어요. 수로 위에 회랑을 놓은 것이

팔라초 베키오　　우피치 미술관　　　　　　　　　　바사리 회랑의 입체도

피티 궁전

베키오 다리

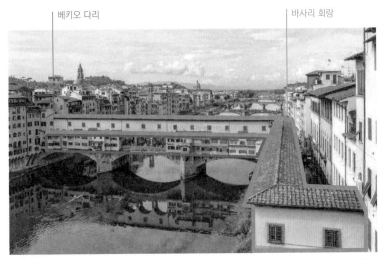

오늘날의 바사리 회랑과 베키오 다리 아래쪽이 베키오 다리와 다리 위에 있는 상점가이며 그 위쪽으로 코지모 1세가 전용으로 사용하던 바사리 회랑의 모습이 보인다.

지요.

코지모 1세가 혼자 출퇴근하기 위한 전용 회랑으로 자신의 행동이 외부로 노출되지 않기 위해 만들었습니다.

출퇴근을 위해 전용 회랑을 지어요? 요즘으로 치면 출퇴근용 개인 도로를 만든 셈이네요.

맞아요. 15세기 메디치 가문의 창시자인 코지모 데 메디치는 나귀 하나 타고 하인 한 명 대동하지 않은 채로 소탈하게 다닌 것으로 유명했지요. 또 그의 접견실은 언제나 열려 있어서 수많은 사람이 오갔고요. 코지모 데 메디치는 겸손함과 소탈함으로 피렌체 시민들의 마음을 얻은 것이죠.

반면 1세기 후의 코지모 1세는 이와 정반대의 행보를 보여줍니다.

바사리 회랑의 내부

아주 폐쇄적이고 배타적인 권력을 소유했기에 자신의 동선이 외부에 노출되는 것을 원하지 않았어요. 이 바사리 회랑을 보면 시대가 바뀌고 지배자의 성격이 변화했음을 새삼 실감할 수 있습니다.

코지모 1세는 암살이 두려웠던 걸까요?

바로 앞선 초대 피렌체 공작인 알레산드로가 암살당했으니 그럴 만도 하지요. 실제로도 코지모 1세는 무시무시한 공포정치를 폈고 그의 정적들을 아주 잔인하게 제거했습니다. 자신이 정적을 제거한 것처럼 자신 역시 언제 제거당할지 모른다는 불안감 때문에 이렇게 역사에 전무후무한 출퇴근 개인 회랑을 만든 것이죠.
앞 페이지에 있는 사진은 베키오 다리의 위로 회랑이 지나가는 모습입니다. 사람이 다니는 다리 위로 이런 전용 복도를 만들겠다는 발상 자체가 어처구니없어 보입니다만, 현재는 베키오 다리와 어우러져 고풍스러운 느낌으로 남아 있습니다.

저 다리 위의 건물이 한 사람의 출퇴근길이라니 놀랍네요. 한편으로는 아무도 믿지 못했던 것이 아닐까 딱하기도 하고요.

그런 절대 권력자의 고독을 달래기 위해서일까요? 이 바사리 회랑의

내부 복도에는 그림들이 전시되어 있는데 일반인에게는 공개되지 않았습니다. 오직 소수의 메디치 가문 사람들만이 볼 수 있었죠. 이처럼 바사리 회랑은 완전히 바뀐 피렌체의 권력 지형을 우회적으로 보여줍니다. 권력은 공간과 미술을 독점하는 식으로 나타나니까요.

정말 폐쇄적이네요. 저렇게 스스로를 가두다 보면 오히려 갑갑할 것도 같은데.

| 궁중 정원의 등장 |

맞아요. 이런 갑갑함 때문인지 이 시대에 새로운 미술이 등장합니다. 바로 정원입니다. 스스로 성벽을 쌓고 군림했던 지배 계급은 폐쇄된 권력 구조에서 오는 압박을 견디기 위해서인지, 밀실과는 정반대의 탁 트인 공간을 개인적으로 원했지요. 다음 페이지에 보이는 것처럼 피티 궁전 뒤에는 어마어마한 규모의 정원이 펼쳐져 있습니다.

정원이 새로 등장했다고요? 집에 마당이 있듯이 원래 궁전에는 정원이 있는 것 아닌가요?

새로 등장한 정원은 마당이나 뜰 같은 소탈한 공간이 아닙니다. 이 정원 자체가 지배자가 보는 세계를 담고 있어요. 자연을 자신이 파악한 질서대로 재현하는 것이지요. 이런 정원은 이후 서양미술에서 중요한 장르로 발전하게 됩니다.

피티 궁전 뒤쪽 보볼리 정원의 풍경 아르노강 남쪽 산등성이에 펼쳐진 보볼리 정원은 1766년에 처음 일반에게 공개됐다. 넓이는 약 45만 제곱미터로 산책에만 두 시간이 걸릴 정도로 매우 큰 규모의 정원이다.

일종의 게임 속 세계관처럼 자기 세계관을 정원 안에 반영하는 거군요?

그렇게 볼 수도 있지요. 이들은 이제 쉴 때도 자기들만의 폐쇄적인 공간 속에 머물면서 더 이상 광장 같은 공적인 공간에서 시민과 교류하지 않게 돼요.

피렌체가 공화정일 때 시민들이 모이는 광장은 가장 중요한 공적 공간이었습니다. 광장에서 교류가 일어났기에 그곳에 놓인 조각상은 공동체적 가치를 대변해서 보여줬지요. 미켈란젤로의 다비드 상

피티 궁전 정원에 있는 호수 분주한 도심과 달리 정원에 들어서면 평화로운 전원 풍경이 펼쳐진다.

이 피렌체 공화국의 적에 맞서는 의지를 보여주며 애국심을 고취시키듯이요.

반면 피티 궁전의 정원은 광장과 그 의미가 대치됩니다. 소수의 지배층만 드나들 수 있는 새로운 파라다이스를 만들고 거기에서 휴식과 안정을 누린 것이지요. 열려 있지만 닫혀 있는 일종의 밀실이라고나 할까요?

이제 광장에는 지배자를 미화하는 노골적인 조각상을 세우고, 지배자의 정원 안에는 극소수에게만 허용된 귀족적인 취향을 반영한 미술품을 채웁니다.

부온탈렌티 동굴, 1557~1587년, 보볼리 정원 동굴을 흉내 낸 인공 조형물로, 입구의 파사드 중앙에는 메디치 가문의 문장이 들어가고 평화의 여신이 좌우로 앉아있다.

아하, 권력자의 비밀 정원인 셈이네요. 그런데 여기에 뭘 숨겼을까요?

| 메디치가의 비밀 동굴 |

아주 흥미롭게도 이 시대 상류층의 정서를 그대로 반영한 건축 공간이 숨어 있습니다. 코지모 1세와 그의 아들이 꿈꾼 동화 같은 판타지라고나 할까요? 바로 피티 궁전 뒤쪽에 있는 보볼리 정원, 그

부온탈렌티 동굴 첫 번째 방 천장에 그림이 그려져 있고, 벽을 타고 물이 흘러내릴 수 있게 설계되어 한여름에는 더위를 식힐 수 있다.

안에 있는 부온탈렌티 동굴입니다. 정확한 명칭은 부온탈렌티 그로 토인데 이곳을 한번 살펴보죠.

깊숙한 공간 안에는 총 3개의 방이 있습니다. 그리고 방 모두를 인 공 동굴처럼 가꾸어 놓았어요. 건물의 정면을 보면 실제 동굴처럼 종유석이나 석순과 같은 모양의 장식이 아치와 내부에 매달려서 기 괴한 느낌마저 줍니다.

알리바바가 비밀 동굴 앞에 선 느낌이 이랬을까요? 무언가 신비한 보물이 동굴 속에 있을 것 같아요.

그럼 안으로 들어가 볼까요. 위의 사진처럼 동굴의 모습을 재현하

부온탈렌티 동굴 내부

부온탈렌티 동굴 내부 미켈란젤로가 제작한 여러 조각상이 보인다.

고 있지만, 자세히 보면 동물이나 여러 신화에 등장하는 인물과 정령이 공간 곳곳에 숨어있습니다. 정말 알쏭달쏭한 공간이지요.

위의 내부 사진을 보면 지붕과 상단에 조각과 회화가 잔뜩 어우러져 있는 모습을 볼 수 있죠. 자세히 보면 천장에는 아시아와 아프리카, 멀리 신대륙에서 온 진귀한 식물과 동물의 그림이 그려져 있는데요. 당시 유럽에 알려진 신대륙을 향한 관심으로 보입니다.

세상 신기한 것들은 다 모아뒀군요.

맞아요. 그런데 놀라운 점은 이 첫 번째 방의 네 귀퉁이에는 앞서 보았던 미켈란젤로의 노예 조각상들이 위의 오른쪽 사진처럼 자리

하고 있습니다. 돌 속에 있던 노예가 깨어나는 듯한 모습인데 여기에 갖다 놓으니 오비디우스의 변신 이야기를 펼쳐낸 것으로 보입니다. 그리스·로마 신화를 모아 놓은 오비디우스의 변신 이야기를 보면 대홍수 이후 황폐해진 땅 위로 던진 돌들이 인간으로 재탄생한다는 이야기가 나오는데, 미켈란젤로의 노예상을 활용해 이런 신화 속 이야기를 실제로 구현한 것으로 보여요.

메디치 가문은 강력한 권력으로 미켈란젤로 같은 대가의 조각을 자기 집안의 정원 장식용으로 쓴 겁니다. 다만 지금 보이는 미켈란젤로의 노예상은 원본은 아닙니다. 보존 문제로 20세기 들어 원본은 피렌체 아카데미아 미술관으로 옮겨졌고 빈자리에 복제품이 자리하고 있죠.

마치 신화 속으로 들어온 것만 같네요.

조각의 생생함이 동굴이라는 신비한 장소와 합쳐져서 극적인 효과를 연출한 것이지요. 이처럼 부온탈렌티 동굴에는 화려한 조각들이 많은데요.

첫 번째 방을 지나 두 번째 방에 도착하면 파리스와 헬레네 조각상을 만날 수 있습니다. 파리스는 그리스·로마 신화에 나오는 트로이 왕국의 왕자로 스파르타의 왕비 헬레네와 사랑에 빠져 사랑의 도피를 했죠. 이 두 사람의 치명적인 사랑이 트로이 전쟁의 시작이 됩니다.

마지막 방에 들어가면 목욕하는 비너스가 나타납니다. 첫 번째 방에는 노예, 두 번째 방에는 밀월을 속삭이는 파리스와 헬레네, 세 번째 방에 사랑의 여신 비너스가 있는 것이죠.

부온탈렌티 동굴 세 번째 방 가장 깊은 곳에 위치한 이 방에는 목욕하는 비너스 상이 있다.

연인들이 사랑을 속삭이기 좋은 동선이네요. 비너스가 있는 마지막
방은 비밀 신전이랄까, 사랑의 도피처 같은 느낌이에요.

이미 두 번째 방에 세기의 사랑을 한 파리스와 헬레네 조각상을 둔
것이 복선이지요. 사랑의 동굴은 유럽 문화권에서 중세부터 널리
알려진 소재입니다. 사랑의 도피를 꿈꾸는 연인들에게 사랑의 여신
인 비너스가 지켜주는 비밀 공간은 그야말로 안성맞춤이었겠죠. 중
세에 인기 높았던 로맨스 소설 속 주인공인 트리스탄과 이졸데도
산속으로 도망쳐 비너스의 동굴에서 사랑을 속삭이니까요.
어쩌면 메디치 가문의 지배자들도 권력의 중압감에서 잠시 벗어나
서 이런 사랑의 동굴로 도피하고 싶었던 것인지도 모르죠.

밖에서는 딱딱한 얼굴이었으니 가면을 벗을 곳도 필요했겠군요. 동굴이 일종의 은신처이자 변신의 공간이었네요.

실제로 이 동굴 안에서는 소수만 초대되는 파티도 열렸습니다. 당시 메디치 가문이 얼마나 열정을 가지고 이 사랑의 동굴을 구현했는지, 기록에 따르면 인공 새들이 이곳저곳 날아다니며 기괴한 소리를 내고 여기저기 분수가 숨겨져 있다가 갑자기 뿜어져 나와 옷이 물에 흠뻑 젖었다고 하니까요. 이러한 인공시설이 유쾌한 파티에 흥취를 더했을 겁니다.

지배층을 위한 테마파크였군요!

그렇죠. 피렌체의 지배자가 꿈꾼 동화와 마술 같은 세계이지요. 극도의 유희를 추구하면서 동시에 현실 도피적인 면도 존재합니다.

| 콧김을 뿜는 거인 |

이러한 예를 하나만 더 보죠. 메디치 가문은 피렌체 근교에 휴양지 삼아 여러 전원주택, 즉 빌라를 짓습니다. 메디치 가문이 16세기에 지은 빌라 디 프라톨리노는 19세기 무렵 거의 다 허물어져서 지금은 정원만 남아 있는데요. 이 빌라의 정원에는 굉장히 독특한 조각상이 하나 있습니다.
조각가 잠볼로냐가 만든 이 조각상은 일명 아펜니노 거인상입니다.

잠볼로냐, 아펜니노 거인상, 16세기 후반, 빌라 디 프라톨리노 이 조각상은 이탈리아반도를 종단하는 아펜니노산맥을 형상화하여 만들었다.

정식 명칭은 아펜니노 콜로서스라고 하죠. 위 사진에서 실제 사람과 크기를 비교해 보세요.

크기가 어마어마한데 정확히 얼마나 되죠?

높이가 11미터나 되고 대부분 시멘트와 돌로 제작했습니다. 아펜니

잠볼로냐, 아펜니노 거인상(세부), 16세기 후반, 빌라 디 프라톨리노(왼쪽) 아펜니노 거인상 단면도(오른쪽) 조각상 내부에는 여러 개의 방이 존재한다. 방마다 각기 다른 용도가 있었을 것이라고 추정된다.

노는 이탈리아반도를 수직으로 가로지르는 산맥을 뜻합니다. 그러니까 이 조각상은 우리나라로 치면 태백산맥을 신의 모습으로 표현한 것이죠.

산맥을 거인으로 표현했다니 재미있네요.

상상력의 힘이죠. 게다가 아펜니노 거인상 내부로 사람이 들어갈 수도 있습니다. 조각상의 뒤를 보면 출입구가 있고 내부에는 층층이 방이 있거든요. 앞서 본 부온탈렌티 동굴을 이 조각상 안에 집어넣었다고 할 수 있지요. 특히 머리 안쪽 방에는 난로가 설치돼 있어 여기서 난로를 피우면 연기가 조각상의 코를 통해 나왔다고 해요.

콧김이 엄청났겠는데요? 꼭 한번 보고 싶어요.

그뿐만이 아닙니다. 이 거대한 조각상 왼손에는 분수대가 있어서 물이 뿜어 나오도록 설계했습니다. 왼손에는 분수대로 물을 뿜어내고 콧속에는 난로가 있어서 연기를 뿜어내는 그야말로 신기방기한 건축물이죠.

매너리즘 미술은 앞서 회화도 그렇더니 건축도 완전 다른 두 얼굴이 있군요. 한쪽은 권위와 위엄을 강조하는 강직한 궁전이고 다른 한쪽은 이렇게 신기하고 재밌는 비밀 공간이네요.

당시 미술가들은 일부 상류층이 추구하는 유희를 충족시켜줘야 했어요. 피렌체의 매너리즘 미술은 이런 새로운 미술 목표에 충실히 부응한 결과였죠. 앞서 로마에서 펼쳐진 하이 르네상스 역시 교황청의 목표에 따라 미술이 봉사했지만 인문주의를 기반으로 한 이성에 대한 믿음과 신앙심이 합쳐진 형태에서 꽃피웠죠.

반면 16세기 피렌체의 매너리즘 미술은 급속히 변화하는 정치적 상황과 권력 지형의 변화에 따른 산물입니다. 그 결과 독특한 미감과 귀족적 유희, 일견 기괴해 보이는 취향까지 발전했음을 분명 기억할 필요가 있지요. 미술의 우열을 논하기 위해서가 아니라 시대의 변화와 권력의 성격에 따라 미술이 어떻게 영향받고 발전했는지 이해할 수 있기 때문입니다.

시기 차이가 얼마 안 나는데도 로마와 피렌체의 미술이 이렇게 비슷하면서도 다른 것이 신기해요. 이탈리아반도 안에 정말 다양한 미술이 존재했군요.

그렇다면 다음 장을 기대해도 좋을 것 같습니다. 로마나 피렌체와는 전혀 다른 성격의 작품들이 아름다운 도시에서 기다리고 있거든요. 이제 우리는 바다와 안개의 섬, 베네치아로 떠납니다.

16세기 피렌체 미술은 사회적, 정치적 환경에 영향을 받아 변화한다. 특히 메디치 가문이 절대 권력을 쥐면서 피렌체 공화국이 폐지되고 공국으로 전환된다. 일련의 혼란 속에서, 하이 르네상스와 바로크의 중간 과도기인 매너리즘 미술이 등장한다.

피렌체와 메디치 가문	16세기 피렌체 미술은 메디치 가문의 잇따른 추방과 귀환 등 흥망성쇠에 영향받음.

다비드 상 메디치 가문을 향한 피렌체 시민의 저항을 상징함.

헤라클레스와 카쿠스 상 메디치 가문이 과시하려 한 힘과 권력을 상징함.

• 메디치 가문은 두 번에 걸쳐 추방됨.

→ 황제, 교황의 지원으로 다시 주도권을 쥠.

⇒ 공화정에서 공국으로 체제가 바뀜.

영웅화된 지배자

• 메디치 가문의 강인한 이미지를 선전하기 위해 미술이 동원됨.

> 예 도나텔로, 유디트와 홀로페르네스, 1457~1464년
> 벤베누토 첼리니, 메두사의 머리와 페르세우스, 1545~1554년

• 세습 군주로서 절대권력 구축. → 코지모 1세를 신격화한 미술 작품 제작.

매너리즘 미술의 등장

매너리즘 양식 하이 르네상스 시대의 업적을 모방하거나 반복하는 미술 경향.

⇒ 관점에 따라 르네상스 미술의 '후퇴' 혹은 '포스트 르네상스'로 평가됨.

• 비현실적이고 불안정한 비례와 구도 등을 가짐.

> 예 파르미자니노, 긴 목의 마돈나, 1534~1540년

• 여러 비유적 표현을 통해 지적인 유희를 선사함.

> 예 아뇰로 브론치노, 비너스, 큐피드, 시간과 사랑의 알레고리, 1540~1545년

지배자의 미술이 가진 양면성

목적	내용
권력의 과시	**피티 궁전** 규모와 장식을 통해 웅장함을 강조함. **바사리 회랑** 코지모 1세의 전용 회랑으로 그 안에서의 공간과 미술을 독점함.
유희의 극대화	**보볼리 정원** 지배층만의 폐쇄적인 정원을 만듦. **부온탈렌티 동굴** 여러 조각과 회화로 장식된 동굴을 인공적으로 재현함.

베네치아가 얼마나 사랑스러웠는지 잊지 말기를.
모든 축제의 기쁨, 대지의 향연이여!
— 바이런

03 16세기 베네치아 르네상스

티치아노 # 조르조네 # 우르비노의 비너스
산 마르코 광장 # 비첸차 # 팔라디오

지금까지 로마부터 시작해서 알프스산맥을 넘어 북유럽을 둘러봤고 다시 로마와 피렌체로 바삐 움직였습니다. 이제 우리는 16세기 위대한 르네상스의 여정을 마무리할 도시를 만나게 됩니다. 바로 베네치아입니다.

르네상스의 마무리가 왜 하필 베네치아인가요?

당시 베네치아가 피렌체, 로마에 뒤지지 않는 새로운 미술을 아주 화려하게 꽃피웠기 때문입니다. 베네치아도 16세기에 접어들면서 큰 위기를 겪지만 상대적으로 정치적, 경제적 상황은 로마나 피렌체에 비해 훨씬 안정적이었습니다. 이 때문에 르네상스 미술은 베네치아에서 중단 없이 화려하게 꽃피면서 새로운 황금기Golden Age를 맞이합니다.

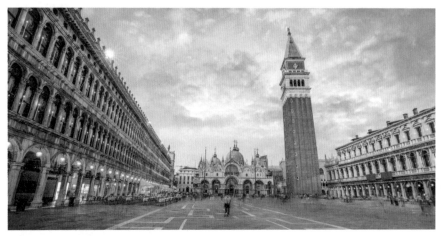

산 마르코 광장의 풍경 이탈리아 베네치아를 대표하는 광장으로 베네치아의 정치적, 종교적 중심지다.

한편 베네치아도 이런 변화의 원동력을 고대 로마에서 찾습니다. 사실 고대 로마는 르네상스 시기 거의 모든 이탈리아 도시의 롤 모델이었습니다. 피렌체의 시민들이나 로마의 교황들도 고대 로마의 부활을 꿈꾸었지요. 같은 시기 베네치아도 고대 로마와 같은 웅장한 도시를 만들고 싶어 했습니다.

베네치아가 로마제국의 옛 영광을 얼마나 구현하고 싶어 했는지 알고 싶다면 꼭 가봐야 할 장소가 있습니다. 바로 베네치아 중심가에 위치한 산 마르코 광장입니다. 위의 사진을 한번 보세요. 길이가 180미터에 폭은 최대 92미터로 상당히 큰 광장입니다.

| 산 마르코 광장의 두 얼굴 |

사진으로 봐도 가슴이 탁 트일 정도로 큰 광장이네요. 고풍스러운

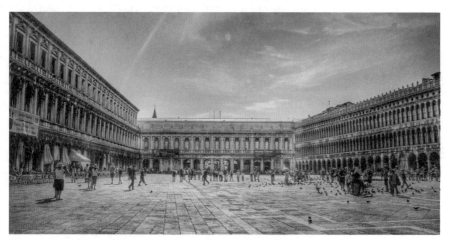

산 마르코 대성당을 등지고 바라본 산 마르코 광장의 풍경

건물로 둘러싸여 더 아름다운 것 같아요.

사진 가운데 보이는 11세기부터 지어진 산 마르코 대성당이 아주
아름답죠. 오른쪽에 우뚝 솟은 종탑도 인상적이고요. 베네치아의
심장부라고 할 수 있는 산 마르코 광장을 소개할 때는 왼쪽 페이지
의 사진처럼 산 마르코 대성당을 바라보는 사진을 많이 보여줍니다.
산 마르코 대성당은 비잔티움 양식의 둥근 돔을 갖추고 있어 다른
이탈리아반도의 건축물과는 확연히 구분되는 베네치아만의 이국적
인 느낌을 주기 때문이죠.

비슷한 풍경을 베네치아 관광 엽서에서 본 것도 같아요.

베네치아를 상징하는 워낙 유명한 이미지니까요. 하지만 바로 위
의 사진처럼 산 마르코 광장에서 대성당을 등지고 바라보면 광장의

프로쿠라티에 베키에, 1514~1538년, 베네치아 1514년에 착공해 1538년에 완성된 건물로 길이가 152미터나 되며 1층을 기준으로 아치가 무려 50개나 열 지어 있다.

느낌이 전혀 다릅니다. ㄷ자 모양의 광장이 눈앞에 펼쳐지는데 광장 전체가 완전히 아치로 둘러싸여 있지요.

이 건축물들은 베네치아 정부에서 관공서 겸 세수 확보를 위해 임대용으로 지은 건물로 현재는 오래된 카페와 선물 가게가 즐비하죠. 특히 산 마르코 광장의 웅장함을 가

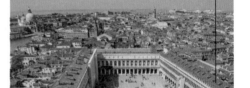

프로쿠라티에 베키에 |

산 마르코 광장의 구조 동서로 긴 마름모 형태로 긴 쪽은 최대 180미터에 이른다. 폭은 최대 92미터에서 점점 사다리꼴 모양으로 줄어들어 최소 폭이 56미터이다.

장 잘 느끼려면 광장 북쪽을 가로지르는 건물인 프로쿠라티에 베키에 Procuratie Vecchie를 보면 됩니다. 한번 위의 사진을 보세요.

나란히 선 아치들이 빽빽이 들어서서 장관인데요.

그야말로 줄지어 선 기둥의 물결이라고 할 만큼 아치가 연속적으로

이어져 있죠? 이런 모습을 우리가 어디서 봤는지 기억나나요?

콜로세움이요? 이제 아치하면 콜로세움이 자동 연상됩니다.

잘 기억하고 있네요. 지금 보는 이 건물의 아치 또한 로마 콜로세움의 연장이라고 할 수 있어요. 둥그런 콜로세움을 직선으로 펴서 쭉 펼쳐 놓았다고 상상해 보세요. 그럼 이렇게 아치가 물결치듯 늘어서 있을 겁니다. 이처럼 고대 로마를 떠올리게 하는 웅장한 세계가 16세기 전반부터 베네치아에서 본격적으로 만들어집니다.

| 비잔티움 제국에서 로마로 중심 이동 |

왜 하필 16세기 전반부터죠?

베네치아가 처음부터 고대 로마와 같은 건축물을 세운 것은 아니라서요. 초창기 베네치아는 동로마제국, 즉 비잔티움 제국을 롤 모델 삼아 성장하지만 15세기 중반부터 그 롤 모델을 고대 로마로 수정합니다. 도시의 지향점을 바다 건너 비잔티움 제국에서 이탈리아 본토의 로마로 바꿨다고 볼 수 있죠.

롤 모델을 로마로 수정한 이유가 있나요?

베네치아가 이렇게 롤 모델을 바꾼 이유는 비잔티움 제국이 붕괴

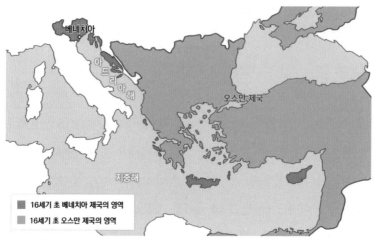

16세기 베네치아 제국의 지도

했기 때문입니다. 비잔티움 제국은 1453년 오스만 제국의 공격으로 멸망해 버립니다. 베네치아는 비잔티움 제국의 영향을 많이 받았는데 비잔티움 제국이 사라지자 이제는 좀 더 이탈리아적인 성격을 강조하려 했죠. 고대 로마 양식을 계승한 르네상스 양식을 적극적으로 받아들이고 나아가 스스로 로마제국의 계승자라고 자처하지요.

로마가 버젓이 있는데 갑자기 베네치아가 로마제국의 계승자라고 나섰다고요?

이때 베네치아는 로마제국의 계승자를 자처할 자격이 충분한 국가였습니다. 중세 이후 베네치아는 이탈리아반도만이 아니라 유럽 안에서도 초강대국으로 꼽히며 17세기까지 그 강력한 지위를 확보했거든요.

베네치아가 그렇게 강한 국가였나요?

당시 베네치아는 해상 무역으로 엄청난 부를 쌓았고 그 부를 바탕으로 유럽에서 누구도 쉽게 넘보지 못할 강대국의 지위를 유지했습니다. 왼쪽 지도에서도 볼 수 있듯이 16세기 베네치아는 작은 도시 국가가 아니었어요. 지중해의 동쪽 지역 곳곳에 식민지를 건설하여 해상 제국의 지위를 누렸지요.

베네치아는 도시라고만 생각했는데 이렇게 넓은 영토를 지배했다니 의외네요.

하지만 이런 번영을 누리다 보니 베네치아는 경쟁 상대가 많았고 전 유럽을 상대로 전쟁을 벌이기도 했습니다. 16세기 초 교황 율리오 2세의 주도하에 광범위한 반-베네치아 동맹이 결성됐거든요. 캉브레 동맹이라고 불리는 이 동맹에는 신성로마제국, 프랑스, 스페인, 그리고 지중해의 경쟁 도시였던 제노바까지 유럽의 대부분 국가가 참가했습니다.
베네치아는 1508년부터 1516년까지 이 캉브레 동맹을 상대로 치열한 전쟁을 벌여야 했습니다.

베네치아는 왜 이렇게 온 유럽의 미움을 받았나요?

미움을 받았다기보다는 여러 국가들이 동맹을 맺어 견제해야 할 만큼 베네치아 공화국의 세력이 너무 강했다는 뜻이지요. 무엇보다도

베네치아가 점차 육지로도 세력을 넓히려고 해서 이웃 국가들과 충돌이 불가피했습니다.

섬 같은 베네치아가 육지로 눈을 돌렸다고요?

그렇습니다. 베네치아는 원래 지중해를 중심으로 성장한 해상무역 국가였지만 오스만 제국과 경쟁하면서 점차 지중해 무역의 패권을 잃게 됩니다. 오스만 제국이 무력을 앞세워 지중해와 아드리아해에 있는 베네치아의 여러 식민지를 점령했거든요.

게다가 15세기부터 유럽의 해상 무역 판도가 크게 변화합니다. 아래 지도에서 보듯이 1492년 콜럼버스가 아메리카 대륙에 도달한 이후 스페인과 포르투갈은 신대륙 항로를 경쟁적으로 개발합니다. 소위 대항해시대가 시작되면서 지중해 무역은 위축되고 이제 국제무역의 주도권을 대서양에 자리한 스페인과 포르투갈, 영국과 네덜란

대항해시대 탐험 경로 콜럼버스는 네 번의 항해를 통해 아메리카 대륙에 도착했지만 이 땅을 인도라고 믿었고, 뒤이어 이탈리아 탐험가인 베스푸치가 남아메리카 항해에 성공하며 아메리카 대륙이 인도가 아니라는 것을 밝혔다.

드 등이 나눠 가지게 되지요. 이 국가들은 새로운 해상 무역로를 장악하며 해군력을 키워갑니다.

베네치아에게 강력한 경쟁상대가 생겼군요.

그렇지요. 이런 변화에 따라 바다에서 베네치아의 영향력은 축소되고 그 결과 베네치아의 사회구조도 변화합니다. 베네치아 지배층은 이제 지중해가 아니라 이탈리아반도 내륙으로 시선을 돌립니다. 해상 무역을 주로 했던 상인들이 이제는 점차 땅을 지배하는 영주나 지주를 꿈꾸는 것이죠.

베네치아에서는 육지를 '테라 페르마Terra ferma'라고 부르는데요. 이 말은 단단한 땅이라는 의미입니다. 한마디로 이제 베네치아는 바다에서 단단한 땅으로 관심을 옮기게 된 거죠.

아하, 그래서 이탈리아 북부 도시국가나 프랑스, 신성로마제국과 충돌할 수밖에 없게 된 거군요.

맞아요. 이미 베네치아는 해상 제국으로서 영향력이 컸기 때문에 다른 강대국의 견제 대상이었는데, 이제 영토에 대한 욕심까지 품게 되면서 다른 국가와의 충돌도 커지게 된 것이죠. 이 충돌 과정에서 캉브레 전쟁도 벌어졌고요. 앞서 말한 대로 캉브레 동맹은 교황이 직접 주도한 반-베네치아 동맹입니다.

교황이 동맹까지 주도해서 베네치아와 전쟁을 벌인 이유가 뭔가요?

당시 교황 율리오 2세는 여러 도시국가로 나뉘어 있는 이탈리아 북부를 통일하려고 했어요. 육지로 세력을 넓혀 가려던 베네치아는 교황과 충돌하죠. 베네치아가 교황령이었던 북부 이탈리아 도시의 반환을 거부했거든요.

그래도 일개 도시국가가 어떻게 교황과 유럽 강대국들에 맞섰을까요?

덩치만 놓고 보자면 그야말로 다윗과 골리앗의 싸움이죠. 실제로 캉브레 전쟁 초기에는 베네치아가 국토의 대부분을 잃고 본토 섬까지 뺏길 위험에 처합니다. 그럼에도 가까스로 갖은 역경을 뚫고 국

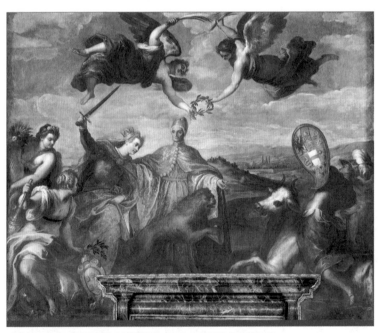

팔마 일 조바네, 캉브레 전쟁 승리의 우화, 1590~1595년, 두칼레 궁전

가를 지켜내지요.

사실 캉브레 동맹 자체가 견고하지 않아서 베네치아의 적들이 스스로 분열한 것이 승리의 큰 요인이었습니다. 캉브레 동맹 때문에 이탈리아반도에서 프랑스의 영향력이 너무 커지자 교황 율리오 2세는 다시 베네치아와 몰래 손을 잡거든요. 이후 베네치아는 교황을 속이고 다시 프랑스와 동맹을 맺어 전투에서 승리했고 잃었던 국토를 되찾게 되지요. 어제의 동맹이 오늘의 적이 되고, 어제의 적이 오늘의 동맹이 되는 혼란스러운 상황이 계속 벌어진 겁니다.

베네치아는 정말 죽었다가 겨우 살아났군요.

그러니 승리했을 때의 기쁨이 얼마나 컸겠습니까? 왼쪽 페이지의 그림은 바로 캉브레 전쟁의 승리를 기념하기 위해 제작된 그림입니다. 베네치아를 상징하는 여신이 사자를 앞세워 유럽과 싸우고 있지요.

이 그림에서 사자는 베네치아의 수호성인 마르코를 상징하고 흰 소는 유럽을 상징합니다. 중앙에 하늘을 나는 천사들이 베네치아의 최고 지배자인 총독의 머리 위로 승리의 월계관을 씌워 주고 있지요.

| 베네치아의 도시 재건 프로젝트 |

온 유럽을 적으로 돌리고 승리했다면 저 정도 승리 기념은 당연하다고 봅니다.

맞아요. 그만큼 베네치아에게 캉브레 전쟁은 값진 승리였습니다. 다시 국력을 회복한 베네치아는 승리자의 영광을 남길 건축 프로젝트를 추진합니다. 산 마르코 광장을 대규모로 재건하는 이 프로젝트의 이름은 레노바티오 우르비스renovatio urbis, 문자 그대로 도시 재건을 뜻합니다.

앞에서 로마도 교황이 즉위할 때마다 도시를 재건축하더니 베네치아는 승전 기념으로 재건축을 했네요?

잘 기억하고 있군요. 아비뇽 유수 이후 로마로 되돌아온 교황들이 위대한 로마를 꿈꾸었듯이 베네치아도 큰 위기를 겪은 뒤 자신들의 도시를 고대 로마처럼 위대하게 만들고 싶어 했지요. 이들은 당시 로마나 피렌체에서 유행하던 르네상스 건축 양식을 적극적으로 받아들입니다. 그 결과 앞서 본 것처럼 산 마르코 광장의 한쪽에 새로운 르네상스 양식의 건축물이 들어서게 되죠. 특히 로마에서 온 한 건축가가 이런 새로운 유행을 선도했습니다.

어떤 건축가였기에 도시의 유행을 바꿔놓은 것이죠?

로마에서 활약하던 야코포 산소비노라는 건축가입니다. 그는 1527년 로마의 약탈을 피해 베네치아로 이주해서 이런 굵직굵직한 재건축 프로젝트를 맡았어요.

틴토레토, 야코포 산소비노의 초상, 1566년, 우피치 미술관

야코포 산소비노, 마르치아나 도서관, 1537~1588년, 베네치아(왼쪽)
야코포 산소비노, 조폐국 건물 제카, 1536~1548년, 베네치아(오른쪽)

운이 좋았네요. 새로 이주한 도시에서 큰 일감을 맡다니요.

단지 운으로 돌린다면 산소비노가 섭섭해할 겁니다. 산소비노는 로
마에서 미켈란젤로와 경쟁할 정도로 쟁쟁한 건축가였기에 당시 베
네치아가 주력한 도시 재건 프로젝트를 맡을 수 있었던 거죠. 사실
산소비노는 미켈란젤로와 동향인 피렌체 토스카나 출신으로 심지
어 둘의 나이도 비슷합니다. 산소비노는 라이벌인 미켈란젤로처럼
피렌체와 로마에서 유행하던 고전 건축 양식을 습득했지요.

그러면 베네치아가 운이 좋은 거네요? 재건축을 계획했던 시기에
적임자를 만났으니까요.

둘의 타이밍이 잘 맞은 거지요. 베네치아도 로마 르네상스의 건축
양식을 받아들인 때니까요. 산소비노가 진행한 프로젝트 중 가장
유명한 건축물은 산 마르코 도서관이라고 하는 마르치아나 도서관
입니다. 위에서 왼쪽의 도서관 사진을 보세요. 베네치아의 아름다
운 건물을 논할 때 빠지지 않는 건축물이죠.

로제타

산 마르코 광장에서 바라본 종탑의 모습(왼쪽) 산 마르코 광장 종탑 아래에 위치한 로제타(오른쪽)

산소비노는 제카Zecca라고 하는 조폐국 건물부터 산 마르코 광장의
주요 건물들을 설계하는데 이중 로제타를 살펴보려 합니다. 로제타
는 작은 로지아라는 뜻으로 한쪽이 개방된 복도 형태의 건축물을
뜻하지요.

산소비노가 베네치아 중심가를 다시 만들었군요.

다시 만들었다고 하면 과장이겠지만 적어도 베네치아 건축의 흐름
을 바꾼 것은 사실입니다. 산소비노는 베네치아의 건축을 중세 고
딕 양식에서 르네상스 양식으로 전환시킨 거죠.

| 마주하고 있는 중세와 르네상스 |

산소비노의 로제타를 자세히 볼까요? 위의 왼쪽 사진을 보면 산 마
르코 광장에 우뚝 선 종탑이 보이는데요. 산소비노는 바로 그 아랫

조반니와 바르톨로메오 부온, 팔라초 두칼레 정문, 1438~1442년, 베네치아 베네치아 총독 프란체스코 포스카리가 성 마르코 성인을 상징하는 날개 달린 사자 앞에 무릎 꿇고 있다. 제작 당시에는 정문 전체를 도색하고 금박을 입혔다고 전해진다.

부분에 세 개의 아치가 들어간 로제타 건물을 설계했습니다. 로제타의 맞은편에는 베네치아 총독궁인 팔라초 두칼레가 있지요.

산소비노의 로제타는 팔라초 두칼레의 정문인 포르타 델라 카르타Porta della Carta와 마주 보고 있는데 이 두 건축물이 무척 대조적입니다.

두 건축물은 같이 지어졌나요?

아니요. 팔라초 두칼레의 정문이 1442년에 완성됐으니까 맞은편 로제타의 제작 시기와는 약 백 년의 시차가 있지요. 그러므로 둘을 비교하면 건축 양식상의 변화를 뚜렷하게 알 수 있습니다. 팔라초 두칼레 정문이 중세 고딕 양식으로 건축됐다면 산소비노의 로제타는 르네상스식으로 고전 건축을 모티브로 하여 제작됐습니다. 베네치아의 건축 양식이 중세 고딕에서 르네상스식 고전주의로 변화했음을 한 눈에 보여주지요.

그런데 왜 종탑 아래에 로제타를 추가로 지었죠?

캉브레 전쟁의 승리를 기념하기 위해서입니다. 로제타에 있는 세

개의 아치는 승리를 기념하는 로마의 개선문 형식으로 만들어졌죠. 로제타 곳곳에 번영과 평화의 메시지가 담긴 조각상도 설치되어 한층 더 화려해졌고요. 일종의 베네치아식 개선문인 셈이죠.

또 한편으로는 중세 고딕과 비잔티움 양식이 지배하던 베네치아에 피렌체, 로마에서 온 고전주의가 첫발을 내디뎠음을 선포하는 의미도 담고 있습니다.

| 전쟁이 남긴 불안과 영광 |

전쟁의 승리로 얻은 베네치아 사람들의 자부심이 담겼군요.

위기 끝에 얻은 승리여서 더 기념하고 싶었겠죠. 캉브레 전쟁은 베네치아에는 명운이 달린 큰 위협이었으니까요. 하지만 전쟁이 남긴 것이 자부심만은 아니었습니다.

사실 캉브레 전쟁 이전부터 여러 전쟁을 겪으며 베네치아 시민들은 점점 지쳐가고 있었습니다. 어제의 적이 오늘의 아군이 되고, 오늘의 아군도 언제 배신할지 모르는 혼탁한 세계 속에서 불안과 피로감도 느꼈을 거고요.

정말 전쟁이 계속된다면 시민들은 너무 무서웠을 것 같아요.

전쟁이 미친 이런 심리적 영향을 당시 베네치아 회화에서도 엿볼 수 있습니다. 다음 페이지의 그림은 조르조네가 그린 템페스트, 일

조르조네, 템페스트, 1508년경, 아카데미아 미술관

명 폭풍이라는 제목의 그림입니다. 이 그림은 역사상 최초로 풍경화의 본격적인 등장을 보여 준다고 평가될 만큼 그림 속 풍경이 강조되어 있고 여기에 날씨의 변화까지 섬세하게 잡아내고 있어요. 인물 뒤의 배경을 한번 주목해 보세요.

하늘이 우중충해서 금방 비라도 올 것 같아요.

마치 폭풍우가 밀려오기 직전의 모습 같이 그림 속에 물기가 담뿍

담겼죠. 저 멀리 번개가 번쩍거리며 한여름의 소나기가 막 쏟아지
려는 듯 합니다. 바람이 거칠어졌는지 배경의 나뭇잎들도 좌우로
마구 흔들리고요.

그림 오른쪽에는 벌거벗은 여성이 아이에게 젖을 먹이려던 참이고
반대편 앞쪽에는 한 남성이 이를 물끄러미 바라보며 서 있습니다.

이 두 사람은 누구인가요?

두 사람의 정체는 명확하지 않습니다. 성모와 예수라기에는 성모가
저렇게 누드의 모습으로 그려지는 것도 이상하고 그리스·로마 신
화 속 인물로 보기도 어려워요. 이 그림의 내용은 성경이나 그리스·
로마 신화 어디에도 찾아보기 어렵습니다.

더 수수께끼 같은 건 이 그림 속 남자가 있던 자리에는 원래 벌거벗
은 여자가 있었다는 겁니다.

그걸 어떻게 아나요?

엑스레이 사진을 찍어 보니
그림 속 남자 밑에 숨겨져 있
던 여자의 모습이 찍힌 거죠.
다음 사진이 엑스레이로 찍
어 본 작품입니다.

신기해요. 과학이 발달하니 **템페스트 엑스레이 촬영 사진**

이런 것까지 볼 수 있군요.

엑스레이로 화가들의 붓 터치는 물론 그림 아래 그려진 또 다른 밑그림까지 보는 세상이거든요. 다만 이렇게 현대과학 기법을 이용하더라도 여전히 이 그림이 뭘 의미하는지는 풀리지 않고 있습니다. 화가 조르조네 자체도 워낙 알려진 바가 없는 수수께끼 같은 인물입니다. 실제로 그의 작품이라고 정확히 밝혀진 것도 다섯 점에 지나지 않거든요.

그런데 이 그림 속에는 전쟁의 모습이 보이지 않는데 왜 전쟁이 미친 영향이 나타난다는 거죠?

배경에 나타난 도시의 모습을 확대해서 한번 볼까요? 둥근 반원형의 돔이 있는 건물이 특히 파도바의 산 안토니오 성당과 닮았습니다. 베네치아 공화국은 15세기부터 베네치아 서쪽에 있는 파도바를 지배하고 있었는데 캉브레 전쟁 당시 파도바의 지배권을 잃었습니다. 이때 조르조네의 템페스트가 완성된 시기가 마침 캉브레 동맹

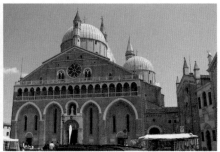

조르조네, 템페스트(부분), 1508년경, 아카데미아 미술관(왼쪽)
산 안토니오 성당, 1232~1310년, 파도바(오른쪽)

이 결성된 때와 비슷했습니다.

그림 속 폭풍을 앞둔 긴장감 있는 분위기가 전란에 휩싸인 베네치아를 암시하고, 또 베네치아가 빼앗긴 국토와 관련된 내용을 이런 식으로 우회적으로 넣은 게 아닐까 해석해 볼 수 있는 겁니다.

이런 역사적 배경을 듣고 나니 그림이 또 다르게 보이네요. 아무래도 작가들도 전쟁의 불안감을 느낄 수밖에 없었을 테니까요.

템페스트 같은 긴장감만 있는 것은 아닙니다. 전쟁을 승리로 끝낸 후에는 확 달라진 분위기도 보이죠. 가장 대표적인 사례가 오른쪽의 티치아노 그림입니다. 베네치아의 프란체스코 수도회 성당인 산타 마리아 글로리오사 데이 프라리 성당에 있는 성모의 승천이지요. 티치아노는 1516년부터 이 제대화를 그려서 캉브레 전쟁이 끝난 1518년에 완성합니다. 하늘로 승천하는 성모 마리아를 그린 이 작품은 베네치아의 승리와 번영을 상징하는 그림으로 볼 수 있지요.

일종의 승전 기념도군요?

맞아요. 높이가 7미터에 폭이 3.6미터나 되는 웅장한 그림입니다. 프라리 성당의 건축 구조물과도 잘 어울리도록 그림 위쪽을 아치형으로 제작했습니다. 게다가 그림 뒤 창문은 뾰족한 아치가 총 네 단으로 구성되어 있는데요. 아랫단 창문과 그림 속 승천하는 인물들을 받치고 있는 구름, 그리고 천사 무리의 선이 서로 일치합니다. 특히 성모 마리아가 하늘로 올라가는 부분을 집중해서 보세요.

티치아노, 성모의 승천, 1516~1518년, 산타 마리아 글로리오사 데이 프라리 성당 티치아노가 그린 베네치아 최대의 제대화로 프라리 성당에 걸려있다. 높이 7미터에 달하는 이 그림은 아래는 이 사건의 증인인 사도들, 가운데는 승천하는 성모, 위에는 성모를 맞이하는 성부로 나뉜다.

티치아노, 성모의 승천, 1516~1518년, 산타 마리아 글로리오사 데이 프라리 성당

그림이 나뉘어 있네요.

그림이 놓인 배경과의 조화를 보면, 첫 번째 단과 두 번째 단 사이에 창문이 걸쳐 있어서 창문을 통해 쏟아지는 빛과 그림이 호응합니다. 이런 구도는 성모의 영광을 더욱 강조합니다. 티치아노의 성모의 승천은 전체적으로 베네치아의 승리를 기리는 기념비적 그림이라고 할 수 있지요.

| 시적인 그림, 포에지아 |

티치아노는 주로 이런 종교화를 그렸나요?

아니요. 티치아노는 종교화만이 아니라 초상화, 풍경화 등을 다양하게 그렸습니다. 티치아노와 앞서 본 조르조네는 16세기 베네치아 회화를 대표하는 화가로 이들의 작품만 봐도 당시 다른 지역 회화와 뚜렷하게 구분되는 베네치아 회화의 새로운 경향을 알 수 있습니다.

어떤 점이 그렇게 새로웠나요?

구체적으로 그림을 보며 설명하지요. 아래 보이는 풀밭 위의 콘서트

티치아노, 풀밭 위의 콘서트, 1510년, 루브르 박물관 이 작품은 티치아노와 조르조네가 공동 작업한 것으로 추정된다.

는 티치아노가 성모의 승천을 그리기 이전에 그린 그림입니다. 앞서 우리가 봤던 조르조네의 템페스트처럼 드넓은 풍경을 배경으로 한 작품으로, 주제가 알쏭달쏭해서 보는 사람을 당황하게 하지요.

왜 그렇지요? 그렇게 이상한 점은 보이지 않는데?

템페스트처럼 이 그림도 인물들의 정체나 관계가 명확하지 않기 때문입니다. 그림 속 남성들은 옷을 입고 악기를 연주하면서 서로 이야기를 나누고 있는데, 정작 앞에 있는 나체의 여성에게 시선을 두지 않습니다. 두 여성은 옷을 벗고 있는 모습으로 미루어 볼 때 숲의 정령과 같은 존재로 볼 수 있지요.

하긴 숲속에 저렇게 나체로 다니는 존재가 사람 같아 보이지는 않아요.

두 남자도 자세히 보면 신분이 다릅니다. 한 사람은 옷을 잘 차려입고 있고 다른 한 사람은 그보다는 낮은 계급의 옷을 입고 있습니다. 이를 종합해보면 한 귀족 남성이 시종을 거느리고 풀밭 위에서 음악을 연주하며 한가로운 시간을 보내는 와중에 숲속의 정령들이 함께하는 신비로운 세계를 그린 것으로 볼 수 있습니다. 앞서 본 조르조네의 템페스트도 그렇고 이 풀밭 위의 콘서트 역시 베네치아 예술의 새로운 경향을 보여주지요.

당시 베네치아 젊은이들은 전원문학운동에 빠져 있었다고 하는데, 조르조네와 티치아노도 마찬가지였어요.

전원문학운동이라니, 베네치아는 항구도시 아닌가요?

맞아요. 그렇지만 길어지는 전쟁과 도시에서의 생활 때문에 지쳐서 그랬을까요?
베네치아의 젊은 귀족과 지식인층은 도시를 벗어나 전원생활을 예찬하며 그 아름다움을 시로 노래하는 문학운동을 펼쳤습니다. 조르조네와 티치아노 역시 이들과 어울리며 깊이 영향받았다고 해요.
풀밭 위의 콘서트도 아름다운 자연 속에서 예술을 노래하며 신비한 정령과 하나가 되는 세상을 그리고 있다고 했죠? 결국 조르조네와 티치아노는 젊은 귀족들이 전원문학운동에서 꿈꾼 이상을 한 장의 그림 안에 담아낸 것입니다. 그런 맥락에서 이 그림들은 16세기 초 베네치아 신세대의 미감을 보여 주지요.

신세대들은 도시보다 오히려 자연을 동경했군요.

그렇습니다. 템페스트나 풀밭 위의 콘서트처럼 이 당시 베네치아에서 그려진 신비롭고도 수수께끼 같은 그림을 이탈리아어로 '포에지아Poesia', 즉 시적인 그림이라고 합니다. 시와 같이 아름다운 풍경이나 정서적인 연상을 담고 있는 그림으로 주로 인물이 있는 풍경화의 형식을 취하고 있지요.

시적인 그림이요? 무슨 뜻이죠?

이야기보다는 한 폭의 정서를 표현한다고나 할까요? 어떤 이야기

속 인물들을 등장시켜 서사의 한 부분을 전달하는 것이 아니라 특
정한 정서와 느낌을 그림으로 보여 주는 것이죠.

포에지아는 종교적, 역사적 서사, 즉 이야기를 그림으로 전달하는
이스토리아Istoria와 상반되는 개념으로 쓰이기도 합니다. 앞서 본
티치아노의 성모의 승천을 생각해 보세요. 그 그림에는 성모가 하
늘로 올라간다는 가톨릭교회의 이야기가 담겨 있잖아요.

맞아요. 그러고 보니 지금까지 본 그림에는 대부분 성경이나 그리
스·로마 신화의 인물들이 등장했던 것 같아요.

반면 풀밭 위의 콘서트는 인물이 누구를 상징하는지, 어떤 이야기
에서 나온 것인지는 알 수 없고 평화롭고 신비한 자연의 분위기라
는 정서만 남는 거죠. 이전까지는 특정 인물의 초상화나, 신화 혹은
성경 속 이야기의 한 장면을 그려서 전체 서사를 상상케 하는 그림
이 많았기에 조르조네와 티치아노의 그림은 새로운 시도였죠.

한 가지 흥미로운 점은 이와 같은 베네치아의 새로운 그림들이 훗날
19세기 프랑스 회화에 엄청난 영향을 끼치게 된다는 점입니다. 현대
모더니즘 미술의 선구자들이 이 그림들에 영감을 받아 새로운 시도를
하거든요.

| 예술인가 외설인가 티치아노의 누드화 |

19세기면 거의 400년의 시대를 건너뛰어 영향을 준 것이네요?

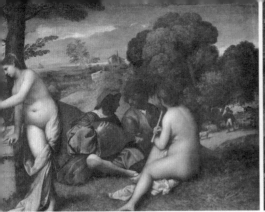

티치아노, 풀밭 위의 콘서트, 1510년, 루브르 박물관 에두아르 마네, 풀밭 위의 점심식사, 1862~1863년,
오르세 미술관

맞아요. 위의 오른쪽 그림은 19세기에 에두아르 마네가 그린 풀밭
위의 점심식사 입니다. 티치아노의 풀밭 위의 콘서트와 비슷한 구
도죠? 마네가 프랑스 루브르 박물관에서 풀밭 위의 콘서트를 봤기
에 풀밭 위의 점심식사를 그릴 수 있었으리라 추정됩니다. 16세기
베네치아에서 그려진 작품을 새롭게 재해석한 거죠.

마네의 풀밭 위의 점심식사는 19세기 미술계에 충격적인 작품이었
습니다. 나체의 여성이 관객을 똑바로 바라보고 있는 모습을 불편
하게 생각하는 이들이 많았거든요.

티치아노의 그림에도 이미 나체가 등장하는데 마네의 그림이 그렇
게 충격적인 일일까요?

티치아노와 마네의 그림을 비교해 보면 나체 인물들의 존재감이 다
릅니다. 티치아노의 풀밭 위의 콘서트에서는 여인들이 숲의 정령으
로 신비화된 존재라 옷을 벗고 있는 모습이 자연스럽지만, 마네의
그림에서는 화면 아래쪽에 여성이 벗어놓은 옷이 있고 시선도 관객
을 똑바로 마주 보면서 이 여성이 실제 인간이고 숲에 와서 옷을 벗

었다는 사실이 드러나니까요.

그래도 역시 잘 이해가 안 가요. 누드화의 역사는 오래된 것 같은데요.

현대의 관점으로 보자면 19세기 사람들의 반응이 지나친 호들갑처럼 느껴질 수 있어요. 하지만 마네가 풀밭 위의 점심식사를 그리기 전에는 그림 속 여성의 나신은 주로 여신이나 정령의 몸이었음을 감안하면 그 당시 사람들의 충격이 살짝 이해가 갈 겁니다.
또 한편으로는 마네도 좀 억울할 수 있어요. 마네가 19세기에 실험한 요소는 사실 16세기 베네치아 그림에서 이미 깔려 있었거든요. 티치아노도 여성의 나신을 육감적으로 그렸습니다. 오른쪽 우르비노의 비너스를 한번 보세요.

티치아노의 그림 속 여성도 관객을 바라보고 있는데요?

그렇습니다. 마네로서는 티치아노는 되는데 왜 나는 안되냐고 좀 억울해할 수도 있었을 거예요. 티치아노의 우르비노의 비너스도 상당히 도발적이거든요. 그림을 보면 비너스의 자세가 대범해졌죠? 손에 꽃을 들고, 벌거벗은 채로 정면을 응시하는 저돌적인 모습으로요. 침대 위에는 강아지가 있고 저 멀리에는 시종들이 보입니다.

그런데 이 인물이 비너스란 걸 어떻게 알죠? 그냥 아름다운 미인의 초상화 같은데.

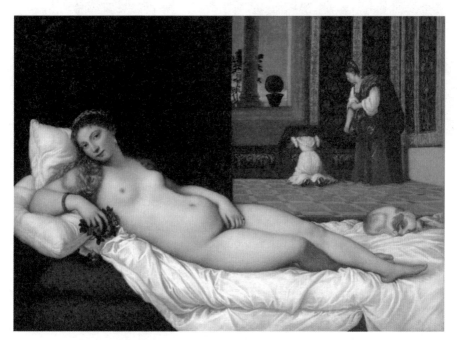

티치아노, 우르비노의 비너스, 1538년, 우피치 미술관

비너스는 애칭으로 일종의 가림막 같은 표현입니다. 우르비노의 비너스는 그 당시 성적으로 분방한 베네치아 상류층의 문화를 보여주면서 동시에 여성의 아름다움을 표현하는 누드화의 전형이 된 작품이에요. 여기에 비너스라는 이름을 추가하면서 세속적인 느낌을 신비로움으로 상쇄하려 했던 것 같습니다.

이런 누드화는 작가나 당시 사회가 어떻게 예술과 외설 사이에서 외줄을 타듯 긴장감 있게 소재를 풀어나갔는지를 주목해봐야 합니다.

비너스라 이름 붙였지만 신처럼 보이지 않고 그냥 인간 같아요.

자세와 표정이 대담해서 충분히 그렇게 볼 수 있죠. 흥미롭게도 이

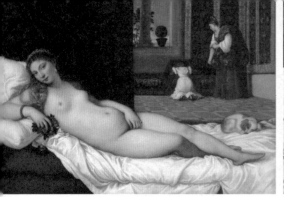

티치아노, 우르비노의 비너스, 1538년, 우피치 미술관 에두아르 마네, 올랭피아, 1863년, 오르세 미술관

그림 역시 다시 19세기 마네의 그림에 영향을 미칩니다. 마네는 또한 번 티치아노의 그림에 영감을 받아 올랭피아를 그려요. 위의 오른쪽 그림이 마네의 올랭피아입니다. 마네가 보기에는 티치아노의 그림 속 여인은 매춘부의 모습 같았거든요. 마네는 아예 대담하게 동일한 구도로 자기 시대의 매춘부 모습을 그렸고 제목마저 비너스가 아니라 당시 파리의 매춘부들이 많이 쓰던 이름인 올랭피아라고 붙입니다. 마네의 올랭피아는 또다시 세상을 뒤집어 놓았지요.

제목이 비너스일 때는 넘어가도 실제 사람 이름이라면 너무 노골적으로 느껴졌군요.

이름만이 아니라 이 작품 역시 여성이 눈을 똑바로 뜬 채 관객을 보고 있고, 그 시선도 대담하고 도발적이어서 더 문제였죠. 여성이 목에 두른 끈도 당시 매춘부를 상징하는 장신구였거든요.
그런데 앞선 설명처럼 이런 마네의 실험 전에 이미 우르비노의 비너스가 있었음을 기억해야 합니다. 당시 티치아노는 베네치아를 넘어 유럽 전체에서 명성을 떨치는 대가였습니다. 그런 그가 여성의 누드를 대범하게 그릴 정도로 이 시기의 베네치아는 세속적으로 자

유롭고 개방적인 도시였던 것이죠.

로마에서는 미켈란젤로의 최후의 심판도 나신이라고 속옷을 입혔는데, 베네치아에서는 이런 누드 그림도 허용이 됐군요?

맞아요. 이렇게 과감한 표현을 화폭에 옮길 수 있을 정도로 베네치아는 표현의 자유가 있었습니다. 다만 이런 자유도 언제까지나 유지되지는 않습니다. 종교개혁의 여파가 베네치아 회화에도 영향을 미쳤는데 이는 잠시 뒤에 이야기하기로 하고 티치아노의 작품을 좀 더 살펴보죠.

| 회화의 제왕, 티치아노 |

티치아노는 회화에서 표현력을 극대화한 작품들을 제작했습니다. 그는 80살이 넘게 장수해서 비슷한 시기에 90살 가까이 산 미켈란젤로와 종종 비교되곤 합니다. 로마에 미켈란젤로가 있었다면 베네치아에는 티치아노가 있다고 말할 수 있죠. 또 미켈란젤로가 신이 내린 사람이란 칭호로 불렸다면 티치아노도 생전에 이미 회화의 제왕으로 불렸어요.

회화의 제왕이요? 대체 어느 정도길래 그런 칭호로 불렸을까요?

티치아노는 16세기 베네치아 회화를 한 단계 더 발전시킵니다. 이

때 베네치아는 해상 도시 특유의 자연환경을 자랑했고 또 무역이 발전한 도시라서 세계 각국의 안료들을 들여올 수 있었습니다. 그렇기에 베네치아 화가들은 빛을 다루는 표현력이 뛰어났고 질 좋은 물감을 사용해서 색을 능숙하게 다룰 수 있었죠.

티치아노는 이런 베네치아 회화 특유의 빛과 색채의 표현력을 새로운 경지로 끌어올렸다고 평가받으며 서양미술사에서 가장 중요한 화가로 추앙받았습니다. 라파엘로처럼 생전에도 사후에도 영광을 누렸죠. 게다가 장수하기까지 했으니 화가로서는 가장 성공한 삶을 살았다고 할 수 있어요.

대단한 화가였군요. 그 정도로 영예를 길게 누리기가 쉽지 않았을 텐데요.

티치아노는 베네치아뿐만 아니라 전 유럽의 군주들을 강력한 후원자이자 지지자로 만듭니다. 특히 신성로마제국 황제인 카를 5세의 총애를 받아 황제의 화가로 발탁되지요.

티치아노가 황제를 그린 그림 중 가장 유명한 것이 바로 카를 5세가 독일 뮐베르크 전투에서 말을 타고 있는 장면을 담은 것입니다. 오른쪽의 그림을 보세요.

황제가 갑옷을 입고 창을 쥐고 있네요. 직접 전장에 나선 건가요?

네. 카를 5세가 직접 뮐베르크 전투에 나가 승리를 거두었죠. 뮐베르크 전투는 황제가 이끄는 군대가 신교파 독일 제후들을 완전히

티치아노, 카를 5세의 기마상, 1548년, 프라도 미술관 카를 5세는 16세기 유럽 최대 영토를 지배하며 합스부르크 가문의 최전성기를 이끌었다. 티치아노는 그런 카를 5세의 용맹스러운 이미지를 탁월하게 연출해 표현했다.

제압한 전투로 종교전쟁에서 가톨릭이 우세를 점하게 만든 계기가 됐습니다. 그렇기에 이 전투는 카를 5세가 겪었던 수많은 전투 중 중요한 전투로 꼽힙니다.

왕이 직접 말 위에 올라 지휘하는 모습이 인상적이네요.

로마제국의 마르쿠스 아우렐리우스 황제의 기마상을 연상시키는 초상화지요. 티치아노는 초상화를 그릴 때도 인물과 풍경의 관계나 인물의 구도, 소품 등 하나하나를 다 맞춰서 전체적인 인물의 이미지를 만들었습니다. 카를 5세의 기마상을 보면 노을 지는 풍경이 주는 비장하고 장엄한 느낌이나 앞으로 향한 말 머리의 장식, 치켜든 창의 역동적인 이미지에 다부진 표정까지 한데 어우러져 전장을 제압하는 황제의 용맹과 위엄을 보여주잖아요?

뒤에 배경이 없었다면 확실히 느낌이 달랐을 것 같아요.

단조로운 증명사진과 배경이나 소품을 계획적으로 연출한 사진의 차이를 생각해보세요. 같은 인물 사진이라도 주변 풍경과 소품이 어우러지고 표정과 자세를 연출하면 그 인물의 이미지가 다르게 만들어지죠. 그런 맥락에서 티치아노는 최고의 이미지 기획자였던 셈이죠. 배경과 인물이 어우러지게 연출한 이 그림은 이후 다른 왕실이나 귀족 초상화에 큰 영향을 끼칩니다.

| 황제의 외모 콤플렉스 |

황제가 정말 신임할 만하군요.

카를 5세는 티치아노를 무척 총애해서 그의 전폭적인 후원자가 됩니다. 화가인 티치아노에게 기사 작위까지 내렸을 정도니까요. 티

치아노도 이를 큰 영예로 생각했고 죽을 때까지 자신의 가장 우수한 작품을 스페인 왕실에 보냅니다. 결국 티치아노의 최고의 작품을 보려면 이탈리아 베네치아가 아닌 스페인 왕립 미술관인 프라도 미술관에 가야 하는 거죠. 재미있는 점은 티치아노가 결정적으로 카를 5세의 신임을 받은 것이 황제의 외모 콤플렉스를 아주 멋지게 해결해줬기 때문이라는 거예요.

황제도 외모 콤플렉스가 있었나요?

카를 5세는 합스부르크 가문의 유전병 영향으로 턱이 길게 돌출된 것으로 알려졌습니다. 아래 초상화를 보세요. 당시 다른 화가가 그린 카를 5세의 초상화를 보면 이런 신체적 약점이 잘 드러나 있습니다. 반면 티치아노의 초상화는 턱수염을 통해 턱 부분을 부드럽게 가렸어요.

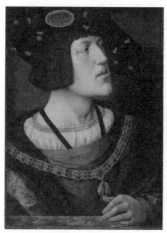 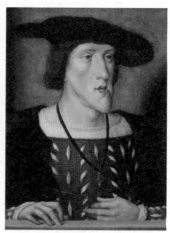

바렌트 반 오를리, 카를 5세의 초상,
1516년, 부다페스트 미술관

작자미상, 황제 카를 5세, 1515년,
영국왕실소장품

티치아노, 카를 5세의 기마상(부분), 1548년, 프라도 미술관(왼쪽)
루카스 크라나흐, 카를 5세의 초상, 1533년, 티센보르네미사 미술관(오른쪽)

수염으로 얼굴을 가려버린 건데 이걸 잘 그렸다고 해도 될까요?

다른 화가들도 수염을 기른 모습으로 황제를 그렸지만 티치아노의
초상화가 더욱 자연스러워 보입니다. 예를 들어 루카스 크라나흐
같은 화가도 수염 기른 황제의 모습을 그리지만 위의 오른쪽 그림
처럼 돌출 부분을 숨기지 못했지요. 반면 티치아노는 턱을 살짝 아
래로 당기면서 수염을 더 풍성하게 그렸습니다. 결점을 대놓고 가
리기보다는 자세와 각도로 우아하게 해결한 것이죠.

자연스러운 연출로 황제의 콤플렉스를 해결했군요.

황제는 티치아노의 초상화가 정말 마음에 들었는지 여러 점 그리게
합니다. 다음 페이지의 그림을 보세요. 티치아노는 권좌에 앉은 황
제의 모습을 그렸는데요. 인물의 어깨선을 중심으로 상체를 풍부하
게 강조해서 전체적으로 기품있고 당당하게 표현합니다. 황제는 평

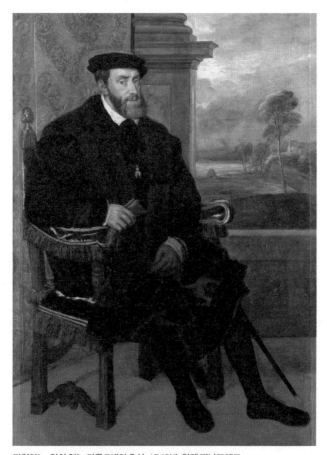

티치아노, 앉아 있는 카를 5세의 초상, 1548년, 알테 피나코테크

상복을 입은 초상화를 통해 자신은 강력한 군사적 지도자일 뿐만
아니라 지적이고 문화적 소양을 갖춘, 우아한 리더십의 소유자임을
보여주고 있어요.

이처럼 티치아노는 인물을 묘사할 때 풍경과 소품, 자세와 구도를
잘 활용해 전체적인 분위기를 만듭니다.

티치아노에게는 단지 있는 그대로 잘 그리는 것을 넘어서서 또 다

른 전략이 있었던 거네요?

맞아요. 티치아노는 권력자가 생각하는 이상적이고 필요한 모습을
그려준 것이죠.

앞서 카를 5세의 초상화가 정복자인 황제의 모습과 교양있는 군주
로서의 모습, 두 가지 면모를 보여주잖아요? 르네상스 시대 군주에
게 요구되는 요건이 강력한 카리스마를 갖춘 군사 지도자이면서 동
시에 지성과 교양을 겸비한 신사의 모습이라는 것을 잘 간파했고
이를 가장 효과적으로 연출한 겁니다. 이처럼 이미지 연출에 능했
던 티치아노에게 유럽 각국 지배자들의 초상화 주문이 물밀듯 밀
려든 것은 당연하겠지요. 티치아노의 왕실 초상화는 이후 왕실이나
귀족 초상화에서 따라야 할 모범적인 전례가 됩니다.

| 극대화한 회화의 표현력 |

티치아노가 인물을 다양하게 연출할 수 있었던 남다른 비결이 있었
나요?

이렇게 풍부한 연출이 가능했던 것은 티치아노의 회화 표현이 다채
로웠기 때문입니다. 후세에도 화가가 되려는 사람은 티치아노의 영
향에서 벗어나기 힘들다고 했을 정도니까요.

티치아노의 회화적 표현력이 얼마나 화려했는지 살펴볼까요? 다음
두 그림은 모두 티치아노의 작품으로 예수 그리스도에게 가시 면류

티치아노, 가시면류관을 쓰는 그리스도, 1542~1543년, 루브르 박물관(왼쪽)
티치아노, 가시면류관을 쓰는 그리스도, 1576년경, 알테 피나코테크(오른쪽)

관을 씌우는 장면을 그린 것입니다. 둘 다 티치아노의 생애 후반부
에 그려진 작품으로 왼쪽 그림은 그가 50대인 1542년에 그렸고, 오
른쪽은 80대인 1576년에 그렸지요.

틀린 그림 찾기처럼 살짝 다른 부분도 눈에 띄네요.

맞아요. 이 두 개의 그림은 거의 쌍둥이 같지만 그림체는 상당히 달
라 보이죠. 왼쪽 그림은 인물과 사물의 형태가 비교적 명확하다면
오른쪽 그림은 형태가 훨씬 모호하거든요. 특히 오른쪽 작품에는
붓 터치가 개성있게 들어갔고 명암의 대조도 더 과감해서 마치 인
물이 어둠 속에서 떠오른 것 같죠?

오른쪽 그림이 좀 더 극적이고 강한 느낌이 들어요.

티치아노가 말년에 그린 오른쪽 그림은 거의 인상파 작가의 그림처럼 대범한 붓 터치가 돋보입니다. 말년에는 붓이 아니라 손가락으로 물감을 뭉개서 그릴 정도로 격식에 얽매이지 않고 감각적인 표현을 추구했죠. 이런 면을 놓고 본다면 티치아노는 순수 추상까지는 아니지만, 회화로 표현할 수 있는 모든 것을 보여준 화가라고 할 수 있지요. 이 때문에 그의 작품은 루벤스나 벨라스케스같이 물감의 질감을 활용해 회화적 표현을 극대화하려는 작가들에게 큰 영향을 끼칩니다.

| 반종교개혁이 부른 검열의 시대 |

티치아노가 이렇게 실험적이고 자유분방한 그림을 그렸다면 베네치아의 후배 작가들은 더 대담한 그림을 그렸겠네요?

안타깝게도 그렇지는 않습니다. 종교개혁이라는 변수가 있었으니까요. 이미 언급했듯이 16세기 베네치아는 유독 자유롭고 개방적인 분위기였어요. 당시 유럽의 책 절반 이상이 베네치아에서 출간됐을 정도로 출판의 중심지였죠. 그만큼 다양한 학문과 사상이 꽃피며 종교적 제한에서도 자유로운 곳이었습니다. 그런데 이런 베네치아도 종교개혁의 물결을 피해갈 수 없었습니다.
앞서 종교개혁에 대한 가톨릭교회의 반격으로 트리엔트 공의회

파올로 베로네세, 최후의 만찬/레위가의 만찬, 1573년, 아카데미아 미술관

가 소집되고, 여기서 종교미술에 대한 기준이 엄격해졌다고 했잖
아요?

네, 천하의 미켈란젤로 그림도 심판대에 올랐다고 했죠.

그렇죠. 이처럼 종교미술에 대한 엄격한 기준과 이에 따라 열리는 종
교재판은 유럽에서 가장 자유로운 베네치아에도 영향을 미칩니다.
예를 들어 파올로 베로네세가 그린 위의 그림이 이 시대 베네치아의
화려한 분위기를 잘 보여주는데요. 원래 이 그림은 최후의 만찬을 그
린 겁니다.

성경에 나오는 최후의 만찬이요? 제가 아는 최후의 만찬과는 좀 달
라 보입니다.

맞아요. 우리는 최후의 만찬이라고 하면 레오나르도 다 빈치가 그
린 다음과 같은 그림을 떠올리는데요. 반면 베로네세가 그린 최후

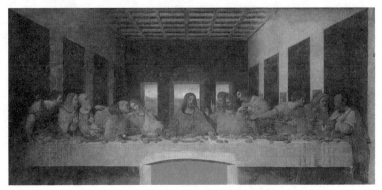

레오나르도 다 빈치, 최후의 만찬, 1495~1498년, 산타 마리아 델레 그라치에 성당

의 만찬은 성스러운 만찬의 모습보다는 당시 베네치아의 대저택에서 벌어지는 화려한 파티의 모습처럼 보여요.

맞아요. 그냥 시끌벅적한 잔칫집 같아요.

정말 그렇게 보이죠. 화려한 옷을 입고 수십 명의 남녀가 떠들썩하게 모여서 식사하는 모습이 최후의 만찬이라고 하니 낯설게 느껴지죠. 여기에 광대와 동물, 경호원으로 보이는 군인도 보이고 하인들까지 자리해 정신없어 보입니다. 최후의 만찬 이야기는 잘 보이지 않고 너무나 일상적인 파티의 모습만이 강조되어 있지요.

| 최후의 만찬에서 레위가의 만찬으로 |

이 사람들은 대체 어디에서 파티를 하고 있는 걸까요?

파올로 베로네세, 최후의 만찬/레위가의 만찬, 1573년, 아카데미아 미술관

먼저 이 그림의 배경을 자세히 보면 세 개의 웅장한 아치가 있는데 산소비노의 로제타를 연상시킵니다. 베로네세는 당시 베네치아의 최신 건물을 그림 안에 집어넣은 것이죠. 그림의 크기가 가로만 10미터가 넘기 때문에 그림 속 건물은 로제타 건물만한 셈이고 등장인물도 모두 실제 사람과 같은 크기죠.

이렇게 배경 속에 베네치아에 있었던 고전주의 양식의 건물을 그려 넣었고 그림 정중앙에 긴 식탁을 배치하고 여기에 예수 그리스도와 제자, 그리고 당시의 베네치아 사람들을 그려 넣었습니다. 성스러운 장면과 일상적, 세속적인 장면이 교차하고 있는 거죠. 바로 이런 점 때문에 파올로 베로네세는 이 그림을 완성하자마자 종교재판을 받게 됩니다.

왜요? 좀 정신없지만 비판받을 만한 그림은 아닌듯한데요?

야코포 산소비노, 로제타, 1538~1546년, 베네치아

파올로 베로네세, 최후의 만찬/ 레위가의 만찬(부분), 1573년, 아카데미아 미술관 그림 속 베드로는 예수의 옆에서 고기를 해체하고 있고 만찬장 앞쪽에는 앵무새를 든 어릿광대가 있다.

불행히도 종교재판관의 생각은 달랐던 것 같아요. 베로네세가 1573년 7월 18일에 종교재판관에게 심문받은 기록이 상세히 남아 있는데 여기서 이 그림의 모든 요소 하나하나를 날카롭게 지적받습니다. "피고가 이곳에 불려온 이유를 아는가?" "피고가 그린 그림은 어디에 있나?" "피고는 그림에 몇 명의 사람을 그렸나?" "피고는 왜 그런 그림을 그렸는가?" 그리고 구체적으로는 예수 그리스도 옆에 있었던 베드로는 어떤 일을 하고 있는지, 이 그림에 왜 광대가 등장하는지 등을 조목조목 지적받았죠.

살벌하군요. 그 정도로 따질 필요가 있었는지 모르겠는데요.

무엇보다 종교재판관의 심기를 건든 부분은 오른쪽 페이지처럼 루터파 용병들이 할베르트까지 들고 있는 모습이었습니다. 앞서 로마의 약탈 당시에 할베르트를 주 무기로 쓰는 루터파 독일 용병들이 많은 로마인을 학살했다고 했잖아요? 루터파 용병들에 당했던 트라우마가 생생한 시기라는 점을 고려한다면 종교재판관은 이 그림을

파올로 베로네세, 최후의 만찬/레위가의 만찬(부분), 1573년, 아카데미아 미술관 그림 속 독일 용병들이 할베르트를 든 채 술을 마시는 모습이 종교재판관의 심기를 건드렸다.

상당히 불온하게 느꼈을 겁니다. 가톨릭교회의 심장인 로마가 유린당한 기억이 되살아나서요.

교황청의 트라우마가 어느 정도 반영된 것이군요. 그만큼 쑥대밭이 되었으니까요.

그렇죠. 베로네세는 재판관의 날카로운 지적에 요리조리 잘 피해가면서 답합니다. 자칫 잘못하면 목숨을 내놔야 하는 무시무시한 상황에서도 나름 잘 방어해냈지요.

그는 이 그림이 워낙 크다 보니 등장인물이 많아서 이런 이야기를 넣을 수밖에 없었다고 변명합니다. 게다가 만찬 장면을 그리다보면 그림 속에 여러 인물을 등장시킬 수밖에 없다고 말하죠.

특히 루터파 용병에 대한 질문에서는 화가들도 해석의 자유가 있기에 시인처럼 상상력에 의존해서 표현할 수 있다고 항변합니다.

성화에 도전하다, 북유럽의 패러디

아무리 그래도 애초에 종교재판관이 이 그림에 대해 화를 내는 것이 좀 과해 보여요. 트집 잡는 것도 아니고.

종교재판관의 분노를 이해하려면 맥락을 좀 살펴봐야 하는데요. 당시 북유럽의 신교 지역에서는 가톨릭교회의 전통적 성화를 비튼 듯한 그림이 그려집니다. 같은 시기에 북유럽에서 피터 브뤼헐이 그린 농민의 결혼 만찬을 보죠. 아래 그림입니다. 브뤼헐은 평민들의 왁자지껄한 잔칫집 모습을 최후의 만찬과 비슷한 구도로 그렸어요.

이런 브뤼헐의 그림은 이탈리아와 다른 북유럽 평민들의 삶을 담으면서도 한발 더 나아가 성화의 신성한 메시지를 조롱하는 듯한 태도로도 읽힙니다. 성화를 세속적이면서도 일상적인 모습으로 그린 사례지요.

일종의 조롱을 담은 패러디군요?

그렇습니다. 종교재판관들은 북유럽에서 이렇게 성화를 풍속화로

피터 브뤼헐, 농민의 결혼 만찬, 1566~1569년, 빈 미술사 박물관

표현하는 방식을 알고 있었기에 베로네세의 그림이 상당히 불편했을 겁니다. 성화와 풍속화의 중간쯤에 해당하는 듯 보이니까요. 종교화를 그릴 때 화가들의 적극적인 해석을 제어할 필요성을 느낀 종교재판관들은 베로네세의 그림도 순수하게 성화라고 받아들일 수 없었던 것이죠.

그래서 베로네세는 어떤 판결을 받게 되나요?

최종적으로 종교재판관은 3개월 안에 적절한 양식으로 다시 그리라고 판결합니다. 그런데 베로네세는 그림을 전면적으로 수정하기보다 제목을 수정하는 방식을 선택합니다. 최후의 만찬이 아니라 성경에 나오는 레위가의 만찬으로 바꾸지요. 아래 레위가의 향연을 언급한 성경 구절을 보세요.

레위가 예수를 위하여 자기 집에서 큰 잔치를 하니 세리와 다른 사람이 많이 함께 앉아 있는지라. 바리새인과 그들의 서기관들이 그 제자들을 비방하여 이르되 너희가 어찌하여 세리와 죄인과 함께 먹고 마시느냐. 예수께서 대답하여 이르시되 건강한 자에게는 의사가 쓸 데 없고 병든 자에게라야 쓸 데 있나니 내가 의인을 부르러 온 것이 아니요 죄인을 불러 회개시키러 왔노라.

『누가복음 5장 29-32절』

성경 구절에도 묘사했듯이 성스러운 최후의 만찬이 아니라 세속적인 죄인을 회개시키는 자리인 만큼 흥청망청한 잔치 분위기도 그

파올로 베로네세, 최후의 만찬, 1585년, 브레라 미술관

럴듯해지는 거지요. 하지만 이 종교재판의 여파는 베로네세의 이후
작품에 드러납니다.

| 내용은 사실적으로 표현은 환상적으로 |

처음에는 어떻게 넘어갔다 쳐도 저 정도로 살벌하게 심문당했으면
자기 검열에 들어갈 것 같아요.

그렇지요. 예를 들어 파올로 베로네세는 종교재판을 받고 난 10년
후에 위와 같은 그림을 그리게 됩니다. 이 그림에서는 예수 그리스
도가 제자들에게 성체를 나눠주는 장면이 명확히 강조되어 있습니
다. 예수가 제자들에게 음식을 나누어 주며 "이 빵은 나의 몸이다"

라고 말하는 바로 그 순간을 포착했어요.

게다가 베로네세는 작품의 배경을 어둡게 처리했는데 성경에 묘사된 사실을 미술 안에 정확하게 표현하려고 노력한 것이죠. 실제로 최후의 만찬이 일어난 시간은 저녁이었다고 하니까요.

그러고 보니 그림이 확실히 이전보다 어둡네요.

종교 회화를 그릴 때 성경에 충실한 재현을 하라는 트리엔트 공의회의 지침을 따른 것이죠. 앞서 우리가 봤던 왁자지껄한 잔치 분위기는 거의 사라지면서 교리적 메시지를 중심으로 그림이 바뀌게 된 것을 볼 수 있어요. 이렇게 베로네세는 교회의 지침을 충실히 반영하려고 했던 거죠.

앞서 본 그림이 더 활기차다면 이후 그림은 엄숙해졌네요.

그만큼 종교재판의 영향이 컸다는 것을 알 수 있습니다. 일종의 자유도시였던 베네치아조차도 트리엔트 공의회 이후 엄격해진 종교미술의 기준에서 벗어나기는 어려웠던 거죠.

게다가 종교재판의 영향은 단순히 작가의 자기 검열에만 그치지 않았습니다. 그림의 표현 양식, 연출 방식에도 영향을 미치게 되죠. 베로네세와 함께 16세기 후반 베네치아에서 활동했던 틴토레토의 그림을 한번 볼까요? 다음 페이지에 있습니다.

틴토레토도 베로네세처럼 최후의 만찬을 그리지만 작품의 배경을 대범하다고 할 정도로 어둡게 처리했어요. 최후의 만찬이 일어난

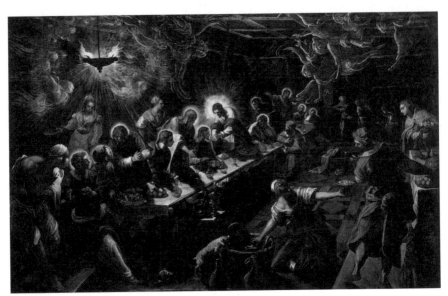

틴토레토, 최후의 만찬, 1592~1594년, 산 조르조 마조레 성당

시간이 늦은 저녁임을 베로네세보다 더욱 강조하고 있습니다.

정말 깜깜할 정도로 그림이 어두워요.

자세히 보면 하늘에 천사가 붕붕 날아다니고, 성인들의 몸에 엷은
빛이 흐르고 있어요. 어두운 배경 덕분에 이런 신비로운 빛이 더 잘
나타나지요.

천사와 성인을 유독 빛나게
표현한 이유가 뭐죠?

관객에게 최후의 만찬이 은

틴토레토, 최후의 만찬(부분), 1592~1594년, 산 조르조 마조레 성당

총 속에서 이뤄졌음을 보여주는 겁니다. 틴토레토는 빛과 색채를 활용해 그림이 강렬한 종교적 영감을 줄 수 있도록 연출했습니다. 트리엔트 공의회에서 미술에 관한 엄격한 지침이 생긴 이후 이처럼 가톨릭 신앙의 신비를 드러내는, 종교색이 짙고 환상적인 경향이 다분한 그림이 자주 등장하게 돼요.

| 환상적인 연극 무대, 베네토의 빌라 |

베네치아 미술은 확실히 앞서 본 로마나 피렌체 미술과는 다르네요. 색채가 뚜렷해서 좀 더 환상적이고 독특해요.

맞아요. 16세기 베네치아 미술의 독특한 그림을 더 보기 위해서는 베네치아가 속한 베네토 지역을 가야 합니다. 피렌체 근교 지역을 토스카나 지방이라고 부르듯이 베네치아 근교를 가리켜 베네토 지방이라고 부르지요. 16세기에 아주 흥미로운 미술이 베네토 지방을 중심으로 만들어지는데 바로 빌라입니다.
앞서 베네치아가 해상에서 육지로 지배 영역을 확대했다고 했지요?

네. 육지 쪽으로 영지를 넓혀 가려다가 다른 국가와 충돌했다고 했지요.

그렇습니다. 이제 베네치아 귀족들이 베네토 지방에 넓은 농토를 소유하면서 베네토 지방 곳곳에는 베네치아 귀족의 전원용 저택,

즉 빌라가 들어서게 됩니다. 그런데 이 빌라에는 독특한 미술이 발달해요. 먼저 아래 빌라를 한번 보세요.

지금 우리가 보고 있는 이 빌라는 빌라 바르바로, 또는 빌라 디 마제르라고 하는 곳입니다. 이곳은 베네치아의 귀족이었던 다니엘레 바르바로의 전원용 저택으로 1560년에 세워졌습니다.

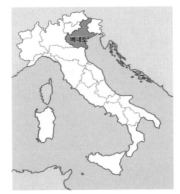

베네토 위치

그림 같은 전원 저택이군요.

건물 외관이 주변 경관과 잘 어울리죠? 이 건물 안으로 들어가 보면 굉장히 호화로운 벽화를 만날 수 있습니다. 오른쪽에 있는 이 벽화는 앞서 종교재판을 받았던 베로네세가 그렸어요.

안드레아 팔라디오, 빌라 바르바로, 1560년대, 트레비소

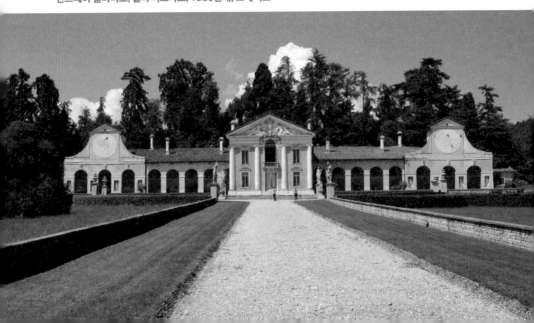

파올로 베로네세, 빌라 바르바로 내부의 프레스코화, 1560년대, 빌라 바르바로 천장에는 신화와 성화 속 인물을 그리고 그 아랫단에는 16세기 복장의 인물이 밑을 내려다 보는 모습을 그려서, 아래에서 올려다 보는 관객들이 마치 실제 인물을 보는 듯한 착각을 일으키게 만들었다.

베로네세는 이 벽화에서도 신화 속 이야기를 그 당시 일상적인 풍경 안에 녹아들게끔 일종의 신화와 풍속화를 결합한 독특한 그림을 그렸지요. 여기에 더해 눈속임 기법이라고 해서 원근법적인 구성을 하고 그 안에 신화와 실제 이야기를 병행시켜 환상적인 세계를 펼쳐놓습니다. 이런 곳이 바로 16세기 후반 베네치아 상류층이 꿈꿨던 시각적 세계라고 할 수 있죠.

재밌네요. 그림인지 실제 사람인지 헷갈려서 밤에 보면 좀 무서울 것도 같고요.

벽화뿐만 아니라 건축과 조각이 함께 어우러져 이런 착시효과를 주는 것이죠. 이 빌라의 벽화는 베로네세가 그렸지만 건축은 팔라디

파올로 베로네세, 빌라 바르바로 내부의 프레스코화, 1560년대, 빌라 바르바로

오라고 하는 건축가가 맡았습니다. 팔라디오와 베로네세, 그리고 조각가였던 알레산드로 비토리아, 이 세 사람의 공동 작업으로 이런 환상적 공간이 연출된 거죠.

위의 공간을 보면 문이 연속적으로 열린 형태로 쭉 이어지는 것을 볼 수 있는데 마지막 벽에는 가짜 문이 그려져 있습니다.

이 문에는 한 남자가 사냥을 마치고 돌아온 모습이 있어서 실제로 그 앞에 서 있으면, 저 멀리서 막 사냥을 끝마치고 돌아온 남성과 마주하게 되지요. 물론 이 마지막 벽에 있는 모든 것들이 다 그림입니다.

모르는 사람이 보면 실제 사람이 있는 줄 알고 깜짝 놀라겠어요.

그야말로 조각 같은 회화, 건축 같은 회화라고 할 수 있죠. 그림이지만 원근법을 이용하여 가상의 공간을 실제처럼 확장시킨 겁니다. 이런 환상적 혹은 연극적인 작품이 바로 베네치아 회화의 새로운

경향이며 비슷한 빌라가 16세기 베네토 지역에 속속 들어섭니다.

| 팔라디오, 저택을 신전으로 |

왜 이런 빌라가 베네토 지역에 새로 들어선 거죠?

베네치아 귀족들은 아무리 부자라도 베네치아같이 인구가 밀집한 섬 안에서는 땅이 좁아서 대규모 저택을 가지기 힘들었으니까요. 하지만 육지로 나가서는 이렇게 넓은 전원주택을 짓고 자신들이 생각하는 이상적인 세계를 건축과 미술로 만들 수 있었어요. 따라서 이런 빌라 작업에 참여한 미술가들은 일종의 공간 연출자이자 기획자이기도 했습니다.

팔라디오의 작품들 1. 빌라 바도에르, 1557~1563년, 로비고 2. 빌라 포스카리, 1558~1560년, 미라 3. 빌라 로톤다, 1567~1592년, 비첸차 4. 빌라 에모, 1550년대, 트레비소

땅이 넓어지니 이것저것 취향에 맞게 만들어 볼 수 있었군요.

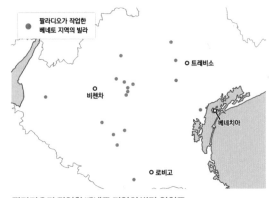

팔라디오가 작업한 베네토 지역의 빌라 위치도

일상과는 다른 공간을 만든 거지요. 이 같은 빌라 건축가 중 최고봉이 바로 팔라디오입니다. 당시 베네치아의 미감을 가장 잘 보여주는 화가가 베로네세라면 건축에서는 팔라디오를 빼놓을 수 없죠.

그는 방금 보았던 빌라 바르바로 뿐만 아니라 베네토 지역에 대략 22개의 빌라를 설계했습니다. 빌라 하나하나가 아름다운 건축물이라서 지금도 건재합니다. 혹시 기회가 된다면 베네토 지역을 방문할 때 팔라디오의 빌라들을 돌아보세요. 어떻게 보면 또 하나의 그랜드 투어가 될 수 있겠네요.

팔라디오의 건축은 왜 그렇게 인기가 많았을까요?

그가 그리스·로마의 고전 건축을 잘 활용했기 때문이죠. 팔라디오가 남긴 빌라 건축을 보면 그의 건축적 핵심을 알 수 있는데, 바로 템플 포르티코입니다.

템플 포르티코는 그리스·로마 신전의 정면부를 이르는 말로, 페디먼트와 기둥이 합쳐진 부분을 이릅니다. 이런 신전에서 쓰이던 장식 요소를 개인 저택에 적용한 것이지요.

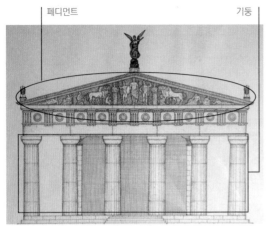

페디먼트　　　　　　　　기둥

템플 포르티코 예시 페디먼트와 기둥을 다 아우르는 신전의 전면부를 템플 포르티코라고 한다.

신전을 집에 넣었다고요? 이해가 잘 안 가요.

신전은 고대의 대표적인 공적 건축물 중 하나입니다. 팔라디오는 유럽에서 오래전 사라진 이 건축을 르네상스 건축 양식에 접목해 창의적으로 융합시켰습니다. 그는 성당이나 중세 시청사 같은 공적 건축만이 아니라 도심형 저택인 팔라초나 시골 별장 같은 빌라의 사적인 건축에도 일관되게 고대 건축의 모티브를 적용했어요. 특히 고대 신전에서 빌려온 템플 포르티코를 광범위하게 활용합니다.

고대 건축 중 왜 하필 신전이었을까요?

신성한 신전 건물을 개인 저택에 적용한 것이 다소 의아할 수 있지만 팔라디오는 고전 건축에서 개인의 주택 건축이 발전해 신전 건축, 나아가 공공건물의 건축이 되었다고 해석했습니다. 그래서 고대 신전의 요소를 개인 저택에 활용하는 것이 고전 건축 이론상 전혀 문제가 되지 않는다고 주장했지요.

팔라디오는 고대 건축을 매우 깊이 연구했나 봐요?

안드레아 팔라디오, 『건축4서』, 1570년 비트루비우스의 『건축10서』를 재해석한 책으로 고전 건축의 기본인 기둥과 아치부터 공공건물, 개인 저택, 신전 등 종교적 건물을 다루고 있다. 자세한 실측 도면과 정확한 수치까지 기입해서 후대 건축가에게 큰 영향을 주었다.

맞아요. 팔라디오는 매우 뛰어난 건축가이자 이론가로, 특히 1570년경에 고전 건축 이론과 이를 실제 건축에 적용한 건축이론서인 『건축4서』를 집필합니다.

이런 건축이론서는 팔라디오가 처음 쓴 건가요?

아뇨. 고대 로마의 건축가인 비트루비우스도 『건축10서』라는 건축이론서를 썼고 15세기 알베르티도 『건축론』을 썼습니다. 하지만 모두 이론 중심의 책이지요. 그와 달리 팔라디오의 『건축4서』는 정교한 삽화와 실측한 수치가 적혀 있어서 이 책을 설계도 삼아 비슷한 건축을 할 수 있을 정도였습니다.
실제로 이후 유럽과 미국 곳곳에서 팔라디오의 『건축4서』 속 설계도를 기반으로 비슷한 건물을 모방해서 짓습니다. 팔라디오의 건축이론을 추종하는 팔라디아니즘이란 용어까지 생기니까요.

그 당시에는 실측도 쉽지 않았을 텐데 그렇게 자세한 건축서를 쓰다니 대단하네요. 팔라디오는 학자였나요?

팔라디오는 원래 파도바 출신의 석공이었지만 당대 인문주의자인 조르조 트리시노 밑에서 그리스·로마 고전 건축과 철학 등 인문주의 교육을 받았습니다. 특히 트리시노의 후원을 받아 로마를 여러 번 여행하고 고대 건축을 접할 수 있었죠.
덕분에 로마 고전 건축을 실측해서 이렇게 자세한 건축이론서를 집필할 수 있었던 겁니다. 물론 팔라디오는 이론에서만 그친 것이 아니라 고전 건축의 요소를 16세기 베네치아의 현실에 맞게 잘 응용해서 그만의 스타일을 창조합니다.

역시 훌륭한 사람의 뒤에는 좋은 스승이 있었군요.

맞아요. 스승의 후원으로 로마의 건축을 직접 보고 연구했기에 그만큼 많은 영감을 받을 수 있었던 거죠. 특히 팔라디오는 고대 건축물 중 신전의 정면, 앞서 말한 템플 포르티코를 무척 사랑했는데요.

안드레아 팔라디오, 빌라 트리시노, 1532년, 비첸차

그가 시대별로 지은 건축물을 보면 신전의 템플 포르티코를 점차 적극적으로 활용하고 있음을 알 수 있습니다. 옆에 있는 빌라 트리시노를

보세요. 이 건물은 그가 후원자인 트리시노를 위해 지은 빌라입니다. 전체적으로 건물 정면은 세 부분으로 나눠지는데 양쪽 끝에 탑이 서 있고 그 사이에 넓은 창을 가진 1, 2층 현관이 있지요? 당시 베네치아에 유행한 저택의 구성을 따르고 있지만 고전적 모티브가 적절히 들어가 있음을 알 수 있습니다.

고전적 모티브라니 무엇을 뜻하나요?

1층과 2층의 기둥과 아치를 보세요. 콜로세움과 같은 고전 건물에서 보이는 요소입니다. 이런 공간구성은 베네치아 본토 섬 안에 있는 저택과도 비슷한데요. 앞서 말했듯이 시간이 흐르면서 빌라 건축은 점차 고대 신전과 같이 템플 포르티코가 강조되는 방식으로 변화합니다.

팔라디오가 1557년에 설계한 빌라 바도에르를 보면 중앙 현관이 완전히 고대 신전 형태로 바뀌었음을 알 수 있어요. 1567년도에 비첸차 근교에 지은 빌라 로톤다는 이 템플 포르티코가 더 강조되어서

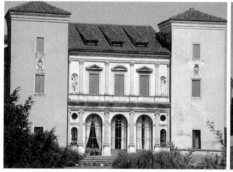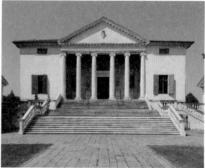

안드레아 팔라디오, 빌라 트리시노, 1532년, 비첸차(왼쪽) 안드레아 팔라디오, 빌라 바도에르, 1557~1563년, 로비고(오른쪽)

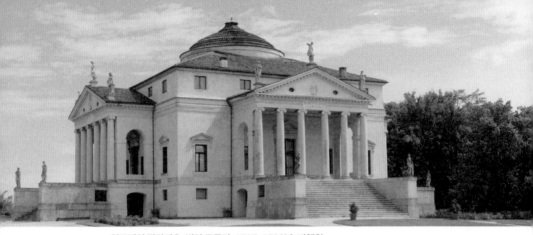

안드레아 팔라디오, 빌라 로톤다, 1567~1592년, 비첸차

빌라 로톤타 설계도

아예 4면을 다 두르게 됩니다. 빌라 로톤다는 팔라디오의 최고 걸작 중 하나로 꼽히는 건물이지요.

그럼 건물의 4면이 모두 똑같은 건가요?

그렇습니다. 위의 설계도면을 보면 좀 이상하게 느껴질 수도 있어요. 정사각형 건물이 사방으로 다 똑같은 계단과 템플 포르티코로 둘러싸여 있으니까요. 대체 어느 쪽이 정문인지 좀 헷갈리지 않나요?

그러게요. 대체 왜 그렇게 지었을까요?

빌라 로톤다는 언덕 위 지대를 내려다보는 자리에 있기에 어느 쪽

에서 보든 아름다운 전망을 볼 수 있도록 이렇게 지었다고 합니다. 특히 건물 전면에는 그리스·로마의 신전에서 가져온 템플 포르티코를 적극 활용하고 건물의 중앙 지붕에는 둥그런 돔을 올렸어요. 팔라디오는 이렇게 그리스·로마의 고전 문화를 쫓는 당시 상류층의 열망을 빌라 건축을 통해 실현시켜 준 거죠.

팔라디오는 귀족들의 빌라만 지었나요?

아니요. 팔라디오가 남긴 최고의 건축물 중 하나는 베네치아의 산 조르조 마조레 성당입니다. 산 조르조 마조레 성당은 베네치아의 중심가인 산 마르코 광장에서 바로 맞은편에 보이는 성당이에요. 여기서도 팔라디오가 얼마나 템플 포르티코를 사랑하는지 볼 수 있습니다. 산 조르조 마조레 성당의 정면부를 보면 템플 포르티코를 활용해 마치 고대 신전과 같은 성당을 제작한 것을 알 수 있지요.

안드레아 팔라디오, 산 조르조 마조레 성당, 1566~1610년, 베네치아 베네치아 산 마르코 광장의 남쪽 해상에 떠 있는 산 조르조섬에 위치한 수도원 성당이다.

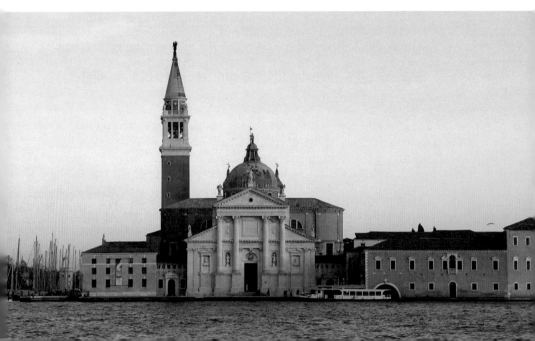

산 조르조 마조레 성당 정면 모습(왼쪽)과 구조도(오른쪽)

앞모습만 보면 고대 로마 신전인지 성당인지 잘 모르겠어요.

그럴 만도 한 것이 산 조르조 마조레 성당의 건축에는 다양한 요소
가 공존하고 있습니다. 이 성당의 전체적인 공간 구성은 직사각형
으로 전통적인 바실리카 양식입니다.

전통적인 바실리카는 아래 참고 그림에서 보이듯 건물 중심에 높은
지붕선이 있고 그 한 단 아래 넓게 퍼진 낮은 지붕선이 있어요. 이

전통적인 바실리카 구조도 높은 지붕선과 낮은 지붕
선이 교차하고 있어서 정면부에 템플 포르티코를 넣
기 어렵다.

때 높낮이가 다른 정면부에 삼각형의
페디먼트를 포함한 템플 포르티코를
접합시키는 것은 그리 쉬운 일은 아닙
니다.

팔라디오는 높은 수직의 신전 하나와
그 아래 한 단 낮은 수평의 신전을 겹
쳐놓은 중층적 구조로 이 문제를 해결
합니다. 다시 말해 페디먼트가 2개, 긴

삼각형과 낮은 삼각형의 신전 2개를 겹친 것이지요. 이런 혁신적인 디자인을 통해서 팔라디오는 중세 기독교 성당과 고전 신전을 결합시킨 겁니다.

뭔가 딱 이 스타일이어야 한다고 하나만 고집한다기보다는 상황에 맞춰 적절하게 적용한 것이군요?

그렇습니다. 팔라디오 건축에서는 장소와 여건을 잘 고려한 창의적 발상이 돋보이지요. 이렇게 신전 페디먼트를 2개씩 겹치는 방식은 16세기 특유의 독특하고 개성을 강조한 취향과 맥락이 통한다고 볼 수 있어요. 팔라디오는 고전적 모티브를 16세기의 현실에 맞춰 응용하고 발전시킨 것이죠.

| 팔라디오의 세계화, 르네상스의 세계화 |

그런데 르네상스 시기 건축가들은 많을 텐데 팔라디오가 지금도 그렇게 중요한 건축가인가요?

그렇습니다. 16세기 르네상스를 이야기하며 마지막으로 팔라디오의 건축물을 보는 것은 팔라디오가 바로 우리에게 직접 다가온 '르네상스'이기 때문입니다. 그만큼 일상에서 만날 수 있는 르네상스 유산이 팔라디오 건축물이라는 거죠.
팔라디오는 고전 건축의 아버지로 불리는데 이는 그가 고전 건축을

기반으로 독자적인 건축 양식을 발전시켰을 뿐만 아니라, 앞선 설명처럼 이를 체계적인 방식으로 정리했기 때문입니다. 이런 근대성과 합리성에 바탕을 둔 건축이 바로 르네상스의 진정한 얼굴이죠. 그의 독창적인 건축물과 책 덕분에 팔라디오 양식은 점차 베네치아와 북부 이탈리아 지역 전역으로 확대되고, 나아가 전 유럽과 신대륙에까지 퍼집니다. 팔라디오 건축은 특히 17세기 영국 건축에 강력한 영향을 끼치지요.

팔라디오 건축이 영국에 영향을 미쳤다고요?

직접 볼까요? 아래의 사진들을 한번 유심히 비교해 보세요. 색채만 조금 다를 뿐 건물의 형태는 흡사 쌍둥이처럼 비슷하지요?

그렇네요. 어느 쪽이 먼저 지어진 건가요?

왼쪽은 1725년에 영국 건축가 콜렌 캠벨이 건축한 미어워스 성이

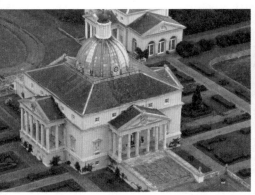

콜렌 캠벨, 미어워스 성, 1725년, 켄트(왼쪽) 안드레아 팔라디오, 빌라 로톤다, 1567~1592년, 비첸차(오른쪽)

고, 오른쪽은 앞서 우리가 본 팔라디오의 빌라 로톤다입니다. 캠벨은 팔라디오의 빌라 로톤다를 모델로 삼아 미어워스 성을 건축했습니다. 『건축4서』에 빌라 로톤다의 설계 도면이 공개됐기에 이렇듯 정교한 모방이 가능했지요.

영국에서는 17세기부터 팔라디오 건축 붐이 일어나면서 팔라디오의 설계도면을 응용한 건축물들이 우후죽순처럼 세워집니다. 심지어 팔라디오가 건축물 설계도만 그렸을 뿐 실제로는 건축하지 못했던 건물들도 영국 건축가들은 설계도를 보고 직접 지어요. 아마 팔라디오가 살아있었다면 후대에 실현된 자신의 설계를 보고 감회가 남달랐겠죠.

왜 유독 영국에서 팔라디오 건축이 유행했을까요?

그 이유는 영국의 정치적 상황과 관련이 깊습니다. 1700년대 초 명예혁명으로 영국 국왕 제임스 2세를 몰아낸 휘그당은 이전의 영국 왕당파 취향의 건축물을 배제하려고 했어요. 영국 왕당파는 유럽에서 유행 중이던 화려한 바로크 양식을 선호했거든요. 프랑스 베르사유 궁전이 대표적인 바로크 양식의 건축물이죠.

다음 페이지의 왼쪽이 베르사유 궁전인데 오른쪽의 팔라디오 양식으로 건설된 영국의 치즈윅 하우스와는 확연히 차이가 나죠?

베르사유 궁전은 화려하고 팔라디오 양식은 그에 비해 좀 단순하고 깔끔하네요.

바로크 양식의 대표적 건축물인 베르사유 궁전, 17세기, 베르사유(왼쪽)
팔라디오 양식으로 건설된 치즈윅 하우스, 1729년, 런던(오른쪽)

맞아요. 영국에서 권력을 잡은 휘그당은 바로크 양식이 지나치게 화려하다며 이를 배제하고, 대신 단순하고 합리적인 고전 양식의 팔라디오 건축을 채택합니다. 당시 영국 지배층은 이탈리아 여행을 통해 팔라디오의 건축 양식을 접했고 영국으로 돌아와 비슷한 저택을 지은 것이죠. 이뿐만이 아닙니다. 팔라디오 양식은 영국의 식민지인 미국까지 영향을 끼쳤는데요. 미국 지배 계층이 영국 귀족들의 저택을 모방해 저택이나 관공서를 짓게 됩니다.

미국은 모국인 영국 지배층의 취향을 선호했군요.

아무래도 유럽에서 유행하던 바로크 양식은 기본적으로 가톨릭교회의 문화를 반영하고 있기에 신교도가 대다수인 미국인들에게는 환영받지 못했죠. 미국인들은 영국에서 유행하는 팔라디오 양식을 더 선호했습니다. 그 결과 팔라디오 양식은 미국 근대 건축 양식의 모범이 됩니다.

미국 백악관 전경(왼쪽) 빌라 로톤다(오른쪽)

왼쪽 사진은 미국 대통령이 거주하는 백악관의 사진인데요. 오른쪽
의 팔라디오 건축물에서 영향받았음을 한눈에 알 수 있죠.

미국 백악관도 팔라디오의 영향을 받았다니 의외인데요.

미국 3대 대통령인 토머스 제퍼슨은 "팔라디오는 건축의 바이블로
건축가라면 누구나 팔라디오를 잘 알아야 하며 늘 가까이하여야 한
다"고 할 정도로 팔라디오 양식을 지지했습니다. 미국의 정부 기
관, 대학 등 권위 있는 공공건물이 팔라디오 양식을 적용한 데는 이
런 연결고리가 있었던 셈이죠.
팔라디오의 건축 양식은 유럽과 미국을 거쳐, 지구촌 곳곳에 퍼져
있기에 우리에게도 낯설지는 않습니다. 당장 한국의 고급 백화점이
나 대학교 건축도 어느 정도 팔라디오 양식을 추종하고 있기 때문
이에요.

팔라디오 건축이 우리에게도 있다고요?

한국의 백화점(왼쪽) 경희대학교(오른쪽)

그렇습니다. 왼쪽의 백화점 건물을 보세요. 순백색의 외관, 단순 명확한 비례감, 그리고 무엇보다도 템플 포르티코나 그리스·로마식 기둥과 같은 장식을 볼 수 있죠. 오른쪽의 대학 건물도 그리스·로마식 기둥 위에 삼각형의 페디먼트가 있고요. 아마 일상에서 위와 비슷한 형태의 백화점이나 예식장, 대학 건물들을 한 번쯤 보았을 거예요. 고급스럽고 권위를 강조하는 건축이죠. 이런 건축의 시원을 따지자면 바로 팔라디오, 그리고 그 위쪽으로는 고대 그리스·로마의 건축까지 올라가는 겁니다.

신기하네요. 팔라디오 건축은 남의 이야기만 같았는데 이렇게 우리 곁에 있었다니요.

서양미술사는 우리 삶과 동떨어진 먼 옛날이나 혹은 다른 나라의 이야기가 아닙니다. 16세기 북부 이탈리아에서 꽃피운 팔라디오 양식이 반천 년 후 지구 반대편의 우리 일상에 영향을 끼칠 줄 누가 알았겠습니까?

그러게요. 이렇게 듣고 보니 르네상스가 더 가까이 와 있는 기분입니다.

새로운 건축 양식이 등장해 다른 건축 양식과 경쟁하고, 한 사회의 주류로 자리 잡는 데는 단순히 미적인 가치나 기능뿐만 아니라 사회적, 역사적 맥락이 작동하지요. 그렇기에 서양미술사에서 누가 누구에게 영향을 주었으며, 어떤 양식이 경쟁했고 채택됐는지를 살펴보다 보면 결국에는 우리가 서 있는 자리까지 다다르게 됩니다. 남을 보며 시작했던 이야기가 결국은 나를 보게 한다는 점이 바로 미술이 가진 가장 큰 매력이 아닐까요?

| 인생은 연극이다, 테아트로 올림피코 |

자, 이제 마지막으로 팔라디오가 설계한 극장을 보면서 지금까지 이어졌던 16세기 르네상스 이야기를 마무리하고자 합니다. 다음 페이지의 사진 속 장소는 테아트로 올림피코라고 불리는 극장 건물입니다. 팔라디오가 설계한 독특한 건물로 베네치아 근교의 비첸차라는 도시에 있죠. 팔라디오는 이 작은 도시 전체를 자신의 스타일로 재건축합니다.

비첸차는 팔라디오의 개성 넘치는 고전양식과 그를 추종하는 열혈 후원자들 덕분에 도시 경관이 마치 고대 로마처럼 변했고, 급기야 고대 로마의 극장까지 도시 안에 지어진 거죠.

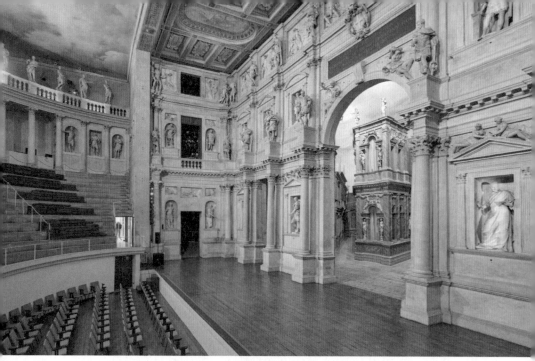

안드레아 팔라디오, 테아트로 올림피코, 1580~1585년, 비첸차

고대 로마의 극장을 옛날 모습 그대로 짓는 건가요?

그렇습니다. 여기에 들어서면 정말 비첸차의 당시 귀족들이 오매불
망 고대 로마를 꿈꿨다는 것을 실감할 수 있을 겁니다.
팔라디오는 로마식 극장을 비첸차에 지으면서 비트루비우스의 건
축서만이 아니라 알베르티의 건축서도 참고합니다. 다음 페이지의
왼쪽 사진은 로마시대 때 지어진 극장의 모습인데 테아트로 올림피
코와 구조가 비슷하죠? 이를 보면 그가 고대 극장 건축에 대해 정확
히 알고 있었다는 것을 보여 줍니다.

야외냐 실내냐의 차이와 돌의 색깔만 다를 뿐 전반적인 건축 모습
이 비슷하네요.

고대 로마 극장, 기원전 16~15년, 메리다(왼쪽) 안드레아 팔라디오, 테아트로 올림피코,
1580~1585년, 비첸차(오른쪽)

실제로 남아 있는 고대 로마 극장과 팔라디오의 극장을 비교하면
구성 요소가 동일합니다. 둘 다 무대가 있고, 그 뒤로 무대 장치가
건축물처럼 서 있죠. 그리고 무대 앞쪽으로 음악가들을 위한 반원
형의 공간이 자리하고 그 위로는 관중석이 배치되어 있습니다.

음악가의 공간까지 마련됐다니 본격적인 극장이군요.

테아트로 올림피코는 르네상스 시대 최초로 만들어진 영구적인 실
내 극장입니다. 비록 벽돌과 나무, 그리고 석회 반죽 등 값싼 재료
로 만들어졌지만, 전체적으로는 무척 고전적인 품위가 넘치는 극장
이지요.
팔라디오가 이 극장을 건설하는 도중에 사망했기에 그의 제자인 빈
첸초 스카모치가 건축을 이어받아 스승의 설계를 완성시켰습니다.

그런데 왜 이런 극장을 만들었을까요?

이 극장 건물을 보면 16세기 르네상스 후기 사람들의 미감이 어떻게 변화하고 있는지를 확실히 알 수 있습니다. 앞서 로마의 하이 르네상스를 다룰 때 르네상스가 고전, 즉 그리스·로마의 문화에 대한 관심과 이를 부활시키려는 움직임에서 시작했다고 했지요?

기억납니다. 고전을 연구하고 뛰어넘으려고 했다고요.

맞아요. 단순한 부활만이 아니라 자신들의 삶에서 적용하고 발전시키려고 했습니다. 비첸차는 르네상스 시대에 고전에 관한 관심이 종래에는 어디까지 구현되었는지 결정적으로 보여주고 있습니다. 비첸차의 여러 엘리트층, 귀족들은 고전에 심취하면서 고전을 책으로만 읽는 것이 아니라 아예 무대에서 재현하는 것을 꿈꾸고, 거기에 한발 더 나가서 고전 연극을 적극적으로 올릴 수 있는 전용 극장까지 만드는 단계에 이른 거죠.
이 극장에서 처음 무대에 올린 연극이 그리스 비극 중 하나인 오이디푸스 왕이었다는 것 또한 상징적입니다. 이제 르네상스 시대 사람들은 고전 예술을 문헌으로만 접하는 데 만족하지 않고, 살아있는 인간의 몸을 통해 눈앞으로 불러오고 싶었던 것이니까요.

필요는 발명의 어머니라더니 고전을 통해 연극에 관심을 가지고 아예 전용관까지 지었다는 거군요.

그렇습니다. 고전을 되살릴 뿐만 아니라 여기에 르네상스가 이룬 업적도 더해집니다. 다음 페이지의 무대를 한번 볼게요. 무대 위 중

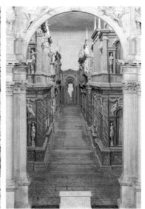

안드레아 팔라디오, 테아트로 올림피코, 1580~1585년, 비첸차

앙의 거대한 아치를 중심으로 양옆에 있는 문을 통해 도시 풍경이
나타나는데, 이는 눈속임 그림 같은 무대 배경이에요.

르네상스 시기에 발명된 원근법을 적극적으로 이용해서 실제는 좁
은 공간이지만 안쪽으로 깊은 공간이 있는 것처럼 우리 눈을 속인
것이지요. 저 공간 안쪽의 건물들은 뒤로 갈수록 점점 작게 만들어
져 있어요. 배우들은 이 길과 건물 사이를 오가며 연기를 하게 됩
니다.

아까 빌라에서 봤던 신기한 눈속임 마술이 극장 무대에서도 나타나
는군요. 관객들은 무척 신기해했겠어요.

맞아요. 이처럼 올림피코 극장은 그리스·로마의 극장 형태를 그대
로 모방했을 뿐 아니라, 르네상스 미술의 특성인 원근법도 창의적
으로 응용했습니다. 모방에만 그치지 않고 한 단계 발전한 모습을
보여주는 것이죠.

이 극장은 지금도 활용되고 있습니다. 아래의 사진은 오늘날 테아트로 올림피코에서 연극이 상연되는 모습입니다. 미술과 연극이 어우러져 환상적인 공간을 연출하지요.

이처럼 16세기 후반부터 미술이 점점 연극화가 되어 간다는 인상을 뚜렷하게 받을 수 있습니다. 이 과정에서 대상의 본질을 반영하는 측면보다 판타지적인 측면이 강조되는데 눈속임이나 빛의 대조 효과 등을 활용해 보는 이를 깜짝 놀라게 하고 그들에게 강한 감흥을 주도록 연출되지요.

환상만을 강조하다 보면 재밌기는 하지만 너무 가볍지 않을까요? 마치 놀이동산에서 한참 놀다 일상으로 돌아오면 허무한 것처럼요.

물론 이런 가벼운 환상만이 이 시대 미술의 전부라면 실망할 수도 있겠죠. 하지만 실제로 이 당시에 만들어졌던 또 다른 중요한 예술

안드레아 팔라디오, 테아트로 올림피코, 1580~1585년, 비첸차

적 업적, 특히 셰익스피어의 4대 비극과 같은 희곡이나 다시 부활한 그리스 드라마들을 보게 되면 사뭇 다른 인상을 받게 될 겁니다. 이렇게 환상을 강조한 연극 무대 위에 '죽을 것인가, 살 것인가, 그것이 문제로다'를 고민하는 셰익스피어의 햄릿이나, 피할 수 없는 운명에 무너진 오이디푸스 왕 같은 심오한 이야기들이 펼쳐졌다는 점을 생각하면 지금까지 봤던 후기 르네상스 미술이 그렇게 가볍게 다가오지는 않지요.

어떻게 보면 16세기 르네상스인들이 그리스·로마의 고전에 집착한 것은 과거로 돌아가려는 현실 도피가 아니라, 불안정한 현실에서 인간의 본질적인 문제를 고전이라는 창을 통해 바라본 것으로 볼 수도 있어요. 이런 연극 같은 미술도 새로운 인간상을 추구하기 위한 고민의 과정에서 나온 것으로, 그 고민은 결국 르네상스뿐만 아니라 더 나아가 서양 근대의 저변에 배어 있는 정서가 되는 겁니다.

가볍지만은 않은 환상이라는 거군요.

그렇습니다. 무엇보다 이런 연극 같은 미술은 다음 세대로 이어져 훨씬 더 드라마틱한 미술로 발전하지요. 본격적으로 환상적인 미술은 로마를 중심으로 펼쳐지는데 흥미롭게도 이런 스펙터클한 세계는 지금 우리의 미감과도 아주 잘 연결됩니다. 어쩌면 현대적 미감의 시작이라고 할 수 있는 바로크 미술의 시대가 펼쳐지는 거죠. 바로크 미술과 문명에 대한 이야기는 별도의 장에서 이어지게 될 겁니다.

16세기의 베네치아는 혼란스러운 정세 속에서도 피렌체나 로마와는 또 다른 형식으로 르네상스 미술의 흐름을 이어간다. 베네치아의 후기 르네상스 미술은 티치아노의 회화부터 팔라디오의 건축물까지 다양하게 전개된다.

베네치아가 꿈꾼 로마의 영광

해상 제국의 지위를 누린 베네치아. → 반 베네치아 동맹과 대립한 캉브레 전쟁이 일어남. → 고대 로마의 계승을 자처하며 도시 재건축 프로젝트 추진.

야코포 산소비노 중세 고딕 양식에서 르네상스 양식으로 베네치아의 건축을 전환함.

[예] 산 마르코 광장의 프로쿠라티에 베키에, 로제타

시가 된 그림

포에지아 전원문학운동에 영향받은 시적인 그림으로, 16세기 베네치아 회화의 특징이 됨. → 명확한 이야기보다는 시와 같이 한 폭의 정서를 표현하는 그림.

[예] 조르조네, 템페스트, 1508년경
티치아노, 풀밭 위의 콘서트, 1510년

베네치아에 미친 종교개혁의 영향

자유롭고 개방적인 분위기였던 베네치아도 종교개혁의 영향을 받음. → 당시 북유럽에서는 가톨릭교회의 성화를 비튼 듯한 그림이 등장함. ⇒ 종교재판의 여파로 성경에 충실하고 환상적인 표현이 깃든 작품 등장.

[예] 파올로 베로네세, 최후의 만찬 / 레위가의 만찬, 1573년
[비교] 파올로 베로네세, 최후의 만찬, 1585년

팔라디오가 남긴 고전 건축

• 고대 건축과 르네상스 건축 양식을 창의적으로 융합. → 저택에 고대 신전의 요소를 활용. ⇒ 건물 전면에 템플 포르티코가 강조됨.

[예] 빌라 로톤다, 1567~1592년
산 조르조 마조레 성당, 1566~1610년

• 실측 도면과 수치가 들어간 건축이론서를 남김. → 유럽 곳곳에 팔라디오의 설계도를 참고한 건축물이 생겨남. ⇒ 팔라디오 양식은 영국과 미국을 거쳐 우리에게도 영향을 미침.

[참고] 영국 치즈윅 하우스, 미국 백악관, 한국 백화점

매너리즘과 후기 르네상스 다시 보기

1525~1534년
**바초 반디넬리,
헤라클레스와 카쿠스**
메디치 가문이 의뢰한
조각상으로 권력과 힘을
노골적으로 드러냄으로써
정적을 향한 일종의 경고를
담고 있다.

1536~1541년
**미켈란젤로,
최후의 심판**

시스티나 예배당 정면에 세계
종말이 도래하는 심판의
풍경을 웅장하고 위압적으로
그린 벽화이다. 로마의
약탈로 무너진 교황의 권위를
회복하려는 의지를 강렬하게
드러냈다.

1508년	1520년경	1527년
캉브레 전쟁 발발	매너리즘 미술의 등장	로마의 약탈

1534~1540년
파르미자니노,
긴 목의 마돈나
매너리즘 미술을 대표하는
작품으로 균형을 강조한
르네상스 전성기 양식과
달리 구도나 인물의 자세가
불안정하고 모호하다.

1538년
티치아노,
우르비노의 비너스
베네치아의 자유분방한
상류층 문화를 우회적으로
보여주는 티치아노의
대표작으로 19세기 마네의
올랭피아에 영향을 미친다.

1567~1592년
빌라 로톤다
고전 건축을 정립하고
발전시킨 팔라디오의
건축 이론이 잘 드러나는
작품으로 고대 신전의 템플
포르티코를 개인 저택의
4면에 모두 둘렀다.

1530년

피렌체 공화국에서
공국으로 체제 전환

1545년

트리엔트 공의회
개최

작품 목록

이탈리아 베네치아
· 조반니와 바르톨로메오 부온, 팔라초 두칼레 정문,
1438~1442년, 이탈리아 베네치아
· 조르조네, 템페스트, 1508년경, 이탈리아 피렌체,
아카데미아 미술관
· 산 안토니오 성당, 1232~1310년, 이탈리아
파도바
· 티치아노, 성모의 승천, 1516~1518년, 이탈리아
베네치아, 산타 마리아 글로리오사 데이 프라리
성당
· 티치아노, 풀밭 위의 콘서트, 1510년, 프랑스
파리, 루브르 박물관
· 에두아르 마네, 풀밭 위의 점심식사,
1862~1863년, 프랑스 파리, 오르세 미술관
· 티치아노, 우르비노의 비너스, 1538년, 이탈리아
피렌체, 우피치 미술관
· 에두아르 마네, 올랭피아, 1863년, 프랑스 파리,
오르세 미술관
· 티치아노, 카를 5세의 기마상, 1548년, 스페인
마드리드, 프라도 미술관
· 바렌트 반 오를리, 카를 5세의 초상, 1516년,
헝가리 부다페스트, 부다페스트 미술관
· 작자미상, 황제 카를 5세, 1515년, 영국 런던,
영국왕실소장품
· 루카스 크라나흐, 카를 5세의 초상, 1533년,
스페인 마드리드, 티센보르네미사 미술관
· 티치아노, 앉아 있는 카를 5세의 초상, 1548년,
독일 뮌헨, 알테 피나코테크
· 티치아노, 가시면류관을 쓰는 그리스도,
1542~1543년, 프랑스 파리, 루브르 박물관
· 티치아노, 가시면류관을 쓰는 그리스도,
1576년경, 독일 뮌헨, 알테 피나코테크
· 파올로 베로네세, 최후의 만찬/레위가의 만찬,
1573년, 이탈리아 피렌체, 아카데미아 미술관
· 레오나르도 다 빈치, 최후의 만찬, 1495~1498년,
이탈리아 밀라노, 산타 마리아 델레 그라치에 성당
· 피터 브뤼헐, 농민의 결혼 만찬, 1566~1569년,

오스트리아 빈, 빈 미술사 박물관
· 파올로 베로네세, 최후의 만찬, 1585년, 이탈리아
밀라노, 브레라 미술관
· 틴토레토, 최후의 만찬, 1592~1594년, 이탈리아
베네치아, 산 조르조 마조레 성당
· 안드레아 팔라디오, 빌라 바르바로, 1560년대,
이탈리아 트레비소
· 파올로 베로네세, 빌라 바르바로 내부의
프레스코화, 1560년대, 이탈리아 트레비소, 빌라
바르바로
· 안드레아 팔라디오, 빌라 바도에르,
1557~1563년, 이탈리아 로비고
· 안드레아 팔라디오, 빌라 포스카리,
1558~1560년, 이탈리아 미라
· 안드레아 팔라디오, 빌라 로톤다, 1567~1592년,
이탈리아 비첸차
· 안드레아 팔라디오, 빌라 에모, 1550년대,
이탈리아 트레비소
· 안드레아 팔라디오, 『건축4서』, 1570년
· 안드레아 팔라디오, 빌라 트리시노, 1532년,
이탈리아 비첸차
· 안드레아 팔라디오, 산 조르조 마조레 성당,
1566~1610년, 이탈리아 베네치아
· 콜렌 캠벨, 미어워스 성, 1725년, 영국 켄트
· 베르사유 궁전, 17세기, 프랑스 베르사유
· 리처드 보일, 치즈윅 하우스, 1729년, 영국 런던
· 제임스 호번, 백악관, 1792~1800년, 미국 워싱턴
D.C.
· 안드레아 팔라디오, 테아트로 올림피코,
1580~1585년, 이탈리아 비첸차
· 고대 로마 극장, 기원전 16~15세기, 스페인
메리다

사진 제공

수록된 사진 중 일부는
노력에도 불구하고
저작권자를 확인하지 못하고
출간했습니다.
확인되는 대로 최선을 다해
협의하겠습니다.
퍼블릭 도메인은 따로
표기하지 않았습니다.

1부

산탄젤로 다리 ⓒChrister Gundersen

01

영화 「스타트렉」에 등장하는 USS
엔터프라이즈호 ⓒOgreBot
콘스탄티누스 거상 ⓒAlessio Damato
「일 디타몬도」ⓒALAMY
식스토 5세의 도시계획과 로마 풍경
프레스코화 ⓒAge Fotostock

02

산타 마리아 델 포폴로 성당 정문에 있는
교황 식스토 4세의 문장 ⓒZello
교황 문장 ⓒEchando una mano
추기경들이 모여 새로운 교황을 선출하는
콘클라베의 한 장면 ⓒakg-images
레온 바티스타 알베르티가 만든 자신의
청동부조상 ⓒSailko
교황 율리오 2세 무덤을 위한 죽어가는 노예
ⓒakg-images
성 게오르기우스 ⓒsailko

03

산 조반니 인 라테라노 대성당
ⓒNikonZ7II
카피톨리노 광장 ⓒGetty images /
게티이미지코리아
포르타 피아 ⓒALAMY
피에타 ⓒBakusova /

Shutterstock.com
다비드 상 ⓒJörg Bittner Unna
시스티나 예배당 내부에서 이뤄진 교황
선출 장면 ⓒakg-images
피렌체 팔라초 베키오의 대회의실 모습
ⓒALAMY
시스티나 예배당 천장화
ⓒJurateBuiviene
미켈란젤로가 직접 그린 시스티나 예배당
작업 드로잉 ⓒakg-images
시스티나 예배당 천장화 ⓒQypchak
벨베데레의 토르소 ⓒAltrendo Images /
Shutterstock.com

04

바티칸 박물관 정문 ⓒJose HERNANDEZ
Camera 51 / Shutterstock.com
율리오 2세에게 라파엘로를 소개하는
브라만테 ⓒALAMY
템피에토 ⓒakg-images
코르틸레 델 벨베데레 ⓒSuperp
코르틸레 델 벨베데레 내부에 위치한
엑세드라 ⓒLalupa
다비드 상 습작 ⓒThe Trustees of the
British Museum
다비드 상 ⓒUniversal Images Group
성 마태오 ⓒJörg Bittner Unna
갈라테아의 승리 ⓒALAMY
교황궁 ⓒMister No
서명의 방 ⓒOro1
산 시스토 성당의 시스티나의 성모 모작
ⓒALAMY
피나코테카 전시 전경, 바티칸 박물관
ⓒALAMY
성모의 대관식 ⓒAlvesgaspar
판테온의 라파엘로 무덤 ⓒRicardo André
Frantz

05

판테온 ⓒluana183 / Shutterstock.com
판테온 단면 목판화 ⓒUniversal Images
Group
판테온의 전면과 측면 ⓒMark Wilson
Jones
판테온 엔타블레이처 부분 ⓒDr Ajay
Kumar Singh | Dreamstime.com
판테온 내부 ⓒStefan Bauer
판테온 엔타블레이처 복원 부분 ⓒStefan

Bauer
피렌체 대성당 ⓒBruce Stokes on Flickr
성 베드로 대성당 ⓒAnk Kumar
피렌체 대성당의 돔 ⓒFczarnowski
팔라초 베네치아 ⓒPeter1936F
팔라초 두칼레 ⓒJosé Luiz
팔라초 베네치아의 안뜰 ⓒALAMY
팔라초 파르네세 ⓒLindman
Photography
팔라초 파르네세 터널 ⓒLindman
Photography
팔라초 델라 칸첼레리아 내부
ⓒPeter1936F
팔라초 델라 칸첼레리아 ⓒPeter1936F
팔라초 파르네세 ⓒPeter1936F
팔라초 델라 치빌타 이탈리아나 ⓒdalbera
밤에 바라본 팔라초 델라 치빌타
이탈리아나 ⓒakg-images

2부

성 교회 ⓒmakasana photo

01

생트 푸아 성당 ⓒVelvet
생트 푸아 성당 정문의 팀파눔 ⓒjean-
louis Zimmermann
생트 푸아 성당의 팀파눔 ⓒakg-images
레오 10세 이름으로 발행된 면벌부 ⓒAge
Fotostock

02

비텐베르크 ⓒRauchi+88
테제의 문 ⓒA.Savin
아우구스티노회 수도사 복장의 마르틴 루터
ⓒPaul T. McCain
성 히에로니무스로 분한 마르틴 루터
ⓒAge Fotostock
성상 파괴주의자에 의해 파손된 성상 부조
ⓒALAMY
용병 ⓒALAMY
비텐베르크에 있는 루카스 크라나흐의 집
ⓒSchiDD
성 마리아 교회 내부 ⓒW. Bulach

더 읽어보기

이 책은 나의 지식의 깊이라기보다는 관심의 폭에 기댄 결과이다. 미술에 던질 수 있는 질문의 최대치를 용감하게 던졌으며, 한편 논의된 시기와 지역이 방대해지면서 일정한 오류도 피할 수 없이 되었다고 본다. 결국 앞으로 드러나는 문제점은 성실한 수정으로 보완하겠다는 말로 독자들의 이해를 구하고자 한다. 그리고 이 책은 많은 국내의 선행 연구자들의 노고에 빚지고 있으나, 일반 교양서라는 출판 형식에 따라 각주를 별도로 달지 못한 점도 아쉬운 점이다. 이 책이 빛나는 뭔가가 있다면 그것은 우리 미술사학계의 업적에 기댄 결과라고 밝히고자 한다. 초고 정리와 교정에는 한국예술종합학교 미술이론과 제자 송준영, 이차희, 박소미의 도움이 컸다. 아울러 이 책의 초고를 읽고 오류를 짚어준 고한나, 조정화, 고용수 졸업생에게도 고마운 마음을 전하고자 한다. 이 책의 집필에 참고했으며 앞으로 관련 주제에 대해 더 알아볼 수 있는 정보를 다음과 같이 정리하였다.

·16세기 유럽 근대 역사 개설서
-이영림, 주경철, 최갑수, 『근대 유럽의 형성; 16-18세기』, 까치, 2011.
-호르스트 푸어만, 『교황의 역사』, 길, 2013.
-A. G. Dickens, The Counter Reformation, Thames and Hudson, 1968.

·판테온 건축에 대한 통사적 고찰
-Tod A. Marder and Mark Wilson Jones eds., The Pantheon: From Antiquity to the Present, Cambridge, 2015.

·로마와 피렌체 르네상스 미술 개설서
-조르조 바사리, 『르네상스 미술가 평전』, 전6권, 한길사, 2019.
-Loren Partridge, The Art of Renaissance Rome, 1400-1600, Prentice Hall, 1996.
-John Marciari, Art of Renaissance Rome-Artists and Patron in the Eternal City, Laurene King Publishing, 2017.
-이은기, 『르네상스 미술과 후원자』, 시공아트, 2018.

·미켈란젤로
-앤소니 휴스, 『미켈란젤로』, 한길아트, 2003.

·라파엘로
-Leopold D. and Helen S. Ettlinger, Raphael, Phaidon, 1987.

·북유럽 르네상스
-Renaissance and Reformation, Exh. Cat., LACMA, 2016.11.20.-2017.3.26.
-필립 멜란히톤 글, 『루카스 크라나흐 목판, 목판화로 대조한 그리스도와 적그리스도의 생애』, 새물결플러스, 2015.
-이한순, 「루터의 종교개혁과 대 루카스 크라나흐」, 『미술사논단』(3), 1996, pp.97-133.
-전한호, 「종교개혁과 미술의 변화: 크라나흐와 뒤러의 작품을 중심으로」, 『서양중세사연구』(41), 2018, pp.105-141.

·매너리즘

−John Shearman, Mannerism, Penguin Books, 1967.

·베네치아 16세기 르네상스

−David Rosand, Painting in Sixteenth-Century Venice: Titian, Veronese, Tintoretto, Cambridge, 1997.

−Bruce Boucher, Andrea Palladio, Abbeville Press, 1998.

−김진주, 『파올로 베로네세의 만찬 연작 연구 : 가톨릭 종교개혁 시기 미술품 검열과 1573년 〈최후의 만찬〉을 중심으로』, 한국예술종합학교 전문사 논문, 2020.